오구라컬렉션, 일본에 있는 우리 문화재

# 오구라컬렉션, 일본에 있는 우리 문화재

초판 발행 2014년 12월 26일
초판 2쇄 2015년  8월 31일

발행  국외소재문화재재단
기획 · 편집  국외소재문화재재단
집필(가나다순)  김동현, 김삼대자, 남은실, 오다연, 오영찬, 이순자, 이원복, 이한상, 정다움, 최연식
유물 사진 협조(가나다순)  고려대학교박물관, 국립경주박물관, 국립광주박물관, 국립중앙박물관,
 국외소재문화재재단(최중화), 뉴어크박물관,
 도쿄국립박물관, 라이프치히 그라시민속박물관,
 삼성미술관 리움, 세종대학교박물관, 온양민속박물관,
 표트르대제 인류학민족학박물관
주소  100-712 서울특별시 중구 통일로 92 에이스타워 12층
전화  02-6902-0756
홈페이지  http://www.overseaschf.or.kr

출판  (주)사회평론아카데미
주소  121-844 서울특별시 마포구 월드컵북로12길 17(1층)
전화  02-2191-1133
인쇄  영신사

ISBN 979-11-85617-44-2  03600
값 25,000원

# 오구라컬렉션,
# 일본에 있는 우리 문화재

국외소재문화재재단 편

# 발간사

국외에 흩어져 있는 우리 문화재 중 약 43%인 6만 8,000여 점이 일본에 있다. 이는 박물관, 도서관 등 공공 기관들에 소장되어 있는 것들이고, 일본의 수많은 개인들이 사사로이 사장(私藏)하고 있는 문화재들은 포함되어 있지 않다. 이 많은 우리의 문화재들이 언제, 어떻게 일본에 들어갔는지는 대부분 명확하게 밝혀져 있지 않다. 이들 문화재는 선물 또는 일본인에 의한 수집 등 합법적인 경위로 전해진 것들과 약탈이나 도굴 등의 불법적인 방법으로 일본에 들어간 것들로 대별된다. 특히 일제강점기에는 우리 문화재의 도굴 및 일본의 공권력에 의한 부당한 반출이 빈번하게 이루어졌다. 현재 일본 소재 우리 문화재에 대한 표면적 현황은 어느 정도 파악되었지만 그 출처 및 반출경위 등 구체적인 사항을 명확하게 밝히는 조사는 아직도 지난한 과제로 남아 있다.

2012년 7월에 설립된 국외소재문화재재단(이하 재단)은 이듬해 본격적인 활동을 시작하면서 일본을 대표하는 박물관인 도쿄국립박물관에 기증된 오구라컬렉션에 주목하였다. 오구라컬렉션은 1904년 한국에 건너온 일본인 사업가 오구라 다케노스케(小倉武之

助, 1870-1964)가 일제강점기에 수집한 한국문화재의 집합체이다. 도쿄국립박물관 소장 한국문화재의 약 1/3을 차지하는 오구라컬렉션은 우선 그 규모 면에서 괄목할 만하다. 이 컬렉션은 회화를 제외하고는 모두 역사적·문화적·학술적 가치가 지극히 높을 뿐만 아니라 선사시대와 고대의 고고유물, 각 시대의 불교미술품, 도자기, 목칠공예품, 회화, 전적 및 구한말 왕실의 복식까지 다양한 장르에 걸쳐 있다. 특히 개인이 반출하기 어려운 매장문화재 및 조선 왕실 관련 유물이 다수 포함되어 있다는 점도 주목된다. 이 때문에 오구라컬렉션은 1965년 한일회담 당시 우리의 반환 목록에 오르기도 하였으나 일본 정부의 소유가 아니라 개인 소장품이라는 이유로 환수받지는 못하였다.

　이처럼 오구라컬렉션은 비중이 매우 크기 때문에 한·일 양국의 언론이나 학계에서 여러 차례 소개되었지만 그 단면만을 다루는 데 그치곤 하였다. 오직 오구라컬렉션 전체에 대한 조사 결과물로 국립문화재연구소가 펴낸 『일본 도쿄국립박물관 소장 오구라컬렉션 한국문화재』 정도가 주목할 만하다. 이는 국립문화재연구소가 1999년부터 2002년까지 4차례에 걸쳐 오구라컬렉션에 대한 실태조사를 실시하고 그 결과를 2005년에 도록 형식으로 발간한 것이다. 유물별 도판과 상세한 해설을 곁들여 현재의 오구라컬렉션을 총체적으로 소개하였다. 컬렉션의 구성과 그 역사적·문화재적 가치를 밝힌 이 도록의 발간으로 오구라컬렉션의 한국문화재를 총체적으로 개관할 수 있게 된 것은 큰 성과이다. 다만 컬렉션의 형성 배경과 수집가로서의 오구라 개인에 대해서는 여전히 궁금한 사항들이 남겨진 것은 아쉬운 일이다. 즉, 오구라 개인이 어떠한 연유로 어떻게 한국

문화재를 수집하였는지, 일본에 돌아간 후 그의 컬렉션이 어떻게 관리되었는지, 도쿄국립박물관에 왜 기증하게 되었는지 등 구체적인 사항들에 대한 내용은 단편적으로만 제시되었다. 이로 인하여 오구라 개인과 그의 컬렉션에 대한 여러 가지 의문들은 그대로 남아 있는 상황이었다.

이에 우리 재단은 국립문화재연구소의 도록을 기초로 하여 오구라 개인 및 그의 컬렉션 전반에 대한 여러 의문들을 해결하고자 지난 2년 동안 외부 전문가들과 함께 국내외의 자료들을 수집, 정리하는 조사를 실시하였다. 재단은 최대한 객관적인 관점을 견지하며 컬렉션의 수집과 기증과정, 소장 유물의 출처와 반출 정황 등을 구체적으로 살펴보았다. 특히 10여 종의 오구라컬렉션 목록을 찾아내고 정리하는 과정에서 오구라가 유물을 수집하는 가운데 석연치 않은 부분이 있었음을 확인하였고, 출처가 의심스러운 문화재들을 규명할 수 있었다. 그리고 이 조사 결과를 더 많은 국민들과 공유하고자 재단은 단행본을 기획하게 되었다.

이 책이 나오기까지 많은 분들이 수고를 해 주었다. 먼저 지난해부터 단행본이 나오기까지 전 과정을 같이 하며 노력한 조사연구실 직원들, 동참하여 도와준 오영찬 이화여자대학교 교수와 이순자 한국기독교역사연구소 책임연구원에게 감사의 뜻을 전한다. 재단 직원들은 2년간 출처조사를 진행하며 자료를 수집, 정리하고 단행본을 위해 다시 글을 쓰는 수고를 해 주었다. 아울러 빠듯한 일정임에도 흔쾌히 원고 집필과 자문 요청을 수락해 주신 외부 집필자들과 각종 오구라 관련 자료를 제공해준 국내외 기관 및 개인들에게 고마운 마음을 금할 수 없다. 이 단행본이 알차게 완성되도록 인내심을

가지고 애써준 사회평론아카데미의 협조도 잊을 수 없다.

　재단은 국외의 우리 문화재에 대한 다양한 조사연구를 진행하고 있다. 그 결과를 많은 국민들이 공유할 수 있도록 간행 사업에도 노력을 경주하고 있다. 재단의 이러한 사업들을 통하여 전 세계에 있는 우리 문화재에 대한 우리 국민들의 관심이 고양되기를 기대한다. 광복 70주년 및 한일국교정상화 50주년을 목전에 둔 지금, 우리 국민들이 이 책을 통하여 오구라컬렉션을 보다 구체적으로 파악하고 동시에 재단의 사업을 폭넓게 이해하는 데 조금이라도 도움이 된다면 다행이겠다.

<div align="right">

2014. 12.

국외소재문화재재단 이사장 안휘준

</div>

차례

● **제1부**

들어가며 · 13
발간 경위와 구성 · 13
조선총독부의 고적조사사업 · 18
골동상, 경매, 도굴을 통한 사적 수집 · 25
오구라 다케노스케는 누구인가 · 33

한국에 온 오구라 · 44
법정에 선 오구라 · 44
대구에 정착하다 · 48
전기회사 사장이 되다 · 50

문화재를 모으다 · 58
컬렉션의 시작 · 59
문화재를 사는 자와 파는 자 · 66
수집, 그 이후 · 78

흩어진 컬렉션 · 86
사라진 컬렉션의 행방 · 90

오구라컬렉션보존회의 설립과 운영 · 96
개인의 컬렉션에서 재단법인으로 · 97
보존회의 사람들 · 99
재산목록으로 본 컬렉션의 가치 · 107
보존회의 운영과 해산 · 111

돌아오지 못한 오구라컬렉션 · 119
1966년, 남겨진 컬렉션 · 119
1981년, 도쿄국립박물관에 기증된 컬렉션 · 122

•• **제2부**　　오구라컬렉션 개관 · 129
　　　　　　　　기증된 컬렉션의 구성과 특징 · 129
　　　　　　　　컬렉션의 출처: 10여 종의 목록과 사진집 · 133

　　　　　　　고고유물 · 150
　　　　　　　　견갑형 청동기 · 151
　　　　　　　　경주 입실리 유적 출토 유물 · 156
　　　　　　　　부산 연산동 고분군 출토 일괄유물 · 162
　　　　　　　　금관 · 171
　　　　　　　　경주 금관총 출토 유물 · 175

　　　　　　　불교 문화재 · 185
　　　　　　　　정원의 장식품이 된 불상과 탑 · 186
　　　　　　　　불교 조각품 · 188
　　　　　　　　절터 출토품과 탑에서 나온 사리장엄구 · 200
　　　　　　　　사찰 소장의 문화재들 · 211
　　　　　　　　불교 전적 · 216

　　　　　　　공예 · 225
　　　　　　　　도굴된 청자 · 225
　　　　　　　　계룡산 철화분청 · 231
　　　　　　　　소장자가 바뀐 백자 · 235
　　　　　　　　주칠이 된 목칠공예품 · 239

　　　　　　　복식 · 246
　　　　　　　　익선관과 동다리 · 248
　　　　　　　　용봉문두정투구와 갑옷 · 250

　　　　　　　회화 · 267
　　　　　　　　전칭 강희안, 강희맹 형제의 산수화 · 268
　　　　　　　　이상좌의 전칭작들과 위작들 · 276
　　　　　　　　전칭 김홍도의 신선도 · 286
　　　　　　　　장승업의 영모화 · 289

　**부록**　　　오구라 다케노스케(小倉武之助) 연보 · 305
　　　　　　　도쿄국립박물관 소장 오구라컬렉션 총목록 · 306

## 일러두기

1. 이 단행본은 국외소재문화재재단이 2013년과 2014년에 걸쳐 진행한 오구라컬렉션에 대한 조사 결과를 일반 독자가 알기 쉽게 재구성한 것이다.

2. 외부 필자의 의견은 재단의 입장과 다를 수 있음을 미리 밝힌다.

3. 국호(조선, 대한제국, 대한민국)와 연도(다이쇼, 쇼와 등 일본식 연호), 지명(한성, 경성, 서울) 표기는 각각 한국과 서기연도, 서울로 통일하였다. 다만 원문을 인용한 경우에는 원문상의 표현을 그대로 사용하였다.

4. 원문을 번역하여 전재하거나 인용할 때, 부가 설명이 필요한 경우 괄호 안에 넣었으며, 판독할 수 없는 글자는 '□'으로 표기하였다. 또한 일부 인용문에서는 편의를 위해 한자 대부분을 한글로 바꾸었으며, 현대 한글 문법과 다른 부분은 그대로 옮겨왔다.

5. 유물명은 국립문화재연구소의 『일본 도쿄국립박물관 소장 오구라컬렉션 한국문화재』(2005)를 기초로 하였으나, 필자에 따라 이와 상이한 유물명을 사용한 경우도 있다. 유물명은 본문상에 처음 언급될 때 〈한글 유물명(한자)〉(도쿄국립박물관 유물번호)로 표기하였으며, 이후에는 한글 유물명만 표기하였다. 인물명과 기관명, 단체명 역시 처음 언급될 때만 괄호 안에 한자와 생몰년을 병기하였다.

6. 오구라컬렉션의 수량 표기는 현 소장기관인 도쿄국립박물관의 방식에 따라 건(件)을 기준으로 하였다. 그러나 구 소장주체였던 오구라컬렉션보존회의 자료를 인용한 경우, 보존회의 방식대로 점(点) 수로 표기하였다. 이외에 타 기관 소장품의 경우에도 해당 기관의 방식에 따라 점을 기준으로 하였다.

제1부

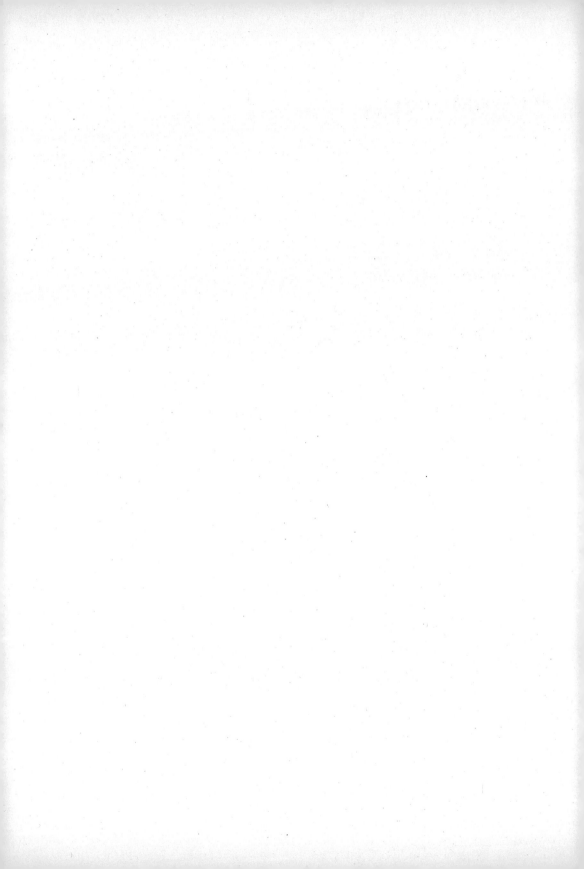

# 들어가며

발간 경위와
구성

일본 도쿄국립박물관 오구라컬렉션에는 한국문화재가 상당수 소장
되어 있다. 오구라컬렉션은 일본인 사업가 오구라 다케노스케(小倉
武之助, 1870-1964)가 모았던 문화재로, 1981년 도쿄국립박물관에
기증되었다. 이 컬렉션은 오래 전부터 한일 양국의 문화재 전문가
및 관계자들에게 많은 관심을 받아 왔다. 일본에 있는 수많은 한국
문화재 컬렉션 중에서도 특별히 오구라컬렉션이 주목받는 이유는
무엇일까?

우선 오구라컬렉션은 수량이 압도적으로 많다. 현재 도쿄국립
박물관에 소장되어 있는 오구라컬렉션의 한국문화재는 총 1,030건
에 이른다. 오구라가 광복 후 한국을 떠나기 전에 남겼던 문화재와
일본에서 되팔았던 문화재까지 모두 헤아리면 오구라가 수집했던

도쿄국립박물관 동양관 전시실 전경(국외소재문화재재단 촬영)

문화재의 전체 수량은 지금의 두세 배에 이를 것으로 추정된다. 컬렉션은 토기, 도자, 회화, 금속공예, 목공예, 전적, 복식 등 다양한 장르로 구성되어 있다.

또한 오구라컬렉션에는 역사적, 예술적, 학술적 가치가 높은 유물이 다수 포함되어 있다. 특히 〈금동투조관모(金銅透彫冠帽)〉(TJ-5033), 〈환두대도(單龍文環頭大刀)〉(TJ-5039) 등 8건은 일본 중요문화재로 인정되었다. 또한 경북에서 출토되었다고 전하는 〈견갑형동기(肩甲形銅器)〉(TJ-4939), 경남 출토의 〈다뉴세문경(多紐細文鏡)〉(TJ-4943)은 문화재적 가치가 뛰어나 일본 중요미술품으로 지정되기도 했다. 이 두 건의 유물을 비롯하여 오구라컬렉션 중 31건의 문화재가 일본 중요미술품으로 지정되었다. 이들 대부분은 고고유물

이며, 사리장엄구를 비롯한 금속공예품이 일부 포함되어 있다. 더불어 개인이 반출하기 어려운 매장문화재 및 조선왕실 관련 유물도 포함되어 있다.

마지막으로 오구라컬렉션은 한일회담 당시 반환을 요구했던 컬렉션이기 때문에 더욱 주목받고 있다. 한일협정 체결 직전인 1964년 6월, 오구라의 대구 자택에서 문화재 100여 점이 발견된 것을 계기로 일본에 있는 그의 컬렉션은 문화재 반환 부문에서 이슈가 되었다. 그러나 당시 일본 정부는 오구라컬렉션이 사유재산이라는 이유로 반환을 거부했다. 1960년 제5차 한일회담에서는 조선총독부가 오구라 소장품을 보물로 지정하거나 유출금지 조치를 취하지 않고 일본으로 반출한 뒤 일본의 중요미술품으로 지정한 것에 대한 문제가 언급되기도 했다.[1]

이처럼 오구라컬렉션이 많은 관심을 받아왔음에도 불구하고 오구라 다케노스케 개인이나 그가 문화재를 모으게 된 계기와 상황, 문화재를 반출해 갔던 과정에 대해서는 잘 알려져 있지 않다. 국내외 단행본이나 잡지, 신문 등에서 오구라 다케노스케와 그의 컬렉션을 소개한 적은 있지만, 내용이 간략하고 자료 역시 부족했다.[2] 그러한 가운데 국립문화재연구소는 1999년부터 2002년까지 4차에 걸쳐 도쿄국립박물관의 오구라컬렉션 한국문화재를 조사하고 2005년 『일본 도쿄국립박물관 소장 오구라컬렉션 한국문화재』를 발간했다. 이 도록에서는 컬렉션을 개관하고 컬러사진과 함께 유물을 소개하면서 오구라컬렉션의 현황에 대한 정보를 제공해 주었다. 그러나 이것만으로는 오구라 다케노스케가 어떠한 이유에서 어떻게 한국문화재를 수집하였는지에 대해 알기 어려운 상황이었다.

국외소재문화재재단(이하 재단)은 국외한국문화재에 대한 현황 파악 및 연구를 진행하면서 도쿄국립박물관 소장 오구라컬렉션에 대해 좀 더 깊이 연구할 필요성을 느꼈다. 이에 재단은 2013년부터 2014년까지 전문가들과 함께 오구라 다케노스케 및 그의 컬렉션에 대한 심층조사를 진행하였다. 이를 위해 재단은 오구라 다케노스케 의 개인적인 이력을 추적하는 한편 컬렉션 및 오구라 관련 공문서, 오구라컬렉션 목록, 신문기사, 논문, 사진자료 등을 수집하였다. 이러한 작업을 통해 오구라와 관련된 소문의 진위를 정리하고, 새로운 자료를 발굴하여 오구라에 대한 정보를 종합하는 한편, 그가 어떠한 계기로 어떻게 한국문화재를 수집했는지 확인할 수 있었다.

이 책은 크게 1부와 2부로 나뉜다. 제1부에서는 오구라의 생애를 바탕으로 그가 1904년 한국에 와서 40여 년간 문화재를 어떻게 수집했고, 1945년 일본으로 돌아가 컬렉션을 어떻게 관리했는지를 시간의 흐름에 따라 서술했다. "한국에 온 오구라"에서는 오구라 다 케노스케가 한국에 오게 된 계기와 한국에서 사업을 시작하여 자수 성가한 과정에 주목하였다. 오구라 개인에 대해 잘 알려지지 않은 현시점에서, 그의 조카인 오구라 다카(小倉高)가 쓴 『오구라 가전(小倉 家傳)』에서 새로운 정보를 얻을 수 있었다. 물론 친족의 입장에서 서술한 찬양조의 기록이지만 이 점을 감안하고 최대한 사실만을 추출해 내고자 했다. "문화재를 모으다"에서는 신문기사와 당대인들의 회고를 통해 오구라가 문화재를 모으게 된 계기를 생각해 보고 수집 과정을 재구성했다. "흩어진 컬렉션"에서는 1945년 광복을 기점으로 한국과 일본에서 오구라컬렉션이 해체되는 과정을 서술했다. 오

구라는 무겁거나 부피가 큰 석물(石物)이나 도자기, 가치가 떨어지는 소품 등은 한국에 남겨 놓고 우선적으로 중요한 유물을 일본으로 옮겼다. 그러나 일본에 정착하는 과정에서 경제적 이유로 일부 유물을 팔았던 것으로 보인다. "오구라컬렉션보존회의 설립과 운영"에서는 1958년 설립된 오구라컬렉션보존회가 컬렉션을 관리, 운영했던 상황을 다루며 그간 분석되지 않았던 설립취의서, 사업보고서, 수지결산서 등을 바탕으로 보존회의 실체를 확인했다. 보존회는 1981년 오구라컬렉션을 도쿄국립박물관에 기증하기 전까지 컬렉션이 흩어지지 않게 하는 데 큰 역할을 했다. 제1부의 마지막 장인 "돌아오지 못한 오구라컬렉션"에서는 컬렉션의 반환을 요구했던 한국정부와 이를 거부했던 일본정부의 회담과정을 조명하였다. 나아가 오구라컬렉션이 도쿄국립박물관에 기증된 정황과 그 후 박물관에서 오구라컬렉션의 한국문화재를 어떻게 활용하고 전시했는지를 살펴보았다.

제2부는 현재 도쿄국립박물관에 소장된 오구라컬렉션에 대한 개관과 오구라컬렉션 목록 설명으로 시작된다. 재단이 확인한 오구라컬렉션 목록집 또는 사진집은 총 10종이다. 가장 오래된 『오구라 다케노스케씨 소장품 전관목록(小倉武之助氏所藏品展觀目錄)』(1941)부터 도쿄국립박물관에서 작성한 『기증 오구라컬렉션 목록』(1982)까지 작성 시기순으로 목록을 정리하면서 오구라컬렉션 목록의 변화와 각 목록의 특징을 알 수 있었다. 그 다음으로 오구라컬렉션 유물을 장르별, 성격별로 나누어 개별 유물이나 유물군에 대해 설명했다. 고고유물, 불교 문화재, 공예, 복식, 회화 등 각 장르별 주요 유물을 소개하고 오구라의 유물 입수와 관계된 여러 자료 및 흥미로운 정황을 살펴보았다.

오구라의 생애를 본격적으로 살펴보기에 앞서, 이 글에서는 일제강점기 문화재계 전반에 대해 간략하게 알아보고자 한다. 시대적 배경을 살펴보는 것은 오구라를 보다 종합적으로 이해하고 그에게 영향을 미친 복합적 요소들을 생각해보는 데 도움을 줄 수 있다.

일본에 의해 국권을 빼앗긴 상황에서 우리 문화재는 그 안위를 보장받지 못하였다. 일본은 공식적으로는 '고적조사사업'이라는 형태를 통해 전국적인 문화재 현황 파악 및 발굴조사를 시행했다. 한편으로 개인 간에는 도굴을 통한 밀매, 골동상과 경매사를 통한 공공연한 매매가 이루어졌다. 조선총독부의 공식 조사는 도굴을 부추겼고, 도굴품은 소유주를 바꿔가며 시장을 떠돌았다. 새로 설립된 박물관도 시장에서 장물을 사들였으며, 반대로 뜻있는 이들이 소장품을 기증하기도 하였다. 오구라 다케노스케는 이러한 공적 조사와 사적(私的) 거래의 중간지점에 위치하고 있다.

조선총독부의
고적조사사업

1905년 을사늑약 체결 이후, 한국에 통감부를 설치한 일본은 한국 내정에 간섭하는 한편 식민지화를 위한 기초적인 작업들을 진행하였다. 일본은 한국 거류를 희망하는 일본인들을 대상으로 적극적인 보조정책을 실시했고, 토지조사라는 명목으로 한국인들의 토지를 수탈했다. 토지조사사업과 함께 고적조사가 이루어져 한반도의 유적 및 문화재 등이 조사, 수집되었다.

강제수교와 병합 이전부터 일본은 학자들을 한반도로 보내 개

●
평양 부근에서 진행된 고적조사사업 장면(『조선고적도보』 제2책, p. 122)

별적인 조사를 진행하였다.[3] 건축사학자이자 도쿄제국대학 조교수였던 세키노 다다시(關野貞, 1867-1935)는 1902년에 한국에 들어와 고건축물을 비롯하여 불상, 동종, 석탑, 서화 등을 62일간 조사했다.[4] 세키노에 앞서, 1900년 도쿄제국대학 인류학 교실의 파견으로 야기 쇼자부로(八木奘三郎, 1866-1942)가 한반도 남부지역을 조사하고 선사시대의 유물을 채집하였다. 세키노와 야기의 조사는 학문적 연구보다는 정보 탐색이 주가 되었고, 본격적인 고적조사에 대한 선행조사 성격이 강했다.[5]

　조선총독부는 1911년부터 유물유적 조사를 시작하여 1915년까지 한반도 전체에 대한 1차 조사를 시행했다. 이 시기에는 고적이나 유물에 대한 특별한 현지 보존 또는 관리 규칙이 없었다. 때문에 고적조사 과정에서 발견된 유물 중 일부는 학술연구 목적이라

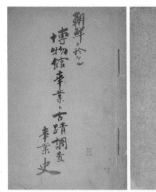

고적조사사업사와 고적조사위원회 관계철 표지

는 이유로 일본으로 유출되기도 하였다. 세키노는 1909년부터 1912년까지 해마다 통감부나 총독부로부터 촉탁 임명을 받고 한국의 고적을 조사했으며, 한국과 일본의 관료들은 이 조사사업에 적극적으로 협조했다.[6] 이 시기에는 선사시대 유적 조사는 없었고 고구려, 백제, 신라시대의 고분군 발굴에 집중하였다. 한편 도리이 류조(鳥居龍藏, 1870-1953)는 1911년부터 총독부 학무국 사업으로 인류학, 민속학, 선사학적 관점에서 한반도의 유적을 조사 연구했다. 도리이의 조사 결과는 조선총독부 교과서 편수 사업의 자료로 사용되었다. 또한 구로이타 가쓰미(黑板勝美, 1874-1946)는 1915년, 도쿄제국대학의 명령으로 김해를 비롯한 한반도 남부를 답사하며 발굴조사했다. 이 과정에서 조선총독부는 통역과 사진기사를 동

『조선고적도보』

행시키며 여러모로 편의를 제공하였다.

당시 세키노와 도리이의 조사를 계획하고 후원한 이는 제3대 통감이자 초대 총독을 역임한 데라우치 마사타케(寺內正毅, 1852-1919, 총독재임 1910-1916)였다.[7] 데라우치는 세키노의 조사를 바탕으로 호화장정도록의 간행을 계획했고 이를 실현했다. 데라우치 총독은 『조선고적도보(朝鮮古蹟圖譜)』를 외빈들에게 선물하면서 식민통치의 문화적 성격을 과시하려고 했고, 세키노는 『조선고적도보』 편찬으로 프랑스 학사원상까지 수상하였다.

1916년부터 조선총독부는 중추원에 고적조사위원회를 설립하며 고적조사사업을 가속화했다. 고적조사위원회의 5개년 고적조사사업은 같은 해 7월에 반포한 「고적 및 유물보존규칙(古蹟及遺物保存規則)」을 바탕으로 하고 있다. 이 규칙에는 조사 대상과 유물의 처리 방식, 고적의 등록과 보존 등과 관련한 세부 사항이 포함되어 있다. 조사 대상 범위는 선사시대 패총, 고분, 사적부터 탑, 비, 금석물, 고증자료로서의 고문서까지 문화사와 관련된 모든 것이 해당되었다. 지역 범위 역시 한반도 전역을 넘어 중국 지린성 지안시(吉林省 集安市)를 망라하는 대규모 조사 프로젝트였다. 고적조사위원은 세키노 다다시, 도리이 류조, 구로이타 가쓰미, 이마니시 류(今西龍, 1875-1932) 4명을 비롯하여, 세키노가 조사를 시작했던 시기 조수였던 야쓰이 세이이쓰(谷井濟一, 1880-1959)와 구리야마 슌이치(栗山俊一) 등의 일본인 연구자들이었다.[8] 이처럼 고적조사위원 대부분은 처음부터 일본인으로 구성되었으며, 이후의 고적조사사업에도 한국인의 참여는 제한되었다.

고적조사사업을 통해 수집된 유물들은 조선총독부박물관에 전

조선총독부박물관 전경. 고적조사사업을 통한 발굴출토품들은 전시 및 연구를 위해 이 박물관으로 보내졌다.

시되었다. 조선총독부박물관은 1915년 9월 경복궁에서 시정(始政)
5주년 기념 조선물산공진회(朝鮮物産共進會)를 개최하면서 설치한
건물이었다. 조선총독부는 자신들이 발굴조사한 유물들을 관람자
에게 보여주면서 식민 통치를 정당화하는 식민사관을 제시하고 역
사를 왜곡하였다.[9] 그리고 이를 바탕으로 우리 민족의 독자성을 부
정하고 일본의 한국 지배가 역사적으로 정당함을 주장하고자 했다.

　이러한 과정에서 주장된 식민사관 중 하나가 임나일본부설(任
那日本府說)이다. 임나일본부설은 4세기 후반 왜가 한반도 남부의
가야 지역에 임나일본부를 설치하고 6세기 중반까지 지배했다는
학설이다. 『일본서기』를 비롯한 문헌 사료에 근거를 두고 있는 이
학설을 증명하기 위해 고적조사사업이 동원되었다. 일본부가 최초

로 자리 잡았다고 추정한 김해와 함안지역을 비롯하여 창녕, 고령, 성주, 선산 등지의 많은 고분이 소위 임나일본부설의 '물증'을 찾기 위해 마구잡이로 조사되었다. 명백한 의도를 가진 발굴조사였으나 그 결과는 예상 밖이었다. 그들의 주장대로 일본이 약 200년간 한반도 남부를 지배했다면 물질문화에 일본적 요소가 강하게 남아 있어야 함에도 불구하고, 기대와는 달리 임나일본부설을 입증하는 근거가 발견되지 않은 것이다. 그럼에도 가야지역 발굴에 참여한 구로이타는 "막상 일본부라고 전하여도 조선풍인 것이 틀림없다. 내가 조사한 결과 함안·김해는 모두 일본부 소재지라고 추정할 만하나 그 자취는 이미 사라져서 다시 이것을 찾을 방법이 없다는 것이 유감이다"라고 강변했다. 또 도쿄제국대학 공과대학 건축학과 전람회에서는 한반도 발굴 출토품을 전시하며 "상대(上代)에 우리 영토인 임나 연방 유적의 일부가 처음으로 상세하게 학계에 소개되었다"고 마치 임나일본부설을 증명한 듯한 설명을 덧붙이는 등 임나일본부설은 끊임없이 주장되었다.[10]

사실 여부와 관계없이 임나일본부설과 임나라는 용어는 일제강점기 동안 계속하여 사용되었으며, 이러한 식민사관은 한국에 거주한 일본인들, 그중에서도 오구라 다케노스케와 같이 문화재를 수집한 이의 역사관에도 여지없이 영향을 미쳤다. 그 결과 오구라의 수집 결과물을 정리한 목록에는 '임나', '이조(李朝)', 일제가 고종과 순종의 가족을 격하하여 칭한 '이왕가(李王家)'와 같은 표현이 고스란히 남아 있다.

1921년 고적조사위원회는 폐지되었으며, 더욱 체계적으로 고적조사사업을 수행하기 위해 학무국에 고적조사과가 신설되었다.

그러나 3년 뒤인 1924년 재정 긴축으로 고적조사과가 폐지되면서 고적조사사업은 학무국의 종교과에서 관리하게 되었다. 조선총독부 박물관에서는 1925년부터 1930년까지 주로 개발 행위 및 도굴 때문에 파괴될 위기에 처해 있는 고분 등을 긴급 조사하는 데 주력했다.

1931년 일제가 대륙 침략 전쟁을 본격화하면서 전쟁경비 확충 때문에 조선총독부의 재정이 더욱 부족해졌고 사업의 대부분은 정체되었다. 고적조사사업 역시 더 이상 진행되지 못하였다. 이에 조선총독부박물관 외부에 조선고적연구회를 조직하여 조사사업을 지속하고자 했다. 구로이타 가쓰미는 연구회 설립 자금을 마련하기 위해 여러 단체와 유지들로부터 원조를 받는 등 조선고적연구회 설립에 가장 큰 역할을 했다. 연구회 회장은 조선총독부의 정무총감이 맡았는데, 조선고적연구회가 조선총독부에 발굴허가원을 내면 허가를 해주는 형식이었다. 발굴한 유물은 조선총독부가 지정한 것을 제외하고는 국외로 반출할 수 있었다. 조선고적연구회는 1933년 이후에 일본학술진흥회로부터 상당한 보조금을 받았고, 이후 궁내성과 이왕가의 하사금으로 연구회의 사업을 계속하여 1941년까지 계획적인 발굴 조사를 할 수 있었다.[11]

1933년 조선총독부는 「조선보물·고적·명승·천연기념물보존령」을 반포하고 이를 시행하였다. 와타나베 도요히코(渡辺豊日子, 1868-1956) 당시 조선총독부 학무국장의 말에 따르면 "보존령은 1916년 고적조사규칙의 형식상 결함을 고치고, 유물 소유자에게 일정한 의무를 지게 하며 역사의 증빙 및 미술의 모범이 될 만한 유물에 대한 보존을 확실하게 하려는" 의도였다. 그러나 일본은 전쟁 인력과 물자를 한국에서 동원하면서 청동, 동철 등 쇠붙이를 강제로

공출하였다. 사찰에 있는 동종(銅鐘), 불구(佛具) 등도 그 과정에서 수탈되었다. 이와 함께 일제의 동화이데올로기가 조사사업에도 적용되어, 한국과 일본 문화 간의 동질성을 강조하는 한편 민족말살정책이 행해지면서 한국문화재들이 파괴되었다. 조선총독부는 각 도 경찰부장에게 '유림(儒林)의 숙정(肅正) 및 반시국적 고적(古蹟)의 철거(撤去)'를 명령했고, 항일을 유발할 수 있는 민족적 사적비들을 모두 파괴하고자 했다.[12]

조선총독부가 고적조사사업의 전반적인 사항을 관리 감독했다면, 각 지방의 고적보존회들은 중앙의 손이 미치지 않는 고적의 보존을 위해 설립되었다. 이들 고적보존회는 자체적으로 자금을 조달하여 운영되었다. 이 가운데 경주와 부여의 고적보존회는 재단법인으로 규모를 확대했고, 평양명승구적보존회(平壤名勝舊蹟保存會)와 개성보승회(開城保勝會) 등은 훗날 지방박물관의 전신이 되었다.[13]

1943년까지 조선총독부는 보물 419건, 고적 145건, 고적 및 명승 5건, 천연기념물 146건, 명승 및 천연기념물 2건을 등록하였다.[14] 1945년 일본이 패전을 선언하자, 조선총독부에서는 조선총독부박물관이 주관했던 고적조사 관련문서 및 조사철을 폐기하여 문서의 상당부분이 소각되었다. 일본이 황급하게 태워버린 공문서는 재로 변해, 30여 년에 걸쳐 쌓인 문화재 관련 진실들은 사라져 버렸다.

골동상, 경매, 도굴을 통한
사적 수집

일제강점기 조선총독부가 공권력을 이용해 한국의 문화재를 공식적

으로 발굴·조사했다면, 민간에서는 이를 개별적으로 수집했다. 20세기 초, 한국의 문화재에 관심을 가지고 수집하기 시작한 이들의 대부분은 일본인으로, 총독부나 이왕직(李王職) 관계 관료, 군인, 사업가, 은행가, 교원 등 자본이 있는 개인이었다. 통감부 초대 통감이었던 이토 히로부미(伊藤博文, 1841-1909, 통감재임 1906-1909)부터 공주에서 교원 생활을 한 가루베 지온(輕部慈恩, 1897-1970), 세계적인 골동품 판매상 야마나카상회(山中商會)에 이르기까지 수많은 사람들이 각자의 취향 또는 목적에 따라 도자기, 불상, 와전, 고고유물 등 다양한 분야의 한국문화재를 수집했다.

당시 개인 수집가가 한국의 문화재를 접할 수 있는 경로는 골동상, 경매 등을 통한 매매와 도굴을 통한 밀매였다.

조선 후기에 광통교를 중심으로 형성된 골동상점은 19세기 말 외국인을 상대로 한국의 민속품이나 미술품을 판매하면서 점차 번성하기 시작했다. 지금의 충무로인 본정(本町)과 지금의 명동인 명치정(明治町)에는 신진 골동상들이 들어섰는데, 아마이케상회(天池商會), 동창상회(東昌商會), 문명상회(文明商會), 동고당(東古堂), 온고당(溫古堂) 등이 대표적이다. 요시무라 이노키치(吉村亥之吉, 1863-?)는 대구에서 군납업체인 히요시상회(日吉商會)를 경영하다가 러일전쟁이 끝나자 시대의 흐름에 맞추어 같은 이름으로 골동품상을 개업했다. 그는 1911년 서울로 올라가 남산정에서 골동점을 열었고 곧 명치정으로 영업소를 이전했다. 이러한 이동은 일본인들을 중심으로 한 신진 골동상의 세력 확장을 의미한다.

당시 대표적인 일본인 골동상으로 곤도 사고로(近藤佐五郎, 1867-?), 아마이케 시게타로(天池茂太郎), 도미타 기사쿠(富田儀作, 1858-

1930) 등이 있다. 곤도는 1897년 서울로 온 이후 골동품, 특히 고려
청자에 관심을 가졌다.[15] 그는 1900년대 초 본정에서 박고당(博古堂)
을 운영하며 서울 거주 일본인 골동상업계를 주도하였다. 곤도 이
후, 도쿄나 오사카에 본점을 둔 골동상들도 한국에 분점을 열고 골
동품을 수집, 거래했다. 아마이케는 명치정에 골동상점을 열고 전국
의 도굴품들을 거래했다. 조선총독부도 아마이케와 10건 이상의 유
물을 거래했으며, 그 점수도 700여 점 이상으로 상당하다.[16] 1925년
아마이케는 도쿄제실박물관에 다완(茶碗)과 나전상자 등을 기증했
는데, 헌납된 유물을 기록한 『열품록(列品錄)』에는 아마이케의 기증
관련 기록이 남아 있다.[17]

　1904년 이주한 도미타는 개항장인 진남포에 거주하며 여러 사
업을 운영했다. 그는 조선총독부로부터 지원을 받아 삼화도자기를
설립하였고 제조한 청자 및 한국 특산물의 판매 등을 위해 서울 남
대문에 도미타상회(富田商會)를 열었다.[18] 도미타상회는 신윤복(申
潤福, 1758-?)의 〈풍속도 화첩〉을 소장했던 곳으로 유명하다.[19] 도미
타상회가 일본으로 반출한 이 화첩은 1930년 간송 전형필(全鎣弼,
1906-1962)이 일본 오사카에까지 찾아가 어렵게 되찾아왔고 현재는
간송미술관에 소장되어 있다. 도미타는 한국의 신구 공예미술품을
수집하고 남대문의 조선미술공예관에 진열해 일반 대중이 무료로
관람하도록 했다. 그러나 재정 악화로 인해 1926년 조선미술공예관
은 야마나카상회에 매각되었다. 야마나카상회의 사장인 야마나카
사다지로(山中定次)는 일찍이 고려청자, 고려불화, 조선백자 등의 가
치를 알아봤고, 이를 대량으로 사들였다. 당시 야마나카상회는 오사
카에 본점을 두고 일본 각지는 물론 미국, 영국, 프랑스, 중국에까지

지점을 운영하며 우리 문화재를 판매하였다.

한편 한국인이 경영한 대표적인 고미술품 매매 상점으로는 문명상회가 있다. 이희섭(李禧燮)이 설립한 문명상회는 도자기나 금속공예품 등을 전문으로 취급했다. 문명상회의 본점은 지금의 서울시청 동쪽 대로변에 있었는데, 점차 운영 범위를 확장하여 서울의 본점 외에도 개성, 도쿄, 오사카에 지점을 세웠다. 이희섭은 일본 현지에서 미술품을 파는 것이 한국에서보다 몇 배 더 이익이라는 것을 깨닫고, 1급 고미술품을 대량으로 매입하여 도쿄와 오사카에서 판매했다. 문명상회는 1934년부터 1941년까지 조선총독부의 후원을 받아 7회에 걸쳐 도쿄와 오사카에서《조선공예전람회》를 열어 우리 문화재를 거래했다. 특히 1941년에는 도쿄 교바시구(京橋區)에 점포를 차리고 다카시마야(高島屋) 백화점에서《조선공예전람회》를 개최하였는데, 전람회에 출품된 유물의 수준이 상당하였다.[20] 이희섭은 전람회를 위해 군산의 거부인 미야자키 야스이치(宮崎保一)가 소장한 명품 청자인 〈쌍사자투각베개〉와 〈진사모란문병〉을 빌려가기도 했다.[21] 골동상이 개인 수집가들과 밀접한 관계를 맺고 그들의 미술품을 대신 거래해 주었음을 알 수 있는 대목이다. 이처럼 문명상회는 조선총독부의 후원으로 일본에서 한국 고미술품을 대량으로 거래할 수 있었다. 특히 제7대 총독이었던 미나미 지로(南次郎, 1874-1955, 총독재임 1936-1942)는 '내선일체(內鮮一體)'를 표방하며 한국과 일본에서 한국문화재 판매를 적극 지원하였다. 1930년대, 특히 중반 이후는 우리나라 고미술품 유통 거래가 가장 활성화된 시기였다.

골동상과 더불어 문화재를 구입할 수 있었던 통로는 경매이다. 수집가와 골동상들은 한국 고미술품이 상품으로 수익성이 있다는

경성미술구락부 건물 전경

생각으로 경매에 참여했다. 20세기 초의 소규모 경매소로는 오십경매(五十競賣)와 삼팔경매(三八競賣)가 있다. 닛타야 이노스케(新田谷伊之助)는 1907년 한국으로 건너와 고물상을 운영하다 고물을 경매품으로 하는 오십경매소를 세웠다. 이후 오십경매소는 경성고물조합의 조직인 친우회(親友會)가 경영하게 되었고, 1912년 오노 단지(小野團治, 1870-?)에 의해 인수되었다. 오노는 1913년 수표교통에 경매소를 설치하여 서화골동류 등을 취급하였다.[22] 또한 여관업을 하던 하야시 주자부로(林仲三郞, 1871-?)는 1911년 삼팔경매를 경성경매주식회사로 개편하기도 했다.[23] 이러한 중소경매소에서 거래된 물건들은 그 편차가 크고, 가격 기준이 명확하지 않아 공급자와 수요자 간 갈등이 발생하기도 하였다.

　　1920년 이후 우리 문화재의 주요 경매는 경성미술구락부(京城

美術俱樂部)에 의해 좀 더 조직적이고 체계적으로 진행되었다. 1922년 9월, 한국에서 활동했던 일본인 사업가 사사키 조지(佐々木兆治)를 비롯하여 아가와 시게로(阿川重郎, 1870-1943), 이토 도이치로(伊藤東一郎) 등 일본인 수장가, 실업가, 퇴역 군인, 골동상 등이 돈을 모아 주식회사 형태로 경성미술구락부를 설립했다.[24] 경성미술구락부는 일본인들의 본거지인 남산정에 회사를 세워 미술품의 교환을 비롯하여 골동상들의 친목을 도모했다. 경성미술구락부의 경매에는 돈을 낸 회원들만이 참여할 수 있었기 때문에, 구매를 하고자 하면 경성미술구락부의 주주가 되거나 주주를 통해야 했다. 창립 당시의 주주는 총 85명이었고, 이 가운데 고미술상은 18명이었다. 한국인으로는 오봉빈(吳鳳彬, 1893-1945)이 유일하게 참여했다. 경성미술구락부는 경매를 진행하면서 큰 경매의 경우에는 경매도록을 발간하였는데, 이 도록들은 일제강점기 고미술품 거래와 유통을 파악할 수 있는 중요한 자료이다.

일본인 수집가들이 한국에서 사망하거나 일본으로 귀국하면서 컬렉션을 정리할 경우, 경성미술구락부는 이들을 대신하여 수집품을 경매 처분했다. 조선총독부 고적조사위원이자 청진부윤(淸津府尹)이었던 바바 제이치로(馬場是一郎)나 이왕가박물관에서 20여 년을 근무했던 스에마쓰 구마히코(末松熊彦, 1870-1933?) 등의 소장품은 사후에 경성미술구락부를 통해 경매되었다. 특히 스에마쓰는 고려청자 및 한시각(韓時覺, 1621-?)의 〈포대도(布袋圖)〉, 김정희(金正喜, 1786-1856)의 〈산수도(山水圖)〉 등을 소장했는데, 1934년 도록을 통해 그의 소장품을 확인할 수 있다.[25] 1939년 6월에는 미야케 조사쿠(三宅長策)와 구도 쇼헤이(工藤壯平, 1880-1957)를 비롯한 일본

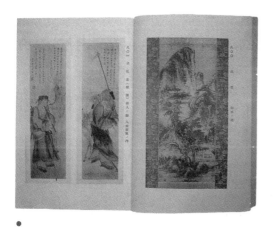

● 『스에마쓰가어소장품매입목록(末松家御所藏品賣立目錄)』(1934)

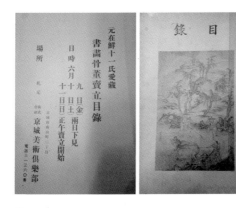

● 『원재선십일씨애장서화골동매입목록(元在鮮十一氏愛藏書畵骨董賣立目錄)』(1939). 경매도록을 통해 경매일자와 장소를 확인할 수 있다.

인 골동품 수집가 11인이 자신들의 애장품을 경매에 내놓았으며, 고미술상 이영개(李英介, 1906-?)가 경매도록의 서문을 작성하기도 하였다.

우리나라 소장가들도 경성미술구락부 경매를 통해 고미술품을 처분했다. 박창훈(朴昌薰, 1897-1951)은 1940년과 1941년 두 차례에 걸쳐 자신의 소장품을 대대적으로 팔았다. 그는 1918년 경성의학전문학교를 졸업하고, 1925년 일본 교토제국대학에서 의학박사학위를 받았다.[26] 1932년에 한성의사회 부회장으로 활동하고 이듬해에는 회장을 역임한 성공한 외과 의사이자 사회명사였다.[27] 그는 다수의 한국문화재를 수집하였으나 일거에 처분하였는데, 시대적 혼돈과 일제의 전시체제 속에서 경제적 이윤을 좇은 것으로 생각된다. 이에 반해 송은(松隱) 이병직(李秉直, 1896-1973)은 1941년 경매를 통해 얻은 자금을 교육사업을 위해 투자했다.[28]

개인 간 골동품 거래의 불법적 경로는 도굴을 통한 밀매이다.

도굴은 일제강점기 이전부터 존재했는데, 청일전쟁과 러일전쟁을 거쳐 나라가 혼란한 가운데 한국의 고분은 파헤쳐졌다. 일제강점기 일본인과 그들의 사주를 받은 한국인 도굴꾼들은 전국 도처에서 각종 문화재를 조직적으로 도굴했다.[29] 그중 가장 먼저 주목받은 것은 도자기, 그 중에서도 청자였다. 고려청자의 도굴 및 수집활동과 관련해서는 특히 이토 히로부미가 잘 알려져 있다. 고려청자를 비롯한 다종다양한 부장품들이 시장에 떠돌았고, 일본인들은 이것들을 사들여 개인적으로 소장하거나 많은 이익을 내고 호사가들에게 팔았다. 1929년에는 아홉 명으로 조직된 한국인 도굴꾼이 파주의 고려시대 분묘에서 고려자기를 포함한 부장품을 꺼내 서울과 개성에 있는 골동품상에 판 사실이 알려졌다.[30] 그들이 그 대가로 받은 금액은 삼천여 원에 달했다고 한다.

한편 일본의 고적조사사업도 도굴에 상당한 영향을 미쳤다. 세키노가 주도했던 조사 이후 진주(晉州) 고분 등 일대가 상당수 도굴되었고,[31] 1920년대 양산 부부총 발굴 이후에는 도굴꾼 및 악질적인 수집가들의 고분 파괴 행위가 뒤따랐다. 심지어는 모로가 히데오(諸鹿英雄, 1883-1954) 같은 조선총독부 관료가 도굴에 관여하기도 했다. 경주박물관은 고분 발굴을 할 때마다 도굴을 당했다는 보고를 했는데, 당시 조선총독부박물관 경주분관의 주임이었던 모로가가 관여한 것이었다.[32] 1933년 신라고분 도굴 출토의 장물매매 사건에 대해 한국인 도굴꾼들은 취조를 받던 중 모로가를 언급했고, 결국 '경주왕'이라고 불렸던 그는 구속되어 집행유예처분을 받았다. 한일협정 당시 도쿄국립박물관으로부터 반환받은 유물들 중에는 모로가가 매매한 유물들이 상당수 있었다. 이들은 모두 고분 출토품이어서 그

가 도굴, 밀매에 밀접하게 관계되었음을 추정할 수 있다. 가루베 지온은 지방 학교의 교원이 문화재 도굴 및 불법 반출에 관여한 경우이다. 가루베는 1927년 공주공립고등보통학교 교사로 부임한 이래, 공주 일대의 고분 115기를 실측 촬영하면서 유물과 사진 상당수를 일본으로 가져갔다.[33] 송산리 6호분의 유물을 비롯하여 가루베가 반출해 갔던 백제 문화재 일부는 도쿄국립박물관에 기증되기도 했다.[34]

## 오구라 다케노스케는 누구인가

오구라는 일제강점기 조선총독부의 고적조사사업으로 대표되는 공적 조사 영역과 골동상, 경매, 도굴 등을 통한 사적 수집 영역에 모두 관련되어 있었다. 각 영역에서 오구라가 어떻게 한국문화재를 모았는지 알아보기 전에 오구라의 가계와 그가 한국에 오게 된 상황을 살펴보도록 하겠다.

오구라 다케노스케는 1870년 8월 12일에 오구라 요시노리(小倉良則, 1848-1920)의 장남으로 태어났다.[35] 오구라의 집안은 본디 농가였으나, 요시노리는 도장(道場)을 운영하며 검술과 한학을 다케노스케에게 가르쳤다. 6살에 인근 마을의 오무로(大室) 소학교에 입학, 고등과(高等科)를 12살에 졸업한 다케노스케는 그로부터 2년 뒤 아버지가 세운 호쿠소에이칸의숙(北総英漢義塾)에 입학하여 한학과 영어를 동시에 배웠다. 이즈음은 제국대학령(帝國大學令)이 공포되며 교육제도가 완성된 시기이기도 하다. 농업에 기반을 둔 가업을 물려받기보다 세상에 나아가 뜻을 펼치겠다는 꿈을 가지고 있었던

다케노스케는 아버지의 허락을 받아 도쿄로 유학을 떠나게 된다. 각고의 노력 끝에 다케노스케는 1893년 7월 도쿄고등중학교를 졸업한 후, 도쿄제국대학 법과대학의 영법과에 진학하였다. 훗날 일본의 정재계를 좌지우지하게 될 동기들과 함께 1896년 대학을 졸업하고 법학사를 취득한 다케노스케는 닛폰우선주식회사(日本郵船株式會社)의 사원으로 취직하여, 해상법(海商法) 관련 업무를 담당하게 된다. 그는 법학계로 진출할 생각을 할 정도로 관련 업무에 흥미와 열의를 가지고 근무하였다.

그러나 부친 요시노리가 표면상 사장직을 맡았던 도쿄위생회사의 뇌물 수뢰사건에 연루되며 다케노스케의 삶은 크게 뒤틀리게 된다. 다케노스케가 닛폰우선주식회사에 근무하며 동시에 도쿄위생회사의 설립과 운영에 어느 정도 관여했는지는 가늠할 수 없으나, 사건에 연루된 이상 그 책임을 피해갈 수는 없었다. 그 결과 다케노스케는 한순간 형무소의 독방에 수감되는 신세로 전락하고 만다. 돌이켜보면 해상법 연구자로서 구미 유학까지 생각하던 그가 한국에서 전기 사업가, 문화재 수집가가 된 것에는 이 사건이 결정적이었음을 알 수 있다.

감옥 생활은 길지 않았으나, 그 이력이 남아 관직에는 나갈 수가 없었으며, 수중에 재산도 얼마 남지 않은 상황이었다. 그러한 상황에서 그는 외지에서 새로운 분야에 도전하는 방향으로 시선을 돌렸다. 그 결과 경부철도주식회사에 자리를 약속받아 한국행을 결정하게 되었다. 이미 아버지가 한국으로 밀항해 있던 상황인데다가, 재산이 없어 새로운 사업을 도모하기도 여의치 않던 그의 상황에서 일본과 가깝고 취직처가 분명한 한국행은 최선의 선택이었다.

한국에 온 뒤 그는 경부철도주식회사 일에 매진하기보다 한국을 현지 시찰하고 사업 대상을 물색하는 일에 주력하였다. 동시에 수완을 발휘해 자금을 모으고 최초로 정착했던 대구 인근의 토지를 사들이며 사업 기반을 차근차근 닦아나갔다. 오구라가 사업을 시작할 때, 처음부터 전기 사업에 주목한 것은 아니었다. 그러나 여러 번의 시행착오를 거쳐 마침내 전기 사업으로 큰 성공을 거두게 된다. 그의 전기 사업은 대구를 중심으로 한 경상북도에 기반을 두고 있었지만, 이내 전국으로 사업 범위를 확장하며 기세를 올려갔다. 전기 사업의 성공과 그에 따른 경제적 풍요로움은 그에게 또 다른 세계를 열어 주었다. 바로 한국의 고미술품 수집이었다.

1920년경부터 한 점, 두 점 수집하기 시작한 고미술품은 점점 수가 늘어갔다. 한국과 일본의 역사 연구에 공헌하고 싶다는 오구라의 의지에 전기 사업을 통해 벌어들인 돈과 전국의 출장소가 있었기에 가능한 일이었다. 오구라는 대구를 중심으로 전기 사업을 확장해 가면서 경북 지역에서 영향력을 행사하였다. 1922년경, 그는 경상북도평의회의 의원으로 대구 간이공업학교 설립건에 대한 막대한 경비 문제를 지적했고, 평화박람회 개최를 위해 보조비를 내기도 했다.[36] 또한 오구라는 대구시가계획조사위원회의 고문급 위원간사이기도 하였다.[37]

그러나 무엇보다 중요한 것은 오구라가 경주고적보존회의 평의원 23인 중 1인이었다는 점이다. 1922년 경주고적보존회 사업보고 문건 중 보존회 역원명부에서 오구라의 이름을 찾을 수 있다.[38] 흥미롭게도 당시 오구라를 비롯한 경주고적보존회의 평의원 중 7명이 경북의 평의회의원이다. 다시 말해, 당시 경북의 주요 정계인사들이 경

주고적보존회에 깊이 관여하고 있었다. 경주고적보존회는 경주 지역의 고분, 유물, 사지 등의 조사와 보존을 목적으로 1913년에 설립되었다.[39] 한국의 문화재에 관심이 컸던 오구라는 고적조사사업을 후원하면서 고분조사에 동행했을 가능성도 있다. 경주공립보통학교 교장이었던 오사카 긴타로(大板金次郞, 1878-?) 역시 정년퇴임 후 경주고적보존회 촉탁이 되어 경주 남산 고적조사에 참여하기도 했다.[40]

　1930년대 조선총독부가 한국의 전기 공급과 통제 정책을 진행할 때 오구라가 경영했던 대흥전기는 합병 전기사 중 가장 많은 금액을 투자했고, 오구라는 1937년 남선합동전기주식회사의 사장이 되었다. 흥미롭게도 사업가로서 승승장구했던 시기인 1936년 이후, 오구라는 자신의 소장품들을 중요미술품으로 신청하였고 20여 건이 지정되었다. 대구 자택에 있는 석조 부도는 조선총독부의 「조선보물·고적·명승·천연기념물보존령」 1조에 의해 1936년과 1942년 두 차례에 걸쳐 보존 대상으로 지정되었다.[41] 이처럼 오구라는 조선총독부의 정책을 바탕으로 전기 사업을 확장하였고, 사업의 성공에서 비롯한 자금력을 동원하여 문화재를 사 모았다. 또한 고적조사 사업의 흐름에 따라 자신의 소장품을 지정문화재로 적극적으로 신청했던 것을 알 수 있다. 후에 오구라는 조선총독부 직속기관인 시국대책조사회 위원을 역임하기도 하여 조선총독부와의 밀접한 관계를 다시 한 번 확인할 수 있다.[42]

　한편 오구라는 골동상에 들러 그림과 도자기 등을 직접 구입하기도 했다. 일제강점기 서화 재료와 함께 골동품도 취급하였던 구하산방(九霞山房)의 전 대표인 홍기대(洪起大)의 증언에 따르면, 오구라가 서울에 올라오면 인사동에 들러 눈에 띄는 문화재를 구매하곤

했다고 한다. 오구라가 직접 경매에 참여해 미술품을 구매했는지는 명확하지 않다. 그러나 오구라컬렉션에는 경성미술구락부 주최 경매나 문명상회에서 거래된 적이 있는 그림과 도자기 등이 포함되어 있어 주목된다. 강세황의 〈계곡고정도(溪谷孤亭圖)〉(TA-399), 이수민의 〈송응도(松鷹圖)〉(TA-408), 이병직이 출품한 장승업의 〈묘도(猫圖)〉(TA-419), 〈백자청화매죽문사각수반(白磁靑畵梅竹文四角水盤)〉(TG-2831), 박창훈이 내놓았던 정선의 〈채신도(採薪圖)〉(TA-389), 〈백자청화동채송호문각병(白磁靑畵銅彩松虎文角瓶)〉(TG-2845), 〈분청사기내섬시명대접(粉靑沙器'內贍寺'銘大楪)〉(TG-2785) 등이다.[43] 이들은 모두 1936년에서 1941년 사이 경매에 출품되었다. 이 시기에는 이전에 비해 양질의 물건들이 엄선되어 미술시장에 대량으로 나왔다.[44] 오구라는 경성미술구락부의 주주는 아니었지만 대리인을 통해 경매에 참여하여 유물들을 구입했거나 경매 당시 낙찰자로부터 구매했을 수 있다.

오구라가 도굴을 주도하거나 사주했다는 명확한 증거는 없다. 그러나 당시 경상북도의 발굴 상황과 도굴 분위기를 보면 오구라가 관여했을 가능성을 배제하기 어렵다. 1923년 대구부의 달서면 당내동에서는 갑옷과 검을 비롯한 신라 고고유물이 발굴되었고, 이후 철도와 토목공사가 진행되면서 계속해서 많은 유물들이 발견되었다.[45] 1925년 4월 15일자 『경성일보』에는 신라고분 도굴 사건에 대한 당국의 엄중한 처벌을 요구하는 기사가 실렸다.[46]

출토품은 내지인 고매자(故買者)에 의해 대구의 호사가에게 판매되는 일도 있으며, 부정하게 밀굴이 금후 거듭 행해지고 있어

신라 왕조의 문화를 연구할 자료가 산일된다.

여기서 대구의 호사가라 불릴 수 있는 사람은 오구라 다케노스케를 비롯하여 대구여자고등보통학교장 시라카미 주키치(白神壽吉), 병원장 이치다 지로(市田次郎), 가와이 아사오(河井朝雄) 정도이다. 이들은 매장 유물을 중심으로 다종다양한 한국문화재들을 경쟁적으로 수집했다. 1929년 대구부에서는 이들이 소장한 고고유물로 전시회를 개최하기도 하였다.[47] 1904년 한국에 건너와 대구에서 무역업에 종사한 가와이 아사오 역시 경주 입실리에서 출토된 세형동검 2점, 동탁 2점 등의 고고유물을 소장했다.[48] 그가 소장했던 입실리 유물은 오구라 소장 입실리 출토 유물과 일괄 출토품으로 생각된다.

오구라가 도굴품을 상당수 매입했으리라는 추측은 여러 차례 제기된 바 있다. 이홍직은 오구라가 "대구에 자리를 잡고 창녕 일원 삼국시대 고분의 도굴품을 사들여 도굴을 조장한 혐의를 받기도 했다"고 언급했다. 당시 도굴꾼들 사이에서는 오구라에게 가지고 가면 후하게 값을 쳐준다고 소문이 났기 때문에, 도굴꾼들은 너 나 할 것 없이 골동품을 들고 그를 찾아갔다고 한다. 고령지역의 가야 고분 300여 기를 도굴한 김영조는 유물 전부를 오구라에게 가져다 팔았는데, 개당 2원씩 받고 넘겼다는 곡옥만 해도 족히 두 되(升) 이상은 되었다고 한다. 실제 오구라컬렉션에는 낱개로는 수천 점의 곡옥, 관옥(管玉), 유리 소옥(小玉)이 포함되어 있다. 더불어 후지타 료사쿠(藤田亮策, 1892-1960)도 한반도에서 발견된 이식(耳飾)을 언급하며 "대구에 거주하는 오구라 씨와 이치다 씨 등의 소장품에 신라 계통의 것이 많다"고 서술했는데, 오구라컬렉션에는 삼국시대 금제

귀걸이가 상당수 포함되어 있다.

오구라는 고분 출토품을 비롯하여 불교문화재, 도자기, 목칠공예품, 금속공예품, 회화, 전적, 서예, 복식에 이르기까지 다방면의 한국문화재를 수집하였다. 수집한 문화재들은 주로 거점으로 삼고 있던 대구의 자택과 서울 장충동의 별채에 보관했으며, 일본 도쿄로도 조금씩 옮겨놓고 전시 등을 통해 공개하였다. 대구와 서울에 있는 오구라의 호화 저택에는 골동상인과 도굴꾼들이 문전성시를 이루었다고 하니, 그의 재력과 문화재 수집은 이미 전국적으로 알려졌다고 볼 수 있다.[49] 이러한 유명세 탓에 1938년에는 오구라의 대구 저택 창고에 도둑이 들어 금불상 등 10점을 훔쳐갔는데 그 값이 대략 3천여 원어치였다고 한다.[50]

1945년 일본의 패전과 함께 또 한 번 인생의 전환점을 맞이하게 된 오구라는 급하게 일본으로 돌아가는 와중에도 문화재들의 이전과 보관에 만전을 기했다. 그는 오구라컬렉션보존회를 만들어 오구라컬렉션을 체계적으로 관리하기를 바랐다. 마침내 1956년 오구라컬렉션보존회의 발족과 함께 그가 수집한 한국문화재들은 개인의 재산에서 재단법인의 자산으로 탈바꿈된다. 이후 오구라컬렉션보존회의 이사장으로서 적극적으로 활동하며, 일본에서도 문화재 수집활동을 멈추지 않았던 오구라는 1964년 95세를 일기로 사망하였다.

오구라의 컬렉션은 몇 가지 측면에서 다른 이들과는 구분된다. 가장 큰 특징은 컬렉션의 규모와 구성이다. 수집자의 취향이나 목표에 따라 특정 장르에 치중된 여타 컬렉션과 달리 선사시대 유물에서 조선시대 복식에 이르기까지 수집품의 스펙트럼이 넓다. 물론 장르

에 따라 수집한 양이나 질에서 편차가 있는 것은 사실로, 1940년대 이미 일본 중요문화재로 지정될 정도의 가치가 높은 것부터 명백한 위작으로 보이는 것까지 포함되어 있다.

이러한 컬렉션의 구성과 수집품의 편차는 일제강점기 당시의 수집 환경과도 연관지을 수 있다. 즉, 1920-40년대 한국에서 활동한 일본인 수집가가 동원할 수 있는 문화재 수집 방법으로 무엇이 있었는지, 그리고 당시 조선총독부의 고적조사 사업이 지향한 것이 무엇이었으며, 문화재 유통 시장이 어떠한 상황이었는지까지 그대로 투영해 보여주고 있는 것이 바로 이 오구라컬렉션인 것이다.

이처럼 오구라는 조선총독부의 정책, 거주지인 대구의 지역적 특수성, 전기사업의 성공, 문화재에 대한 개인적 열망 등 복합적인 영향관계 속에서 다양한 경로를 통해 문화재를 모았다. 이어지는 장에서는 1904년 빈털터리로 한국에 왔던 오구라가 어떻게, 그리고 어떠한 이유로 문화재를 수집했는지 그의 삶의 경로를 따라가며 확인해보고자 한다. (오다연)

# 주

1 李素玲, 「東京國立博物館所藏の朝鮮半島由出の文化財-小倉コレクション」, 『韓國·朝鮮文化財返還問題連絡會議年譜』 2013(東京: 韓國·朝鮮文化財返還問題連絡會議, 2013), pp. 5-6. 그러나 조선총독부 당시의 보물지정 관련 서류는 6·25전쟁 당시 전부 소실되었다고 전해져 그 전모를 파악하기는 어렵다.

2 「小倉武之助씨의 콜렉션에 대하여」, 『박물관연구』 14권 제7호(1941. 7); 「小倉武之助氏所藏品展觀目錄」, 『考古學雜誌』 31권 제8호(東京: 日本考古學會, 1941); 오구라 컬렉션의 회화, 삼국시대 불상, 신라관, 고려·조선 자기 등을 다룬 『MUSEUM』 No. 372(東京: 東京國立博物館, 1982. 3); 이구열, 『한국문화재수난사』(돌베개, 1973); 정규홍, 『우리 문화재 수난사』(학연문화사, 2005); 同著, 『유랑의 문화재: 제자리를 떠난 문화재들에 대한 보고서』(학연문화사, 2009)

3 이순자는 고적조사사업과 관련된 시기구분을 다음과 같이 네 시기로 구분하였다. 식민통치 이전 문화재 약탈 시기(-1915), 고적조사위원회를 중심으로 한 고적조사시기(1916-1920), 조선총독부 학무국 고적조사과에서 주관하며 고적조사사업이 본격화된 제3차 고적조사시기(1921-1930), 전시체제 하에서 조선고적연구회를 중심으로 고적조사사업을 실시한 시기(1931-1945)이다. 이순자, 『일제강점기 고적조사사업연구』(경인출판사, 2009); 그 외 일제의 고적조사사업에 대해서는 최석영, 『일제의 조선연구와 식민지적 지식생산』(민속원, 2012); 강성은·정태헌, 「일본에 산재하는 조선고고유물-조선총독부의 고적조사사업에 따른 반출유물을 중심으로-」, 『학보』 7(조선대학교, 2006); 영남고고학회 편, 『일제강점기 영남지역에서의 고적조사』(학연문화사, 2005) 참조.

4 정규홍, 앞의 책(2005), pp. 54-55.

5 이주헌, 「일제강점기 진주·함안 지역의 고분조사법 검토」, 영남고고학회 편, 『일제강점기 영남지역에서의 고적조사』(학연문화사, 2013) 참조.

6 고적조사위원에 대해서는 有光敎一, 『朝鮮考古學七十五年』(平凡社, 2007) 참조.

7 이성시, 「조선총독부의 고적조사와 총독부박물관」, 『동양을 수집하다 국제학술대회 자료집』(국립중앙박물관, 2014), p. 8.

8 이주헌, 앞의 논문(2013), pp. 214-215.

9 이순자, 앞의 책(2009), pp. 98-102; 최석영, 『일제의 조선연구와 식민지적 지식생산』(민속원, 2012), pp. 282-311.

10 이순자, 앞의 책(2009), pp. 120-122.

11 정규홍, 앞의 책(2005), p. 116.

12 정규홍, 위의 책, pp. 143-147.

13 이순자, 앞의 책(2009), p. 377.

14  이순자, 위의 책, p. 241.

15  朝鮮實業新聞社 編,『(朝鮮在住內地人)實業家人名辭典』(朝鮮實業新聞社, 1913) 참조.

16  정규홍, 앞의 책(2005), pp. 414-415.

17  「대정14년 10월 아마이케 시게타로 구입」,『列品錄』.

18  『京城美術俱樂部創業二十年記念誌: 朝鮮古美術業界二十年の回顧』(1942); 도미타 세이이치 엮음, 우정미 옮김, 오미일 역주 및 해제,『식민지 조선의 이주일본인과 지역사회』(국학자료원, 2013).

19  『朝鮮古蹟圖譜』제14책(朝鮮總督府, 1935), p. 2054.

20  김상엽,「한국 근대의 고미술 시장과 경매」,『경매된 서화 - 일제시대 경매도록 수록의 고서화』(시공사, 2005), p. 626 참조.

21  송원,「내가 걸어온 고미술계 30년: 해방전후 일본인 수집가들과 문명상회」,『월간문화재』3권 2호(월간문화재사, 1973. 2), p. 25. 광복 후, 문명상회는 현재의 미도파(당시의 정자옥백화점) 2층을 빌려 각종 고미술품을 거래하는 한편, 동아증권주식회사 건물을 접수하여 군산에서 올라온 물건을 금고에 보관했다고 한다.

22  朝鮮實業新聞社 編,『(朝鮮在住內地人)實業家人名辭典』(朝鮮實業新聞社, 1913).

23  위와 같음.

24  경성미술구락부에 대해서는 박성원,「일제강점기의 경성미술구락부 활동이 한국 근대미술시장에 끼친 영향:『京城美術俱樂部創業二十年記念誌: 朝鮮古美術業界二十年の回顧』를 중심으로」(이화여자대학교 석사논문, 2011) 참조; 김상엽,「한국 근대의 골동시장과 경성미술구락부」,『동양고전연구』19(2003) 참조.

25  『末松家御所藏品賣立』(경성미술구락부, 1934).

26  박창훈에 대해서는 김상엽,「일제시기 京城의 미술시장과 수장가 박창훈」,『서울학연구』37(2009), pp. 223-257 참조.

27  오봉빈,「서화골동의 수장가 - 박창훈 씨 소장품 매각을 기(機)로」,『동아일보』(1940. 5. 1).

28  송은 이병직의 경매에 대해서는『府內古經堂所藏品賣立圖錄』(경성미술구락부, 1941) 참조.

29  일제기 고적조사와 도굴의 폐해에 대해서는 황수영,「일제기 문화재피해자료」,『고고미술자료』제22집(1973); 이구열,『한국문화재수난사』(돌베개, 1973); 정규홍, 앞의 책(2005)

30  『동아일보』(1929. 2. 7), "고려시 분묘 직업적 발굴, 고려자기와 보물 77내…"

31  『매일신보』(1913. 9. 3).

32  『동아일보』(1933. 5. 3), "신라 때 진품을 盜賣, 경주박물관장 장물 압수사건, 속칭 경주왕의 말로"; 모로가 히데오에 대해서는 정인성,「일제강점기 "경주고적보존회(慶州古蹟保存會)"와 모로가 히데오(諸鹿英雄)」,『대구사학』95(2009) 참조.

33 輕部慈恩, 『百濟美術』(寶雲舍, 1946) 참조.

34 가루베 지온이 소장했고 현재 오구라컬렉션에 있는 금동보살입상에 대해서는 2부 불교문화재 중 불교조각품에서 다룰 것이다.

35 오구라의 생애와 관련된 내용은 주로 小倉高, 『小倉家傳』(千葉: 小倉武之助, 1963)을 참고하였다.

36 『매일신보』(1922. 3. 17, 1922. 3. 21).

37 『매일신보』(1922. 5. 1).

38 이순자, 앞의 책(2009), p. 204.

39 이영훈, 「경주박물관의 지난 이야기」, 『다시보는 경주와 박물관』(경주국립박물관, 1993), p. 96.

40 『조선보물고적도록 제2(경주남산의 불적)』(조선총독부, 1940).

41 「조선총독부고시 제69호」, 『조선총독부관보』 2730; 『조선총독부관보』 4612.

42 『조선총독부 및 소속관서 직원록』(1939).

43 『故森悟一氏遺愛品書畵幷二朝鮮陶器賣立目錄』(1936); 『元外事局長小松綠先生及某家秘藏書畵骨董賣立會』(1937); 『元在鮮十一氏愛藏書畵骨董賣立目錄』(1939); 『府內古經堂所藏品賣立圖錄』(1941); 『府內朴昌薰博士書畵骨董愛藏品賣立目錄』(1941); 『府內某家所藏品書畵高麗李朝陶器賣立目錄』(1941); 『朝鮮名陶圖鑑』(1941).

44 박성원, 앞의 논문(2011), p. 38.

45 『동아일보』(1923. 7. 31) 참조. 동래읍 연산리 출토 유물의 도굴에 대해서는 2부에서 상세하게 다룰 것이다.

46 이순자, 앞의 책(2009), pp. 186-187 재인용.

47 정규홍, 앞의 책(2005), p. 369.

48 朝鮮總督府 編, 『大正十一年度古蹟調査報告: 南朝鮮に於ける漢代の遺跡, 第二冊』(1924), 도 33.

49 송원, 앞의 글, pp. 16-29.

50 「金佛像受難時代 大邱에서 삼천원어치 盜難」, 『매일신보』(1938. 8. 23) 참조.

# 한국에 온 오구라

서른셋의 오구라는 1904년 1월 매서운 바람이 부는 추운 겨울, 한국의 항구에 서 있었다. 변변찮은 가재도구와 옷가지만을 챙겨 살길을 찾아 도항한 참이었다. 훗날 성공한 사업가이자 손꼽혔던 한국문화재 수장가는 경부철도주식회사의 대구 회계주임이라는 말단 직원의 신분으로 한국에 첫발을 내디뎠다. 바람은 거세었지만, 앞으로의 승승장구를 예고하듯 그를 가로막는 어떤 구름도 드리우지 않는 듯했다.[1]

## 법정에 선
## 오구라

"나는 회사설립의 이권을 얻기 위해 뇌물을 준 기억이 없습니다."

한국에 발을 딛기 3년 전인 1901년, 법정에 선 오구라 다케노스

오구라 다케노스케
(大興電氣株式會社·椿猪之助 編,『大興電氣株式會社發達史』, 大邱: 大興電氣株式會社, 1934)

오구라 요시노리
(小倉高,『小倉家傳』, 千葉: 小倉武之助, 1963)

케는 계속해서 같은 말만 되풀이하고 있었다. 그러나 이미 여러 차례 반복된 공판(公判)에 의해 도쿄위생회사(東京衛生會社) 설립을 둘러싼 뇌물수뢰사건은 하나 둘 그 진상이 밝혀지고 있었다. 당시 닛폰우선주식회사(日本郵船株式會社)에서 해상법(海商法) 관련 업무를 맡고 있던 다케노스케가 도쿄위생회사 사건에 연루된 것은 이 회사 사장을 역임하고 있던 부친 오구라 요시노리(小倉良則, 1848-1920) 때문이었다.

오구라 요시노리는 현재의 지바현(千葉縣) 나리타시(成田市)에 속하는 쓰치무로(土室) 출신으로, 전통적인 무가(武家) 교육을 받고 농사를 지으며 도장(道場)을 운영하던 사람이었다. 그러나 일본 사회에 불어닥친 서구화 바람으로 1876년 일본 전역에 폐도령(廢刀令)이 내려지자 요시노리는 이러한 변화를 받아들여 다음 해인 1877년 도쿄로 상경하여 잠시 법률을 공부하였다. 칼로 권력을 휘두르던 시대가 가고 법이 지배하는 사회가 올 것임을 예상하였는지도 모른다. 그는 4년 후 고향으로 돌아와 현회(縣會)에 출마하였으며 현회의원이 되어 정계로 진출하는 발판을 마련하였다.

지역의 대표적인 명사가 된 요시노리는 자신의 생가를 개조하여 '호쿠소에이칸의숙(北總英漢義塾)'이라는 사숙(私塾)을 개설하였

다.[2] 과도기적인 당시의 시대상을 반영하듯 한학(漢學)과 영어를 함께 가르치는 사설교육기관이었다. 당시 사학을 설립하여 교육운동에 힘쓰던 사이고 다카모리(西鄕隆盛, 1828-1877)나 후쿠자와 유키치(福澤諭吉, 1835-1901) 등의 활동에 영향을 받은 것으로 생각된다. 그들이 교육을 통해 자신들의 이론과 사상을 젊은이들에게 제시하고 구현하려 했던 것처럼, 그리고 세력을 형성하여 후진을 양성했던 것처럼 결과적으로 호쿠소에이칸의숙은 요시노리의 정치적 지지자들을 배출하는 요람이 되었다.

1889년 요시노리는 지바현의회 의장으로 선출되어 지역 정계에서 확고한 지위를 다지게 된다. 그리고 마침내 1891년 제2회 총선거에서 당선되어 자유당의 젊은 국회의원이 된다. 그는 이를 통해 자유당의 창설자이자 정한론자(征韓論者)인 이타가키 다이스케(板垣退助, 1837-1919)와 한국 침략에 앞장선 이토 히로부미(伊藤博文, 1841-1909) 등과도 교류하게 된다. 정계에서 어느 정도 자리를 잡은 요시노리는 재계에도 손을 뻗어 1895년에는 나리타철도주식회사(成田鐵道株式會社) 사장, 그 다음 해에는 나리타은행(成田銀行) 총책임자로 취임하였다.

정재계의 거물이 된 요시노리의 성공은 아들인 다케노스케에게도 탄탄대로의 삶을 열어주었다. 도쿄제국대학에서 법학을 전공한 오구라 다케노스케는 졸업한 후에 당시 최고의 직장 가운데 하나로 손꼽히던 닛폰우선주식회사에 취직했다. 그리고 이듬해에는 닛폰철도회사(日本鐵道會社)와 반탄철도주식회사(播但鐵道株式會社)의 중역을 지낸 히다 쇼사쿠(肥田昭作, 1842-1921)의 장녀와 결혼했다. 히다 쇼사쿠는 유명 관료이자 일본 근대 조선(造船)의 선구자라

고 할 수 있는 히다 하마고로(肥田浜五郎, 1830-1889)의 사위이기도 하다. 오구라 집안으로서는 더할 나위 없이 좋은 혼처였던 것이다.

이때 잔잔한 바다에 갑작스런 풍랑이 일어나듯 오구라 집안에 위기가 몰아닥쳤다. 1900년경부터 도쿄시의회에서는 시참사회(市參事會) 회원의 대규모 뇌물수뢰사건이 일어났다. 그 파문은 일파만파로 확산되어 도쿄위생회사 또한 검찰의 표적이 되었다. 도쿄위생회사는 도쿄 시내에서 나온 쓰레기를 지바현 농가에 비료로 매각하여 처리함으로써 도쿄의 쓰레기 처리와 지바현의 농지개량을 한꺼번에 해결하려는 목적으로 세워진 기업이었다.

회사 설립에는 요시노리를 비롯한 자유당 의원들이 관련되어 있었다. 시 당국의 허가를 받는 과정에서 의원들과 공무원들 사이에 돈이 오고간 것이 검찰에 포착되었고, 얼마 후 사장인 요시노리의 아들 다케노스케가 회사 설립의 교섭 과정에 관여하였다는 이야기가 흘러나왔다. 법정에 선 다케노스케는 혐의를 계속해서 부인하였지만 결국 위증죄로 금고 1개월형을 선고받았다. 엎친 데 덮친 격으로 비슷한 시기에 철도부지 매수와 관련된 소송사태가 벌어지면서 부친인 요시노리의 기업 주식이 폭락하였다. 이로 인해 요시노리는 철도회사를 포기해야만 했고 은행 경영에서도 손을 뗄 수밖에 없었다. 그럼에도 그는 재기를 꿈꾸며 1902년 총선거에 도전하였으나 낙마하여 빚더미에 앉았다. 아들인 다케노스케는 이치가야(市ヶ谷) 형무소에 수감되었다가 풀려나 모든 게 막막한 상황이었다. 요시노리가 중앙 정계에 진출한 지 불과 10년 만의 일이었으며, 다케노스케가 사회에 발을 디딘 지 6년도 채 되지 않은 때였다.

대구에
정착하다

한창 앞날을 설계해야 할 젊은 나이에 수감생활을 마치고 나온 다케노스케는 빚을 피해 당장 먹고살 걱정을 하고 있었다. 일본 내에서 자리를 잡지 못하고 방황하던 그에게 한국행을 권한 이는 학교 선배인 오쿠라 구메마(大倉粂馬)였다. 구메마는 오쿠라슈코칸(大倉集古館)의 설립자로 잘 알려진 오쿠라 기하치로(大倉喜八郎, 1837-1928)의 사위이기도 하다.

　　"이러한 때 외지에서 새로운 분야를 개척하는 것에는 대찬성이네. … 조선은 자재도 부족한데 지력(知力)은 물론 자력(資力)과 노력에서도 일본인이 절대적으로 우월하네. 거기라면 자네가 생각한 대로 수완을 발휘할 수 있을 걸세. …조선의 부산과 경성을 연결하는 경부철도가 지금 한창 건설 중인데, 경부철도의 직원이 되어 조선으로 건너가 현지를 잘 관찰해 보는 건 어떻겠나."

구메마와 기하치로의 권유, 그리고 부친과 안면이 있던 경부철도주식회사 사장 시부사와 에이이치(澁澤榮一, 1840-1931)의 배려까지 더해져, 다케노스케는 경부철도주식회사 입사를 결정하고 한국으로 향하였다. 요시노리 역시 막대한 빚으로 인해 이미 부산으로 밀항한 상태였다.
　　경부철도주식회사에서 그가 한 일은 무거운 돈자루를 말에 신

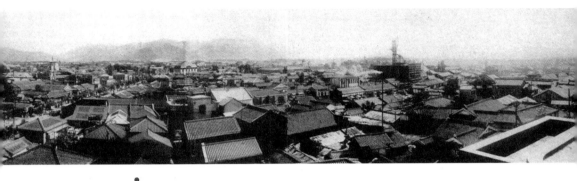

고 출장을 가는 허드렛일에 불과했다. 하지만 그의 봉급은 일본의 같은 직책보다 2배 가까이 높았고 출장비까지 따로 지급되었다. 그는 이 급료를 이용해 일본에 남겨둔 막대한 빚을 갚기에 앞서 돈이 궁한 한국인들을 대상으로 고리대금업을 시작하였다. 타국에서 병으로 쓰러진 아버지까지 외면하며 고리대금업을 한 그의 비정함과 냉정함은 결과적으로 그에게 큰 부를 안겨 주었다. 그는 이렇게 끌어모은 돈으로 땅을 사들이기 시작하였다.

"장래 독립하여 자신의 깃발을 내걸 생각이라면 우선 땅을 사는 게 좋네. 땅을 가지고 있다는 것은 신용적으로 절대적인 힘을 받는 것이야. 어떤 사업을 하더라도 신용이 기반이고 그 기반을 쌓는 데는 땅을 갖는 것 만한 것이 없다네. … 이제부터 땅값은 자꾸 올라갈 테니 이 이상의 돈벌이는 없지 않겠나."

경부철도주식회사 대구출장소 소장이자 동기인 오무라(大村)가 다케노스케에게 한 말이다. 1905년 일본계 상업은행인 제일은행 출

장소가 대구에 들어서면서 땅값은 폭등하였다. 또 1906년 대구군수 박중양이 대구읍성을 허물자 동문과 북문 외곽의 땅을 사 모았던 오구라는 막대한 부동산 차익을 얻었다. 땅문서를 담보로 토지를 매수했던 것이 막대한 이득으로 돌아오게 된 것이다. 서울과 부산 사이의 중심지인 대구는 신흥도시로 발돋움하였으며, 고리대금업으로 땅부자가 된 다케노스케 또한 신흥도시의 신진 사업가로서 기반을 차근차근 쌓아올렸다.

경부선 건설은 민간의 교류나 산업발전만을 위한 것이 아니었다. 만주와 한반도의 지배권을 두고 벌어진 러일전쟁을 앞두고 병력과 군수물자의 수송을 위해 일제가 추진한 사업이기도 하였다. 1904년 러일전쟁이 발발하자 그해 겨울 경부철도가 서둘러 개통되었다. 그리고 경부철도주식회사 대구 출장소는 그 역할을 상실하고 해산되었다. 다케노스케는 도쿄 본사로의 발령이 확정되었으나, 도쿄로 돌아간 뒤 반년도 채 지나지 않아 경부철도주식회사에 사직서를 제출하고 한국으로 돌아왔다. 이미 방대하게 소유하고 있던 대구의 땅을 포기할 그가 아니었다. 1905년 일본군이 뤼순(旅順)을 점령하고 만주 일대에서도 승리를 거두자 정세는 안정되어 그의 사업 추진에도 박차가 가해졌다.

전기회사
사장이 되다

젊은 나이에 산전수전 다 겪은 오구라였지만, 사업에 대한 경험은 전무한 상태였다. 처음에 그는 가지고 있던 토지를 바탕으로 농장과

과수원 경영에 착수하였으며, 산양(山羊)의 목축에도 손을 댔다. 그러나 어린 시절 이후로 시골생활을 해 본 적이 없고 농업이나 목축업에 대한 지식이 없었기에 큰 이익은 얻을 수 없었다. 이 밖에 주류상, 과자점도 열었으나 결과적으로는 실패로 돌아갔으며, 1906년에는 아내가 도쿄로 돌아가 결혼생활까지 파경에 이르렀다. 연이은 사업 실패와 가정불화 속에서 오구라는 왕골로 화문석과 슬리퍼를 만드는 사업을 시작하였다. 하수구 근처와 같이 물만 있으면 얼마든지 잘 자라는 왕골을 수전(水田)에 심고 품삯이 거의 들지 않는 죄수를 작업에 이용하여 생산비용을 절감하는 방법을 고안해 낸 것이다. 그리고 운 좋게 과거에 다니던 닛폰우선주식회사 사장의 투자를 받아 제연합자회사(製筵合資會社)를 설립했다. 그가 세운 첫 회사였으나, 제조와 판매에서 기대했던 성과를 올리지는 못했다. 이때 그가 주목한 것이 전기사업이었다.

우리나라 최초의 전등불은 1887년 경복궁 건청궁에서 점등되었던 아크등이다. 그러나 이 전등은 유지비와 인건비가 많이 드는 데 비해 자주 꺼졌다 켜졌다 하여 '건달불'이라 불릴 정도로, 일종의 실험에 가까운 시도였다. 민간에서는 1900년 4월 종로 사거리 전차 매표소에 가로등을 겸한 전등이 점화되었다. 1898년 고종이 이근배, 김두승을 앞세워 한성전기주식회사를 설립하고 1899년 전차를 선보인 후, 바로 그 이듬해에 정거장 주변에 전등을 설치한 것이다. 1901년에는 충무로 일본인 거리에 무려 600개의 민간용 전등이 설치되었다. 이를 시작으로 일본인이 많이 거주하던 부산과 인천에 1901년과 1905년 각각 전기회사가 설립되었다. 당시 이곳의 일본인 대부분은 상공업에 종사했기 때문에 전기에 대한 수요가 매우 컸

다. 그들은 공동출자 방식으로 우리나라의 전기사업을 지배해 갔다. 이러한 배경에는 1905년 을사늑약과 이듬해 설치된 통감부를 통한 일본의 경제적 지배가 자리 잡고 있었다. 한성전기주식회사도 결국 1909년 일본으로 소유권이 넘어가게 된다. 당시 대구에는 경부철도 의 건설과 1906년 통감부의 지방기관인 이사청의 설치로 일본인의 유입이 한창 증가하고 있었다. 이로 인해 가옥 신축이 증가하고 시가가 팽창함에 따라 전기의 보급이 절실해졌다. 1910년 7월 오구라 는 대구전기주식회사 설립 출원을 신청하였고 1911년 1월에는 조선총독부의 허가를 받았다. 이 회사 주식의 과반수는 오구라가 장악하고 있었다. 직원 19명에 자본금 100,000엔의 영세한 회사였다.

시대의 흐름을 읽고 경제 발전의 가능성을 염두에 두어 전기사업을 시작하였지만, 오구라에게 전기에 대한 지식은 전혀 없었다. 전기회사의 기획이나 건설, 가동과 경영 등은 그의 동창인 도쿄제국대학 출신들에게 의지하였다. 비록 아버지인 요시노리에 의해 집안은 크게 무너졌지만 부친이 전성기 때 쌓아올린 인맥은 오구라의 한국행과 사업 운영에 계속해서 도움을 주었던 것이다. 회사의 사업기획은 도쿄제국대학 전기공학과를 졸업하고 지멘스전기회사에 근무한 노구치 시타가우(野口遵, 1873-1944)가 맡았다. 기계구입 및 설치공사 등은 다카타상회(高田商會)의 기사(技師)였던 스기노 분로쿠로(杉野文六朗)가 도와주었다. 노구치는 훗날 조선총독부의 절대적인 지원 아래 대규모 수력발전소를 건설하게 되며 스기노는 이후 다카타상회의 사장이 된다. 이들의 도움을 바탕으로 오구라의 대구전기주식회사는 1913년 1월 1일 대구에 800여 개의 전등을 점화하는 데 성공했다.

●
대흥전기주식회사 사장 시절의 오구라 다케노스케
(大興電氣株式會社·椿猪之助 編, 『大興電氣株式會社發
達史』, 大邱: 大興電氣株式會社, 1934)

그러나 당시에는 전기의 수요 증가로 인한 과부하를 견딜 만큼 기술력이 완전하지 않았다. 1915년 10월에는 기계가 파손되어 막대한 수리비가 들었으며 고장이 빈번하여 정전이 끊이지 않았다. 게다가 대구의 전기사업을 독점하고 있던 오구라에 대한 비난 또한 거센 상황이었다. 이러한 문제는 대구에 한정된 것이 아니었는데, 전기에 대한 수요가 늘어남에 따라 전기의 공영(公營) 문제가 대두되었다. 1920년대에 들어서면 전기와 가스 독점권을 쥐고 질 낮은 서비스를 제공하면서 과다한 전기요금을 징수하는 전기회사들 때문에 민중운동까지 일어날 정도였다. 이러한 상황에서 오구라는 오히려 사업을 확장하는 방법으로 돌파구를 마련하였다. 대구에서의 사업 기반이 흔들릴 것을 염려해 다른 지역으로 눈을 돌린 것이다. 그 결과, 1916년에는 함흥전기주식회사를 설립하고 같은 해 광주전기회사를 세웠다. 이 회사들은 각각 다니구치 고지로(谷口小次郎)와 오구라 요시노리가 대표자로 등록되어 있었지만 실질적 경영권은 오구라 다케노스케에게 있었다. 그리고 1918년에는 대구전기주식회사와 함흥전기주식회사를 합병하여 대흥전기주식회사를 설립하였다.

이처럼 오구라가 전기사업을 확장할 수 있었던 데는 그가 운영

●
대흥전기주식회사 본점 전경
(大興電氣株式會社 · 椿猪之助 編, 『大興電氣株式會社發達
史』, 大邱: 大興電氣株式會社, 1934)

한 은행과 증권회사의 역할도 컸다. 그는 대학동창이자 전기사업 초창기에 큰 도움을 준 노구치와 아이치은행(愛知銀行) 총재인 와타나베 요시오(渡邊義郎, 1872-1955)와 함께 대구의 선남은행(鮮南銀行)을 공동으로 매수하였으며 1934년에는 대구증권주식회사라는 자회사를 설립하였다. 금융계로까지 손을 뻗어 전기회사를 매수하거나 지사를 새롭게 세우는 데 필요한 자금 운용을 원활하게 했던 것이다.

그의 전기사업은 눈부신 성장을 거듭했다. 대흥전기주식회사의 규모는 초기 자본금 145,000엔으로 시작하여 2년 만에 세 배가 넘는 500,000엔으로 커졌다. 오구라는 1920년 광주전기를 시작으로 1936년에만 경주, 안동을 비롯하여 제주도, 거제도 등에 난립해 있던 총 13개의 전기회사를 합병하며 기세를 올렸다. 당시에는 오구라뿐만 아니라 많은 이들이 이익을 노리고 전기사업에 뛰어들어, 전국은 서로 다른 회사의 전선줄이 거미줄처럼 얽히고 설킨 상황이었다. 전력은 산업의 원동력으로서 중요한 위치를 차지했을 뿐 아니라 일본이 대륙으로 진출하는 데 필수적인 요소였다. 그리하여 조선총독부는 이를 통제하고 조정할 필요성을 깨닫게 되었다.

"나(오구라)는 전기가 이렇게 지방과 항상 연결되어 통제되는 것이 옳다고 주장하며 조금씩 (이를) 실행해 왔다. 그런데 이것이 정당한 이치라고 생각되어 그 후 총독부도 나와 같은 의견으로 전기통제에 들어갔으며 오늘날과 같은 통제가 이뤄지게 되었는데, 나는 이런 점에 대해 매우 통쾌하게 생각하는 바이다."

조선총독부는 한반도를 네 개의 구역으로 나누어 전기회사를 합병하고 통일하는 방침을 세운다. 그 결과 함경도는 북선(北鮮), 평안도와 황해도는 서선(西鮮), 경기도와 강원도, 충청도는 중선(中鮮), 경상도와 전라도는 남선(南鮮)으로 구분되었다. 팔도 곳곳에 유력한 전기회사를 소유한 오구라는 조선총독부의 계획에 의해 경쟁업체를 배제하고 크게 도약할 수 있는 계기를 마련하였다. 오구라는 결국 남선과 북선의 전기회사 13사 중 10사의 경영권을 갖게 된다.

한국의 전기사업을 손에 넣은 오구라 다케노스케는 여기에 만족하지 않고 국경을 넘어 만주국의 간도(間島)지역, 그리고 만리장성으로까지 사업을 확장할 계획을 세운다. 일본은 러일전쟁 승리 후 랴오둥반도(遼東半島)에 관동주(關東州)를 설치하고 관동주와 남만주 철도를 지키기 위해 관동군을 파견하였다. 오구라는 1927년과 그 이듬해에 함경북도 회령에서부터 만주국으로 송전(送電)을 개시하였다. 그리고 1937년 중일전쟁이 일어나자 중국으로 침략하는 일본군을 따라 전기를 보급할 계획을 세운다. 그는 일본군 제20사단의 뒤를 쫓아 산하이관(山海關)에서부터 허베이성(河北省)과 산시성(山西省) 깊숙이까지 전기의 보급과 관리에 힘을 쏟았다. 1938년에는 직접 산하이관까지 방문하였으며 이후에는 조카인 오사와 신자

부로(大澤新三郎)를 파견하여 사업을 추진하도록 하였다. 그러나 태평양전쟁이 발발하여 일본군이 중국에서 철수함에 따라 대륙 진출을 향한 오구라의 꿈도 수포로 돌아가고 만다. 그리고 성공 가도를 이어가던 오구라의 운명도 1945년 일본의 패전과 함께 하루아침에 달라지게 된다. 그해 10월 쫓기듯 한국을 탈출한 그는 일개 귀환자로 일본에 돌아간다. 조선총독부의 한반도 지배를 등에 업고 '전기왕'으로 등극한 그였기에 일본의 패망과 함께 몰락한 것은 어찌 보면 당연한 운명이었다. (정다움)

# 주

1    오구라 다케노스케의 생애에 대해서는 다음과 같은 저서를 주로 참고하였다. 大興電氣株式會社·椿猪之助 編, 『大興電氣株式會社發達史』(大邱: 大興電氣株式會社, 1934); 小倉武之助 編, 『米坂回顧』(東京: 발행처불명, 1957); 小倉高, 『小倉家傳』(千葉: 小倉武之助, 1963); 사단법인 거리문화시민연대, 『(대구의 재발견)대구 新택리지』(북랜드, 1999), pp. 424-430.

2    요시노리가 호쿠소에이칸의숙을 설립하는 데에는 당시 명성이 높던 나리타산(成田山) 신쇼지(新勝寺)의 주지 미이케 쇼호(三池照鳳, 1848-1896) 법사의 후원이 있었다. 훗날 요시노리가 정치에 주력하며 중앙정부에 진출하자 호쿠소에이칸의숙은 나리타로 옮겨지고 미이케 법사가 그 일체를 위임받았다. 법사가 개설한 나리타에이칸의숙(成田英漢義塾)이 현재의 사립나리타고등학교(私立成田高等學校)의 전신이 된다.

# 문화재를 모으다

컬렉션 너머에 실재했던 한 명의 인간으로서 오구라 다케노스케의 삶은 교도소 수감자에서 굴지의 사업가로 거듭나기까지 마치 한 편의 드라마를 보는 듯 하다. 그러나 몇 번이고 요동치며 방향을 트는 그의 삶에서 문화재와의 접점은 좀처럼 보이지 않는다. 사업가 오구라 다케노스케보다 문화재 수장가, 오구라컬렉션의 주인 오구라 다케노스케가 더 익숙한 지금으로서는 의문스러울 수밖에 없다.

지금의 오구라컬렉션이 있기 전, 오구라는 문화재에 대해서 문외한이었다. 법학을 전공하고 철도회사에서 근무하다 마침내 전기회사를 운영해 사업가로 성공하기까지, 그는 고고학이나 미술사학을 정식으로 공부한 적이 한 번도 없었다. 하다못해 관련 업무를 한 적도, 취미를 가진 적도 없었다.

그렇다면 오구라는 어떻게 문화재를 수집하게 되었을까. 오구라의 조카인 오구라 다카(小倉高)가 쓴 그의 일대기인 『오구라 가전(小倉家傳)』에서는 수집 계기를 그의 성장 배경에서 찾는다. 부유한

환경에서 정치인으로 살며 화려한 고급 집기를 갖췄던 아버지와 불심이 깊었던 증조할머니가 문화재 감식안과 불교 관련 유물을 비롯한 골동품 수집에 영향을 미쳤다는 것이다. 그러나 이러한 가정환경이 수집에 영향을 미쳤을 수는 있어도 직접적인 계기라고는 할 수 없다. 또한 오구라는 골동품을 투자 대상으로 본 것도 아니었다. 패전 이후 모든 생활기반과 재산을 한국에 두고 온 까닭에 어쩔 수 없이 문화재를 처분해 생활자금으로 사용했지만, 수집품을 처분할 때 "흐르는 눈물을 멈출 수 없었다"는 것을 보면 재산 증식의 수단으로 수집을 시작한 것이 아니었음을 알 수 있다. 오히려 수집 막바지에는 융자까지 얻어 문화재를 사들였을 정도였다고 한다.

컬렉션의
시작

오구라가 한국문화재를 수집한 계기를 알 수 있는 기록으로, 그가 직접 쓴 것으로 알려진 『요네사카 회고(米坂回顧)』가 있다.[1]

　… 조선으로 넘어왔을 당시(1904년 1월)는 말 그대로 무하유지향(無何有之鄉)으로 일상다반의 필요품 이외에는 무엇 하나 없었습니다. 그 사이에 사업도 순조롭게 발전하고 경제상의 여유도 충분하게 되어 다이쇼 10년경(1921)부터 조금씩 마음을 쏟아 미술 골동품에 손을 대게 되었습니다.
　그 동기라고 하면 과장된 것이겠지만, 조선의 고미술품이나 출토품 등을 보고 있으면 일본의 고대사와 관계가 있을 법한 것이

많이 눈에 띄었습니다. 저는 초심자여서 학문적인 것은 전혀 모릅니다만, 이러한 것은 가능한 한 모아서 채워 놓으면 결국 유력한 고고학상·고대사상의 참고품이 될 듯한 느낌이 들었습니다.

　　그저 취향이 가는 대로, 고고학상·고대사학상 가치가 있을 것 같다고 생각되는 것을 진위를 음미하며 수집한 것에 지나지 않습니다. …

일제강점기 대표적인 개인 수장가의 수집 동기로 보기에는 다소 소박하고 겸손하기까지 하다. 실제로 그는 처음부터 큰 뜻을 가지고 수집을 시작한 것은 아니었던 듯하다. 일본에서 만난 오구라와의 일화를 풀어낸 재일교포 현위헌의 자서전을 통해서도 오구라의 수집 계기를 엿볼 수 있다. 그에 따르면, 오구라는 경부철도주식회사 직원으로서 한국에 부임한 후 현장에서 공사 중에 우연히 출토된 도자기 몇 점을 손에 넣었으며, 이를 방에 놓고 완상(玩賞)하면서 차츰 흥미를 느꼈다고 한다.[2] 이 일화가 사실이고 그가 한국문화재를 어떠한 방식으로든 입수하여 흥미를 느꼈다고 하더라도, 이러한 흥미가 바로 문화재 수집으로 이어지진 못했을 것이다. 이 시절은 일본에서 진 빚에 쫓기며 새옷조차 맞추지 않았던 시절이었기 때문이다.

　　이후 전기사업을 시작하고 경제적 여유를 바탕으로 "취향이 가는 대로", "진위를 음미하며" 시작한 수집 활동이라고 했지만, 시간이 흐르고 경험이 축적되면서 오구라는 어느 순간부터 한국과 일본의 문화적·민족적 관계를 규명하는 일에 나름의 목적의식을 갖게 된 것으로 추정된다. 이와 관련된 내용은 1956년 6월 작성된 것으로

알려진 오구라컬렉션보존회의 설립취의서에서도 확인된다.[3]

　… 일본 민족은 본래의 토착민에 더하여 이즈모(出雲, 시마네현 동부)를 본거지로 하는 북방종족과 히가(日向, 미야자키현)를 기지로 하는 남방종족과의 혼성민족인 것은 이미 틀림없는 사실이 되었다. 이 중 이즈모 지방으로 도래한 일파가 조선인인지 아닌지, 동일 종족인지 아닌지를 밝히기는 어렵지만, 조선인을 수반하여 온 것은 의심할 여지가 없다. 몇 해 전 이즈모타이샤(出雲大社) 부근에서 발굴된 크리스형 동검은 내가 소장한 조선 경주 출토의 것과 완전히 동형동질로 전한(前漢) 이전에 제작된 것이라고 감정되는데, 이것은 조선을 거쳐 일본으로 도래한 것이라고 생각된다.

　또 곡옥(曲玉)은 이전에는 야마토 민족 특유의 장식품으로, 다른 민족에게는 유례가 없다고 하였다. 확실히 메이지 37년(1904) 내가 처음 조선으로 건너갔을 즈음에는 조선에서 곡옥을 보지 못하였다. 그런데 다이쇼 10년(1921) 경주에서 대발굴이 있었으며 황금의 왕관 외 대량의 고미술품이 출토되었는데, 그 왕관은 51개의 곡옥으로 장식되어 있었다. 그 후 경주뿐 아니라 조선 각지에서 곡옥이 출토되기에 이르러 오늘날에는 일본과 조선 중 어디가 본가인지 의문을 품어도 지장이 없는 데에 이르렀다. 그 외 거울·토기, 복식에 이르기까지 한일문화교류의 증거는 현저한 면이 있다.

　그리고 긴메이천황(欽明天皇, 재위 539-571) 시대 이래 유교를 동반한 지나(支那) 문화, 불교를 동반한 지나 및 인도 문화가 도도히 흘러 우리나라[일본]에 유입되었는데, 거의 전부는 조선을 경유하여 유입되었다. 따라서 일본의 유교·불교 문화에는 적든 많

든 조선 문화가 있으며 조선 취미(臭味)가 첨가된 것이라고 생각하지 않으면 안 된다. 이로써 조선 문화의 자재(資材)는 일본 문화를 연구하는 데에 있어서 필요불가결한 재료라고 믿는다. …

여기에서 그는 한국과 일본 문화의 관계, 일본 문화의 연구를 위한 참고품 또는 재료로서 한국문화재를 수집했음을 분명히 하고 있다. 그리고 오구라컬렉션 목록의 서문격인 「고대의 일선관계(古代の日鮮関係)」에서는 이러한 내용을 확대 발전시킨다. 여기에서도 그는 동검, 곡옥과 같은 고고유물 외에 복식, 나아가 언어 계통의 문제에 이르기까지 한국과 일본 문화의 유사성에 대해 나름대로 해석하였다. 그리고 "가능한 조선의 고기(古器), 고물(古物)을 계통적으로 정비하고 보존하는 것이 일본의 고대사를 천명하는 것일 뿐만 아니라 극동 퉁구스족 문화의 연구에 공헌하는 것이라 생각하고, 수십 년에 걸쳐 그 수집에 미력한 힘을 다해 왔던 것"이라고 마무리 짓는다.[4]

여기에서 한 가지 흥미로운 것은 앞서의 두 글에서 공통적으로 언급되고 있는 1921년이라는 시점이다. 오구라는 『요네사카 회고』에서 1921년경부터 골동품 수집을 본격적으로 시작했다고 밝혔다. 그리고 오구라컬렉션보존회 설립취의서에는 1921년에 경주대발굴이 있었으며, (적어도 그가 본) 최초의 곡옥이 한국에서 출토되었다고 덧붙였다.

이 경주의 대발굴은 바로 금관총(金冠塚) 조사를 말한다. 금관총은 1921년 9월 24일 경주읍 노서리의 한 음식점 건물 후원에서 토사 채취 도중 우연하게 유물 일부가 노출되면서 발견되었다. 도로 공사 과정에서 봉분 대부분이 이미 깎여나갔던 까닭에 큰 무덤

이 존재하리라고는 누구도 생각하지 못한 곳이었다. 유물 발견 사실은 즉시 관할경찰서에 신고되었고, 당시 경주에 거주하던 조선총독부박물관 촉탁 모로가 히데오의 주도로 조사가 이루어졌다. 그러나 이때는 주변 시민들의 호기심과 발굴을 반대하는 분위기 속에서 4일 만에 유물만 간신히 거두어들이고 조사를 끝낼 수밖에 없었다.

금관총은 전에 없는 양과 질의 유물 외에도 출토품의 거취 문제, 1926년 유물 도난 사건, 그리고 발굴 10여 년 후 조사자였던 모로가가 장물 거래 혐의로 피소되기까지 경주뿐 아니라 전국적으로 관심의 대상이 되었다. 오구라 역시 금관총에 관심을 가지고 자료를 모았을 것으로 생각된다. 금관총에서 곡옥이 출토된 것을 30여 년 뒤에 작성한 오구라컬렉션보존회 설립취의서에서 새삼 언급한 것을 보면, 금관총 발굴조사는 그에게 상당히 큰 인상을 남긴 것으로 추정된다.

그는 정보 수집에서 더 나아가 출토 유물 자체를 입수하려고 시도했을지도 모른다. 실제로 오구라컬렉션에는 〈금제도장구(金製刀裝具)〉(TJ-5057)와 〈곡옥(曲玉)〉(TJ-5058)을 비롯한 전(傳) 금관총 출토 유물이 여러 점 포함되어 있다. 이와 별개로 1924년 조선총독부가 발간한 『고적조사특별보고』에는 "금관총 출토품으로 믿을 만한 이유가 있는 곡옥 십수 개가 개인 소유로 돌아간 것을 알고" 있으며, 다수의 유리제 소옥(小玉)이 발굴 과정에서 흩어졌다고 기록되어 있다.[5] 조사 과정에서 흩어진 유물들은 법망을 피해 시장을 돌아다니다 오구라와 같은 개인 수집가에게 흘러들어갔을 가능성이 높다.

사업 기반이 안정되던 상황에서 금관총 발굴과 전대미문의 출

토품들 관련 소식을 보고 듣는 경험은 그의 수집 의지에 불을 지피는 계기가 되었을 것이다. 그의 첫 수집품이 무엇이었는지는 정확히 알 수 없다. 그러나 그는 한국 문화재 전반에 걸쳐 종류를 가리지 않고 되도록 다양하게 수집을 시도했다. 그가 쓴 글 「조선 미술에의 애착(朝鮮美術への愛着)」을 보면, 1926년쯤에는 한국의 의학 및 약물학 관련 서적도 수집했다는 언급이 있다.[6] 그러나 어느 순간부터는 매장문화재를 중심으로 한 고고유물을 주로 수집했을 것으로 추정된다. 일본 고대사와 관계가 있을 법한 것들을 모으다 보니 자연스럽게 고고유물에 치중하게 되었을 가능성이 높다. 실제로 그의 아들 야스유키가 쓴 『오구라컬렉션사진집』 서문에는 오구라컬렉션이 미술품보다는 고고학적 관점에 중점을 두고 수집된 것이라는 언급이 있다.[7]

그가 정착한 지역이 대구라는 점 역시 문화재 수집에 직간접적으로 영향을 미쳤다. 이는 오구라가 직접 언급한 내용이기도 하다. 「조선 미술의 애착」에서 오구라는 당시 경주를 중심으로 신라의 유물이 발굴되어 흩어지는 경우가 많았다고 썼다. 이렇게 흩어진 문화재는 경주 지역의 관문격인 대구를 거쳐 갔으며, 오구라는 한국 고대 문화에 관심을 가지고 이를 모으기 시작했다는 것이다. 일제강점기 대구가 서울, 평양과 함께 고미술시장의 3대 중심지로 손꼽힌 배경에는 대구에 일본인이 다수 거주했다는 사실도 있지만, 이처럼 옛 신라 지역인 영남권의 고분 부장품이 왕성하게 거래되었다는 점도 작용했을 것이다.

문화재를 수집하기로 결심한 이후, 모든 것은 순조롭게 진행되었다. 일제강점기 당시의 사회적 분위기는 이러한 무형(無形)의 개

인 의지를 유형(有形)의 대규모 컬렉션으로 바꾸어 놓기에 충분했다. 오구라 개인으로서의 조건도 훌륭했다. 전기사업으로 얻은 막대한 자금은 문화재 수집의 자금원이, 전국 각지에 설치한 사업출장소는 문화재 수집 창구가 되었다. 그는 지방 사업출장소뿐만 아니라 장충동에 별채를 두고 서울에서도 문화재 수집을 했다. 나아가 일본 도쿄에 지점을 낼 때는 콘크리트 창고도 함께 짓고 문화재를 옮겨 보관하였으니, 사업의 거의 모든 부분을 문화재 수집과 보존에 이용한 셈이다.

오구라는 다른 수집가에 비해 문화재를 사들일 때 지극히 신사적이고 너그러웠다고 한다. 고령 일대에서 도굴꾼으로 활동했던 김영조는 오구라를 무엇이든 얼마든지 많이만 가져오라고 했던 사람으로 기억하고 있다.[8] 가져온 물건이 좋으면 오구라는 돈을 아끼지 않고 후하게 값을 쳐줬다. 이러한 그의 수집방식을 보여주는 일화가 있다. 어느 농부가 청자 주자를 오구라에게 팔러 갔는데, 이것이 마음에 들었던 오구라가 예상보다 다섯 배 더 값을 쳐준 까닭에 받은 돈을 자랑하다가 곤욕을 치렀다는 이야기다.[9] 그때 주자 값으로 내준 돈이 5천 원이었는데, 서울 시내 스무 칸짜리 기와집 한 채가 4천 원 정도였다. 당시 문화재 시세, 그리고 문화재를 수집하는 오구라의 배포를 보여주는 대목이다. 그가 이러한 식으로 문화재 수집에 투자한 총 금액은 당시 돈으로 2천만 원에 달했다.[10] 이는 나름 내로라하는 수집가의 투자 금액을 수배 이상 뛰어넘는 액수였다. 그럼에도 종국에는 일본 후지은행에서 융자까지 받아서 문화재를 사들였다고 한다.[11] '문외한의 취향 가는 대로의 수집'이라고 칭하기에는 그 규모나 내용이 보통이 아니었음을 짐작할 수 있다.

물건을 가려 받는 일도 돈을 아끼는 일도 없이 문화재들을 사들이며 한국 제일의 수집가로 급부상하는 과정에서 급기야는 수집품을 둘러싸고 시비가 붙는 일까지 생겼다. 『오구라 가전』에는 오구라와 똑같이 대구에 근거지를 두고 문화재 수집을 하던 모(某) 의사와 경쟁 관계에 놓이며 방해와 밀고를 당했다는 기록이 있다. 이 의사의 이름이 직접 언급되지는 않았지만, 내용으로 미루어 보아 이치다 지로로 추정된다. 이치다는 오구라와 함께 대구 이남 지역에서 한국문화재를 가장 많이 수집한 인물로 알려져 있다. 그는 대구에서 병원을 운영하며 백제금동관음보살상, 고려청자 등 금속유물 및 자기류를 중심으로 다량의 문화재를 수집하였다. 자택에 신라·가야 고분 출토품을 전시한 진열실을 설치했을 정도였으며, 고려자기만 해도 400점 이상을 수집했다고 알려져 있다.[12] 오구라 역시 금속유물을 위주로 수집하였으나 도자기 역시 타 수집가 이상으로 수집하였다. 대구에 근거지를 두고 문화재를 수집한다는 행위 자체뿐만 아니라 주요 수집 분야까지 겹치면서 두 사람이 경쟁 관계가 되었음을 짐작할 수 있다.

문화재를 사는 자와
파는 자

수요가 있는 곳에는 공급이 있다. 문화재 시장에도 이 말은 예외 없이 통한다. 다만 문화재는 여타의 재화와 같이 '생산'되는 대신 '수집'된다는 점에서 다를 뿐이다.

고고유물, 고려 및 조선 자기, 서화, 불상, 와전(瓦塼) 등 수요가 다양했던 만큼 수집 또한 다양한 방식으로 이루어졌다. 하지만 그

중 가장 흔하게 이루어진 방식은 도굴일 것이다. 개성, 경주 등지에서 오래된 무덤을 대상으로 한 도굴이 횡행한 까닭에 1920-30년대는 '대난굴(大亂掘) 시대'로 불릴 정도였다. 이러한 사회 분위기 속에서 도굴 관련 사건은 당시 신문 기사로도 자주 다뤄졌다. 1936년 4월 14일에서 16일까지 3회에 걸쳐 『동아일보』에 연재된 고유섭(高裕燮, 1905-1944)의 「만근(輓近)의 골동수집(骨董蒐集)」은 문화재 도굴과 거래, 위조품의 유통에 이르기까지 당시 상황을 압축적으로 보여준다.[13]

조선에도 근자에 골동열(骨董熱)이 상당히 올라서 도처에 이야깃거리가 생기는 모양이다. 한번은 경북 선산에서 자동차를 타려고 그 정류장인 모 일본 내지인 상점에서 시간을 기다리고 있다가 그 집 주인과 말이 어우러져 내 눈치를 보아가며 하나 둘 꺼내어 보이는데, 모두 고신라의 부장품들로 옥류, 마형대구(馬形帶鉤), 금은 장식품 기타 수월치 않은 물건이 족히 있었다. 묻지 않은 말에 조선 농민이 얻어온 것을 사서 모은 것이라 변명을 하지만 눈치가 자작 도굴까지는 아니한다 하더라도 사주는 시켜 모을 듯한 자였다. 그자의 말이 선산의 고분은 흑판(黑板) 박사가 도굴을 사주한 것이라고 한다. 어느 날 흑판 박사가 선산에 와서 고분을 발굴한 것이 기연(起緣)이 되어 고물열(古物熱)이 늘어 도굴이 성행케 되었다는 것이니… (중략)
… 근자에는 개성, 해주, 강화 등지의 고려고분이 여지없이 파멸되었으나 옛적 이는 오직 금은만 훔치려는 도굴이었으나 일청전쟁 이후로부터는 도자기의 골동열이 눈뜨기 시작하여 작금 오륙년

동안은 전산(全山)이 벌집같이 파헤쳐졌다.

봉분의 형태가 조금이라도 □□은 것은 벌서 초기에 다 파먹은 것이오, 지금은 평토가 되어 보통 사람은 그것이 분묘인지 무엇인지 분간치 못할 만한 것까지 『사도의 전문가』(?)는 놓치지 않고 잡아낸다 한다. 그들에게 무슨 식자가 있어 그런 것이 아니요, 철장 하나 부삽 하나면 … (중략) … 보물은 벌써 장중에서 놀게 되고 … 이렇게 수월한 장사도 없을 것이다. … 그것이 정당한 발굴이 아니요 도굴인 만큼 속히 처분하여야겠다는 겁념도 있고 속히 참전하려는 욕심도 있어 돈 될 만한 것은 금시에 처분하되 그렇지 않은 것은 파괴 유기하여 후에 문제될 만한 증거품을 인멸시킨다. …

도굴과 장물의 거래는 한일강제병합 이전부터 문제가 되었다. 문화재 시장에서 가장 먼저 주목받은 고려청자는 1800년대 말 이미 밀거래되기 시작했을 정도였다. 청일전쟁 이후 한국으로 본격적으로 이주하기 시작한 일본인들의 주도로 고려 고분 도굴이 성행하여, 1900년대 초에 이르면 거의 대부분의 고분이 도굴 당했다고 할 정도였다. 이때 특히 피해를 많이 본 지역이 고려 고분이 밀집되어 있는 개성과 해주, 강화도 일대이다.[14] 도굴된 도자기들은 한 점당 수십 원에서 수천 원의 가격에 팔려 나갔다. 1930년대 시세로 쌀 한 가마니가 15원 남짓, 서울의 기와집 한 채가 4천원 내외였다. 파내는 사람이 임자인 옛 그릇 하나가 쌀가마가 되고 집 한 채가 되는 것이다. 그러니 양심을 버리고 한탕을 노리는 이들이 몰려들어 장물 거래 시장은 점점 커져갔다. 물건을 파내는 도굴꾼을 지칭하는 호리다시(掘出), 시골을 돌아다니며 물건을 모아오는 골동상인 가이다시(買出),

가이다시나 수집가와 물건을 거래하는 거간(居間), 그 위의 좌상(座商)에 이르기까지, 문화재 도굴과 거래에 관련된 인물들의 역할도 점점 세분화되었다.[15] 일부 대담한 수집가들은 도굴꾼에게 직접 사주하여 원하는 물건을 손에 넣기도 했다.

일본인들이 주도하여 무덤을 파헤치고 부장품을 흥정하는 것을 지켜보는 한국인들의 반감과 상실감은 컸다. 당시 한국인들은 무덤에 귀신이 있다고 믿어 이를 건드리거나 무덤 부장품, 석물 등을 집안으로 들이는 것을 불길하다고 여겼다. 아이들이 어쩌다 허물어진 고분에서 토기를 주워 소꿉놀이를 하며 놀다가도, 집에 가져오면 귀신이 붙는다는 부모의 말을 기억하고 돌아갈 때는 모두 부숴 버렸다고 한다. 꼭 귀신이 아니더라도, 옛 조상의 무덤을 금전 목적으로 파헤쳐 흩뜨린다는 것은 상상하기 어려운 일이었다. 이런 상황에서 도굴범이 횡행하니 두 손 놓고 지켜볼 수만은 없었다. 자손이 있으면 밤을 새워 조상의 무덤을 지켰다. 그럼에도 도굴하는 현장이 발각되면 분노한 주민들이 도굴꾼들을 습격하여 살상하는 등 전국 각지에서 사건사고가 끊이지 않았다.

이러한 민심의 동요와 반감은 고적조사위원회의 주도로 진행된 정식 발굴조사에서도 마찬가지였다. 따라서 조사단은 조사 현장에 현지의 헌병이나 경찰관의 동행을 요청하는 일이 잦았다. 이를 두고 한국 측은 합법을 빙자한 도굴 및 유물의 반출 과정에서 한국인의 저항을 막기 위한 것으로 보는 반면, 일본 측은 조사단의 안전을 위해 경찰력을 동원한 것으로 해석하고 있다.[16]

고유섭의 칼럼은 흥미로운 내용의 연속이지만, 그 중에서도 특히 눈에 띄는 구절이 있다. "어느 날 흑판(黑板) 박사가 선산에 와서

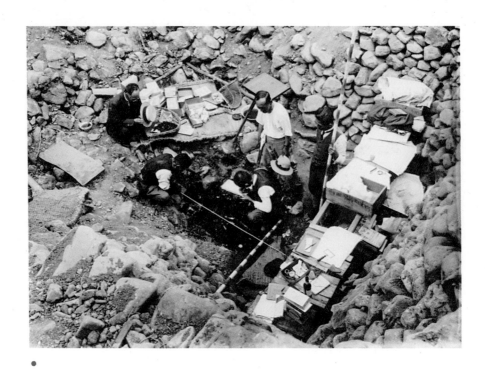

고적조사위원회의 경주 금령총 조사 장면(국립중앙박물관 소장 유리원판)

고분을 발굴한 것이 기연이 되어 고물열이 늘어 도굴이 성행케 되었다"는 부분이다. 흑판 박사는 일본의 역사학자인 구로이타 가쓰미(黑板勝美)를 가리킨다. 구로이타는 1915년 도쿄제국대학 일본사 교수로 근무하던 중 한국의 사적과 유물을 조사하라는 임무를 받아 100여 일에 걸쳐 경상도와 전라도, 충청도의 일부, 평양, 개성 등의 지역을 조사, 보고하였다. 이듬해 고적조사위원회의 발족 후에는 조사위원으로서 평안도, 경상도 등에서 유적지를 조사하였다.[17]

고적조사위원회는 고적 및 유물의 조사(보존) 여부와 그 방향을 통제하는 한편, 이를 통해 식민 지배를 정당화하려는 이면의 목적으로 1916년에 설치된 조직이다. 동년에 시행된 「고적 및 유물보존규칙」은 조사 대상과 유물의 처리 방식, 고적의 등록과 보존 등과 관련

한 세부 사항을 다루고 있으며, 고적조사위원회는 이에 의거하여 5개년 조사계획을 수립한다. 세키노 다다시(關野貞), 도리이 류조(鳥居龍藏), 이마니시 류(今西龍), 오가와 게이키치(小川敬吉, 1882-1947) 등 당시 한국에서 활동한 대부분의 일본인 연구자들이 고적조사위원직을 거쳤다. 구로이타 역시 1939년까지 조사위원으로 활동하며 조사 및 보고서 발간에 참여하였다.

그가 와서 발굴했다는 선산의 고분은 지금의 선산 낙산리고분군(洛山里古墳群, 사적 제336호)이다. 낙산리고분군은 지금까지 확인된 무덤만 200기가 넘는 대규모 고분군이다. 1915년 구로이타가 처음으로 봉토분 1기를 조사하였으며, 2년 뒤인 1917년, 고적조사 5개년 계획의 2차 연도로 한반도 남부 지역을 주로 조사하는 과정에서 조사 대상에 포함되었다. 당시 이마니시가 선산 지역 고분군 분포도를 작성하며 28호분과 105호분을 추가로 조사해 고분군의 존재가 널리 알려졌다.

문제는 고적조사위원들이 다녀간 이후였다. 고적조사는 짧게는 수일에서 길게는 몇 주에 걸쳐 건축물의 측량 또는 매장물의 발굴을 진행하고 완료 후에는 인근 지역으로 옮겨가는 식으로 진행되었다. 대체로 일본인 조사위원 1-2명과 측량, 사진 촬영, 도면 작성 등을 담당한 박물관 직원 1-3명이 팀을 짜 전국 각지를 누비고 다녔다. 소수의 인원이 제한된 시간 내에 조사를 해야 했던 만큼, 고분군을 조사할 때에는 주로 크고 완전한 형태의 무덤 몇 기만을 조사하는 방식으로 진행되었다. 발굴 과정에서 수집된 각종 유물들은 총독부박물관 전시품 또는 보고서 발간을 위한 자료로 사용한다는 목적으로 서울에 보냈다. 나주 반남면, 경주 보문리, 창녕 교동 등의 대규

모 고분군에서 출토된 유물들이 이러한 방식으로 반출되었다.

서울에서 일본인 학자가 내려와 발굴조사를 하고, 무덤에서 각종 토기며 금은 장신구류가 출토되는 것을 직접 또는 신문 기사로 접하는 일이 잦아지자, 이것이 도리어 도굴을 조장하는 예상치 못한 결과를 가져왔다. 고적조사는 여기에 이런 물건이 이만큼 묻혀 있다고 보여주고 가는 셈이었기 때문이다.

실제로 이와 관련된 기록은 신문 기사 외에 다른 책에서도 확인된다. 후지타 료사쿠(藤田亮策)가 1931년 『청구학보』에 실은 글에는 고적조사 이후 심각한 도굴 정황을 알 수 있는 내용이 담겨 있다.[18]

> … 예를 들면, 다이쇼 13년(1924)부터 15년(1926)까지 평양 부근 낙랑고분 500-600기가 도굴되었고, 쇼와 2년(1927) 여름에는 남조선에서 가장 완전하고 중요시되던 양산의 고분이 하나도 남김없이 도굴되었다. 또한 가야의 유적, 창녕의 고분은 쇼와 5년 (1930) 여름철 1-2개월 사이에 모두 파괴되고 말았다. 개성과 강화도를 중심으로 하는 고려시대의 능묘는 고려자기 채집(採集) 때문에 바닥부터 파괴되고, 참봉(參奉) 수호인(守護人)을 두어 보호해 왔던 능묘도 공동(空洞)이 되어버리는 상황으로, 그 참혹함이 조선 전체에 이르고 있다. …

후지타는 고고학 연구자로서 본래의 가치를 잃고 도굴되어 어디로 갔는지도 모르는 유물에 대하여 안타까움과 비통함을 느꼈을 것이다. 고고유물은 어디서 어떠한 방식으로 무엇과 함께 출토되었는지에 대한 정보 없이 유물만 홀로 남을 경우 학술적인 가치가 심

각하게 훼손되기 때문이다. 하지만 이런 걸 떠나 일본인의 입에서 이런 말이 나올 정도라니, 당시 도굴과 그로 인한 피해가 어떠했을지 상상이 된다. 선산 고분군의 피해와 관련해서는 고적조사위원으로 활동했던 이마니시가 후지타보다 더 극적으로 묘사하고 있는데, "현대인의 죄악과 땅에 떨어진 도의를 보고자 한다면 이 곳(선산군)의 고분군을 보아야 할 것"이라고 적었다.[19]

이와 비슷한 내용은 우메하라 스에지(梅原末治, 1893-1983)가 쓴 『조선 고대의 묘제(朝鮮古代の墓制)』에서도 확인할 수 있다. 그의 글에 따르면, "다수의 창녕 고분군은 야쓰이 세이이쓰(谷井濟一)의 발굴 이후 이어진 지방 인사의 도굴로 인하여 지금은 전부가 내용물을 잃었다고 할 정도"였다.[20] 이때 발굴된 고분군이 바로 지금의 사적 제514호인 창녕 교동·송현동 고분군이다. 교동과 송현동 일대에 걸쳐 100기 이상의 크고 작은 고분으로 구성되어 있던 이 고분군에서는 당시 몇 기의 무덤만을 조사했을 뿐인데도 금은제 장신구, 옥류, 철제 무기, 마구, 토기 등 각종 유물이 "마차 20대, 화차 2량" 분량으로 출토되었다고 한다.

그런데 여기서 창녕 고분군의 도굴과 흩어진 유물은 오구라와 연결된다. 우메하라는 그의 책에서 창녕의 도굴된 "부장품은 산일(散逸)하여 대구의 이치다 지로, 오구라 다케노스케 외의 사람들의 소장으로 돌아가, 그중에는 아국(일본)의 국보와 중요미술품으로 지정된 귀중품도 있다"고 쓰고 있다. 실제 오구라컬렉션에는 전(傳) 창녕 출토품으로 기재된 〈금동투조관모(金銅透彫冠帽)〉(TJ-5033), 〈금동조익형관식(金銅鳥翼形冠飾)〉(TJ-5034), 〈단룡문환두대도(單龍文環頭大刀)〉(TJ-5039), 〈금제태환이식(金製太環耳飾)〉(TJ-5035) 등 7건

8점의 일괄 유물이 포함되어 있다. 유물의 성격이 고분 출토품이라는 점과 우메하라의 책이 나오기 전인 1941년 작성된 『오구라 다케노스케씨 소장품 전관목록』에서 해당 유물이 이미 국보로 기록되고 있다는 점도 우메하라의 기록과 일치한다.

뿐만 아니라 동래 방면의 많은 고분군도 심하게 도굴되었으며, 흩어진 수많은 부장품들 중 한반도에서 희소한 "철제단갑과 투구는 출토 후 오구라 다케노스케의 소유로 돌아가 종전 때까지 그의 대구 저택에 보존되고 있다"는 내용도 확인된다. 이는 오구라컬렉션 중 '전 경상남도 동래군 연산리(傳 慶尙南道 東來郡 連山里)' 출토 일괄 유물을 의미하는 것으로 추정된다.

도굴품들은 수집가와 도굴꾼 간에 직접 거래가 이루어지는 경우가 많았다. 특히 오구라와 같이 무엇이든 후하게 값을 쳐주는 수집가에게는 너 나 할 것 없이 골동품을 들고 찾아갔다고 전해진다.

도굴꾼 외에도 장물 거래에 연루된 사람은 다양했다. 전문적인 거간 외에도 심지어 경찰서장, 교장 등 공직에 있는 자가 유물 거래에 개입하기도 했다. 가야대학교 총장을 지냈던 이경희가 전해들은 바에 따르면, 경주 계림보통학교 교장으로 부임한 지바 젠노스케(千葉善之助)는 일요일마다 건장한 학생 몇몇을 불러모은 뒤 미리 보아둔 신라 고분을 대놓고 도굴했다고 한다. 그렇게 파낸 유물은 모두 교장 관사로 옮겨 놓고, 경주경찰서장과 오구라에게 유물을 보러 오라고 연락했다. 그러면 오구라는 한밤중에라도 술을 사들고 찾아왔으며 값은 마음대로 계산해서 경찰서장과 지바 교장에게 얼마씩 나누어 주고 유물을 실어 갔다고 한다.[21] 경찰서장이 도굴꾼을 잡아들인 뒤 압수한 문화재를 사례금을 받고 오구라에게 넘겼다는 이야기

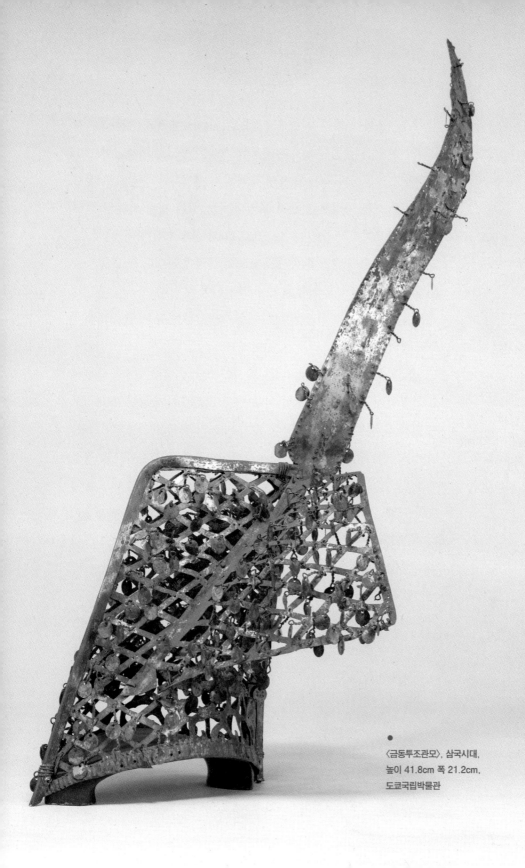

〈금동투조관모〉, 삼국시대,
높이 41.8cm 폭 21.2cm,
도쿄국립박물관

도 전해진다.

　모든 문화재 거래가 알음알음으로 비밀리에 이루어진 것만은 아니었다. 전문 골동상과 경매를 통한 거래도 수시로 이루어졌으며, 오구라도 골동상과 경매를 통해 도자기와 서화류를 중심으로 상당 수의 문화재를 수집한 것으로 보인다. 골동상의 경우 일본의 곤도 사고로가 고려청자 수집을 목적으로 1900년대 초 진출한 이래, 도쿄 또는 오사카에 본점을 둔 골동상들이 한국에 분점을 두고 골동품을 수집, 거래하였다. 이들은 한국으로 들어온 이후 지금의 충무로와 명동을 중심으로 활동했으며, 개성, 평양, 부산 등 지방 대도시에서도 활약했다.

　한편 경매 제도는 1906년 시작되어 1922년 경성미술구락부의 설립과 함께 활성화되었으며 이를 통해 많은 고미술품이 공개적으로 전시, 감정된 후 매매되었다. 경매 제도의 정착은 위조품이 유통되기 시작한 당시 상황과도 맞물려 있다. 수집가가 늘어나고 장물 거래, 그 중에서도 고려청자를 생계수단으로 삼는 사람만 해도 한때 수백을 헤아린다고 할 정도로 시장이 커지며, 자연스럽게 위조품이나 복제품이 제작, 유통되는 상황에 이르렀다. 위조품과 관련된 이야기는 고유섭의 칼럼에도 실려 있다.

　어스름한 저녁때, 농군같이 생긴 자가 망태에 무엇을 지고 누구에게 쫓겨드는 듯이 들어와 주인을 찾으면 누구나 묻지 않아도 고기(古器)를 도굴하여 팔러 온 자로 직각(直覺)케 된다. 궐자(厥者)가 주인을 찾아서 가장 은근한 태도로 신문지에 아무렇게나 꾸린 물건을 꺼내어 보이니 갈데없이 고총에서 가져 꺼내온 듯이 진

흙이 섞인 청자산예(靑瓷狻猊)의 향로! 일견 시가 수천원은 될 것인데 호가(呼價)를 물어보니 불과 사오백 원! 이미 욕심에 눈이 어두운지라 관상(觀相)을 하니까 궐자가 꽤 어리석게 보이므로 절가(折價)하기를 오할(五割), 궐자도 그럴듯하게 승강이를 하다가 못 이기는 체 하고 이, 삼백 원에 팔고 달아나니 근자에 드문 횡재라고 혀를 차고 기뻐하던 것도 불과 하룻밤 사이! 밝은 날에 다시 닦고 보니 진남포(鎭南浦) 부전공장(富田工場)의 산물과 유사품! 가슴은 쓰리고 아프나 세상에서는 이미 골동감정대가로 자타가 공인케 된 지 이구(已久)에 면목이 창피스러워 감히 발설도 못하나 …

대개의 수집가들은 입수한 물건이 위조품인 것을 뒤늦게 확인해도 자신의 안목과 컬렉션의 수준을 의심받는 일을 피하기 위해 비밀리에 처분하는 것이 관례였다고 한다. 이러한 상황에서 진열 기간 동안 여러 차례 전시품을 살펴보고 전문가의 감정을 받을 수 있으며, 위조품으로 확인될 경우에는 경매사에 책임을 물을 수 있다는 점은 경매 제도의 큰 장점이었다.[22] 오구라는 그 스스로도 꽤 안목이 있었으나, 고가의 물건은 구입하기에 앞서 도쿄제실박물관의 심사위원들의 감정을 거친 후 진위 여부와 가격을 결정했다.[23] 위조품을 피하고 적절한 가격으로 문화재를 구입하기 위해 이러한 방법을 동원하고 있던 중 경매 제도의 활성화는 반가운 소식이었을 것이다.

수집,

그 이후

오구라는 한국에 40여 년을 머물렀으며, 그 중 20여 년에 걸쳐 문화
재를 모았다. 수집한 문화재들은 주로 대구 자택에 보관했으나, 서
울의 별채에도 상당수를 두었다고 한다. 구매자에 따라 누가 사갔
는지조차 모르게 세상에서 자취를 감춰 버리는 요즘의 미술품과 달
리, 당시에는 유명 소장가들이 자신의 소장품을 전시하거나 단행본
에 수록하는 식으로 공개하는 일이 많았다. 오구라 역시 마찬가지
로, 그의 소장품은 "오구라 소장"으로 일본의 『고고학잡지(考古學
雜誌)』, 심지어는 『고적조사보고』에 실리는 등 한일 양국에 널리 알

●
《신라예술품전람회》(1941. 9) 팜플렛 표지

오구라 다케노스케 소장 고고유물(국립중앙박물관 소장 유리원판)

려져 있었다.[24] 전시활동도 상당히 일찍부터 이루어졌다. 1937년과
1940년에는 도쿄국립박물관의 전신인 도쿄제실박물관 전시회에 소
장품 일부를 출품했다. 1941년에는 5월에 도쿄의 사저에서 전람회
를 개최한 것에 이어, 9월에는 대구에서 경상북도협의회가 주최한
《신라예술품전람회》에 자신의 소장품을 출품하였다.[25] 활발한 대외
전시활동은 그의 수집활동과 컬렉션의 내용이 널리 알려져 있음을
방증한다.

　　공개 전시를 하지 않을 때는 아마도 출토 지역과 수집 경위 등
에 대한 간략한 기록과 함께 나무 상자에 넣어 보관했던 것으로 생
각된다. 위의 사진은 국립중앙박물관에 남아 있는 유리원판이다. 먼
저 왼쪽 사진을 보면, 오른쪽 위에 "大邱 小倉武之助 所有"라고 흰
글씨로 쓰여 있어, 오구라가 소장했던 고고유물들을 촬영한 것임을
짐작할 수 있다. 함께 찍힌 가구나 바닥을 보면 실내에서 상자를 열
어 놓고 촬영한 듯하다. 나무로 짠 상자 안에는 〈귀문환두대도(鬼文
環頭大刀)〉를 비롯한 5점의 고고유물이 들어 있고, 각 유물의 옆에는

창녕, 경남, 경주, 안동 등 출토지 관련 기록이 적혀 있다. 오른쪽의 사진에도 "小倉武之助"라고 쓰여 있다. 앞의 사진과 번호가 연이어 기록된 점이나 배경이 동일하다는 점에서 같은 날 같은 장소에서 찍힌 사진일 가능성이 높다. 이 사진에는 두 점의 유물이 찍혀 있는데, 전 연산동 고분군 출토 유물이다. 앞의 사진과 같이 출토지가 적혀 있지는 않으나, 한지나 천 등으로 포장하여 유물의 모양에 맞게 맞춘 상자에 넣어 보관하고 있었음을 알 수 있다. 다른 유물 역시 아마도 이러한 방식으로 비슷한 크기 혹은 종류끼리 모아서 보관했을 것이며, 도자기나 회화 작품의 경우 완상의 대상으로 곁에 내어 놓았을 가능성도 크다.

이렇게 한국에서 모아서 귀중하게 보관한 문화재의 반출 시점은 해방 이후 일본으로 귀국할 때였을 것으로 생각하기 쉽다. 그러나 오구라는 이보다 10여 년 이른 시점부터 수집품을 한 점 두 점 일본으로 옮겼다. 수집 과정 중 대구 모 의사와 경쟁하며 밀고와 방해가 이어지는 상황에서 장물 거래의 증거가 되는 소장품들을 도쿄로 옮겨 잡음을 없애는 방법을 꾀했던 것이다. 1931년에 오구라는 도쿄 분쿄구(文京區) 미쿠미초(三組町)에 대흥전기 도쿄출장소 겸 사저를 지었다. 비스듬한 경사지에 자리 잡은 오구라 사저에는 콘크리트로 만든 튼튼한 저장고가 있었다. 공사가 끝난 1932년경부터는 본격적으로 소장품을 옮겼는데, 1943년에 이르면 보관 공간을 고민해야 할 정도였다고 한다. 창고의 규모는 정확히 밝혀지지 않았으나, 수백 점에서 수천 점이 해방 이전 이미 일본으로 옮겨진 것으로 보인다.

반출한 유물들은 도쿄국립박물관 유물담당자에게 선보여 감정

을 받았다. 그중 일부는 일본 국보 또는 중요미술품으로 지정되기도 하였다. 1941년 도쿄에서 200여 건의 고고유물을 중심으로 한 전람회가 열렸는데, 그때 이미 출품작 중 상당수가 국보 또는 중요미술품으로 등록되어 있었던 점은 이러한 배경에서 비롯되었다. 실제로 오구라는 1936년부터 1939년, 자신의 소장품들 중 일부를 중요미술품으로 신청하였으며, 1936년 9월 12일자 문부성고시 제 321호 '중요미술품 등 인정 물건 목록 제2집'을 보면 〈크리스형동검〉, 〈목제인문안교잔궐(木製鱗文鞍橋殘闕)〉을 비롯한 전 경북 성주 출토품 일괄, 〈은평탈포도당초문귀갑형소갑(銀平脫葡萄唐草文龜甲形小匣)〉, 전 경주 부근 출토 〈투조은금구부패려(透彫銀金具付佩礪)〉 등이 중요미술품으로 인정되었음을 알 수 있다. 또한 대구 자택 정원에 있던 석조 부도 역시 보존 대상으로 지정되었다.[26] 중요미술품으로 인정받기 위해서는 소정의 양식에 따라 신청하고 적합성을 평가받아야 했다. 또한 인정이 된 이후에는 인정물을 수출할 때뿐만 아니라 상태나 소유자를 변경할 때 매번 보고해야 했으며, 규정을 위반할 경우 벌금 혹은 과태료 처분으로 이어졌다.[27] 이와 같이 개인 소장자로서는 오히려 '불편'해지는 상황을 감수하면서 중요미술품 신청을 했다는 것은, 자신의 안목을 검증받고 컬렉션의 학술적 가치에 힘을 싣고자 했던 오구라의 의도가 바탕에 놓여 있었을 것으로 추정된다.

1945년 전쟁의 소용돌이 속에서 도쿄의 출장소와 사저 역시 도쿄 대공습을 피해 가지 못하고 불타 버렸으나 다행히도 창고만은 화마를 피했다. 그해 10월 한국에서의 기반을 모두 정리하고 돌아온 오구라는 이곳의 수장품과 한국에서 들고 온 수집품들을 모두 모아 지바현(千葉縣) 나라시노(習志野)에 새롭게 창고를 짓고 보관한다.

패전 후 대구에서 일본으로 옮겨 온 유물이 얼마나 되는지는 정확히 알 수 없다. 혹자는 "트럭 일곱 대에 가득 실어야 할 분량"이라고 했다.[28] 그러나 정작 당사자인 오구라는 "그 대부분을 조선에 두고 잃게 되어" 유감스럽기 그지없다고 했으니 그 양을 가늠하기가 어렵다. 일본으로 옮긴 이후에도 분실 또는 파괴된 수집품, 생활고 때문에 처분한 것들도 상당했을 것이다. 이렇게 오구라컬렉션도 해체되는 위기에 처한 듯했다. 당시 손에 꼽히던 수집가인 박창훈(朴昌薰)의 컬렉션이 경매로 일거에 처분된 일이나 손재형(孫在馨)이 어렵사리 손에 넣은 〈세한도(歲寒圖)〉가 정치 자금의 담보물로 넘어가게 된 것처럼, 집념의 산물인 컬렉션이 그만큼 허무하게 해체되는 일도 빈번했기 때문이다. 그러나 나라시노로 옮겨 가고 일본에서의 삶이 어느 정도 안정 단계에 이른 1956년, 87세의 오구라 다케노스케는 남은 소장품을 정리하여 "이것만으로도 오늘날 다시 새롭게 수집하고자 하면 절대로 불가능한 것"이라고 자평한 뒤, "일본 고대 문화 연구에 기여하는 미의(微意)와 전력을 기울여 개척하고 경영한 조선에서의 전기산업의 추억을 담아" 재단법인 오구라컬렉션보존회를 설립하여 컬렉션의 영구보존을 꾀한다.

당시 등기상에 그의 컬렉션은 천여 점으로 기재되어 있었으나, 그즈음 컬렉션을 직접 살펴본 현위헌의 회고록에 따르면 실제 수량은 그보다 훨씬 많아 보였다고 한다. 컬렉션 관리자이자 보존회 이사로도 활동했던 히라노 겐자부로(平野元三郎)의 말을 빌리면, 등기에는 당시 감정이 이루어졌던 상대적으로 큼직한 문화재들만 포함되었다고 한다. 재단법인 설립 당시 시간 관계상 모든 수집품을 감정할 수 없었으며, 누락된 것을 합하면 최소한 1,500여 점이 넘는다

는 것이다.[29]

보존회가 설립된 이후에도 오구라의 문화재 수집은 계속되었다. 1964년 95세로 세상을 떠날 때까지, 오구라가 일본 현지에서도 문화재를 수집했음을 오구라컬렉션보존회 재산목록을 통해 알 수 있다.[30] 그의 문화재 수집은 죽음에 이르러서야 비로소 끝을 맺었다. 어느덧 그가 세상을 떠난 뒤 50년이 흘렀다. 그러나 그의 이름은 우리나라 문화재 반출사에 남아 아직까지도 그림자를 드리우고 있다.

(남은실)

# 주

1  小倉武之助 編,『米坂回顧』(東京: 발행처불명, 1957), pp. 67-68.
2  현위헌,『우리것을 찾아 한평생-현위헌 자전실화』(도서출판 경남, 2006(개정판)), p. 226.
3  小倉武之助 編, 앞의 책(1957), pp. 82-84.
4  위의 책, pp. 71-82.
5  국립경주문화재연구소·경주시,『경주 금관총 발굴조사보고서(국역)』(2011).
6  小倉武之助,「朝鮮美術への愛着」,『茶わん』(1939. 10), pp. 122-124.
7  財団法人 小倉コレクション保存會,『小倉コレクション寫眞集』(1981) 서문 참조.
8  이경희,「추적 小倉컬렉션의 行方」,『월간 조선』(2006. 5).
9  송원,「내가 걸어온 고미술계 30년: 문명상회의 최후와 국보 107호에 얽킨 비화」,『월간문화재』3권 3호(월간문화재사, 1973. 3), p. 19.
10 송원,「내가 걸어온 고미술계 30년: 해방 전후 일본인 수집가들의 동태」,『월간문화재』3권 1호, 월간문화재사, 1973. 1, p. 15.
11 송원, 위의 글(1973. 3), p. 19.
12 정규홍,『경북 지역의 문화재 수난과 국외반출사』(학연문화사, 2013), pp. 525-530.
13 高裕燮,「輓近의 骨董蒐集」,『동아일보』(1936. 4. 16-18).
14 정규홍,『유랑의 문화재: 제자리를 떠난 문화재들에 대한 보고서』(학연문화사, 2009), pp. 17-28. 정규홍은 일제강점기 문화재 피해 사례와 관련하여 다수의 책을 썼는데,『우리 문화재 수난사』(학연문화사, 2005),『우리 문화재 반출사』(학연문화사, 2012),『경북 지역의 문화재 수난과 국외반출사』(2013) 등이 있다.
15 김상엽·황정수 편저,『경매된 서화-일제시대 경매도록 수록의 고서화』(시공사, 2005), pp. 616-617.
16 이기성,「조선총독부의 고적조사위원회와 고적 및 유물보존규칙 – 일제강점기 고적 조사의 제도작 장치(1)-」,『영남고고학보』51(2009), p. 40.
17 有光教一,『朝鮮考古學七十五年』(昭和堂, 2007), pp. 208-210.
18 藤田亮策,「朝鮮古蹟研究會の創立と其の事業」,『青丘學叢』제6호.
19 今西龍,『大正六年度古蹟調査報告』(1920. 3).
20 梅原末治,『朝鮮古代の墓制』(國書刊行會, 1947), pp. 108-109. 동래 지역 도굴 관련 기사도 이 책을 참조하였다.
21 이경희, 위의 글.
22 김상엽·황정수 편저, 위의 책(2005), pp. 628-629.
23 송원, 위의 글(1973. 1), pp. 10-25.
24 朝鮮總督府,『大正十一年度古蹟調査報告 第二冊 南朝鮮に於ける漢代の遺跡』(朝鮮總督府, 1922).

25   「일제의 대구·경북 문화재 약탈 스토리」,『영남일보』(2014. 4. 11).

26   『조선총독부관보』2730, 고시 - 조선총독부고시 제 69호,『조선총독부관보』4612, 고시.

27   문교성 종교국 보존과,「중요미술품 등 인정 물건 목록 제2집」, 쇼와 11년 9월 12일(문부성고시 제321호) 인정.

28   이경희, 앞의 글.

29   현위헌, 앞의 책(2006), p. 370.

30   오구라컬렉션보존회관계자료 중 1964년 재산목록 외 참조.

# 흩어진 컬렉션

오구라 다케노스케는 해방 후 일본으로 돌아가면서, "그 대부분을 조선에 두고 잃게 되어 유감스럽다"고 말한 바 있다. 그가 40년 넘게 한국에서 구축한 삶의 기반과 대규모의 전기사업을 생각하면, 2달이 채 되지 않는 짧은 기간으로는 정리가 제대로 이루어지지 않았을 것으로 생각된다. 이는 비단 사업과 생활만이 아니라 문화재 컬렉션에도 해당된다. 서울에 있던 그의 자택에서는 해방 이후 엄청난 양의 유물이 쏟아져 나왔다고 한다. 구하산방의 홍기대는 이 유물들이 모두 흩어져 버린 일을 여전히 생생하게 기억하고 있었다. 그렇다면 그의 대구 자택에 남아 있던 수많은 수장품들은 어떻게 되었을까.

해방 이후 일본인 소유의 미술품은 적산문화재(敵産文化財)로 지정되어 우리나라로 귀속되어야만 했다. 오구라 역시 어쩔 수 없이 7-8백 점의 유물을 대구부에 기증하였다. 어떤 유물을 기증했는지는 목록이 사라져 파악하기 어렵지만, 일본으로 반출된 우리 문화재에 관해 연구해 온 정규홍에 따르면 그중에 김홍도의 풍속화나 정선

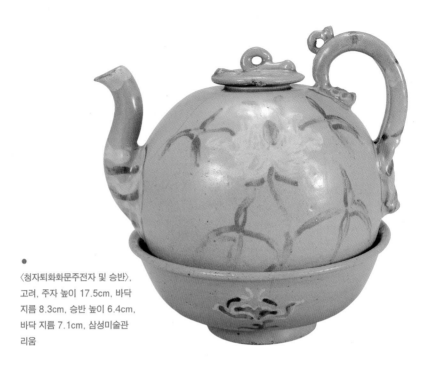

의 산수화 같은 회화작품이 있었다고 한다.[1]

　물론 오구라가 모든 유물을 순순히 내놓지는 않았다. 그는 자신의 심복이던 최창섭에게 약 200여 점의 유물을 맡겼다. 이 소문을 들은 홍기대는 대구로 내려가 신라시대 금동불과 고려청자를 비롯한 도자기, 토기류들을 구매하기로 했다. 이 거래는 결국 성사되지 못했지만, 6·25전쟁 이후 남겨진 유물은 결국 홍기대가 구입하고 처분하여 각지로 흩어졌다.[2]

　현재 삼성미술관 리움에 소장되어 있는 〈청자퇴화화문주전자 및 승반(靑磁堆花花文注子 및 承盤)〉이 한때 대구의 오구라 저택에 놓여 있었다는 사실을 아는 이들은 거의 없다. 이 도자기는 최창섭과 홍기대를 거쳐 언론인이자 경제학자인 성재 이관구에게 들어갔다. 여러 명의 손을 옮겨 다녔던 복잡한 여정을 기억하는 사람은 이제

거의 없다. 그러나 그 가치만큼은 인정받아, 현재 보물 제1421호로 지정되었다. 이 밖에 이화여자대학교 박물관에 있는 〈청자시문병(靑磁詩文瓶)〉 또한 최창섭을 통해 시중에 나온 오구라 수집품 중 하나이다.

오구라가 대구부에 기증한 유물과 최창섭에게 맡긴 유물을 합치면 거의 1,000여 점에 이른다. 하지만 700여 평에 달하던 대구의 오구라 저택에는 더 많은 문화재들이 쌓여 있었다. 1964년 5월에는 이 저택 바닥에 숨겨져 있던 유물이 발견되었다. 현재 대구 중구 동문동 38번지에 해당하는 이곳은 당시 육군 제503부대가 사용하고 있었는데, 전기시설 보수공사 도중에 다수의 유물들이 발견되었다.[3] 오구라의 유물 발견과 관련하여 흥미로운 일화가 전한다. 원래는 재일교포 현위헌이 오구라컬렉션과 관련하여 오구라와 접촉한 결과, 일본문화재인 〈도카이도 고주산쓰기접시(東海道五十三次 楪匙)〉를 일본에 있는 오구라에게 가져다주고 한국 유물을 대신 받기로 약속했다고 한다. 그런데 현위헌이 대구의 오구라 저택에 이 접시를 찾으러 가기 사흘 전 전기시설 공사 때문에 유물들이 발견되면서 결국 현위헌과 오구라 사이의 거래는 파

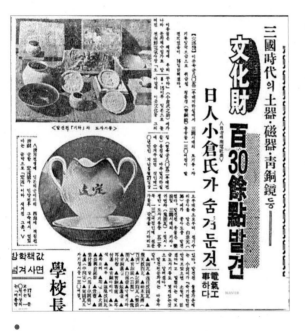

「文化財 百30餘點 발견 日人 小倉氏가 숨겨둔 것」, 『동아일보』(1964. 6. 17).

기되었다.⁴ 〈도카이도고주산쓰기접시〉를 비롯한 유물들은 그 다음 달인 6월에 국립경주박물관으로 인수되었다. 이때 인계된 유물은 와전과 도자기 등 총 142점으로, 『고고미술』 제47호에 소개되었다.⁵ 그러나 오구라는 142점이 아닌 500여 점의 유물이 묻혀 있던 것으로 기억하고 있어, 당초에는 훨씬 더 많은 수량의 유물들이 오구라의 대구 저택에 남겨져 있었을 가능성도 배제할 수 없다.

당시 그의 대구 저택이 얼마나 큰 규모였는지는 이 저택에서 나온 석물을 보면 알 수 있다. 현재 경북대학교 박물관 앞 4천여 평의 야외 전시장에는 석조 문화재 120여 점이 전시되어 있다. 이 중 36건 42점의 석물들은 오구라 저택에서 옮겨왔다고 한다. 유물카드에 의하면, 승탑과 석등, 불상에서 석양(石羊)에 이르기까지 다양한 석

오구라 저택에서 발견된 〈백자청화송하호작문호〉,
조선, 높이 42cm, 국립경주박물관

오구라 저택에서 발견된 〈가릉빈가문수막새〉,
국립경주박물관

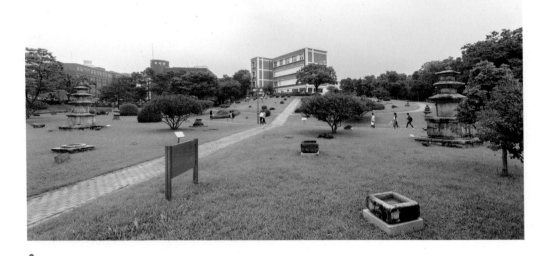

경북대학교박물관 앞 정원 월파원(月坡園) 전경

물들이 1956년과 1958년, 1960년 세 차례에 걸쳐 경북대학교로 이전되었다. 석물의 엄청난 무게 때문에 오구라가 일본으로 옮기지 못한 것으로 보인다. 40여 점에 달하는 석물을 수집하여 개인 저택에 놓을 수 있었다는 사실이 놀랍기만 하다.

사라진
컬렉션의 행방

오구라가 도쿄로 돌아온 것은 그의 나이 76세 때였다. 삶의 기반이 한국에 있던 그가 새롭게 사업을 시작하기에는 이미 늦은 나이였다. 게다가 그가 모았던 재산은 모두 한국에 있었다. 패전 후 그는 한국에서 모은 골동품으로 생계를 꾸렸다. 오구라는 『요네사카 회고』에

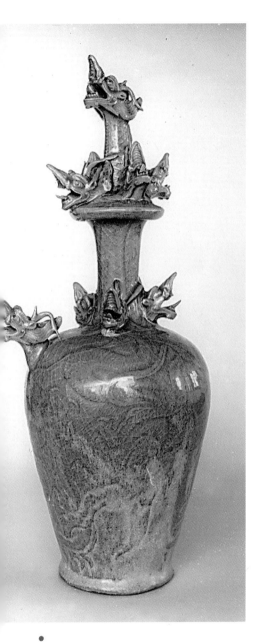

〈청자구룡정병〉, 고려, 높이 33.5cm, 동체 지름 12.5cm, 일본 야마토분카칸(국립중앙박물관 소장 유리원판)

서 골동품을 팔아 생활 자금을 댈 수밖에 없었던 아쉬움을 토로하고 있다. 이때 그의 수중을 떠난 것으로 추정되는 유물이 〈청자구룡정병(靑磁九龍淨瓶)〉이다. 현재 이 정병은 야마토분카칸(大和文華館)에 소장되어 있는데, 섬세하면서도 대범한 조형미로 일본 중요문화재에 지정되었다. 이 유물은 1941년 개최된 일본고고학회 주관의 전시 목록인 『오구라 다케노스케씨 소장품 전관 목록』에 도판과 함께 실려 있다. 그러나 1954년 발행된 『가장미술공예·고고품 목록(家藏美術工藝·考古品目錄)』에는 수록되어 있지 않은데, 아마도 야마토분카칸이 설립된 1946년 전후에 오구라의 손을 떠난 것이 아닌가 추정된다. 야마토분카칸에서는 이 정병이 "전라남도 강진군(康津郡)의 분묘에서 승반(承盤)을 동반하여 출토된 것"이라고 언급하면서도 이에 대한 구체적인 근거 자료는 제시하고 있지 않다. 그러나 설명이 매우 구체적이라는 점에서 오구라가 이 정병을 넘겼을 때 출처에 대한 정보도 함께 제공했을 가능성이 있다. 다만 1941년 목록에서는 이 정병의 출토지가 '전라남도 대덕(大德) 부근 출토'로 기록되

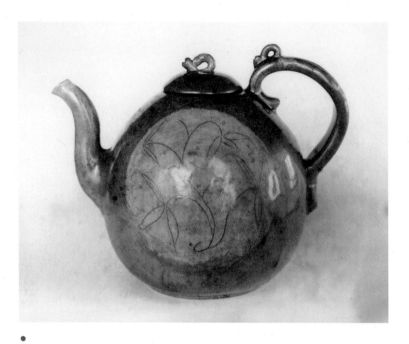

●
〈청자백지음각초화문수주〉, 고려, 높이 18.2cm, 지름 22.8×15.7cm,
일본 오사카시립동양도자미술관(국립중앙박물관 소장 유리원판)

어 있다.

  〈청자구룡정병〉 외에도 오구라는 생활자금을 마련하기 위해 소
장하고 있던 도자기 가운데 우수한 작품을 선별하여 매매한 것으
로 보인다. 오사카시립동양도자미술관(大阪市立東洋陶瓷美術館)에
는 오구라가 소장했던 도자기 4점이 소장되어 있다. 〈청자백지음각
초화문수주(青磁白地陰刻草花文水注)〉, 〈청자상감봉황문방합(青磁象
嵌鳳凰文方盒)〉, 〈분청사기풍경문편병(粉青沙器風景文扁瓶)〉은 유리
원판의 기록을 통해, 〈분청사기인물문병(粉青沙器人物文瓶)〉은 잡지
『자완(茶わん)』의 사진을 통해 확인할 수 있다. 이 유물들은 아타카
산업(安宅産業)의 회장이었던 아타카 에이이치(安宅英一, 1901-1994)

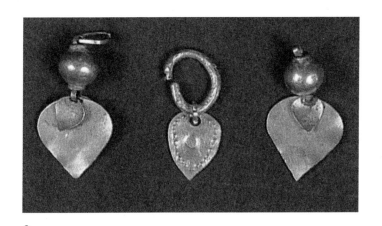

오구라 다케노스케 구장 〈금동세환이식〉, 개인 소장(『小さな蕾』, 1989. 2)

의 손에 들어갔다. 1977년 아타카산업이 파산한 뒤에는 스미토모 그룹이 이를 구입하여 오사카시립동양도자미술관에 일괄 기증하였다. 그중 〈분청사기인물문병〉의 입수경로에 대해서는 지바현에서 교사로 재직하며 오랜 기간 오구라컬렉션에 대한 자료 수집과 연구에 힘써 온 마쓰모토 마쓰시(松本松志)가 미술관 측으로부터 확인받은 바 있다. 아타카는 이 도자기를 비교적 이른 시기인 1955년경 도쿄의 고미술상을 통해 구입했다고 한다.[6] 『자완』 1939년 10월호에는 이 분청사기병 이외에 현재 행방을 알 수 없는 〈백자편구다완(白磁片口茶碗)〉이 실려 있어 더 많은 도자기들이 오구라컬렉션으로부터 빠져나간 것으로 보인다.

오구라컬렉션의 대부분은 고고유물이었다. 그중에는 전후(戰後) 시중에 유통된 유물도 있었다. 『지이사나쓰보미〔小さな蕾〕』라는 잡지에는 고미술애호가에게 넘어간 오구라 구장품이 소개되어 있다. 〈금동세환이식(金銅細鐶耳飾)〉을 비롯한 36점의 금속공예품

으로, 전 나라국립박물관 학예과장인 가와다 사다무(河田貞, 1935-2014)는 고려시대를 대표하는 유물들로 평가하였다.[7]

　　오구라컬렉션이 도쿄국립박물관에 기증되고 3년이 지난 1985년경, 마쓰모토 마쓰시는 지바현 나라시노시 주변의 골동점에서 〈백자청화모란문병〉을 비롯하여 몇 점의 파손된 한국 유물을 구입하였다. 당시 이를 판매한 골동상은 이 유물들이 도쿄국립박물관에 들어갈 수 없었던 오구라컬렉션이라고 귀띔해 주었다고 한다. 현재 도쿄국립박물관에 소장된 오구라컬렉션은 오구라가 생전에 수집한 유물 중 일부에 지나지 않음을 보여 주는 대목이다. 어쩌면 우리가 무심코 지나치는 골동상이나 박물관 진열장 안에도 오구라의 손을 거쳐 간 한국 유물이 있을지 모른다. (정다움)

# 주

1   정규홍, 『경북지역의 문화재 수난과 국외반출사』(학연문화사, 2013), p. 512.

2   홍기대, 『우당 홍기대, 조선백자와 80년』(컬쳐북스, 2014), pp. 70-73.

3   「文化財 百30餘 點 발견 日人 小倉氏가 숨겨둔 것」, 『동아일보』(1964. 6. 17).

4   현위헌과 오구라 다케노스케와의 일화는 玄威憲, 『우리 것을 찾아 한 평생』(도서출판 경남, 1992), pp. 271-310 참조.

5   韓國美術史學會, 「考古美術 뉴-스」, 『考古美術』 통권 47·48호(한국미술사학회, 1946. 6), p. 554.

6   松本松志, 「日本有數の朝鮮考古學コレクションの謎−なぜ, 小倉コレクションが千葉縣の習志野にあったのか?」, 『(歩いて知る朝鮮と日本の歷史) 千葉のなかの朝鮮』(東京: 明石書店, 2001), p. 150.

7   『小さな蕾』1989年 2月號(東京: 創樹社, 1989), p. 83.

# 오구라컬렉션보존회의
# 설립과 운영

그동안 오구라컬렉션은 개별 유물의 연구, 전시 등의 형태로 자주 언급되고 다루어졌다. 일본에 있는 대표적인 한국문화재 컬렉션으로서 지금도 심심찮게 언론에 오르내리고 있다. 그에 비해 오구라컬렉션보존회(이하 보존회)는 오구라컬렉션의 보존에 중요한 역할을 했다는 점에서 반드시 살펴보아야 함에도 불구하고 그 실체에 대해서는 간단하게 언급되는 수준에 머물렀다. 보존회는 오구라컬렉션이 1981년 도쿄국립박물관으로 이전되기까지 더 이상 흩어지지 않는 데 중요한 역할을 했다.

그런데 2013년 7월 지바현립중앙도서관에서 '오구라컬렉션보존회 관계자료'라는 제목으로 묶인 보존회 관련 자료가 발굴되었다. 재단의 오구라컬렉션 출처조사에 참여하면서 오구라 다케노스케 관련 국내외 신문과 잡지의 기사를 찾던 중, 그의 고향인 일본 지바현의 현립도서관을 방문하게 되었다. 3일간 계속하여 도서관에서 『지바일보(千葉日報)』 등 마이크로필름 자료를 일일이 살펴보면서,

혹시 이 지역에서 상당한 영향력을 가지고 있던 오구라와 관련된 다른 자료들이 있지 않을까 싶어 다른 자료를 검색하던 중 바로 이『오구라컬렉션보존회 관계자료』를 찾게 된 것이다. 자료는 문서 발생 당시의 형태로 두서없이 묶여 있었기에 특별히 목차나 자료집의 전체 내용을 알 수 있는 해제 등도 붙어 있지 않았고, 어떤 자료의 경우는 중복되어 여러 개가 겹쳐서 보관되어 한 장씩 넘겨 가면서 자료의 성격을 검토할 수밖에 없었다. 그 결과, 이 자료들은 지금까지 오구라컬렉션보존회의 설립 및 운영에 대한 초기 자료가 거의 없던 상황에서 당시 보존회가 어떻게 설립되어 운영되었는지, 그리고 그 규모는 어느 정도였는지를 살펴볼 수 있는 중요한 자료로 파악되었다.

개인의 컬렉션에서
재단법인으로

급변하는 세상은 수백, 수천 년을 무던하게 견뎌 온 문화재들에도 영향을 미친다. 수많은 문화재가 전쟁을 거치며 주인이 바뀌고 행방이 묘연해지기도 했으며, 많은 수는 안타깝게도 파괴되었다. 오구라 컬렉션 역시 이런 신세를 면치 못했다. 해방 이전부터 조금씩 옮겨 놓은 골동품들은 오구라의 유일한 재산이자 생계수단이 되었다. 하나둘 처분해 생활비로, 가옥을 새로 짓고 이사하는 비용으로, 아들 부부의 미국 유학비 절반을 부담하는 과정에서, 그는 "마치 키우던 개에게 보살핌을 받는 듯한" 기분이었다고 회고했다.[1]

오구라가 자의로 처분을 결심한 것은 그나마 다행이었다. 주인이 바뀔 뿐 문화재의 원형 자체는 보존될 수 있기 때문이다. 그보다

심각한 것은 파괴와 약탈이었다. 가장 먼저 다가온 위기는 1945년 3월 10일의 '도쿄대공습'이었다. 15만 명의 인명 피해가 발생하고 도쿄의 절반 이상이 폐허가 된 이날, 오구라의 사저와 창고도 예외는 아니었다. 당시 한국에 있던 오구라는 급히 귀국하여 창고를 둘러보았는데, 사저는 전소되었으나 다행히 창고는 무사했다. 하지만 이후 지바현 나라시노로 이전하는 과정에서 일부가 분실, 파괴되었다. 또한 신축한 창고는 목조가옥이었던 탓에 방범이 취약해 두 번이나 도둑이 들었다. 피해가 크지는 않았지만, 이런 일련의 과정을 겪으며 오구라는 남은 컬렉션의 보존에 대해 고민해야 했다.

가장 간단한 방법은 컬렉션을 처분해 금전으로 바꾸는 것이었다. 그러나 오구라는 생계를 위해 일부를 처분했을지언정, 금전적 여유를 위해 모든 문화재를 처분할 생각은 없었던 듯하다. 오히려 그는 한국문화재에 중국, 일본의 문화재를 더해 영구 보존하기를 원했다.[2] 그리고 이들을 박물관이나 대학교 같은 공공기관, 아니면 만년을 보낸 지바현에 컬렉션을 기부하는 방법을 모색했다. 그러나 아쉽게도 이런 시도는 모두 실패했다. 결국 그는 스스로 단체를 만들어 컬렉션을 보존하고 활용하는 방안을 꾀한다. 이런 생각이 구체화된 것이 오구라컬렉션을 보존하는 모임, '오구라컬렉션보존회'였다.

　… 그래서 수집품군의 산실(散失)을 애석해하며 약간이나마 일본 고대문화 연구에 기여하려는 의미와 내가 전력을 기울여 개척하고 경영한 조선에서의 전기사업의 추억을 담아 작은 문화재단을 만들고 이것을 법인으로 하여 영구히 보존하는 길을 생각한 것

이다. 이 수집이 기초가 되고, 또 유지(有志)의 원조나 공적의 보육(輔育)을 얻어 완비와 영속을 이룰 수 있다면 그 이상 나의 숙원은 없을 뿐이다.[3]

1956년 8월 9일 오후 1시, 지바현 혼정(本町) 청운각(靑雲閣)에서 보존회 설립준비회 회의가 열렸다. 이 회의에서 오구라를 의장으로 하여 재단법인 설립허가 신청부터 설립 회칙 심의, 평의원과 서명위원의 선임까지 모두 8개 의안이 심의되었다. 오랫동안 뜻을 모아온 사람들이 모였고 오구라의 의지가 확고했기 때문에, 의안은 모두 원안대로 가결되거나 만장일치로 통과되었다. 1957년 초부터 법적 절차를 본격적으로 준비해 1958년 4월 3일 컬렉션의 소유자가 오구라 부자에서 재단법인 오구라컬렉션보존회로 변경되며 보존회는 세상에 존재를 드러내게 된다.

보존회의
사람들

오구라컬렉션이 개인의 사유물에서 재단법인으로 탈바꿈하면서, 보존회에는 자연스럽게 많은 사람들이 모여들게 되었다(표 1 참조). 법인의 임원으로는 이사장 1명과 상무이사 1명을 포함하여 이사 6명과 감사 2명을 두었다. 이사장은 법인의 대표로 사무를 총괄하고 이사회의 의장이 되었으며, 이사장 유고시에는 상무이사가 대리하도록 했다. 오구라가 이사장에 취임했을 때의 나이가 89세였던 점을 감안해 현실적으로 준비가 필요한 부분이었다. 상무이사는 이사장

을 보좌하고 이사회가 결정한 사무를 처리했다. 이사의 주요 직무는 이사회를 조직하고 회칙에 정한 사항을 결의 집행하는 것이었다.

이사회는 이사장이 매년 2회 이상 소집할 수 있도록 했으며, 필요에 따라 임시 이사회도 소집할 수 있었다. 이사회는 정족수의 과반수가 출석하면 진행되었으며, 불참자는 사전에 의제를 전달 받아 서면을 통해 찬부를 밝히거나 다른 이사에게 표결을 위임할 수 있었다. 임원의 임기는 3년이며, 재임할 수 있었다. 임기 만료 이후에도 후임자가 선임될 때까지 직무를 대행하도록 했다.

평의원은 총 12명이었다. 주로 문화재에 식견이 있는 사람을 이사회에서 선출해 이사장이 위촉했다. 평의원의 직무는 평의원회를 조직하고 회칙에 정해진 사항 외에 이사회의 자문에 응해 필요한 조언을 해주는 것이었다. 평의원의 임기는 2년이고 재임할 수 있었다.

평의원회는 사업계획 및 예산, 결산에 대한 사항, 재산의 관리와 기본재산 처분에 관한 사항, 기타 법인 업무에 관한 주요사항으로 이사장이 필요하다고 인정할 경우 개최되었다.

거의 50명에 가까운 많은 사람들이 보존회를 거쳐 갔다. 먼저 오구라는 이사장으로 취임해 1964년 12월 사망할 때까지 자리를 지켰다. 그의 사후에는 상임이사를 맡았던 장남 야스유키(安之)가 그 자리를 물려받아 보존회가 해산하는 1980년까지 보존회를 관리했다. 야스유키가 맡았던 상임이사직은 가미조 가즈야(上條一也)가 물려받아 마찬가지로 해산할 때까지 함께 했다.

이사 중 히라노 겐자부로(平野元三郎)나 나가히사 마사시(永久正志)는 설립 초기부터 보존회가 해산할 때까지 장기간 이사직을 도맡았다. 이사 중 여성은 1973년 6월 1일부로 취임한 노자와 도요코

(野澤豊子)가 유일하다. 노자와는 야스유키 부부의 장녀, 즉 오구라의 손녀이다. 성이 바뀐 것으로 보아 결혼 후에 보존회의 이사직을 맡았으며, 적어도 4년 이상 보존회 운영에 참여했음을 알 수 있다. 그녀의 어머니이자 오구라의 며느리인 오구라 후지요(小倉富士代)는 1976년부터 평의원직을 맡았으며, 도요코의 자매로 추정되는 오구라 노리코(小倉範子)도 평의원으로 이름을 올리고 있다. 이를 통해, 재단법인이지만 개인의 재산에서 비롯한 만큼 친인척이 법인 사업에 깊숙이 개입했음을 알 수 있다.

감사의 경우 설립준비회의에서부터 보존회 일에 개입한 마쓰모토 한(松本範)과 미야자키 진조(宮崎甚三)가 장기간 맡았다. 미야자키는 지바현 공무원이었다. 평의원이었다가 보궐이사가 된 야마시타 주스케(山下重輔), 보존회 초기 평의원으로 활동한 가마다 히로시(鎌田博), 후지무라 다케오(藤倉武男)도 각각 지바현 교육장, 지바시 출납장, 나리타시 시장을 역임한 인물이다. 이를 통해, 보존회에는 문화재 관련 인물뿐만 아니라 지바현 지역 공무원들도 참여했음을 알 수 있다.

평의원으로는 가마다를 비롯한 보존회 원년 멤버인 하라다 요시토, 호리코시 도모사부로, 사토 에이치로 등이 10년 이상 활동하였다. 그 외 사람들은 꾸준하게 바뀌어 30명의 사람들이 평의원직을 거쳤다.

평의원 중 단연 눈에 띄는 인물들은 아리미쓰 교이치(有光敎一, 1906-2011), 후지타 료사쿠(藤田亮策, 1892-1960), 우메하라 스에지(梅原末治, 1893-1983), 가야모토 가메지로(榧本亀治郎, 1901-1970), 하라다 요시토(原田淑人, 1895-1974), 미카미 쓰기오(三上次男, 1907-

[표 1] 오구라컬렉션보존회 이사회 및 평의원회 임원 명단

| 구분 | | 58년 말 (취임월일) | 60년 말 | 62년 말 | 64년 4월 | 65년 3월 | 66년 | 67년 3월 | 68년 3월 | 70년 3월 | 72년 3월 | 75년 3월 | 77년 3월 | 78년 3월 | 79년 3월 | 80년 4월 |
|---|---|---|---|---|---|---|---|---|---|---|---|---|---|---|---|---|
| 이사회 | **이사장** 小倉武之助 | ○ (4.1) | ○ | ○ (61.5.5) | | | | | | | | | | | | |
| | 小倉安之 | | | | | ○ (2.2) | | ○ | ○ | ○ | ○ | ○ | ○ | ○ | ○ | ○ |
| | **상임이사** 小倉安之 | ○ (4.1) | ○ | ○ (61.5.5) | | | | | | | | | | | | |
| | 上條一也 | | | | | ○ (2.2) | | ○ | ○ | ○ | ○ | ○ | ○ | ○ | ○ | ○ |
| | **이사** 田中誠吉 | ○ (4.1) | | | | | | | | | | | | | | |
| | 林茂樹 | ○ (4.1) | ○ | ○ (61.5.5) | | ○ (2.2) | | | | | | | | | | |
| | 平野元三郎 | ○ (4.1) | ○ | ○ (61.5.5) | | ○ | | ○ | ○ | ○ | ○ | ○ | ○ | ○ | ○ | ○ |
| | 永久正志 | ○ (4.1) | ○ | ○ (61.5.5) | | ○ | | ○ | ○ | ○ | ○ | ○ | ○ | ○ | ○ | ○ |
| | 山下重輔 | | | | | ○ (2.2) | | ○ | ○ | | ○ | | | | | |
| | 田中誠一郎 | | | | | ○ (2.2) | | ○ | ○ | ○ | ○ | ○ | ○ | ○ | ○ | ○ |
| | 野澤豊子 | | | | | | | | | | | ○ (736.1) | ○ | ○ | ○ | ○ |
| | **감사** 椎木龜次郎 | ○ (4.1) | ○ | | | | | | ○ | | | | | | | |
| | 松本範 | ○ (4.1) | ○ | ○ (61.5.5) | | ○ | | ○ | ○ | ○ | ○ | | ○ | ○ | ○ | |
| | 宮脇甚三 | | | ○ (61.5.5) | | ○ | | ○ | ○ | ○ | ○ | | ○ | ○ | ○ | |

| 구분 | | 58년말 60년말 (취임월일) | 62년말 | 64년 4월 | 65년 3월 | 66년 | 67년 3월 | 68년 3월 | 70년 3월 | 72년 3월 | 75년 3월 | 77년 3월 | 78년 3월 | 79년 3월 | 80년 4월 |
|---|---|---|---|---|---|---|---|---|---|---|---|---|---|---|---|
| 감사 | 桑名壽一 | | | | | | | | ○ (68.3.31) | ○ | ○ | | | | |
| | 中村泰治 | | | | | | | | | | | ○ (77.3.5) | ○ | ○ | |
| | 大澤新一 | ○ (4.1) | | | | | | | | | | | | | |
| | 藤田亮策 | ○ (4.1) | | | | | | | | | | | | | |
| | 三橋孝一郎 | ○ (4.1) | | ○ | | | | | | | | | | | |
| | 小倉秀信 | ○ (4.1) | ○ | ○ | | | | | | | | | | | |
| | 山下重輔 | ○ (4.1) | ○ | ○ | | | | | | | | | | | |
| | 萩原三郎 | ○ (4.1) | ○ | ○ | ○ | | | | | | | | | | |
| | 鎌田 博 | ○ (4.1) | ○ | ○ | ○ | | | | | | | | | | |
| | 蘭山順吉 | ○ (4.1) | ○ | ○ | ○ | ○ | ○ | ○ | | | | | | | |
| | 堀越友三郎 | ○ (4.1) | ○ | ○ | ○ | ○ | ○ | ○ | ○ | ○ | | | | | |
| 평의원회 | 原田淑人 | ○ (4.1) | ○ (62.5.3) | ○ | ○ | ○ | ○ | ○ | ○ | ○ | ○ | | | | |
| | 佐藤英一郎 | ○ (4.1) | ○ | ○ | ○ | ○ | ○ | ○ | ○ | ○ | ○ | ○ | ○ | ○ | |
| | 佐藤金治 | ○ (4.1) | ○ | ○ | ○ | ○ | ○ | ○ | ○ | ○ | ○ | ○ | ○ | ○ | |
| | 藤倉武男 | | ○ | ○ | | | | | | | | | | | |

| 구분 | 58년 말·60년 말 (취임월일) | 62년 말 | 64년 4월 | 65년 3월 | 66년 | 67년 3월 | 68년 3월 | 70년 3월 | 72년 3월 | 75년 3월 | 77년 3월 | 78년 3월 | 79년 3월 | 80년 4월 |
|---|---|---|---|---|---|---|---|---|---|---|---|---|---|---|
| 梅原末治 | ○ | ○ | ○ | ○ | ○ | ○ | ○ | ○ | ○ | | | | | |
| 有光敎一 | | ○ | ○ | ○ | ○ | ○ | | ○ | ○ | ○ | ○ | ○ | ○ | |
| 三上次男 | | | ○ | ○ | ○ | ○ | ○ | ○ | ○ | ○ | ○ | ○ | ○ | |
| 川島武宜 | | | | | | ○ | ○ | ○ | ○ | | ○ | ○ | ○ | |
| 桑名鎌一 | | | | | ○ | ○ | | | | | | | | |
| 德山圭 | | | | | ○ | ○ | ○ | | | | | | | |
| 田中孔一 | | | | | ○ | ○ | ○ | ○ | ○ | | | | | |
| 小倉範子 | | | | | | | ○ (68.3.31) | ○ | ○ | | | | | |
| 大飼文吉 | | | | | | | | ○ (69.5.22) | ○ | ○ | ○ | ○ | ○ | |
| 慶松光雄 | | | | | | | | ○ (69.5.22) | ○ | ○ | ○ | | | |
| 藤田國雄 | | | | | | | | | | ○ (74.5.30) | ○ | ○ | ○ | |
| 長谷部樂爾 | | | | | | | | | | ○ (74.5.30) | ○ | ○ | ○ | |
| 高宮篤 | | | | | | | | | | ○ (74.5.30) | | | | |
| 牛渡明子 | | | | | | | | | | | ○ (76.3.3) | ○ | ○ | |
| 小倉富士代 | | | | | | | | | | | ○ (76.3.5) | ○ | ○ | |
| 小出良平 | | | | | | | | | | | ○ (77.3.5) | ○ | ○ | |
| 釣敏子 | | | | | | | | | | | ○ (77.3.5) | ○ | ○ | |

평의원회

1987)이다. 이들은 일제강점기 조선총독부가 주도한 조선고적조사 사업 및 박물관사업, 조선사편찬사업 등에 깊이 관여했던 경력을 바탕으로, 한국 출토 유물에 대한 식견을 가지고 보존회에 참여했던 것으로 생각된다. 특히 아리미쓰는 경주의 신라고분을 발굴조사하던 1931-33년경에 오구라의 대구 자택을 방문하여 오구라컬렉션을 직접 보았다고 회고했다. 그 후에도 인연은 이어졌다. 1952년 아리미쓰는 교토대학 문학부 고고학연구실에 근무하며 우메하라의 한국고고학 관계 자료 정리 작업의 일환으로 오구라컬렉션을 조사했다. 오구라는 컬렉션의 주요 유물을 촬영, 실측, 기록하는 전 과정에 원만하게 협조했다고 한다.[4]

우메하라는 교토대학 출신으로 하마다 고사쿠(濱田耕作), 후지타 료사쿠 등과 함께 고적조사 및 보고서 발간 사업을 진행한 인물이다. 그는 경상북도 성주와 고령지역, 경주 금관총, 경상남도 창녕 고분군 등의 발굴조사에 참여했다. 많은 발굴조사와 보고서 작성에 개입한 만큼 그는 다량의 자료를 남겼다. 오구라컬렉션 관련 자료 역시 남아 있는데, 도요문고(東洋文庫)의 우메하라 고고자료에 전 연산동 출토 갑주를 포함한 상당수의 유물 도면과 사진이 포함되어 있다.

가야모토 모리토(榧本杜人)라는 이름으로도 활동한 가야모토 가메지로는 1930년부터 조선총독부 고적조사 사무촉탁으로 재직했으며, 패전하기까지 조선총독부박물관에서 근무했다. 그는 평양 오야리 낙랑고분군 등 주로 평양 일대의 낙랑과 고구려 유적의 발굴조사에 참가했다. 일본으로 돌아가서는 국립박물관 나라분관을 시작으로 도쿄국립박물관 고고과 유사실장(有史室長), 나라국립문화

재연구소를 거치며 왕성하게 활동했다.

하라다 역시 조선총독부 고적조사위원과 조선고적연구회를 거친 연구자이다. 그는 1918년 조선총독부 고적조사위원이 되었으며, 경상도의 고분, 사지, 탑, 불상 등을 조사하고 발표하였다. 일본으로 돌아간 이후에는 도쿄제국대학 교수로서 학계에서도 활발한 활동을 했다. 보존회에서는 설립 원년부터 그가 사망한 해인 1972년까지 평의원직을 맡았다. 오구라가 사망한 1964년부터 평의원 활동이 확인되는 미카미는 동북아시아사 전공자로서, 하마다 고사쿠, 우메하라 스에지 등과 함께 1936년 9월 말-10월 초 지안 일대의 고구려 유적을 조사한 이력이 있다. 미카미는 태왕릉, 사신총, 장군총, 삼실총 등의 조사와 실측을 담당하였다.[5]

평의원의 주요 임무 중 하나가 이사회의 자문에 응하는 것이었던 만큼, 한국에서 오랜 기간 동안 활동하며 문화재를 잘 아는 그들이 우선순위에 들었음을 미루어 짐작할 수 있다. 특히 아리미쓰나 우메하라는 오구라와 한국에서부터 인연을 맺어 누구보다 컬렉션에 대해 잘 알고 있었다. 그들은 10년 내외의 오랜 기간 동안 평의원직에 재임했다. 보존회 활동이 후반부에 접어드는 1974년 5월부터는 도쿄국립박물관 직원이었던 후지타 구니오(藤田國雄)와 하세베 가쿠지(長谷部樂爾)도 평의원이 되어 보존회가 해산될 때까지 함께 했다. 이들은 컬렉션의 가치에 대해 자문해 주는 한편으로, 보존회 해산 시 도쿄국립박물관으로 유물이 기증되는 과정에도 어느 정도 역할을 했을 것으로 추측된다.

또 하나 특이한 점은 사토 긴지(佐藤金治), 사토 에이치로(佐藤英一郎) 같은 의학교수 또는 의사가 평의원회에 포함되어 있다는 것이

다. 사토 에이치로는 아버지 대부터 오구라가와 인연을 맺었던 것으로 확인된다. 『오구라 가전』을 보면 오구라의 아버지는 호쿠소에이칸의숙(北總英漢義塾)을 운영했는데, 사토의 부친이 이 의숙 출신의 학생이었다. 아들 간에도 인연은 이어져, 사토 에이치로는 오구라의 지원으로 의대에 다닐 수 있었다. 이러한 돈독한 인연으로 사토는 의학이라는 전혀 다른 분야에서 활동하고 있었지만, 평의원으로서 보존회 활동에 참여한 것으로 추정된다.

재산목록으로 본
컬렉션의 가치

문화재는 곧 돈이고 재산이었다. 맨몸으로 일본에 돌아온 오구라가 아들의 미국 유학까지 뒷바라지할 만큼 나름대로 풍요로운 여생을 누릴 수 있었던 것은 스스로가 회고하듯 컬렉션 일부를 되팔았던 덕분이었다. 이러한 상황에서 법인 설립 허가를 신청하며 소장한 문화재들을 '재산목록'이라는 이름으로 다시금 일목요연하게 정리했다는 점에 시선이 간다. 그는 어떤 문화재를 가지고 있었으며, 그것들은 얼마만큼의 가치가 있었을까.

보존회 재산목록에는 당시 오구라의 소장품 목록이 첨부되었는데, 유물의 수량과 당시의 가격 등이 기록되어 있다.[6]

이 재산목록을 보면 1957년 12월, 총 1,034점의 문화재를 가지고 있었음을 알 수 있다.[7] 종류별로 살펴보면 가야와 신라 관계 유물이 각각 245점과 211점으로 가장 많으며, 낙랑을 비롯한 고고유물들도 상당수임을 알 수 있다. 일찍이 조선총독부가 일본의 한국 침

〔표 2〕 오구라컬렉션보존회 재산목록(1957년 12월 2일)

| 종류별 명칭 | 수(단위: 점)*** | 평가액(단위: 엔) |
|---|---|---|
| 선사시대 관계 | 63 | 8,500,000 |
| 낙랑 관계 | 62(63) | 21,000,000(21,600,000)** |
| 고구려 관계 | 14 | 1,500,000 |
| 백제 관계 | 21 | 3,000,000 |
| 가야 관계* | 245 | 55,000,000 |
| 신라 관계 | 211(212) | 40,000,000(40,509,500)** |
| 고려시대 | 133(140) | 15,000,000(15,870,000)** |
| 조선시대* | 130(134) | 5,500,000(5,640,000)** |
| 불상 | 47 | 20,000,000 |
| 서화 | 93 | 5,000,000 |
| 일본 관계 | 16 | 1,500,000 |
| 계 | 1,034 | 176,000,000 |

* 자료 원본에는 '임나 관계'와 '이조시대'로 기록되어 있으나 각각 가야 관계와 조선시대로 수정하였다.

** 괄호 안의 금액은 추후 수기로 수정 표기된 것이다.

*** 현재 도쿄국립박물관 소장 유물 수량과 비교할 때, 목록에 적힌 유물단위인 '점'은 오늘날의 '건'에 해당된다.

략이 정당함을 증명하기 위해 고적조사위원회를 통해 낙랑과 가야의 유적을 집중 발굴 조사하던 당시, 흩어졌던 유물들을 오구라가 모종의 방법으로 입수한 것으로 보인다. 한국에서 그의 근거지가 대구 지역이었기에 그에 가까운 곳인 낙동강 하류와 경주 지역의 발굴 유물을 입수하는 것이 다른 지역보다 수월하였을 것으로 보이며, 그가 하던 전기사업의 지방출장소를 통해 그 외 지역의 유물들도 수집하기가 비교적 용이하였을 것으로 생각한다.

종류에 따라 엔화로 가치를 환산한 평가액이 적혀 있다는 점도 흥미롭다. 평가액 총액은 176,000,000엔이다.[8] 현재의 가치로는

〔표 3〕 오구라컬렉션보존회 소장유물의 변동 현황

| 종류별 명칭 | 보존회 설립 준비기 재산목록 (1957년 12월경) | 보존회 설립 당시 재산목록 (1958년 4월 3일) | 보존회 설립 회칙 | 보존회 등기 |
|---|---|---|---|---|
| 선사시대 관계 | 63 | 61 | 62 | 62 |
| 낙랑 관계 | 62 | 62 | 62 | 63 |
| 고구려 관계 | 14 | 14 | 14 | 14 |
| 백제 관계 | 21 | 21 | 21 | 21 |
| 가야 관계* | 245 | 245 | 245 | 245 |
| (고)신라 관계 | 211 | 207 | 211 | 212 |
| 고려시대 | 133 | 133 | 133 | 140 |
| 조선시대* | 130 | 130 | 130 | 134 |
| 불상 | 47 | 47 | 47 | 47 |
| 서화(회화) | 93 | 93 | 93 | 93 |
| 일본 관계 | 16 | 16 | 16 | 16 |
| 계 | 1,034 | 1,029 | 1,034 | 1,047 |

* 자료 원본에는 '임나 관계'와 '이조시대'로 기록되어 있으나 각각 가야 관계와 조선시대로 수정하였다.

어느 정도 될까. 닛폰은행(日本銀行)의 자료를 빌리면, 기업물가 및 소비자물가의 전전기준지수(戰前基準指數)를 기준으로 할 때 1957년 소비자 물가가 308.9이고 2013년은 1734.8이다. 약 60년 사이 물가지수의 차이가 5,616배임을 알 수 있다. 따라서 단순계산이지만 당시 176,000,000엔은 현재의 가치로는 대략 988,416,000엔에 상당하는 금액이라고 볼 수 있다.

그런데 보존회의 컬렉션 수량은 설립 준비 시기와 설립 당시의 재산목록, 회칙에 첨부된 내용 및 등기상의 기록들에서 다소 차이를 보인다.

1957년 12월 재산목록의 1,034점과 최종 등기 1,047점을 볼 때,

전체 수량에 미세한 차이가 있음을 알 수 있다. 특히 고려와 조선시대 유물의 수량이 증가했는데, 이 증가분은 구입에 따른 것으로 추정된다.[9] 다만 구입품의 정확한 명칭은 확인할 수 없다. 한편 평가액 역시 증가해, 보존회가 해산된 해인 1980년 4월에는 1,047점이 178,119,500엔으로 평가되고 있다.[10]

컬렉션 외에 이들을 보관한 건물과 부지 역시 보존회의 재산으로 등록하여 관리되었다. 부동산으로는 나라시노시 미모미 일대의 택지 55평〔習志野市 實籾4丁目 1004번지 286〕과 25평의 목조 가옥이 포함되었다. 이들 부동산은 각각 220,000엔과 400,000엔, 총 620,000엔으로 평가되었다. 여기에 7,000주의 유가증권 350,000엔이 기본 자산이며, 지바흥업은행에 맡겨둔 200,000엔을 더하여 재산 총액은 177,170,000엔으로 평가되고 있다.[11] 설립 초기인 1959년 총 자산이 177,775,320엔이었는데, 해산 직전인 1979년 3월 31일 자료에는 181,188,400엔으로 20여 년 동안 재산상의 변동은 크게 없었음을 알 수 있다.[12]

이러한 자산은 주로 이사장이 관리했으나 독단적으로 운용하지는 않았다. 재산 가운데 현금은 유가증권으로 교환하거나 은행에 정기예금으로 맡겨 두었으며, 기본 재산은 이사회의 의결을 거치거나 문화재보호위원회의 승인을 얻어 일부만을 처분하거나 담보로 제공하도록 했다. 재단법인의 사업 수행에 필요한 비용은 자산에서 파생된 수익이나 사업에 수반된 수입, 기타 운용재산으로 충당하도록 했다.

보존회의
운영과 해산

재단법인 오구라컬렉션보존회의 회칙에 언급된 설립 목적은 한국 관계의 고고학적 문화재의 보존과 역사 교육의 자료를 제공함으로써 문화적 교양을 향상시키는 것이었다.

보존회 사업은 크게 오구라 사망 전과 사망 후로 구분된다. 먼저 1958년도 사업 및 수지결산보고서를 보면, 재단법인 설립 제1년차의 대외 사업은 크게 1) 컬렉션의 폭량(曝晾) 및 조합 검사, 2) 고증 및 목록 작성, 3) 도록 간행, 4) 컬렉션의 공개 사업으로 구분된다. 이외에도 필요하면 공개 강연, 사진 촬영 등을 추가로 진행했다.[13] 1959년도 사업 보고에서는, 100여 명의 관람 희망자에게 컬렉션을 수시로 공개하여 호평을 받았다는 기록이 있다. 그 이후에도 관람을 희망하는 사람에게는 지바의 보존회 사무소에서 컬렉션을 공개했다. 아울러 미술전에 출품을 의뢰한 도내 백화점 2개소, 나리타시의 신쇼지(新勝寺) 등에 컬렉션 일부를 선보였다. 그 외 지바현 로터리 클럽, 나라시노 시립중학교 등이 강연을 의뢰하여 이사장이 직접 강연에 나섰다. 같은 해 11월 2일부터 이듬해 3월에는 전문 사진작가를 위촉하여 소장품의 사진 촬영을 실시했다. 이어 5월까지 사진을 촬영하고 사진첩 3부를 작성했다. 동시에 소장품 목록 300부를 제작하여 연구자에게 무료로 배포했다. 소장품 목록은 이전에도 간행된 적이 있지만, 보존회 차원에서 제작 간행한 것은 이것이 최초로 추정된다.[14] 보존회에서는 목록이 간행된 이후에도 고고유물을 중심으로 기록을 정비했다. 이를 통해 유물의 명칭, 수량, 유래 등의

내용을 보완하고자 한 것이다.

　보존회는 왕성하게 사업을 펼쳤다. 1962년에는 보존진열관의 규모를 기존의 18평에서 더 넓게 확장할 계획을 세웠다.[15] 일본 각지 미술관 수장고의 규모와 구조, 관리상의 문제점 등에 대해 관계자의 의견을 듣는 등 사전 준비를 거쳐, 1964년에는 새로운 보존진열관을 지을 지역과 규모, 예산 조달 방법까지 구체적으로 논의가 진행되었다. 그러나 그해 12월 오구라가 사망함에 따라 계획은 전면 중단된다.

　오구라가 사망한 후 보존회가 해산할 때까지 약 15년 동안은 기존 소장품의 정비, 유지, 보존을 중심으로 사업이 진행되었다. 1976년부터 학술단체나 대학, 개인 연구자 등을 대상으로 컬렉션을 공개하고, 학술 잡지에 컬렉션 사진을 게재하는 등 대외 활동도 간간이 이루어졌다.[16] 그러나 오구라가 사망하기 전에 비하여 전체적으로 활동이 축소되었다. 이는 사진 촬영이나 목록집 제작, 기록 정비 등의 활동이 초반에 집중적으로 이루어져 후반에는 자연스럽게 현상 유지의 차원에서 진행되었기 때문일 수 있다. 동시에 자신의 적극적인 의지로 문화재를 모았던 오구라와 달리, 야스유키에게 오구라컬렉션은 아버지의 유산일 뿐 큰 의미가 없었기 때문일지도 모른다. 중학교 시절부터 아버지와 떨어져 도쿄에서 공부했고 이학부로 진학, 미국 유학을 거쳐 도쿄대학 교수가 된 그에게 한국, 그리고 한국문화재에 대한 마음은 아버지 오구라의 그것과 달랐을 것임은 분명하다.

　사업을 위한 예산은 토지건물 임대료, 주식 배당금, 관람료 등의 잡수입, 기부금 등으로 충당했다. 보존회의 예산은 이사장이 회계연도 개시 전에 이사 전원의 3분의 2 이상의 동의를 얻어 당해 회

계연도의 예산을 작성하고 문화재보호위원회에 제출하도록 했다. 결산은 이사장이 매 회계연도 종료 2개월 이내에 하도록 하고 재산목록, 사업보고서, 감사의 의견서를 첨부하여 이사회 및 평의원회에 제출하고, 의결이나 승인을 얻어 문화재보호위원회에 보고하도록 했다. 보존회의 회계연도는 매년 4월 1일에 시작하여 다음해 3월 31일에 마치는 것으로 했다.

보존회가 매해 작성하는 수지결산서를 통해 세입과 세출의 총액은 얼마였으며, 원래의 예산과 실제의 결산액은 얼마였는지, 항목별 비용의 증감은 어느 정도인지를 한눈에 살펴볼 수 있다.[17]

〔표 4〕 1958년 수입 결산서 세입부(단위: 엔)

| 과목 | 예산액 | 결산액 | 비교증감 증 | 감 | 적요 |
|---|---|---|---|---|---|
| 제1기본재산 수입 | 77,000 | 60,228 | | 16,772 | |
| 토지건물임대료 | 42,000 | 42,000 | | | |
| 주식배당 | 35,000 | 18,228 | | 16,772 | |
| 제2운용재산 수입 | 202,184 | 200,000 | | 2,184 | |
| 운용재산 | 200,000 | 200,000 | | | |
| 운용재산 이자 | 2,184 | 0 | | 2,184 | |
| 제3사업수입 | 1,285,000 | 0 | | 1,285,000 | 국제 정세에 의한 중지 |
| 자료간행 수입 | 1,225,000 | 0 | | 1,225,000 | |
| 관람료 | 60,000 | 0 | | 60,000 | |
| 제4기부금 | 0 | 20,000 | 20,000 | | |
| 기부금 | 0 | 20,000 | 20,000 | | |
| 제5잡수입 | 0 | 0 | | | |
| 잡수입 | 0 | 0 | | | |
| 제6조월금 | 0 | 0 | | | |
| 조월금 | 0 | 0 | | | |
| 세입합계 | 1,564,184 | 280,228 | | 1,283,956 | |

〔표 5〕 1958년 수입 결산서 세출부(단위: 엔)

| 과목 | 예산액 | 결산액 | 비교증감 | | 적요 |
|------|--------|--------|------|------|------|
| | | | 증 | 감 | |
| 제1사무비 | 138,184 | 42,333 | | 95,851 | |
| 1. 급료 | 0 | 0 | | 0 | |
| 역원보수 | 0 | 0 | | 0 | |
| 사무원급 | 0 | 0 | | 0 | |
| 2. 제비 | 20,000 | 2,740 | | 17,260 | |
| 여비 | 20,000 | 0 | | 20,000 | |
| 제수당 | 0 | 2,740 | 2,740 | | |
| 임금 | 0 | 0 | | | |
| 3. 비품비 | 15,000 | 2,200 | | 12,800 | |
| 일반비품비 | 10,000 | 2,200 | | 7,800 | |
| 잡품비 | 5,000 | 0 | | 5,000 | |
| 4. 소모비 | 25,000 | 440 | | 24,560 | |
| 소모품비 | 10,000 | 260 | | 9,740 | |
| 인쇄비 | 5,000 | 0 | | 5,000 | |
| 통신운반비 | 10,000 | 180 | | 9,820 | |
| 5. 회의비 | 40,000 | 11,186 | | 28,814 | 이사회, 평의원회 |
| 여비 | 20,000 | 1,000 | | 19,000 | |
| 식량비 | 20,000 | 10,186 | | 9,814 | |
| 6. 제경비 | 38,184 | 25,767 | | 12,417 | |
| 식량비 | 30,000 | 0 | | 30,000 | |
| 차료손료 | 1,000 | 0 | | 1,000 | |
| 영선비 | 0 | 16,717 | 16,717 | | 임가 수도가설 |
| 제비 | 7,184 | 9,050 | 1,866 | | 세금, 보험, 등기 |
| 제2사업비 | 1,426,000 | 219,350 | | 1,206,650 | |
| 1. 제급 | 80,000 | 0 | | 80,000 | |
| 제수당 | 60,000 | 0 | | 60,000 | |
| 임금 | 20,000 | 0 | | 20,000 | |
| 2. 비품비 | 40,000 | 194,700 | 154,700 | | |
| 컬렉션구입비 | 0 | 186,000 | 186,000 | | |
| 보존집기비 | 30,000 | 8,700 | | 21,300 | |

| 과목 | 예산액 | 결산액 | 비교증감 | | 적요 |
|---|---|---|---|---|---|
| | | | 증 | 감 | |
| 도서비 | 10,000 | 0 | | 10,000 | |
| 3. 소모비 | | | | | |
| 소모품비 | 12,000 | 0 | | 12,000 | |
| 인쇄비 | 1,100,000 | 15,500 | | 1,084,500 | |
| □품비 | 5,000 | 0 | | 5,000 | |
| 재료비 | 40,000 | 0 | | 40,000 | |
| 4. 제경비 | 60,000 | 9,150 | | 50,850 | |
| 통신운반비 | 40,000 | 0 | | 40,000 | |
| 차료손료 | 10,000 | 0 | | 10,000 | |
| 수선료 | 5,000 | 9,150 | 4,150 | | |
| 잡비 | 5,000 | 0 | | 5,000 | |
| 제3예비비 | 89,000 | 0 | | 89,000 | |
| 예비비 | 89,000 | 0 | | 89,000 | |
| 세출합계 | 1,564,184 | 261,683 | | 1,564,184* | |

* 원 자료에는 1,564,184로 표기되어 있으나 계산상으로는 1,302,501이다.

〔표 4〕와 〔표 5〕를 보면, 1958년 경상부 세입은 280,228엔이며 세출은 261,683엔으로, 세입에서 세출을 제한 잔금 18,545엔은 다음해 경상부 금액으로 이월했다.

보존회 설립 첫 해에 자료 간행과 관람료에 따른 예산을 책정했는데, 설립 초기였기에 이 사업은 순조롭게 진행되지 못했다. 이와 관련해서는 '국제 정세에 의한 중지'라고만 간략하게 기록되어 있다. 이러한 까닭에 설립 첫 해에는 예산 확보가 17.9%밖에 되지 않았다. 다만 컬렉션 정비를 위해 보존회 평의원이자 실업가였던 호리코시 도모사부로(堀越友三郎)가 20,000엔을 기부하여 고려경문(高麗經文)을 구입한 정황이 확인된다.

세출 부분은 세입 부분에 준해 경비가 사용되었다. 초기인 만큼 수도 가설, 세금, 보험, 등기비, 회의비, 수선료 등 시설 기반을 마련하는 차원에서 기초비용으로 사용된 항목이 대부분이다. 그중 눈에 띄는 것이 컬렉션 구입비이다. 사업이 중단되며 1,100,000엔을 책정한 인쇄비 등의 항목이 거의 지출되지 않았고, 본래 예정에 없던 컬렉션 구입비로 186,000엔을 지출했음을 알 수 있다. 정확히 어떤 것을 새롭게 구입했는지는 알 수 없지만 모두 5점을 구입한 것으로 기록되어 있다. 이후에도 1963년까지 고려경문, 화폭, 향합, 청자, 토우, 불상 등을 신규로 구입했다고 기록되어 있다. 그 이후에는 컬렉션 구입비가 거의 책정되지 않아, 설립 초기 예산 확보가 채 이루어지지 않았을 때에도 컬렉션을 추가 구입했던 것과 대비된다. 아마도 오구라의 사망과 연관이 있는 것으로 추정된다. 컬렉션의 추가 구입이 오구라 사망 전년까지만 이루어진 점, 이후 보존회의 사업 목표가 "보존관 내부의 미술품의 정비, 유지, 보존"을 주안점으로 한다는 점, 이후 예비비 명목으로 상당한 금액의 예산이 남는데도 컬렉션의 추가 구입이 이루어지지 않았다는 점을 통해 컬렉션의 구입에 오구라 다케노스케의 의지가 작용했음을 미루어 짐작할 수 있다.

20년 이상을 존속한 보존회는 1981년 3월 19일 해산 인가 신청을 내고 3월 26일 해산한다. 보존회의 해산 과정이 마냥 순탄하진 않았던 듯하다. 1958년부터 해산 직전인 1979년까지 이사직을 맡았던 히라노 겐자부로의 아들 히라노 요시오씨의 인터뷰 내용을 빌리면, 보존회의 해산에 앞서 컬렉션의 처분과 관련해 히라노는 다른 보존회 관계자와 대립했다고 한다. 결국 이로 인해 테러까지 당하면서 여생을 불운하게 보냈다는 것이다. 이러한 내부 진통을

거처 결국 1981년 7월 10일, 보존회는 도쿄국립박물관에 한국문화
재 1,030건을 포함한 1,110건의 문화재를 기증하고, 9월 18일 오후
6시 제국호텔 3층에서 개최한 해산 모임을 끝으로 역사 속으로 사
라진다.[18] (이순자)

# 주

1   小倉高, 「米坂回顧」, 『小倉家傳』(東京總合印制株式會社, 1963)에서 재인용.

2   위와 같음.

3   小倉武之助, 「재단법인 오구라컬렉션보존회 설립 취의서」(1956.6).

4   有光敎一, 「小倉武之助氏を偲ぶ」『國立博物館ニュース』 제418호(1947.3).

5   有光敎一, 『朝鮮考古學七十五年』(昭和堂, 2007).

6   小倉コレクション保存会 編, 「財團法人小倉コレクション保存会寄付行爲」, 『小倉コレクション保存会関係資料』(1980).

7   총수는 1,035점인데 자료에는 1,034점으로 되어 있어 자료 그대로 표기함.

8   「昭和34年度 收支決算書」, 『小倉コレクション保存会関係資料』(1980).

9   1963년(昭和38년)부터 보존회가 해산될 때까지는 컬렉션이 1,047점으로 약간 증가하여 기록되어 있다(재산목록 昭和38년 3월 31일 현재). 현재 남아 있는 자료 속에서 컬렉션 구입 현황은 다음과 같다.(小倉コレクション保存会 編, 『小倉コレクション保存会関係資料』(1980))

| 연도 | 품목 | 수량 | 가격(엔) |
|---|---|---|---|
| 1958년(昭和33) | 미상 | 5점 | 186,000 |
| 1959년(昭和34) | 미상 | 32점 | 786,000 |
| 1962년(昭和37) | 畵幅 / 香盒 / 水入 | 2점/1점/1점 | 186,000 |
| 1963년(昭和38) | 토우 / 靑磁德利 / 靑磁油壺 / 불상 | 각 1점씩 총 4점 | 190,000 |

10   「昭和55年度 事業計劃」, 『小倉コレクション保存会関係資料』(1980).

11   「昭和34年度 收支決算書」, 『小倉コレクション保存会関係資料』(1980).

12   「昭和54年度 事業計劃」, 『小倉コレクション保存会関係資料』(1980).

13   「昭和33年度 事業計劃」, 『小倉コレクション保存会関係資料』(1980).

14   「昭和34年度 事業報告」, 『小倉コレクション保存会関係資料』(1980). 이후 1964(昭和39)년에 『小倉コレクション目録』 500부 간행(昭和39年度 事業計劃).

15   「昭和37年度 收支決算書」, 『小倉コレクション保存会関係資料』(1980); 「昭和38年度 收支豫算書」, 『小倉コレクション保存会関係資料』(1980).

16   「昭和51年度 事業報告書」, 『小倉コレクション保存会関係資料』(1980).

17   「昭和33年度 收支決算書」, 『小倉コレクション保存会関係資料』(1980).

18   「小倉コレクション 解散 案內文」, 『小倉コレクション保存会関係資料』(1980).

# 돌아오지 못한 오구라컬렉션

1966년,
남겨진 컬렉션

오구라컬렉션보존회가 설립된 1958년은 한일회담 중 우리 정부가
일본 측에 문화재 반환 문제를 처음으로 공식 거론한 해이기도 하
다. 이후 진통 끝에 1965년 6월 22일 한일협정이 체결되었으며, 4개
의 부속 협정 중 하나가 바로 '문화재 및 문화협력에 관한 협정'이었
다. 협정이 완료됨에 따라 1966년 5월 일본이 반출한 한국문화재가
일본 정부로부터 한국 정부로 인도되었다. 그러나 1952년 제1차 한
일회담 이후 14년이라는 기간 동안 이루어진 기나긴 논의에 비하면
성과는 초라하다고밖에 할 수 없다. 우리 정부 측에서 반환을 청구
한 문화재 가운데 돌아온 것은 목록의 3분의 1가량인 1,432점뿐이
었다. 우리 측이 반환을 강력하게 요청했던 오구라컬렉션 또한 포함
되어 있지 않았던 것이다.

1962년 11월 12일 김종필 당시 중앙정보부장(왼쪽)과 오히라 마사요시(大平正芳) 일본 외상의 한일
회담 장면(한국일보 DB)

　　1958년 4월 12일 제4차 한일회담 문화재위원회 회의에서는 도
쿄국립박물관과 도쿄대학 등에 소장되어 있는 양산 부부총 유물이
나 낙랑 왕우묘(王旴墓) 발굴품과 함께 오구라컬렉션이 문화재 반
환 요구품으로 제시되었다. 한국 측은 오구라컬렉션이 비록 개인 소
장품이긴 하지만 대부분이 도굴품이며 일본에 의해 국보나 중요미
술품 등으로 지정된 것이 많아 그 가치와 중요성에 비추어 볼 때 당
연히 반환되어야 한다고 강조하였다. 또한 같은 해 7월 21일 한일회
담 전문위원인 황수영(黃壽永, 1918-2011)의 대일청구 문화재 목록
에 대한 평가 의견 중에는 오구라 다케노스케 소장품의 신목록이 언
급되어 있다. 이미 확보하고 있던 1945년 이전 작성된 전람회 출품

목록 외에도 1954년 편집된 『가장미술공예·고고품 목록』과 1957년 말이나 1958년 초에 작성된 것으로 추정되는 『오구라컬렉션 목록(小倉コレクション目錄)』을 새롭게 입수했던 것이다.[1] 이를 통해 오구라컬렉션의 내용과 규모를 파악한 우리 정부는 제6차 회담에서는 컬렉션의 일부가 일본의 지정문화재로 등록된 것에 의문을 제기하며 논쟁을 벌였다. 한국 측은 불법으로 입수된 수집품을 다수 포함하고 있는 오구라컬렉션을 데라우치문고(寺內文庫)와 함께 반드시 반환해야 한다고 강조하였다.

계속되는 우리 측의 요구와 질문에 대해 일본 정부가 취한 태도는 매우 미온적이고 형식적이었다. 일본 정부는 개인 소장품에 대해서는 감독하지 못하고 있으며 오구라 소장품에 대해서는 좀 더 조사해 보겠다는 대답만을 전했다. 그러나 1961년 12월에 통보된 조사 결과는 오구라컬렉션이 문화재보호위원회의 감독 아래 있고 소장품으로는 1,002점이 등록되어 있다는 것뿐이었다. 결국 오구라컬렉션은 1966년 반환받은 문화재에 포함되지 않았다.

1965년 6월 한국과 일본이 체결한 〈대한민국과 일본국 간의 문화재 및 문화협력에 관한 협정에 대한 합의의사록〉에는 일본의 민간에서 소유하고 있는 한국문화재가 한국에 기증되기를 희망한다는 우리 정부 측 대표의 뜻에 이어 다음과 같은 일본 측 대표의 말이 적혀 있다.

일본 측 대표는 일본 국민이 소유하는 이러한 문화재를 자발적으로 한국 측에 기증함은 한일 양국 간의 문화협력 증진에 기여하게 될 것이므로, 정부로서는 이를 권장할 것이라고 말하였다.

이러한 일본 정부의 발언 이후 오구라컬렉션은 오구라컬렉션보존회가 20년 이상 관리해 오다 1981년 보존회의 해산과 함께 도쿄국립박물관에 기증되어 국가 소유가 된다. 이후 2007년 도쿄국립박물관이 독립행정법인 국립문화재기구로 변경되면서 오구라컬렉션 역시 법인 소유로 바뀌게 된다. 이렇게 소유권이 옮겨가며 50년의 시간이 흘렀다. 일본 정부는 지금까지 구속력이 없는 '권장사항'이라는 이유로 오구라컬렉션을 비롯한 사유(私有) 한국문화재의 반환 문제는 이미 마무리 되었다고 주장해 왔다.[2] 그러나 일본 정부가 한국문화재의 자발적인 기증을 위하여 과연 어떠한 노력을 해왔는지 관련 학자들은 여전히 의문을 표하고 있다. (정다움)

1981년,
도쿄국립박물관에 기증된 컬렉션

오구라컬렉션보존회는 1981년 3월 26일 공식적으로 해산했다. 그리고 같은 해 7월 10일 오구라의 수집품은 오구라컬렉션보존회의 이름으로 도쿄국립박물관에 기증되었다.

기증 후 도쿄국립박물관에서 발간된 도록에서는 보존회 측이 더욱 많은 사람들이 컬렉션을 관람하고, 또 그 보존에 만전을 기하기 위해 도쿄국립박물관에 기증하기로 결정했음을 밝히고 있다.[3] 실제 보존회에서도 개인이나 단체 등 열람을 원하는 이에게 컬렉션을 공개하고, 강연회를 개최하거나 학술 잡지에 소장품을 게재하는 등 컬렉션을 활용하기 위해 여러 방법을 모색했다. 그러나 지리적 환경이나 공간의 제약, 예산 문제 등으로 인해 아무래도 적극적으로 공

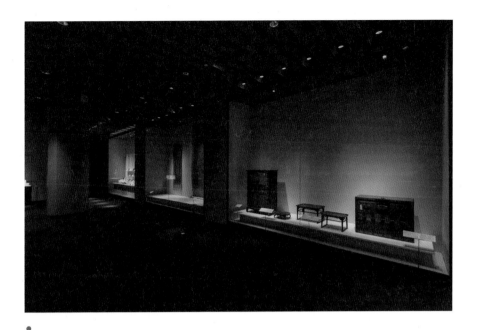

도쿄국립박물관 동양관에서 전시 중인 오구라컬렉션(국외소재문화재재단 촬영)

개, 활용하기는 어려웠을 것으로 생각된다.

보존회에서는 해산을 앞두고 컬렉션의 대표작들을 선별하여 『오구라컬렉션 사진집』이란 이름의 도록을 간행했다.[4] 오구라컬렉션보존회 자료에 의하면 1981년 사업계획서에 출판비 3,000,000엔을 계상하여 두었는데, 컬렉션 전체를 기증하기 전 보존회 활동을 기념하고 마무리짓는 의미로 기획한 것으로 보인다. 그런데 이 도록에 실린 사진들을 보면 도쿄국립박물관에서 1982년에 간행한 도록과 일부 사진이 동일하다. 이 즈음은 도쿄국립박물관 직원인 후지타와 하세베가 보존회 평의원으로서 활동하고 있었을 시기로, 도쿄국립박물관 측에서 기증받을 유물들을 사진 촬영하고 조사하는 작업

이 이미 진행되고 있었을 가능성도 있다.

도쿄국립박물관 동양관 특별전시실에서는 1982년 3월 2일부터 4월 4일까지 약 한 달간 '특별전관(特別展觀) 기증 오구라컬렉션'이라는 제목의 전시회가 개최되었다. 또한 3월 20일에는 다이쇼대학(大正大學)의 사이토 다다시(斎藤忠, 1908-2013) 교수가 '신라 문화'라는 주제로 강연을 하였다. 1,030건의 한국문화재를 포함하여 1,100건의 문화재가 국가에 기증되었고 일본을 대표하는 박물관인 도쿄국립박물관에서 특별전이 열린 것에 비해 일본 언론의 반응은 매우 조용했던 것으로 보인다. 오구라컬렉션보존회가 있었던 지바현의 지역신문인『지바일보』1982년 3월 24일자 5면에 실린 7단짜리 기사 정도를 찾아볼 수 있을 뿐이다.[5]

반면 우리 언론에서는 매우 강한 어조로 오구라컬렉션에 대한 비판적인 기사를 실었다.[6] 기증 이전 오구라컬렉션은 어쩌면 한국에 더 널리 알려져 있었을지도 모른다. 일제강점기를 겪어온 문화재계 인사들의 일화에서 오구라의 이야기는 빠지지 않았으며, 한일협정 직전 해인 1964년에는 그의 대구 자택에서 숨겨두었던 문화재들이 발견된 사건도 기사로 수차례 다뤄졌기 때문이다. 그와 그의 컬렉션에 대한 관심이 고조된 상황이었지만 한일회담에서 오구라컬렉션 반환 문제는 끝내 해결되지 못하였다. 그로부터 20년이 채 되지 않은 시점에 도쿄국립박물관이 오구라컬렉션 한국문화재를 기증받은 것은 개인 소유 문화재를 자발적으로 한국 측에 기증하게끔 권장하겠다는 일본 정부의 발언과 다른 행보였다. 이러한 부분에서 박물관 측도 부담이 있었는지, 기증받은 오구라컬렉션이 '한국'문화재임을 대외적으로 전면에 내세우지 않고자 했던 것 같다. 1982년 3월 30

일자 『동아일보』에서는 이 점을 꼬집고 있다. "그 많은 우리의 것을 전시하면서도 '한국'이라는 문화재의 국적 표시를 의도적으로 회피하려는 일본 측의 처사에 새삼 분노를 느끼지 않을 수 없다"는 것이다.[7] 기증된 오구라컬렉션에는 중국이나 일본문화재도 몇 점 포함되어 있지만, 대부분은 한국에서 수집한 한국문화재 컬렉션이나 다름없다. 그런데 이 기사에서 지적한 것처럼 전시제목이나 도록을 보면 '오구라 기증'이라는 점을 강조했을 뿐 '한국문화재'라는 점은 내세우지 않고 있음을 알 수 있다.[8] 이는 도쿄국립박물관에서 발행하는 신문인 『국립박물관뉴스』에서도 마찬가지였다.[9] 한국 국적의 소장품을 전시하면서도 '한국문화재'임을 드러내지 않는 것은 현재도 마찬가지인 것으로 보인다. 현재 도쿄국립박물관 동양관 전시실 제10실은 한국문화재만을 전시하는 사실상의 한국실이지만 여타 다른 나라의 박물관처럼 '한국'이라는 이름을 붙이지는 않았다.

　　기증 후에 특별전을 개최한 이후 오구라컬렉션을 내세운 전시가 다시 개최되지는 않았다. 그러나 현재 도쿄국립박물관의 한국문화재 중 질과 양 면에서 오구라컬렉션이 차지하는 비중은 대단하다. 2014년 9월 현재 도쿄국립박물관 동양관에서 전시된 한국문화재는 총 241건인데, 그 중 125건이 오구라컬렉션보존회에서 기증한 문화재이다. 절반이 넘는 수량이다. (김동현)

# 주

1   李素玲, 「東京國立博物館所藏の朝鮮半島由來の文化財 — 小倉コレクション」, 『韓國 · 朝鮮文化財返還問題連絡會議年譜 2013』(東京: 韓國 · 朝鮮文化財返還問題連絡會議, 2013. 7. 1), p. 8.

2   1965년 9월과 1966년 4월에 있었던 문화재 반환 절차 확정을 위한 실무자회의와 문화재 인수에 관한 회의에서 한국측 실무자들은 일본 국민 소유의 사유문화재 반환의 권장을 위한 방안을 내놓은 바 있다. 김지현, 「전후 한일 문화재 반환교섭에 관한 재평가」(국민대학교 대학원 국제지역학과 석사학위 논문, 2011), p. 73.

3   佐藤昭夫, 「小倉コレクションについて」, 『寄贈小倉コレクション目錄』(東京國立博物館, 1982), p. 6.

4   小倉コレクション保存會, 『小倉コレクション寫眞集』(習志野: 社團法人 小倉コレクション保存會, 1981).

5   平野元三郎, 「価値ある學術的資料: 小倉コレクション」, 『千葉日報』(1982. 3. 24), p. 5.

6   李蘭暎, 「小倉컬렉션 公開 소식을 듣고 - "빼앗기는 文化財 다신 없어야"」, 『京郷新聞』(1982. 4. 6.), p. 7; 鄭求宗, 「日本에 抑留된 우리 祖上 슬기」, 『東亞日報』(1982. 3. 29), p. 7; 黃炳烈, 「伽倻圈 도굴 文化財 日, 千여점 特別展」, 『京郷新聞』(1982. 3. 24), p. 7; 黃炳烈, 「日人 골동상 · 도굴꾼 背後 조종 伽倻古墳 마구 盜掘」, 『京郷新聞』(1982. 3. 24), p. 11.

7   李龍雨, 「나라잃은 문화재들: 韓國 국적표시 안한 日 小倉컬렉션 국가 次元 반환 운동 벌일 때 아닐까」, 『東亞日報』(1982. 3. 30).

8   東京國立博物館, 『寄贈 小倉コレクション目錄』(東京: 東京國立博物館, 1982).

9   「特別展觀 寄贈 小倉コレクション」, 『國立博物館ニュース』(東京: 東京國立博物館, 1982. 3), p. 1.

제2부

# 오구라컬렉션 개관

오구라컬렉션은 사업가 오구라의 자금력, 확고한 수집 목적, 도굴이 횡행하며 문화재 거래가 활발했던 당시의 시대 상황까지 맞물려 만들어질 수 있었다. 수집할 당시에는 규모와 내용 면에서 돋보이는 대형 컬렉션으로 손꼽혔으며, 지금은 오랜 세월이 흘렀는데도 흩어지지 않은 컬렉션으로 주목을 받고 있다. 그래서 일본에 남아 있는 대표적인 한국문화재 컬렉션으로 한일간 문화재 관련 이슈가 생길 때마다 언급되곤 한다.

### 기증된 컬렉션의 구성과
### 특징

현재 도쿄국립박물관에 소장된 오구라컬렉션은 모두 1,110건에 이른다. 1982년 기증전을 열면서 발간된 도록에는 상세한 내역이 공개되어 있다. 오구라컬렉션보존회 재산목록에는 1,047건으로 기록

〔표 1〕도쿄국립박물관 소장 오구라컬렉션의 현황(佐藤昭夫, 1982)

| 종류 \ 국가 | 한국 | 중국 | 일본 | 기타 |
|---|---|---|---|---|
| 고고 | 557 | 10 | 4 | 4 |
| 조각 | 49 | | | |
| 금속공예 | 128 | 2 | | |
| 도자기 | 130 | 18 | 2 | 2 |
| 칠공예 | 44 | | | |
| 서적 | 26 | 1 | 9 | |
| 회화 | 69 | | 25 | |
| 염직 | 25 | | | |
| 토속(민속) | 2 | 1 | 1 | 1 |
| 합계 | 1,030 | 32 | 41 | 7 |

되어 있어, 도쿄국립박물관에 접수된 수량과는 다소 차이가 있다. 보존회 측 목록에 중국 출토품과 기타로 분류된 것 등이 반영되지 않은데다, 컬렉션을 재분류하고 등록하는 과정에서 차이가 생긴 것으로 보인다.

도쿄국립박물관의 도록에서는 시대별 분류를 우선시했던 여타 목록과 달리, 유물을 국가별로 구분한 후 '종류'별로 나열하고 있어 분야별 수집 수량이 한눈에 들어온다. 이 중에서도 돋보이는 것은 전체의 절반 이상을 차지하는 고고유물이다. 오구라는 한국과 일본의 관계에 대해 궁금해하며 관련 연구에 공헌하겠다는 의지를 갖고 있었던 만큼, 특별히 고고유물을 집중 수집했던 것으로 보인다. 다음으로 130건 내외의 많은 수량을 차지하는 것이 도자기와 금속공예이다. 이러한 고고유물, 도자기, 금속공예품의 비중은 오구라가 금속유물과 도자기 수집에 주력했다는 증언과도 일치한다. 현재 금

속공예품이 상대적으로 적어 보이는 것은 그 중 상당수가 고고유물로 재분류되었기 때문이다.

고고유물은 삼국시대의 고분 출토품과 와전류가 주류이며, 낙랑고분의 부장품이 그 뒤를 따른다. 삼국 중에서는 특히 신라와 가야의 고분 부장품이 다량 포함되어 있다. 고분 출토품은 장신구류, 무기류, 말갖춤류와 같은 금속기와 토기가 대부분이다. 출토품 중 일부는 경남 창녕, 부산 연산동, 경주 금관총, 산청 단성리, 경북 성주 등에서 일괄 출토, 즉 한꺼번에 출토된 것으로 기재되어 있다. 경남 창녕 교동 고분군(사적 제80호), 부산 연산동 고분군(부산광역시 기념물 제2호), 경주 금관총(사적 제39호) 등 특정 유적이 연상되는 지역명들로, 도굴품을 오구라가 입수했을 가능성이 크다. 토기는 특정 모양을 본떠서 만든 상형토기(象形土器)가 많다. 집, 오리, 말, 소, 기마인물형토기 등이 대표적이다. 뚜껑에 인물 또는 동물 모양 토우가 붙어 있는 고배(高杯)도 있어, 토기를 수집할 때 특수한 형태를 선호했던 것으로 추정된다.

불교 관련 문화재는 크게 조각과 공예품, 불화, 불교 전적류로 나누어볼 수 있다. 조각은 모두 49건이며 대부분 소형 금동불이다. 제작 시기는 삼국시대부터 고려시대까지 다양하나 신라와 통일신라시대 조각이 가장 많다. 불교공예품은 사리장엄구가 다수이며, 〈석장두(錫杖頭)〉(TE-899)와 〈오고령(五鈷鈴)〉(TE-900)과 같은 불교 의식용 법구, 〈동종(銅鐘)〉(TE-901) 등이 포함되어 있다. 불교공예품 중 〈금동원통형사리합(金銅圓筒形舍利盒)〉(TJ-5357)을 포함한 8건은 중요미술품으로 지정되어 있어 주목된다. 불화는 3건에 불과하나 〈아미타삼존도(阿彌陀三尊圖)〉(TA-368)와 〈수월관음도(水月觀音圖)〉(TA-

369)는 원 소장처를 각각 전라남도 보성 대원사와 경북 안동 개목사로 추정할 수 있는 자료가 목록 검토 과정에서 확인되었다. 불교 전적 중 〈일체여래심비밀전신사리보협인다라니경(一切如來心秘密全身舍利寶篋印陀羅尼經)〉(TB-1472)은 고려 목종 10년(1009)에 제작된 현존 최고(最古)의 고려시대 목판본이다.

도자기는 지금도 비중이 높지만, 대구의 자택과 서울의 별채에 두고 온 것과 지인에게 맡기고 떠난 것 등을 고려하면 수집 당시에는 더 많은 양을 모았을 것으로 보인다. 도자도 고고유물과 마찬가지로 부장품인 경우가 많았는데, 특히 청자는 거의 대부분이 그러했다. 청자나 분청사기는 기종이나 기법 대부분이 망라되어 있는데, 특히 청자의 경우 고려 도자의 흐름을 한눈에 파악할 수 있는 컬렉션으로 평가된다. 백자 역시 19세기 생산품에 편중된 경향은 있으나 다양한 기종을 골고루 수집했다.[1]

회화는 대부분 조선시대 후기와 말기 작품이며, 다양한 화목(畵目)과 화가의 작품을 포함하고 있다. 가장 많은 비중을 차지하는 것은 영모화조화로, 오구라 개인의 취향이자 당시 조선에서 회화를 모았던 일본인들이 선호했던 주제이기도 하다. 회화 컬렉션 중 일부는 전칭작으로 표기되어 있거나 필법 등에서 위작일 가능성이 있어, 이를 통해 당시 위작의 제작과 유통 상황에 대해 미루어 짐작할 수 있다. 한편 다른 문화재에 비해 상대적으로 소수지만 서적류도 컬렉션에 포함되어 있어, 오구라의 관심 분야가 방대했음을 알 수 있다.

마지막으로 도쿄국립박물관이 염직으로 분류한 유물들이 있다. 조선시대 복식류가 여기에 해당하는데, 그중 왕실 관련 유물이 포함되어 있다. 〈익선관(翼善冠)〉(TI-446)부터 〈동다리(狹袖)〉(TI-432),

여성의 〈당의(唐衣)〉(TI-434)와 〈치마(裳)〉(TI-435)까지 다양한 종류의 이 복식들에는 '이태왕 소용품(李太王所用品)', '이왕비 소용품(李王妃所用品)'이라는 기록이 함께 전한다.

　그런데 이러한 복식 유물을 살펴보는 과정은 자연스럽게 두 가지 궁금증으로 연결된다. 하나는 당시 아무리 성공한 사업가라 할지라도 한 개인이 어떻게 왕실에서 사용된 물건을 손에 넣을 수 있었느냐는 것이다. 또 다른 하나는 이 물품들이 왕실 관련 유물이라고 판단하는 데 중요한 근거가 되는 기록이 어디에 어떠한 형식으로 남아 지금까지 전해오게 되었는가 하는 것이다. 이러한 질문에 대답하기 위해서는 유물의 출처 관련 정보가 적혀 있는 오구라컬렉션 목록부터 살펴보아야 한다.

컬렉션의 출처:
10여 종의 목록과 사진집

오구라가 문화재를 모으기 시작하고 시간이 흐름에 따라 소장품의 수는 점점 늘어났다. 오구라는 자신이 어떤 시대의 무슨 유물을 소장하고 있는지, 이러한 유물들이 어디에서 출토되었으며 어떤 경위로 입수했는지 정리할 필요성을 느꼈을 것이다. 그래서 작성된 것이 소장품 목록인 '오구라컬렉션 목록'(이하 목록)이다.

　오구라는 아마도 수집을 시작한 직후부터 소장품 관련 정보를 정리해 두었을 것으로 생각된다. 컬렉션의 특성상 유물의 출처 정보가 있어야 가치를 더 인정받을 수 있기 때문이다. 그러나 어떠한 방식으로 어떤 정보까지 기록해 두었는지는 알 수 없다. 그 기록은 메

모의 형태일 수도 있고 장부의 형태일 수도 있다. 구입 가격이나 판매자를 적어 놓았을 수도 있다. 그러나 아쉽게도 이러한 형태의 기록은 전해지지 않는다. 그 대신 상당히 많은 수의 목록이 남아 있는데, 목록에는 출토지, 크기, 때로는 입수 경위까지 많은 양의 정보가 담겨 있다.

발행연도에 따른 오구라컬렉션 목록을 표로 정리하면 오른쪽과 같다.(표 2 참조)

현재까지 밝혀진 목록 중 발행연도가 가장 오래된 것은 1941년에 작성된『오구라 다케노스케씨 소장품 전관목록(小倉武之助氏所藏品展觀目錄)』이다. 이 목록은 일본고고학회가 1941년 5월 4일 제46회 일본고고학회 총회 때 오구라컬렉션 전시회를 열면서 만들었다. 1941년은 오구라가 아직 한국에서 활동하던 시기이나, 전시는 도쿄 분쿄구(文京區) 미쿠미정(三組町)에 있던 그의 사저에서 열렸다. 그는 전시품과 전시장소를 제공했을 뿐만 아니라 전람회 목록 작성 작업도 후원했다. 이렇게 물심양면으로 전람회 개최에 협조한 것은 자신의 컬렉션 가치를 인정받는 한편으로, 컬렉션의 수집 목적이기도 했던 양국의 역사 연구에 일조하고자 하는 바람 때문이었을 것으로 추정된다. 고고학회가 전시회를 주관했던 만큼, 목록에는 고고유물을 중심으로 203건만 기재되어 있다. 목록집 앞에는 8장의 흑백 도판이 실려 있다. 나머지는 도판 없이 목록의 형태로 소개했는데, 대체로 시

●
『오구라 다케노스케씨 소장품 전관목록
(小倉武之助氏所藏品展觀目錄)』(1941)

[표 2] 오구라컬렉션 관련 목록 및 사진집*

| 연번 | 편자/발행자 | 서명 | 발행연도 | 주요 소장처 | 비고 |
|---|---|---|---|---|---|
| 1 | 日本考古學會 | 小倉武之助氏所藏品展觀目錄 | 1941 | 도쿄국립박물관 자료관 외 (東京國立博物館 資料館) | 고고유물 중심으로 한국문화재 일부 수록 |
| 2 | 小倉家 | 家藏美術工藝・考古品目錄 | 1954 | 교토대학 문학연구과 도서관 (京都大學 文學研究科 圖書館) | 1953년 조사 결과물을 바탕으로, 가야모토 모리토가 작성한 것으로 추정 |
| 3 | 小倉コレクション保存會 | 小倉コレクション保存会関係資料 | 미상 (1956년 전후?) | 지바현립도서관 (千葉縣立圖書館) | 오구라컬렉션보존회 활동기간(1956-1981) 동안 작성된 서류철에 포함 설립준비 당시 재산목록 정리 과정에서 작성된 것으로 추정 |
| 4 | 小倉武之助 | 小倉コレクション目錄 | 미상 (1958?) | 노다시립 고후도서관 (野田市立興風圖書館) | 1959년 8월 30일 기증 기록 →적어도 1959년 이전 작성된 것으로 추정 |
| | | | | 나리타산불교도서관 (成田山佛敎圖書館) | 내용이나 판본은 고후도서관 소장본과 동일 소장본 두 권 중 한 권에 1958년 7월 11일 기증 기록 →제작 시점 1년 소급 가능 |
| 5 | 小倉武之助 | 小倉コレクション目錄 | 미상 (1958?) | 사이타마현립 구마가야도서관 (埼玉縣立熊谷圖書館) | 도서관에서는 1958년 간행본으로 추정 1964년 1월 기증 기록 존재 |
| 6 | 大韓民國政府 | 東京國立博物館收藏品(朝鮮)目錄 및 小倉 코렉숀目錄 | 1960 | 국립중앙박물관 도서관 外 | 한일회담 당시 문화재 반환 교섭 준비과정에서 한국정부가 자체 제작한 목록으로 추정 |
| 7 | 小倉武之助 | 小倉コレクション目錄 | 1964 | 사가현립대학도서관 (滋賀縣立大學圖書館) | 정확한 서지사항 존재 (1964년 4월 23일 인쇄, 동년 4월 25일 발행, 편집발행자 오구라 다케노스케) |
| 8 | 小倉コレクション保存會 | 小倉コレクション寫眞集 1-5卷 | 미상 | 지바현립도서관 (千葉縣立圖書館) | 도판이 거의 없는 1981년 이전 목록과 현재 컬렉션의 비교 검토, 유물의 상태 변화를 확인할 수 있는 사진 자료 |
| 9 | 小倉コレクション保存會 | 小倉コレクション寫眞集 | 1981 | 일본 국립국회도서관 (日本 國立國會圖書館) | 도쿄국립박물관으로 컬렉션 기증을 확정한 후 발간 |
| 10 | 東京國立博物館 | 寄贈小倉コレクション目錄 | 1982 | 국립중앙박물관 도서관 외 | 현 소장처인 도쿄국립박물관이 공식적으로 작성, 배포한 목록 |

* 목록은 발행연도를 기준으로 배열하였으며, 발행년 미상인 것은 목록의 구성이나 내용을 근거로 발행연도를 추정하였다.

대순으로 분류한 후 동일한 출토지로 묶어서 나열하고 있다. 다만 이후 발간된 목록과 달리 유물 크기가 적혀 있지 않은 것들이 상당수 있다. 유물 크기를 표시한 경우에도 센티미터가 아닌 촌(寸)과 분(分) 단위를 사용하였다. 일부 유물에 대해서는 파손 부위나 재질, 명문 내용, 출토 정황에 대해 비교적 구체적으로 적었다. 이 목록은 엄밀히 말하면 컬렉션 전체 목록이라고는 할 수 없으나, 오구라컬렉션이 목록의 형태로 작성, 공개된 최초의 사례라는 점에서 의미를 찾을 수 있다.

현재까지 확인된 컬렉션 전체 목록 중 가장 오래된 것은 1954년 오구라가(小倉家)에서 편집한 『가장미술공예·고고품 목록(家藏美術工藝·考古品目錄)』이다. 이 목록에는 특이하게 표지에 '昭和二十八年調査, 昭和二十九年編集'이라고 쓰여 있어, 1953년에 조사하고 이듬해 편집되었음을 알 수 있다. 컬렉션을 조사하고 편집한 사람에 대해서는 언급되어 있지 않으나, 이에 대한 단서는 다른 곳에서 찾을 수 있다. 당시 도쿄국립박물관 유사실장(有史室長)이었던 가야모토 모리토(榧本杜人)가 1953년 5월에서 7월에 걸쳐 오구라컬렉션을 조사하고 촬영했다고 직접 밝혔던 것이다.[2] 아울러 아리미쓰 교이치(有光教一)가 오구라컬렉션을 조사한 시점도 1953년인 것으로 보아, 두 사람이 함께 목록 작성에 관여한 것으로 추정된다. 현재 이 책이 소장된 교토대학 문학부(현재 문학연구과·문학부) 도서관은 아리미쓰가 당시 근무했던 곳이기도 하다. 책에는 '오구라가(小倉家)' 기증이라는 장서인이 찍혀 있다.

이 목록에는 다른 목록과 달리 비교적 상세한 범례가 제시되어 있다. 범례에서는 컬렉션 조사와 촬영 시점, 유물 분류 기준, 각 시

대 내에서도 출토지의 정확성 순으로 기재했다는 점, 중요문화재와 중요미술품의 표기 방법 등을 언급했다. 다만 촬영을 했다는 언급과 달리 실제로는 도판이 전혀 실려 있지 않아 의문을 자아낸다. 유물 분류 기준과 관련해서는 출토지나 시대 구분 전부가 정확하다고 할 수 없다는 조심스러운 태도를 취하고 있다. 출처 관련 정보를 잃은 유물을 통해 역으로 유래를 추정하는 과정에 어쩔 수 없는 한계가 있기 때문으로 생각된다. 그럼에도 이 목록에는 출토지 관련 정보가 다른 목록에 비해 상대적으로 충실하게 기록되어 있다.

범례에 이어 목차에서는 소장품을 14항에 걸쳐 시대별·종류별로 정리했다. 시대는 선사시대부터 조선시대로 구분했으며, 종류별로는 불상, 도자기, 회화로 나누었다. 중국 출토품은 따로 분류되어 있다.

이 목록만의 또 다른 특징은 구(舊) 번호가 기재되어 있다는 점이다. 이는 1954년에 이 목록이 제작되기 전에 컬렉션 전체 목록이 이미 존재했음을 의미한다. 현재의 목록 순서 순으로 보면 구 번호는 완전히 뒤섞여 있는데, 이를 통해 옛 목록이 시대순이나 종류별로 정리된 것은 아님을 알 수 있다. 전 연산동 고분군 출토 일괄유물에 대해 연구한 이한상 역시 이 점에 주목했는데, 그는 이러한 구 번호가 입수 시기를 반영한 일련번호일 가능성이 높다고 보았다.

『오구라컬렉션보존회관계자료(小倉コレクション保存會關係資料)』는 지바현립도서관(千葉縣立圖書館)에 소장되어 있다. 이 문서철은 감사 직함으로 보존회 창립부터 해산까지 활동 전반에 참여한 미야자키 진조(宮崎甚三)가 관련 자료를 1982년 3월 지바현립도서관에 기증한 것이다. 별도의 책으로 만들어진 다른 목록들과 달리, 이

목록은 보존회 설립을 준비하던 1956년부터 해산한 1981년까지의
자료를 모아 제본한 문서철에 포함된 것이다. 1956년 재단의 설립
취의서에 뒤이어 이 목록이 실려 있어, 설립준비 당시 재산목록을
작성하는 과정에서 나온 목록으로 추정된다. 다만 설립 당시에는
1,034건으로 집계되었으나 이 목록에는 모두 1,067건이 기재되어
유물 수량에서 다소 차이가 있다. 표지에는 '목록'이라고만 쓰여 있
으며, 별도의 일러두기나 도판 없이 바로 목차로 이어진다. 아주 얇
은 문서행정용 미농지에 육필로 작성했으며, 기본적인 체제는 1954
년 발행 목록과 비슷하다. 수기로 작성한 만큼 수정된 부분도 보인
다. 목차에서 삼국시대라고 먼저 쓴 뒤 이를 지우고 고구려, 백제,
가야로 구분하여 다시 쓰는 식이다.

　　한편, 간행 시점이 적혀 있지 않은 목록 세 권이 최근에 추가로 확
인되었다. 노다시립 고후도서관(野田市立興風圖書館, 이하 고후도서관)
과 나리타산불교도서관(成田山佛敎圖書館)에 소장되어 있는 목록들
이 그것이다. 고후도서관 목록에는 가장 마지막 장에 1959년 8월 30

일 오구라로부터 기증받았다고 적혀 있어, 적어도 그 전에 간행된 목록임을 미루어 짐작할 수 있다. 나리타산불교도서관에서 소장하고 있는 목록 역시 내용이나 판본은 고후도서관 소장본과 동일하다. 다만 고후도서관 소장본보다 1년가량 앞서는 1958년 7월 11일 오구라로부터 기증받았다고 기록되어 있어 간행 연도를 1년 더 앞당겨볼 수 있다. 또한 이 목록의 조선시대 항목 144번에는 『조선고미술품첩(朝鮮古美術品帖)』이 등록되어 있고 1958년 한국 정부가 구미에 한국미술품을 소개하기 위해 제작한 도록이라는 설명이 덧붙여져 있다. 따라서 이 목록은 적어도 도록이 제작된 시점 이후에 작성되었음을 알 수 있다. 목록의 설명으로 미루어볼 때 『조선고미술품첩』은 1957년 12월 미국 보스턴에서 발행된 영문판 도록 『Masterpieces of Korean Art』로 추정된다. 이 두 가지 단서를 조합해 볼 때, 이 목록은 1958년에 제작된 것으로 볼 수 있다. 한편, 나리타산불교도서관의 또 다른 소장본에는 '이마자와 문고(今沢文庫)'라는 도장이 찍혀 있다. 이마자와는 유명한 승려이자 도서관학자이기도 했던 이마자와 지카이(今沢慈海, 1883-1968)로 추정된다. 그는 오구라가와 개인적인 친분이 있었으며, 요시노리가 세운 호쿠소에이칸의숙의 후신인 나리타중학교의 교장을 역임하기도 했다. 나리타산불교도서관 소장본 두 권은 내용상에서는 차이가 없다.

사이타마현립 구마가야도서관(埼玉縣立熊谷圖書館, 이하 구마가야도서관), 일본 국회도서관

●
『오구라컬렉션목록(小倉コレクション目錄)』
(간행년 미상), 노다시립 고후도서관

『오구라컬렉션목록(小倉コレクション目録)』(1958 추정)

『東京國立博物館收藏品(朝鮮) 目錄 및 小倉 코렉숀 目錄』(1960)

등에는 또 다른『오구라컬렉션목록(小倉コレクション目録)』이 소장되어 있으나, 발행연도가 기재되어 있지 않아 정확한 제작 시기는 알 수 없다. 구마가야도서관에서는 출판연도를 1958년으로 추정하고 있으나 도서출납부 등의 근거기록이 있는 것은 아니다. 다만 첫 장에 "쇼와 39년 1월 방문 시 증정, 지쿠케이(昭和三十九年一月訪問之際所贈竹渓)"라고 묵서된 헌사(獻辭)가 있는 것으로 보아 적어도 1964년 이전에 만든 목록임은 분명하다. 손으로 쓴 후 등사판으로 찍은 것이며, 한국문화재는 총 1,116건이 실려 있다. 권두에 고고유물을 중심으로 한국문화재 10건의 흑백 도판과 오구라가 작성한 것으로 추정되는「고대의 일선관계(古代の日鮮關係)」가 실려 있다. 목록 중간 중간 '유리 곡옥', '옥충(玉蟲) 장식' 등의 항목에는 상당한 양의

부가 설명이 함께 적혀 있는 점도 특이하다.

『도쿄국립박물관 수장품(조선) 목록 및 오구라코렉숀 목록(東京國立博物館收藏品(朝鮮)目錄 및 小倉 코렉숀目錄)』은 1960년 10월 1일 간행되었다. 이 목록은 발행 주체가 대한민국 정부라는 점에서 다른 목록과 구별된다. 그러나 표지의 "단기 4293년 10월 1일" 외에는 별도로 발행사항이나 서문이 없어 정확한 제작 배경은 알 수 없다. 다만 간행 시점이나 주체로 미루어 보아 당시 진행 중이던 한일회담에서 문화재 반환 교섭 중 일본 소재 한국문화재의 목록 확보 차원에서 제작된 것으로 추정된다. 제목과 같이 도쿄국립박물관 소장 한국 관계 문화재와 오구라컬렉션 목록이 함께 묶여서 수록되어 있으며, 오구라컬렉션 목록은 후반부인 323쪽부터 시작된다. 제목은 인쇄본이나 내용은 필사한 것을 등사판으로 찍었다. 당시 적어도 1941년과 1954년 발행 목록이 공개되어 있었기 때문에 이를 바탕으로 작성했을 것으로 보이나, 유물 순서나 출토지 등에서 특정 목록과 완벽하게 일치하지는 않는다. 순서뿐만 아니라 오구라컬렉션 중 일본이나 중국 문화재는 제외되어 있어, 기존 목록을 참고하되 수정을 한 것으로 추정된다.

다음으로 1964년에 제작된 목록이 『오구라컬렉션목록(小倉コレクション目錄)』이다. 현재 사가현립대학도서관을 비롯한 일본 기관과 한국의 국가기록원에 소장되어 있다. 수록 도판, 목차, 「고대의 일선관계」 등 책의 구성 방식은 구마가야도서관 소장본과 동일하나 인쇄본으로 제작되었다는 점에서 다르다. 수록된 문화재 역시 보존회를 통한 구입품이 새롭게 목록에 추가되었으며, 이전 시기 목록보다 총 유물 건수가 증가하여 모두 1,196건이 기재되어 있다.

『오구라컬렉션목록(小倉コレクション目錄)』
(1964)

목록 내부 서지사항. 편집 발행자에 오구라 다케노스케(小倉武之助)라고 쓰인 것을 확인할 수 있다.

이 목록은 다른 목록과 달리 서지 사항이 분명하다는 점이 가장 큰 특징이다. 책의 마지막 장에는 1964년 4월 23일 인쇄, 동년 4월 25일 발행, 편집 발행자 오구라 다케노스케라는 점이 명시되어 있다. 아울러 비매품으로 적혀 있어, 소량만 제작하여 연구자나 도서관 등의 기관에 배포한 것으로 추정된다.

다음으로 발행연도 미상의 오구라컬렉션보존회 사진집이 있다. 사진집은 모두 5권으로 구성되어 있다. 파란색 양장 제본 표지에 각 사진집의 제목과 '재단법인 오구라컬렉션보존회'가 금박으로 쓰여 있다. 내부를 보면 별도의 목차나 일러두기 없이 바로 사진이 나오는데, 양면에 각각 2-6장의 사진을 붙였다. 사진을 인쇄한 것이 아니라 원본이 붙어 있어, 당시 여건상 여러 권을 제작했을 것

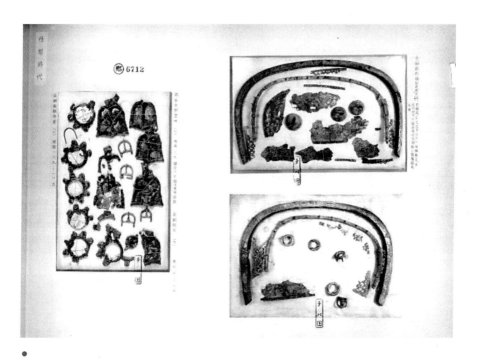

●
발행년 미상의 오구라컬렉션보존회 사진집 내부. 우측의 〈안장금구〉를 비롯하여 현재 도쿄국립박물관에 소장되어 있는
금속 유물들의 사진이 실려 있다.

으로 생각되지는 않는다. 사진은 모두 흑백이며, 하나의 유물을 단
독으로 찍은 것도 있으나 여러 개의 유물을 한 번에 찍은 것이 많
다. 특히 고고유물 중 금속유물, 옥류, 장신구류 등을 이러한 방식으
로 촬영했는데, 판 위에 유물을 고정한 실이나 '경주 출토', '경북 선
산' 등의 메모가 함께 찍혀 있다. 유물을 고정하여 보관하는 상자째
사진을 찍은 것으로 추정되는데, 사진 촬영의 목적이 전체 컬렉션
현상 파악에 있었기 때문으로 생각된다. 그러한 경우 파손 위험이
있는 금속유물 하나하나를 풀어 재배치하거나 단독으로 촬영할 필
요는 없기 때문이다. 그러나 전 부산 연산동 출토 〈갑옷(鐵製短甲)〉

(TJ-5042), 〈명문전(銘文塼)〉(TJ-5032), 〈금동반가사유상(金銅半跏思惟像)〉(TC-669)과 같은 일부 유물의 경우, 중요성을 감안해 정면과 측면 등 다른 각도에서 촬영한 사진을 복수로 싣기도 했다.

유물의 명칭과 출토지 등의 내용은 사진 옆에 손으로 적은 라벨을 오려 붙였다. 이러한 까닭에 중복으로 붙이거나 누락된 것, 유사한 유물의 이름을 바꿔 붙인 것도 있다. 보관 상자째로 찍은 경우에는 사진을 찍기 전 유물 옆에 한자로 쓴 유물 번호를 붙여 유물을 구분할 수 있게 하였다. 이 번호는 1958년 추정 목록 또는 1964년 목록과 같아, 이들 목록을 기준으로 유물 번호를 적은 것으로 추정된다.

1980년대 이전에 제작된 목록들에는 권두에 10매 내외의 특별 도판 외에는 사진이 거의 실리지 않았으며, 『조선고적도보』에 실린 몇 장의 사진이나 유리원판 사진을 제외하면 오구라컬렉션을 사진으로 확인하기는 어려웠다. 따라서 비슷하거나 동일한 명칭의 유물의 경우 목록만 가지고는 변동 사항을 확인하기 어려운 부분이 있었다. 이러한 상황에서 이 사진집은 옛 목록과 현재 존재하는 오구라컬렉션을 상호 비교할 수 있는 자료로서 의미가 있다.

사진집의 작성 시기와 관련해서는 보존회 자료 중 1959년과 1960년에 걸쳐 사진 기사를 고용하여 소장품을 촬영하고 사진장(寫眞帳) 3부를 작성했다는 기록을 참고할 수 있다. 1954년에 『가장미술공예·고고품 목록』 발간을 위해 조사할 당시에도 유물 촬영을 했다는 언급이 있으나, 당시 목록에서는 확인되지 않는 〈소조보살두(塑造菩薩頭)〉(TC-686)와 〈금동비로자나불입상(金銅毘盧舍那佛立像)〉(TC-668) 등이 사진첩에서는 확인되고 있어, 그 이후 제작된 것으로 추정된다.

『오구라컬렉션사진집(小倉コレクション寫眞
集)』(1981)

보존회는 그 이후에 한 차례 더 사진집을 발간했는데, 법인이 해산된 해인 1981년 3월에 펴낸 『오구라컬렉션사진집(小倉コレクション寫眞集)』이 바로 그것이다. 그해 7월 도쿄국립박물관에 컬렉션 전체를 기증하기로 확정한 후 작성한 사진집으로, 총 229건의 한국 유물 사진을 선별하여 실었다. 앞서의 목록들과 동일하게 유물을 시대순으로 배열한 뒤 조각과 회화는 별도로 실었다. 전체의 약 4분의 1 정도의 유물만 선별되어 실린 점도 이전 목록과 다르지만, 출토지 관련 정보 역시 이전 목록과 다르게 기재되거나 아예 생략되는 등 간소화되는 경향을 보인다는 점에서 차이가 있다.

마지막으로 도쿄국립박물관에서 오구라컬렉션을 기증받은 후 1982년 특별전시를 개최하며 간행한 목록집인 『기증 오구라컬렉션 목록(寄贈小倉コレクシン目錄)』이 있다. 현재의 소장처인 도쿄국립박물관이 공식적으로 작성, 배포했다는 점에서 의의를 찾을 수 있는 이 목록은 바로 직전 해에 나온 보존회의 사진집과 달리 한국 유물 1,030건의 목록과 대부분의 유물 사진이 함께 실려 있다. 대부분의 사진은 직전 해에 간행된 보존회 사진집의 사진과 동일하나, 일부는 복원·보수 후 재촬영하거나 다른 각도로 재촬영하여 사용하였다. 이전까지 간행된 목록과 달리 종류별 구분을 우선시하여, 고고유물, 조각, 금공(金工), 칠공(漆工), 서적, 회화, 염직, 토속 순으로 정리한 것이 특징이다. 도쿄국립박물관에 이관된 이후 유물들에는 새로운 유물 번

● 『기증 오구라컬렉션목록(寄贈小倉コレクション目録)』(1982)

호가 부여되었는데, 이 목록에 그 번호가 함께 기록되어 있지는 않다. 그러나 목록집에 수록된 순서와 유물번호 순서가 일치하는 부분이 많아, 유물번호 순서대로 배열한 것으로 추정된다. 도판 다음에 실린 목록에는 유물명과 크기, 시대, 출토지가 기재되어 있는데, 출토지의 경우 이전 목록과 상이하거나 누락된 내용도 상당수 있다.

이상과 같이 오구라컬렉션 관련 목록을 살펴본 결과, 목록에 따라 유물 수량에서부터 시대 분류, 계측치 등이 다르며, 기재된 출토지 또는 출처의 내용 역시 차이가 있음을 알 수 있었다. 특히 목록 작성 시기가 늦어질수록 사찰명과 같은 구체적인 출토지나 지명, 조선왕실과 관련된 내용 등이 삭제되는 경향을 보인다. 일반적으로 유물의 출처 관련 정보는 유물이 정상적이지 않은 방법으로 수집 또는 거래되는 시점에서 파괴되거나 사라지는 경우가 많다. 많은 수의 문화재들, 특히 고고유물의 경우 유물이 어떠한 맥락에서 출토되었는가가 매우 중요하며, 이를 알 수 없게 되면 가치는 심각하게 훼손된다고 할 수 있다. 그런데 오구라컬렉션 목록에 수집자 본인 또는 관련자가 기록한 출토지 및 입수 관련 정보가 남아 있다는 점은 이러한 문제를 어느 정도 보완해준다. 출처 관련 정보가 무엇보다 중요한 이유는 이것이 나아가 컬렉션의 합법적인 입수 여부까지 가늠할 수 있는 하나의 근거가 되기 때문이다.

제2부에서는 현재 도쿄국립박물관에 남아 있는 오구라컬렉션

과 과거 목록들의 출처 관련 정보를 바탕으로 컬렉션의 특징, 각 문화재의 내력과 반출 경위, 원 소장처 또는 출토지에 대하여 좀 더 자세히 살펴보고자 한다. 출처와 관련해서는 단순하게 경상남도와 같이 지명만 기재된 것부터 경주 금관총이나 전라남도 보성 대원사 등 구체적인 출토지가 적혀 있는 것, 나아가 건청궁(乾淸宮)에 있던 것을 명성황후 시해 후 가지고 나왔다는 아주 구체적인 입수 정황이 적혀 있는 것까지, 정보의 성격과 수준이 다양하다.

물론 오구라컬렉션은 정식 발굴조사를 거치지 않고 수집된 것이므로 관련 기록을 작성하는 과정에서 의도적으로 내용이 편집, 수정되었을 가능성이나 비전문가가 작성하며 오류가 있을 가능성도 배제할 수는 없다. 그럼에도 1941년부터 1982년까지 수십 년에 걸쳐 작성된 목록에서 보이는 일관성, 특히 초창기에 작성된 목록은 수집 당시의 정보를 가감 없이 반영하고 있을 가능성이 높다는 점에서 이를 비교 검토해 볼 가치는 충분하다고 할 수 있다.

이 책에서는 오구라컬렉션에서의 비중, 반출 관련 정보의 성격과 부당 반출의 가능성 등을 고려하여 고고유물과 불교 문화재, 왕실 관련 유물에 초점을 두고 살펴보았다. 일제강점기 고고유물은 지정 여부와 관계없이 고적의 무단 조사와 도굴품의 거래가 금지되어 있었으며, 폐사지 출토품 역시 국가 소유로 개인의 선점 취득이 허락되지 않는 상황이었다. 왕실 관련 유물이 민간에서 함부로 거래될 수 없음은 주지의 사실이며, 그 문화재적·역사적 가치의 측면에서도 유물의 성격과 반출 경위에 대해 면밀하게 살펴볼 필요가 있다. 한편, 회화와 도자는 앞서의 문화재들과 성격이 다소 다르다. 원 소장처 또는 출토지 정보보다 화가나 가마터 등 제작 관련 또는 구 소

장자와 관련된 정보가 상대적으로 많이 남아 있기 때문이다. 이에 회화와 도자의 경우, 위작의 제작과 유통, 개인 소장자 간 유물 거래 등 오구라가 활동했을 당시 문화재 시장과 관련한 정보를 중심으로 다루었다. (남은실)

# 주

1   국립문화재연구소,『일본 도쿄국립박물관 소장 오구라 컬렉션 한국문화재』(국립문화재연구소, 2005).

2   李素玲, 「「小倉コレクション目錄」との出会い」,『韓國・朝鮮文化財返還問題連絡會議年譜』2014(東京: 韓國・朝鮮文化財返還問題連絡會議, 2014. 6. 1), pp. 5-8.

# 고고유물

오구라가 수집한 고고유물은 선사시대, 낙랑, 삼국시대, 통일신라시대 등 한국 선사와 고대의 전 시대에 걸친 유물로 이루어져 있다.

선사시대 유물은 모두 43건이다. 일본 중요미술품으로 지정된 전(傳) 경북 출토 〈견갑형동기(肩甲形銅器)〉(TJ-4939), 전 경남 출토 〈다뉴세문경(多紐細文鏡)〉(TJ-4943)이 포함되어 있으며, 1920년 경주 입실리에서 출토된 7건의 유물이 있다. 낙랑 유물은 주로 낙랑고분의 출토품이 다수를 차지하며 68건이 있다. 〈칠이배(漆耳杯)〉(TJ-4968, TJ-4969), 〈칠반(漆盤)〉(TJ-4973) 등 칠기와 동기, 그리고 한경(漢鏡), 귀걸이, 패옥 등 다양한 유물로 이루어져 있다. 삼국시대 유물은 모두 334건이다. 이 유물들은 대부분 고분에서 출토된 금속공예품과 토기, 기와로 구성되어 있다. 전 경남 출토 〈금제관(金製冠)〉(TJ-5061)을 비롯해 전 창녕 출토 〈금동투조관모(金銅透彫冠帽)〉(TJ-5033), 〈금동조익형관식(金銅鳥翼形冠飾)〉(TJ-5034), 〈금동투조식리(金銅透彫飾履)〉(TJ-5038), 〈금제태환이식(金製太鐶耳飾)〉(TJ-5035),

〈금제천(金製釧)〉(TJ-5036), 〈금동비갑(金銅臂甲)〉(TJ-5037), 〈단용문
환두대도(單龍文環頭大刀)〉(TJ-5039) 등 일본 중요문화재도 여럿 포
함되어 있다. 경남 창녕, 부산 동래군 연산리, 산청군 단성면, 경북
성주 등에서 출토된 일괄유물도 있다. 이 중에서 금관과 금동관은
신라와 가야의 관(冠)을 연구하는 데 중요한 자료이다. 통일신라시
대 유물은 59건이다. 그러나 수막새 18점이 1건으로, 암막새 4점이
1건으로 되어 있어, 실제 점수로는 최소 79점 이상으로 볼 수 있다.
주로 토기와 골호(骨壺), 막새기와류가 많다.

　　오구라는 대부분 도굴이나 발견 이후 부당하게 유통되던 고고
유물을 매입했던 것으로 추정된다. 이렇게 고고유물을 매입함으로
써 더 많은 유적이 파괴되고 유물이 도굴되는 결과를 초래하였음을
부인하기는 어렵다. 특히 고고유물의 경우 제대로 된 학술적 가치
를 지니기 위해서는 출토지와 출토 맥락, 함께 나온 유물 등의 정보
가 매우 중요한데, 그런 의미에서 오구라컬렉션의 고고유물은 학술
자료로서 일정한 한계가 있다. 그나마 소수 사례의 경우 관련 유적의
발굴 보고서에서 출토 근거를 찾을 수 있지만, 그렇지 않은 경우에는
유물의 양식적 유사성 등을 통해 출토지를 간접적으로 추정할 수밖
에 없다. 일부 유물의 경우 유통되는 과정에서 출토지 정보가 남겨져
있지만, 이 역시 정확히 확인할 필요가 있다.

　　견갑형
　　청동기

오구라컬렉션에 있는 유물과 비슷한 유물이 현재 우리나라에는 많이

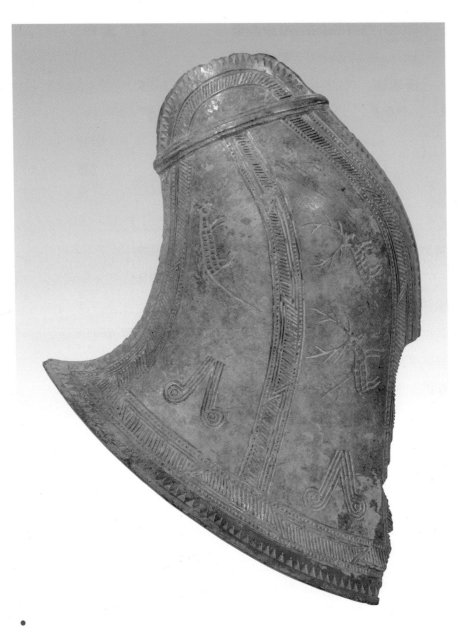

〈견갑형동기〉, 청동기시대, 길이 23.8cm, 폭 17.8cm, 일본 중요미술품, 도쿄국립박물관

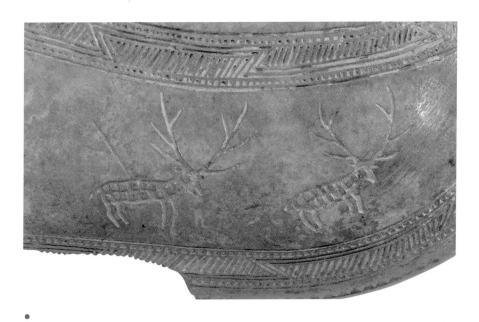

〈견갑형동기〉 세부. 두 마리 사슴 중 한 마리의 등에 화살이 꽂혀 있는 모습이 뚜렷하게 새겨져 있다.

있다. 하지만 〈견갑형동기〉는 현재까지 오구라컬렉션에만 있는 유일무이한 유물로 일찍부터 많은 주목을 받았다.

　〈견갑형동기〉는 우선 형태부터 특이하다. 표면이 불룩하고 내면이 우묵한 형태로, 어깨를 보호하는 갑옷의 한 부분처럼 생겼다고 해서 견갑형동기라고 한다. 유물의 전체 모양이 갑옷의 어깨 부분처럼 보인다는 것이지, 그렇다고 이 청동기가 어깨 위에 올리는 용도로 사용되었다는 의미는 아니다. 뒷면의 모서리 쪽에는 모두 네 개의 꼭지가 달려 있다. 이러한 형태의 청동기는 작은 작업용 도끼를 담은 주머니의 장식으로, 중국 랴오닝성 선양(遼寧省 瀋陽)에서 출토된 적이 있다. 한국 청동기 문화의 원류를 북방의 청동기 문화와 연관짓는 견해가 있었는데, 이를 뒷받침해 주는 중요한 유물 가운데

하나이다.

이 청동기의 표면에는 테두리를 따라 삼각형이 이어진 톱날무늬, 점선무늬, 빗금무늬 등으로 이루어진 문양대를 돌렸다. 중간을 가로지르면서 빗금무늬와 점선무늬로 된 문양대가 있어서 전체적으로 두 구획으로 나뉜다. 문양대 위쪽 면에는 고사리 무늬가 있고 꼬리가 긴 표범 같은 짐승 한 마리가 새겨져 있다. 아래쪽 면에는 고사리무늬와 함께 긴 뿔이 달린 사슴 두 마리가 새겨져 있다. 두 마리 사슴 중 한 마리에는 등에 화살이 꽂혀 있어 사냥과 관련됨을 알려 준다.

사슴의 뿔은 과장되게 크고 화려하게 묘사되어 있다. 네 다리와 꼬리, 몸통의 사실적인 표현을 보면 누가 보더라도 한눈에 사슴임을 알 수 있다. 사슴의 몸통이 작은 격자형으로 채워져 있는 점도 특이하다. 이러한 표현은 사슴뿐 아니라 옆 구획의 표범에도 동일하다. 충청남도 아산 남성리에서 출토된 대쪽 모양의 검파형동기에도 이러한 몸통 표현을 볼 수 있다. 이 동기에는 짧은 뿔이 두 가닥 솟아 있는 사슴이 새겨져 있다. 충청남도 예산 동서리 유적에서 출토된 유사한 형태의 검파형동기에는 사람의 손이 아주 사실적으로 새겨져 있다.

동기 표면의 무늬는 맹수의 용맹함과 민첩함을 이 동기의 소지자에게 옮겨 곤경을 막을 수 있는 힘을 부여하고자 하는 의도와 사슴과 같은 동물 사냥이 원활하게 이루어지기를 바라는 의미를 담아 표현한 것으로 보인다. 무늬로 보아 수렵과 관련된 주술적 성격 또는 특수한 목적을 띤 의식과 관련된 의기였을 것이다.

Z자 구획과 빗금무늬는 아산, 대전, 예산 등지의 충청남도 일대에서만 출토된 대쪽모양동기〔劍把形銅器〕와 방패형동기(防牌形銅器)

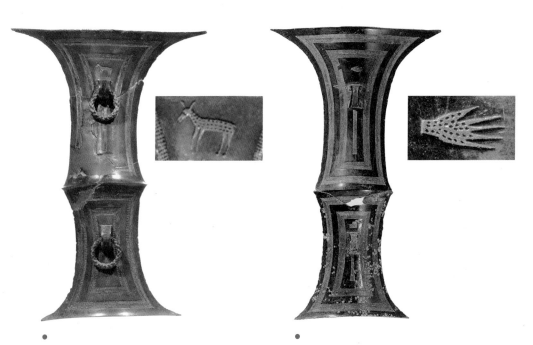

〈검파형동기〉, 초기철기시대(아산 남성리 출토),
길이 24.2cm, 국립중앙박물관

〈검파형동기〉, 초기철기시대(예산 동서리 출토),
길이 25cm, 국립중앙박물관

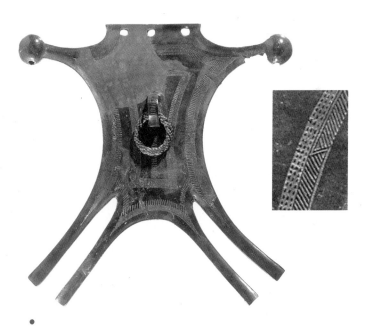

〈방패형동기〉, 초기철기시대(아산 남성리 출토), 길이 17.6cm, 국립중앙박물관

등에 있는 것과 비슷하다. 이러한 점으로 볼 때 〈견갑형동기〉는 3세기를 전후하여 만들어진 것으로 생각된다. 출토지로 전해지는 경주 지역보다는 오히려 충청도 쪽에서 출토되었을 가능성이 더 크다.

사슴이나 사람의 손 표현은 시베리아 지역의 무격신앙에서 흔히 볼 수 있는 요소이기 때문에, 이 동기는 당시 제사장인 샤먼과 같은 사람이 사용하던 의기로 추정된다. 시베리아 일대의 북방 문화와 우리나라 청동기 문화와의 관련성을 엿볼 수 있는 유물이다.

경주 입실리 유적
출토 유물

2007년경 국내의 한 고고학자가 학술대회에서 국립경주박물관이 소장하고 있는 유명한 청동 유물 중 일부가 복제품이라는 논문을 발표해 화제가 된 적이 있다. 바로 경주 입실리 유적 출토 청동 유물에 대한 내용이었다. 국립경주박물관에서는 경주 입실리 유적 출토품으로 알려진 동모 2점, 세형동검 2점, 동과 1점 등 5점의 청동기를 소장하고 있었다. 이 고고학자는 1970년대 중반 이 유물을 관찰하던 중, 크기도 약간 작고 세부 문양 묘사에서도 이상한 점을 발견하여 진위를 의심했다. 그런데 국립중앙박물관에는 같은 청동 유물이 한 벌 더 있었다. 양자를 면밀히 비교한 결과, 국립중앙박물관 유물이 진품이었고, 국립경주박물관 유물은 복제품이었다. 진품을 그대로 진흙 같은 데 찍어서 틀을 만든 뒤 청동을 부어 만든 복제품이었던 것이다. 이러한 사정을 그동안 몰랐기 때문에 국내외 여러 도록에는 진품이 아니라 복제품의 사진이 실리는 해프닝이 있기도 하

였다.

경주 입실리에서 유물이 발견된 때는 1920년 8월경이다. 1945년에 경주박물관으로 복제품이 유입되었으니, 복제품 제작은 일제 강점기의 어느 시점에 이루어진 것으로 보인다. 물론 경주박물관의 입실리 유적 출토품에는 닻모양 쌍두령 등 진품도 있다. 그렇다면 왜 복제품이 제작되었던 것일까. 그리고 왜 입실리에서 나온 유물이 서울과 경주의 박물관으로 흩어지고 오구라컬렉션에도 포함되어 있는 것일까.

경주시 외동면 입실리는 경주에서 나와 동남쪽으로 내려가 울산으로 가는 길목에 있다. 지금도 7번 국도가 통과하는 교통의 요충지이다. 경주에서 동해안으로 바로 갈 수 있는 주요한 교통로 중 하

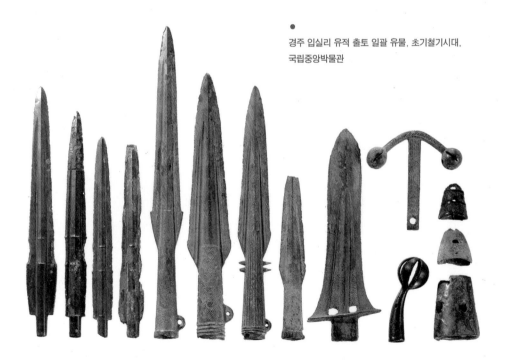

경주 입실리 유적 출토 일괄 유물, 초기철기시대,
국립중앙박물관

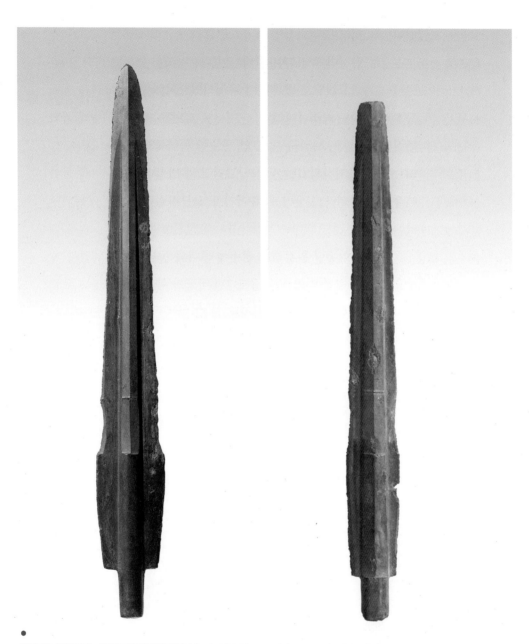

●
왼쪽부터 〈세형동검〉, 초기철기시대(경주 입실리 출토), 길이 31.5cm, 너비 4cm, 국립중앙박물관
〈세형동검〉, 초기철기시대(경주 입실리 출토), 길이 27.3cm, 도쿄국립박물관

나인데, 신라시대에 동해안으로 쳐들어온 왜구도 자주 이 길을 따라 경주로 들어왔다.

1920년 8월 한여름 무더위 속에 경주와 울산을 연결하는 철도공사가 한창이었다. 철도공사에 필요한 흙을 확보하기 위해 땅을 파던 중 다량의 청동 유물이 발견되었다. 공사를 감독하던 일본인뿐만 아니라 작업을 하던 조선인과 중국인 모두 놀랐다. 하지만 당시 공사에 관계된 사람들에게만 유적의 발견이 알려졌을 뿐, 공식적으로 보고되지 않은 채 유물들은 사방으로 흩어지게 되었다. 얼마 되지 않아 경주고적보존회의 모로가 히데오(諸鹿央雄), 오사카 긴타로(大坂金太郎)도 이 사실을 알게 되었지만 경찰서에 알리지 않았다. 당시에는 문화재가 발견되면 경찰서를 통해 조선총독부에 보고하도록 되어 있었다. 그러던 중 입실리에서 출토된 유물 중 일부인 세형동검 등 6점의 유물이 경주읍의 한 골동상의 수중에 흘러들어갔다. 어떤 사정이 있었는지는 모르지만, 그제서야 비로소 모로가 히데오는 경주경찰서장에게 입실리 유적의 발견과 훼손, 그리고 유물의 도굴을 신고했다. 그리하여 경주 입실리 유적이 세상에 공개적으로 드러나게 되었다. 이때가 1921년 1월이었다.

조선총독부에서는 부랴부랴 일본인 공사 감독을 불러 경위를 조사했고, 골동상이 보관하던 세형동검 3점, 동모 2점, 동과 1점의 유물은 조선총독부에서 구입하도록 했다. 당시 구입된 유물은 조선총독부박물관을 거쳐 현재 국립중앙박물관에 소장되어 있다. 앞서 국립경주박물관에서 보관하고 있던 유물들은 바로 이 구입품을 복제한 것이다.

경주 입실리 유적의 중요성을 알게 된 조선총독부박물관에서

는 1923년 후지타 료사쿠 등으로 하여금 입실리 유적을 현지 조사하도록 했다. 그러나 이미 유적에서 출토된 유물은 많은 사람들의 수중으로 흩어진 뒤였다. 후지타는 주로 경주와 대구에 흩어져 있던 출토유물을 수소문하여 보고서를 작성했다. 이 보고서가 1924년 발간된「경주군 외동면 입실리의 유적과 발견 유물(慶州郡外東面入室里の遺蹟と發見の遺物)」(『南朝鮮に於ける漢代の遺蹟』, 朝鮮總督府, 1924)이다. 조선총독부박물관 직원들이 유적을 직접 방문했지만, 2년의 시간이 흐른 뒤라 별다른 성과를 거두지는 못했다. 유물은 조선총독부박물관을 비롯하여, 경주고적보존회, 그리고 대구의 문화재 수장가 오구라 다케노스케와 가와이 아사오(河井朝雄) 등이 주로 소장했다. 오구라가 입수한 유물은 세형동검, 마탁, 원형동기, 적갈색 토기 등인데, 보고서에 상세한 기록이 남아 있다. 자칫 잃어버릴 뻔한 유물의 출처가 가까스로 남겨지게 된 것이다.

세형동검은 한반도에서 출토된 대표적인 청동기시대 유물이다. 오구라컬렉션에 포함된 세형동검은 당시 입실리에서 함께 출토된 6점의 세형동검 중 한 점이다. 3점은 조선총독부박물관에서 구입했고, 1점은 경주고적보존회에서 보관하다가 후에 국립경주박물관으로 넘겨졌으며, 나머지 2점은 오구라와 가와이가 각각 소장했다. 오구라컬렉션의 〈세형동검(細形銅劍)〉(TJ-4946)은 다른 세형동검에 비해 날이 비교적 좁은 편이며, 등대의 등날이 검신 끝까지 이어진다. 결입부(抉入部)는 마디가 뚜렷하게 않게 호선형(弧線形)으로 처리되어 있는데, 이러한 형식의 세형동검은 비교적 늦은 시기에 나타나는 경향이 있다.

〈동마탁(銅馬鐸)〉(TJ-4949)은 크기가 보통의 것보다 조금 작은

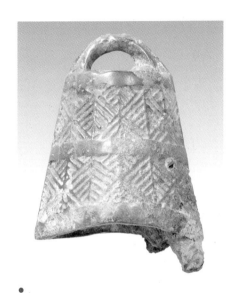

〈동마탁〉, 초기철기시대(경주 입실리 출토), 높이 4.7cm,
도쿄국립박물관

데, 몸통의 표면에 삼각집선문(三角集
線文)이 새겨져 있다. 소리를 내는 데
필요한 혀는 철제이다. 오구라컬렉션
중 입실리 유적 출토품으로 전해지는
동마탁 외에도, 1924년 보고서에는 또
다른 동마탁 1점이 오구라 소장품으로
기록되어 있다. 몸체면을 구획하고 그
안에 X자 문양이 있는 보고서 속 동마
탁은 현재 소재가 확인되지 않는다.

〈원형식금구(圓形飾金具)〉(TJ-
4950)는 오목한 내면에 반원형의 고리
가 달려 있다. 가죽으로 된 말띠에 장
식으로 달아서 사용했던 것으로 추정된다. 오구라는 이 원형식금구
가 동마탁과 함께 철도회사 직원에게서 직접 인수한 것이기 때문에
출처가 확실하다고 보고서에서 스스로 밝히고 있다.

〈적갈색 연질토기[鉢]〉(TJ-4951)는 현재 입실리 유적 출토품 중
유일한 토기이다. 이 토기는 당시 경주 건천(乾川)역 역장의 소장품
을 인수한 것이라고 한다. 태토(胎土)에 사립이 많이 포함되어 있으
며 그릇 입구는 바깥으로 바라져 있다. 몸통과 바닥은 각이 지지 않
고 완만하게 연결되며, 바닥 모양은 넓적하다.

이 밖에도 오구라컬렉션 목록에는 〈동돈(銅鐓)〉(TJ-4948), 〈동과
(銅戈)〉(TJ-4947), 〈동령(銅鈴)〉(TJ-4952) 등이 경주 입실리 유적 출토
품으로 기록되어 있으나, 1924년 보고서에는 수록되어 있지 않다.
아마 이후 어느 시점에 구입한 것으로 보인다.

경주 입실리 유적은 남한의 대표적인 초기철기시대 유적으로 손꼽힌다. 출토 유물의 종류와 수량이 다른 유적들에 비해 월등히 많으며 소량의 철기도 포함되어 있다. 고고유물이 학술적인 중요성을 지니기 위해서는 유물 자체만큼이나 출토지와 출토 상황이 중요하다. 오구라컬렉션의 경주 입실리 유적 출토 유물은 발견 직후 일괄유물이 흩어진 채 개인의 수중에 들어갔다는 점에서 학술적 가치 면에서는 치명적인 약점을 지니고 있다. 하지만 소장 경위에 대한 소장자의 진술과 유물의 성격을 통해, 출토지가 1920년대 경주로 확인되었다는 점에서 그나마 다행이다. 이 유물들은 우리나라의 대표적인 초기철기시대 유적 중 하나를 복원하는 데 일조한다는 점에서 중요하다. 유물 가운데 〈동돈〉과 〈동과〉는 일본의 중요미술품으로 지정되어 있다. (오영찬)

부산 연산동 고분군 출토
일괄유물

오구라컬렉션에는 〈차양주(遮陽冑)〉(TJ-5041), 〈철제단갑(鐵製短甲)〉(TJ-5042), 〈관모형복발(冠帽形覆鉢)〉(TJ-5043), 〈원두대도(圓頭大刀)〉(TJ-5044) 등 '전(傳)' 경상남도 동래군 연산리 출토 유물 4건 4점이 포함되어 있다. 현재의 지명과 출토되었을 때의 상황을 볼 때, 도쿄국립박물관이 사용하고 있는 이 명칭을 '부산시 연제구 연산동 고분군' 출토라고 고칠 수 있다. 기존의 오구라컬렉션 목록에는 '전'자가 붙지 않다가 박물관에 기증되기 1년 전인 1981년에야 비로소 '연산리에서 출토되었다고 전해지는'이라는 의미를 담아 '전'자를 붙이기 시작했

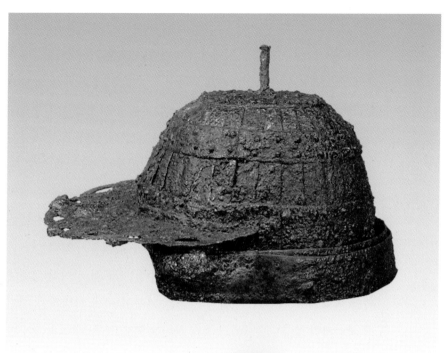

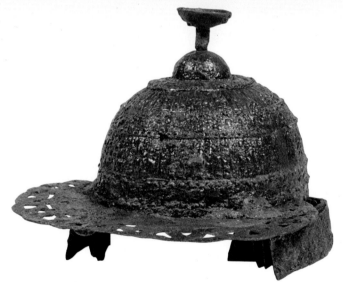

위로부터 〈차양주〉, 삼국시대, 잔존 높이 20cm, 지름 31×23.1cm, 도쿄국립박물관

〈차양주〉, 삼국시대(고흥 길두리 안동고분 출토), 높이 22.5cm, 챙의 너비 28cm, 전남대학교 박물관 발굴

다. 아마도 도굴 문화재 시비에서 벗어나려는 조치였을 것이다. 이 유물 4건은 모두 무덤을 거대하게 만들고 그 속에 다양한 물품을 넣던 5-6세기 한반도 중남부지역 사회의 한 단면을 잘 보여준다.

〈차양주〉에는 마치 야구모자처럼 챙이 달려 있다. 일본에서는 눈썹 위에 챙이 부착된 투구라는 의미로 미비부주(眉庇付冑)라고 부르며, 우리나라에서는 햇빛을 차단한다는 의미를 담아 차양주(遮陽冑)라고 달리 부른다. 5세기 무렵 한반도 남부지역과 왜에서 유행했던 투구 형식이다. 챙에 뚫려 있는 무늬, 투구 몸체를 구성하는 쇠판의 개수와 조립 방법, 꼭대기에 부착된 수발(受鉢)형 장식의 형태에 따라 연대를 결정한다. 수발형 장식은 외형이 마치 사발처럼 생긴데 착안하여 불교미술사에서 흔히 쓰이는 복발(覆鉢)에 대응하여 만들어진 말이다. 이러한 형태의 투구는 초기에 오히려 정교하고 시간이 흐르면서 제작 공정이 간소해진다. 현재까지 발굴된 차양주 가운데 가장 오래된 유물은 5세기 전반에 제작된 것으로 보이는 고흥 길두리 안동고분 출토품이고, 연산동 투구는 그보다 조금 늦은 5세기 중엽에 제작되었다.

〈철제단갑〉은 여러 개의 얇은 쇠 조각을 엮어 만들었으며 판갑(板甲)에 속한다. 판갑은 비늘갑옷〔札甲〕에 대응하여 붙인 이름인데, 상대적으로 넓은 금속판을 결합하여 만들었다. 부품 가운데 네모난 것이 많지만 삼각형을 띠는 것도 포함되어 있다. 갑옷 제작에 삼각형 쇠판을 사용했다는 점이 이 갑옷의 중요한 특징이다. 또 다른 특징으로는 각 조각을 조립할 때 머리가 둥근 쇠못을 사용했다는 점을 들 수 있다. 이 갑옷을 일본에서는 철제삼각판병유단갑(鐵製三角板鋲留短甲)이라고 부르는데, 쉽게 풀어 쓰면 '삼각형 쇠판을 못으로 조립해

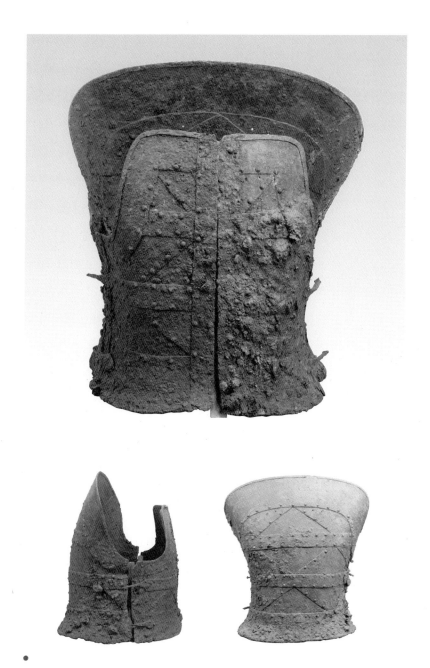

〈철제단갑〉, 삼국시대, 높이 44cm, 폭 43.6cm, 도쿄국립박물관

만든 길이가 짧은 갑옷'이다. 역시 5세기 한반도 남부지역과 일본에서 유행했다. 백제유적에서 출토된 사례로 청주 신봉동 고분군 단갑 조각을 들 수 있다. 금속판을 못으로 조립하는 것보다 가죽으로 엮은 것이 더 많다. 연산동 고분 갑옷은 같은 유형의 갑옷 가운데 가장 정교한 것으로 보이며 투구와 마찬가지로 5세기 중엽에 제작되었다.

쇠로 만든 고깔모양 형태의 〈관모형복발〉은 얇은 쇠판 2개를 붙이고 접합 부위를 또 다른 쇠판으로 덧씌워 완성했다. 형태나 제작 방법은 다른 귀금속제 관모와 유사하다. 그런데 높이가 9.9cm에 불과하다. 신라나 백제 귀금속제 관모 몸체의 높이가 16-20cm임을 볼 때 너무 작은 크기이다. 그 때문에 이 관모가 철제 투구의 상부 장식일 가능성도 아울러 생각할 필요가 있다. 아직 백제나 신라에서는 유례가 없지만, 합천 반계제 가-A호분에서 금동제품이, 일본 간논야마고분(觀音山古墳)에서 철제품이 출토된 적이 있어 참고할 수 있다. 철제 관모만으로는 제작 연대를 알기가 어렵다.

다음으로 〈원두대도〉가 있다. 오구라컬렉션에는 금은으로 장식한 화려한 대도가 다수 포함되어 있지만 이 대도처럼 유존 상태가 온전한 것이 드물다. 삼국시대 장식대도는 전쟁터에서 인명을 살상하는 무기라기보다는 당대 최고 지배자들이 공유하며 자신들의 사회적 지위를 표상하는 일종의 위세품이었다. 이 대도는 손잡이 끝부분이 둥근데, 이 모양을 강조하여 원두대도라고 부른다. 대도의 앞 뒤로 넓은 은판이 부착되어 있고 두 판의 접합 부위와 하부를 금으로 만든 좁고 길쭉한 띠로 감아 고정했다. 은판의 중앙에는 금으로 만든 고리모양 장식이 달려 있다. 백제 유물인 고창 봉덕리 1호분 4호 석실, 공주 송산리 1호분 출토 원두대도와 비교되는 의장이다. 원

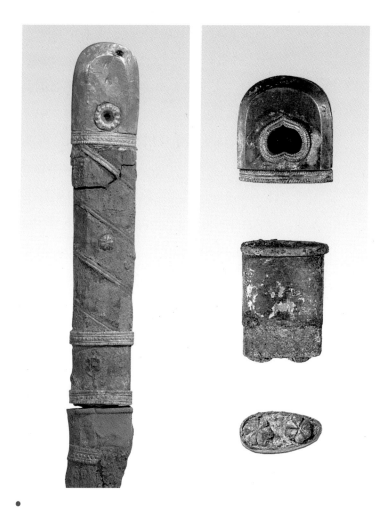

원쪽부터 〈원두대도〉 손잡이 부분, 삼국시대, 전체 길이 93.3cm, 도쿄국립박물관
〈원두대도〉, 삼국시대, 공주 송산리 1호분 출토

두대도는 삼국시대 각국과 왜에서 모두 유행한 대도 형식이기 때문
에 제작지를 추측하기가 어렵다. 세부 도안이나 제작 기법으로 보면
5세기경의 백제 대도와 공통점이 많음을 알 수 있다. 이 무렵 백제에
서 제작된 대도 또는 백제의 영향을 많이 받은 대도가 주변국 유적

에서 출토되는 현상과 같은 맥락에서 이해할 수 있다.

그렇다면 이 유물들은 언제 도굴되어 어떤 과정을 거쳐 오구라의 수중으로 들어간 것일까. 도굴이나 도굴품 거래는 은밀하게 진행되는 것이 보통이었으므로 관련 기록은 제대로 남아 있지 않다. 따라서 여러 가지 정황을 수집해 결론을 이끌어낼 수밖에 없다.

오구라컬렉션 목록에는 동래읍 연산리라는 수집 당시의 지명이 남아 있다. 일제강점기에는 동래 지역의 지명이 여러 차례 바뀌었다. 동래읍 연산리라는 지명도 그 가운데 하나이다. 이 지명은 1931년 4월 1일부터 1942년 9월 30일까지 사용되었다. 목록 속 지명이 수집 당시의 지명을 반영한다고 생각하면 이 기간 중 도굴과 장물 취득이 이루어졌을 것으로 추정할 수 있다. 그런데 우메하라 스에지 고고자료에 포함되어 있는 연산동 고분군 유물 카드에는 우메하라가 오구라에게 연산동 고분군 갑주류 자료를 부탁하여 관련 사진을 입수한 시점이 1932년 2월 21일이라고 기록되어 있다. 따라서 이보다 이른 시점에 연산동 고분군 갑주류가 도굴되었음을 알 수 있다.

1981년에 오구라컬렉션보존회가 도쿄국립박물관에 기증한 1,100건의 유물 가운데는 이처럼 개별 유물의 출토지가 명시된 사례가 많다. 세계 유수의 수집가들과 마찬가지로 오구라도 소장품의 가치를 높이려는 의도로 원 출토지 관련 정보를 확인하여 기록해 두었을 것이다. 그렇지만 시군의 명칭 정도가 남아 있는 것이 통례인데 비해, 연산동 고분군 출토품의 경우 '연산리 고분', '연산리 산상(山上)', '횡혈식석실(橫穴式石室)' 등의 정보가 수록되어 있다. 여러 종류의 오구라컬렉션 목록을 종합해 보면, 경상남도 동래읍 연산리 산 위의 석실묘에서 출토된 문화재임을 알 수 있다.

연산동 고분군이 일제강점기에 도굴되었음은 당시의 신문기사와 공문서를 통해 알 수 있다. 1931년 6월에 발행된 『매일신보』와 『동아일보』 기사에 따르면, 동래읍 연산리에서 마을 주민 가운데 일부가 고분을 도굴했고 출토품은 곧바로 고물상에 팔렸다고 한다. 동래경찰서가 수사한 내용의 일부가 신문에 실렸는데, 그 내용을 분석해 보면 연산동 고분군에 대한 도굴은 1920년대 초에 시작되었고 1931년까지 최소 네 차례에 걸쳐 이루어졌음을 알 수 있다. 그 중 경찰 수사의 단초가 된 1931년 6월 4일의 도굴에서 패검(佩劍), 긴 창, 갑옷과 투구 등 다량의 유물이 출토되었다고 한다. 이후 연산동 고분군에 대한 도굴은 어려워진 것 같으며, 1937년 5월에 마을 주민 1인이 도굴하다가 발각되어 재판까지 받은 사례가 있다.

그 밖에 오구라컬렉션 목록 분석을 통해 대략적인 수집 시점을 추측할 수 있다. 수집품의 전모를 파악할 수 있는 최초의 자료로 1954년에 편집된 『가장미술공예·고고품 목록』이 있다. 이 목록 비고란에는 구 번호가 표기되어 있다. 이것은 오구라가 유물을 수집하면서 부여한 일련번호일 가능성이 매우 높다. 전국 각지의 유적이 대대적으로 파헤쳐지고 유물 밀거래가 활발해진 시기는 조선총독부의 고적조사 성과가 일반에 공개된 이후이다. 평양, 경주에서의 발굴 문화재에 대한 관심을 불러일으켰을 뿐만 아니라 도굴까지 유발했다. 구 번호를 통해 오구라컬렉션 수집 순서를 살펴보면, 초기에는 낙랑고분 출토품이 다수였고 경남 거창, 경북 선산, 경남 창녕 유물로 이어진다. 연산리 고분군 출토품은 창녕 및 울산 출토품과 비슷한 시점에 입수된 것으로 보인다.

이처럼 오구라컬렉션 목록 속 지명(1931. 4. 1-1942. 9. 30), 우메

하라가 오구라로부터 관련 자료를 입수한 시점(1932. 2. 21), 『매일신보』 기사의 도굴 시점(1931. 6. 4), 『동아일보』 기사의 도굴 시점(1930년 여름, 1931년 5월) 등을 종합적으로 살펴보면, 연산동 고분군 일괄유물은 1931년 6월 4일에 도굴된 문화재일 가능성이 매우 높다.

오구라 자서전에 따르면, 그는 1931년 도쿄 소재 자택에 유물보관창고를 만들었다고 한다. 1937년에 촬영된 것으로 보이는 국립중앙박물관 소장 유리원판에 연산동 고분군 출토품 가운데 일부가 포함되어 있어, 이 무렵까지 대구의 자택에 보관하고 있었을 가능성도 있다. 그리고 1941년에 도쿄 자택에서 전시회를 열어 연산동 고분군 출토 유물을 공개했으므로, 그 이전 시점에 일본으로 반출된 것으로 보인다.

연산동 고분군 출토 일괄유물은 일제강점기에 조선총독부의 발굴 허가를 받아 조선총독부박물관이나 조선고적보존회가 조사한 것이 아닌 이상 도굴 문화재임이 분명하다. 일제는 한국을 강점한 이후 도쿄대 교수 등을 촉탁으로 임명하여 전국의 유적을 조사했고 이어 고적조사위원회를 조직해 대규모 조사를 진행했다. 그리고 1916년의 「고적 및 유물보존규칙」, 1933년의 「조선보물·고적·명승·천연기념물보존령」 공포를 통해 문화재 보존의 법적 장치를 만들었다. 연산동 고분군 출토품은 조선총독부가 만든 위의 규정을 어긴 도굴 문화재이다. 일제강점기 재판기록을 살펴보면, 재판부는 위의 법령 이외에도 형법에 포함되어 있는 장물고매죄(贓物故買罪)를 근거로 도굴범에게 실형을 선고하기도 했다.

결국 연산동 고분군 출토 일괄유물은 오구라컬렉션 가운데 수집의 불법성을 확인할 수 있는 정보가 비교적 풍부하게 남아 있는 사례

라고 할 수 있다. 뿐만 아니라 그간 한일 양국 학계에서 오랫동안 고고학 연구의 대상으로 삼을 정도로 학술적 가치 또한 높은 유물이다. 따라서 장차 좀 더 상세한 후속 연구와 환수 노력을 병행해 국내에서 전시하고 연구에 적극적으로 활용할 필요성이 절실하다. (이한상)

## 금관

금관은 고대사회에서 최고 권력의 상징이었다. 우리가 흔하게 접하는 금관은 주로 신라의 금관이다. 전형적인 신라 금관에는 머리를 두르는 띠에 출(出)자와 사슴뿔 모양의 세움 장식이 붙어 있다. 현재까지 출토된 신라의 금관은 5점이 있다. 금관총, 금령총, 서봉총, 천마총, 황남대총의 금관이며, 이 밖에 경주 교동에서 출토된 것으로 전해지는 금관도 있다. 금관은 경주의 중심고분인 돌무지덧널무덤〔積石木槨墳〕에서 출토되었는데, 마립간으로 칭해지는 최고통치자집단의 전유물이었다. 신라는 내적으로 체제를 정비하고 대외적으로 영역을 확대하면서 지방 세력을 적극적으로 편입시키고 그들에게 금동관이나 동관을 사여(賜與)했다. 재질의 차이는 곧 권력의 차이를 반영했다. 금관과 형태는 같으나 재질이 달라진 금동관은 복속의 상징이었다. 금동관은 신라 영역 내의 여러 지역

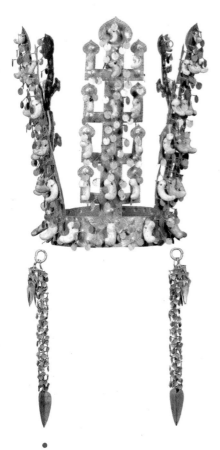

〈금관〉, 신라(경주 천마총 출토), 높이 32.5cm, 국보 제188호, 국립경주박물관

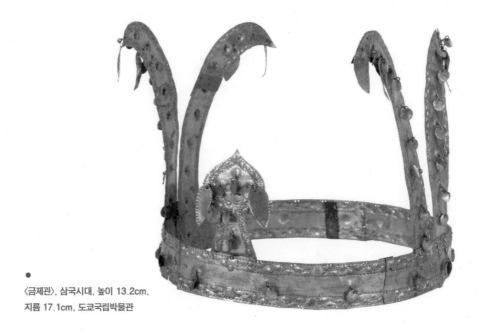

〈금제관〉, 삼국시대, 높이 13.2cm,
지름 17.1cm, 도쿄국립박물관

에서 80여 점이 출토되었다. 가까이는 경주 주변의 대구, 경산, 양산 등지에서 나왔고, 멀리는 강원도 강릉과 경기도 파주에서도 출토되었다.

　한국 고대의 금관이라고 하면 보통 신라의 금관을 떠올린다. 하지만 오구라컬렉션의 〈금제관(金製冠)〉(TJ-5061)은 전형적인 신라 금관과는 형태가 다르다. 얇은 금판으로 만들어서 이마에 두르는 띠인 대륜에 세움 장식인 입식을 붙이는 기본적인 제작 기법은 같다. 하지만 세움 장식의 형태는 많이 다르다. 보주(寶珠) 모양의 작은 장식이 정면을 향해 세워져 있는데, 그 위에는 큰 잎 모양의 영락(瓔珞)이 두 개, 주변에 여러 개의 작은 영락들이 달려 있다. 이러한 영락들은 금관을 쓴 사람의 움직임이나 바람에 따라 잔잔히 흔들리면서 금관의 화려함을 더했을 것이다. 좌우 측면에는 난초같이 생긴 긴 잎이 붙어 있는데, 두 개가 쌍을 이루면서 각기 바깥쪽

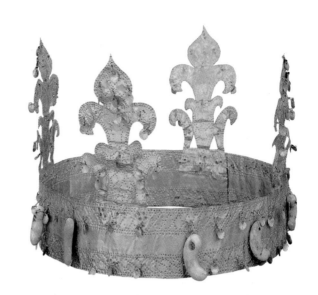

●
〈금관〉, 가야,
높이 11.5cm,
국보 제138호,
삼성미술관 리움

으로 향해 있다. 여기에도 역시 영락을 붙여 화려함을 더했다. 신라
의 출자형 금관과는 달리 화초같은 식물이 장식되어 있다고 해서
'초화형(草花形) 금관'이라고도 부른다.

이처럼 식물 형태의 입식으로 장식된 초화형 금관이 우리나라
에서 출토된 사례는 많지 않다. 신라 고분에서는 이런 형태의 금관이
나오지 않았고, 주로 낙동강 서안의 가야 지역에서 출토되었다. 고령
에서 출토된 것으로 전해지는 삼성미술관 리움 소장 금관이 대표적
이다. 이 금관에도 대륜 위의 전후좌우에 똑같은 4개의 풀잎모양[立
花] 장식이 있으며, 나뭇가지의 줄기 맨 위는 보주형(寶珠形)이다. 옆
가지는 상중하 세 개인데, 가운데 가지는 아주 작게 표현되어 있다.
대륜의 위아래에는 밖에서 두드려 안으로 도드라진 무늬가 있고, 일
정한 간격으로 곡옥을 달았으며, 금관 전체에는 영락을 매달았다.

금관의 풀잎모양 장식은 나주 독무덤[甕棺墓]에서 출토된 백제

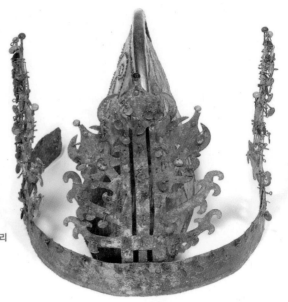

〈금동관〉, 백제(나주 신촌리
출토), 높이 18.5cm,
국보 제295호,
국립광주박물관

금동관과 비슷하다. 이 금동관의 세움장식의 세부 모양을 보면, 세 가닥으로 이루어진 줄기를 중심에 세우고 정상부에는 보주형 장식을, 끝부분에는 군청색의 유리구슬을 달아 마무리했다. 줄기 부분은 나뭇가지가 뻗은 모양을 좌우 대칭으로 아래부터 2단으로 배치했다

이러한 형식의 금관과 금동관은 경주를 중심으로 한 신라의 영역에서 출토되는 금관과는 다른 형식이라 흥미롭다. 그래서 금관과 금동관의 형식은 낙동강 동안의 신라 지역과 서안의 가야 지역이 서로 구분되었던 것으로 보인다. 낙동강 서안에서 출토된 것과 비슷한 형태의 관(冠)이 백제와 일본에서 발견된다는 점에서, 5세기를 전후로 하여 백제와 가야, 일본으로 이어지는 모종의 연계망을 추측하기도 한다.

오구라컬렉션의 〈금제관〉을 대구 부근 고분이나 달성에서 출토

된 것으로 본 견해도 있었으나, 이 〈금제관〉이 낙동강 서안 양식이라는 점에서 부합하지 않는다. 5세기 중엽 이후 가야 영역의 주요 중심지가 고령이라는 점에 주목할 필요가 있다. 삼성미술관 리움 소장의 전 고령 출토 금관과 마찬가지로 대가야의 최고위급 무덤에서 출토되었을 가능성이 높다. 하지만 이것도 추론에 지나지 않는다. 이 〈금제관〉은 정식 발굴 조사를 거치지 않고 무덤에서 도굴되어 시중에 나와서 유통되다가 오구라의 수중에 들어갔기 때문에 정확한 출토지는 알 수 없다. 이것이 바로 도굴된 유물이 지니는 근본적인 한계이다. 그래서 도굴은 문화재 본연의 가치를 훼손하는 범죄이다. 오구라컬렉션에 포함된 다수의 고고유물은 이러한 지적에서 자유롭지 못하다.

경주 금관총
출토 유물

1921년 9월 24일 오전 9시경, 경주경찰서 순사인 미야케 요조(三宅與三)는 여느 때와 마찬가지로 마을을 어슬렁거리며 한국인들에게 특이한 동향이 없는지 살피고 있었다. 그는 노서동 근처를 지나다가 서너 명의 아이들이 열심히 무언가를 찾고 있는 장면을 보았다. 이상하게 여겨 다가가 보니 아이들이 손에 푸른색 구슬을 서너 개씩 쥐고 있었다. 범상치 않게 아름다운 맑고 푸른빛이 눈에 확연히 들어왔다. 아이들에게 다가가 그 구슬이 어디서 난 것이냐고 다그치니, 봉황대 아래 주막에서 나온 것이라고 잔뜩 겁먹은 채 알려 주었다. 봉황대 아래의 본정통(本町通) 길가에 있는 주막의 주인은 원

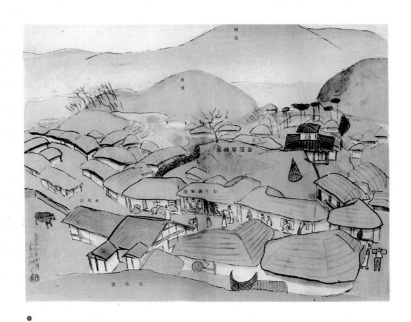

봉황대에서 본 금관총(『고적조사특별보고(古蹟調査特別報告)』 제3책)

래 박문환(朴文煥)이라는 사람인데, 당시 김치운(金致運)이라는 이
가 빌려서 장사를 하고 있었다. 일대에는 고분과 집들이 오밀조밀
모여 있었다.

　　사람들이 늘 많이 드나드는 주막의 뒤쪽에는 넓은 공터가 있었
는데, 허물어진 봉분의 흔적이 있었다. 당시 경주에서는 여기서 파
낸 흙으로 저지대에서 집을 짓는 기초를 다지곤 했다. 순사는 곧장
주막으로 한걸음에 내달렸다. 순사가 달려갔을 때, 사람들은 흙과
돌을 채취하면서 지면 부근에서 화려한 금과 금동제 유물, 그리고
구슬 장식들을 발견한 상태였다. 일부 유물은 이미 사람들의 손을
탔을지도 모르는 일이었다.

　　순사는 곧바로 흙을 파내는 작업을 중지시키고 경주경찰서장

에게 보고했다. 경주경찰서장은 경주에 주재하면서 경주고적보존회 일을 맡아 보던 모로가 히데오에게 의논했다. 모로가는 1910년 무렵 경주에 와서 대서업(代書業)에 종사하던 중, 신라의 유적에 관심이 많아 다량의 유물을 수집했다. 그는 수집품 중 일부를 고적보존회 진열관에 전시하기도 하는 등 진열관의 운영에 적극 협력했다. 나중에 경주에서 출토 또는 도굴된 유물들을 비밀리에 사들여 일본의 골동품상에 팔아넘긴 것이 밝혀졌다. 1933년 검거 당시에 가택을 수색한 결과 2만여 원어치의 유물들이 발견되어 압수당했으며, 그는 이 사건으로 1심에서 징역 1년형을 언도받고 조선총독부박물관 경주 분관장직을 사직했다. 아무튼 모로가는 경주경찰서장의 입회 아래 경주보통학교 교장 오사카 긴타로, 고적보존회 촉탁 와타리 후미야(渡理文哉) 등의 도움을 받아 9월 27일부터 유물을 수습했다. 이후 일사천리로 27, 28일에는 관의 동반부의 부장품을 수습하고, 29일에는 관내 주요 부분을 조사했으며, 30일에 작업을 마쳤다. 불과 4일 만에 유물의 수습을 마친 것이다.

경주의 고분에서 유물이 발견되었다는 사실은 군청을 거쳐 경상북도 도청에 보고되었고, 도지사는 곧바로 조선총독부에 보고했다. 아울러 경상북도 촉탁인 하리가이 리헤이(針替理平)는 28일 발굴 현장에 도착하여 29일과 30일 발굴에 참여했다. 조선총독부에서는 고적조사위원회 간사인 오다 간지로(小田幹太郎)가 박물관 촉탁 오가와 게이키치(小川敬吉)를 경주에 급파하여 유물의 조사에 참여하도록 했지만, 그는 발굴이 종료되고 이틀이 지난 10월 2일에야 경주에 도착했다.

고분에서 출토된 유물은 상상을 초월할 정도로 놀라웠다. 이

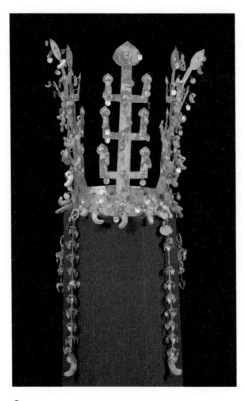

●
〈금관 및 금제 관식〉, 신라(경주 금관총 출토), 높이 27.5cm,
국보 제87호, 국립경주박물관

고분은 금관이 처음으로 출토되었다고 해서 '금관총'이라 불렸다. 화려한 장식을 자랑하는 출자형의 금관 이외에도 순금제 귀고리, 금제와 은제의 팔찌, 반지 등과 각종 구슬, 금제와 은제의 허리띠, 금동제 신발 등 각종 장신구를 비롯하여, 도검(刀劍), 갑옷[甲冑], 창신(槍身), 쇠화살촉[鐵鏃], 쇠도끼[鐵斧] 등의 무기류와 말안장 금구, 말방울, 말띠 장식, 교구(鉸具), 혁대금구 등의 말갖춤류[馬具類], 토기, 목칠기, 유리용기, 쇠솥[鐵釜], 금속제 용기, 조개 제품 등 많은 유물들이 출토되었다. 구슬 종류만 총 3만 개가 넘게 나왔다. 발굴된 유물은 모두 경주경찰서에서 보관하다가 경주고적보존회로 옮겨 정리했고, 1차 정리작업을 마쳤다. 그 후 유물을 경성의 조선총독부박물관으로 옮겨 2차 정리 및 조사작업을 했고, 발굴 결과는 하마다 고사쿠(濱田耕作)와 우메하라 스에지(梅原末治)에 의해 『경주 금관총과 그 유보-고적조사특별보고 제3책(慶州金冠塚と其遺寶-古蹟調査特別報告 第3冊)』(朝鮮總督府, 1924)과 『경주의 금관총(慶州の金冠塚)』(濱田耕作, 1932) 등으로 간행되었다.

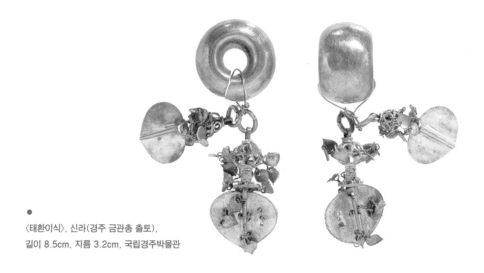

● 〈태환이식〉, 신라(경주 금관총 출토),
길이 8.5cm, 지름 3.2cm, 국립경주박물관

　금관을 비롯한 금관총의 주요 출토 유물들은 1923년 고적보존
회 부지 안에 22.6평 규모로 마련된 금관고(金冠庫)에 전시, 보관했
다. 이 금관고는 금관을 비롯한 유물을 경주에 보관해야 한다고 주
장한 경주 시민들의 갹출과 모금에 의해 지어졌으며, 이후 조선총독
부박물관 경주분관이 설립되는 계기가 되었다.

　이처럼 금관총은 우연히 유적이 상당 부분 노출된 이후에 공식
적으로 알려졌을 뿐 아니라, 유물의 수습도 고고학 조사에 대한 경
험이나 지식이 없는 비전문가들에 의해 이루어졌다. 유구의 조사나
유물의 수습이 체계적으로 이루어지지 못해 고분의 구조나 유물들
의 출토 상황 등에서 모호한 점이 많다. 나중에 출토 유물을 정리한
우메하라는 난폭한 방법으로 유물의 수습이 이루어지는 바람에 수
많은 출토 유물이 손상되었으며, 현장에서 흩어진 유물을 조사하는
것도 순탄치 않았다고 고백했다. 이러한 과정에서 일부 유물은 오구
라뿐 아니라 하쿠쓰루미술관(白鶴美術館), 교토대학(京都大學) 등 일

고고유물

179

본인의 수중으로 유출되었다. 출토 유물의 상당수가 외부로 유출되어 개인의 수중으로 들어갔다는 사실은 발굴보고서를 집필한 일본인 학자도 밝히고 있다.

오구라컬렉션 가운데 금관총 출토품이라고 명시된 〈금제수식(金製垂飾)〉(TJ-5053, TJ-5054), 〈금제흉식금구(金製胸飾金具)〉(TJ-5055), 〈금제도장구(金製刀裝具)〉(TJ-5056), 〈곡옥(曲玉)〉(TJ-5058), 〈청령옥(蜻蛉玉)〉(TJ-5059), 〈옥충익편(玉蟲翼片)〉(TJ-5060) 등의 유물도 수습 조사 전후에 유출된 유물들 중 일부로 추정된다. 이 중 금제 유물들은 대부분 완성품들의 일부 부품에 해당되는 것이 많다. 금관총에서 출토된 금제 장식품들은 5세기 후반 신라의 금속공예기술이 만개했을 때의 작품으로, 중간식인 샛장식과 드림장식이 특히 화려한 것으로 유명하다.

오구라컬렉션의 〈금제수식〉(TJ-5053)은 금관에 화려함을 더하기 위해 관테의 둘레에 장식하거나 귀걸이에 부착하기도 한 중간 장식이다. 〈금제수식〉은 연결금구에 금사로 나선형으로 감아 장식한 줄기에 원형 영락이 달려 있으며, 각 마디는 원형 고리로 연결했다. 드림은 펜촉 모양으로, 날개가 세 개여서 횡단면이 Y형을 이룬다. 오른쪽 사진에 보이는 또 다른 〈금제수식〉(TJ-5054)은 귀걸이나 수식의 중간식으로 생각되는데, 작은 고리 10여 개를 서로 이어 붙여서 원형의 구체(球體)를 이루고 있으며 나뭇잎 장식이 달려 있다.

〈금제도장구〉는 2건 3점이 있는데, 칼의 손잡이나 몸통에 돌려 감은 얇은 금판이다. 내부에 철심의 흔적이 그대로 남아 있는 것도 있으며, 물고기비늘문양[魚鱗文]을 새겨 화려함을 더했다. 이렇게 화려하게 장식한 대도(大刀)는 금관이나 귀걸이, 허리띠 등의 금은

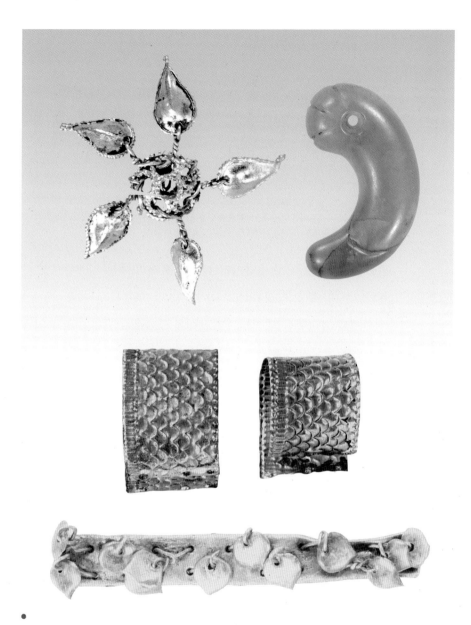

●
왼쪽 위로부터 〈금제수식〉, 신라, 구체 지름 0.7cm, 도쿄국립박물관

〈곡옥〉, 신라, 길이 4.7cm, 도쿄국립박물관

〈금제도장구〉, 신라, 왼쪽부터 폭 2cm, 2.2cm, 도쿄국립박물관

〈금제흉식금구〉, 신라, 길이 6.1cm, 폭 0.7cm, 도쿄국립박물관

●
국립경주박물관에 소장되어 있는 경주 금관총 출토 흉식 일부. 청색과 녹색의 구슬이 엮여 있으며, 그 사이에 장방형의 금제흉식금구가 끼워져 있는 모습을 확인할 수 있다.

세공품과 마찬가지로 소유자의 신분을 드러내 주는 위세품으로 사용되었는데, 주로 남성들의 무덤에서만 발견된다. 〈금제흉식금구〉는 완형의 장식에서 몇 가닥으로 늘어진 구슬을 고정하기 위해 일정 간격으로 끼워진 부속구에 해당된다. 금관총에서는 이러한 금제 부속구들이 포함되어 하나의 완전한 형태를 이루는 유물들이 출토되고 있다. 이러한 금관총 출토 완형 유물의 금제 부속구와 오구라컬렉션 소장품은 양식적으로 동일한 형태이다. 이를 통해 금관총 출토 금제 부속구들이 완형 유물의 파편에 불과하나 귀중품으로서 시중(市中)에 유통되다가 오구라컬렉션에 들어가게 된 것으로 추정할 수 있다.

이 밖에도 오구라컬렉션에는 연두색의 경옥제 〈곡옥〉과 군청색에 노란색 반점이 감입된 〈청령옥〉도 있는데, 역시 금관총 유물에서 동일한 것을 발견할 수 있다.

최근 국립중앙박물관에서는 일제강점기 조선총독부박물관의 미정리 유물을 정리하여 상세한 발굴보고서를 발간하는 작업을 진행하고 있다. 이 과정에서 경주 일대에서 조사된 고분들에 대한 발

굴 자료가 미비하다고 판단하여 2015년부터 순차적으로 재발굴 조
사를 계획하였는데, 첫 대상으로 경주 금관총을 선정하였다. 90여
년만의 재발굴을 통해 무덤의 구조, 조성 시기 등에 대한 추가적인
자료가 확보될 것으로 기대된다. (오영찬)

**참고문헌**

국립문화재연구소, 『일본 도쿄국립박물관 소장 오구라컬렉션 한국문화재』(2005), pp.
  260-359.
이건무·조현종, 「견갑형동기」, 『선사유물과 유적』(솔출판사, 2003), p. 164.
이건무, 「한국청동기 제작기술-청동기 관찰을 통한 일고찰」, 『한반도의 청동기 제작 기술
  과 동아시아의 고경』(2007).
함순섭, 「小倉Collection 금제 대관의 제작기법과 그 계통」, 『고대연구』 5(1997), pp. 95-
  97.

# 불교 문화재

여러 분야와 시대를 아우르는 한국문화재들을 수집하여 종합적인 컬렉션을 구성하려고 했던 오구라의 소장품 중에는 자연스럽게 불교 문화재들도 다수 포함되었다.[1] 현재 도쿄국립박물관에 소장된 오구라컬렉션 중 불교 관련 유물은 총 93건으로, 전체 유물 가운데에서도 상당한 비중을 차지한다. 그중 불교 조각이 49건, 불교 회화가 3건, 불교 공예가 31건, 그 외 전적류 등이 10건이다. 오구라 집안은 대대로 불교를 믿어 왔고 고향에서는 후원 활동도 꽤 많이 한 것으로 알려져 있다. 불교 문화재를 수집하게 된 동기에는 그러한 종교적인 이유도 작용했을지 모른다. 그러나 그가 수집한 불교 문화재들은 절터에서 무단으로 옮긴 석불과 승탑, 또는 탑에서 빼낸 사리장엄구 등이 다수를 차지한다. 이를 볼 때 그의 불교 문화재 수집 활동은 바람직한 불심의 발로에서 비롯되었기보다는 진귀한 물건에 대한 소유욕에서 시작된 것이 아니었나 하는 생각도 든다.

정원의 장식품이 된
불상과 탑

대구광역시 중구 동문동 38번지 일대, 동아백화점 인근의 동서로
긴 직사각형 구획은 원래 오구라의 저택이 있던 자리였다. 현재는
여러 채의 상가 건물과 주택, 유료주차장 등이 들어서 있는 이 넓은
땅이 모두 오구라 개인주택의 부지였다. 당시 일본식 목조가옥이

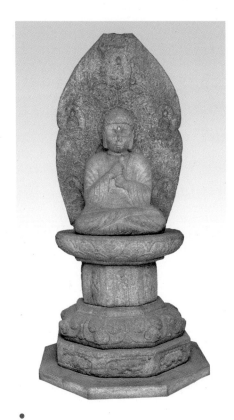

〈석조비로자나불좌상〉, 통일신라, 높이 275cm,
보물 제335호, 경북대학교박물관

세워진 대저택의 마당에는 인공동산
과 연못이 갖추어진 정원이 조성되
어 있었다. 그리고 정원 곳곳에는 어
딘가에서 옮겨다 놓은 석조 문화재
들이 장식되어 있었다. 오구라 주택
은 광복 이후 미군이, 그 후에는 육
군 방첩대에서 사용했다.[2] 그리고 마
당에 있던 36건의 석조 문화재들은
1956년 1월, 1958년 12월, 1960년 4
월 세 차례에 걸쳐 경북대학교로 이
관되었다.

　월파원(月坡園)이라고 불리는 경
북대학교박물관 야외전시장에 놓여
있는 승탑과 석조여래좌상 등의 불
교 문화재들은 수량이나 크기뿐 아
니라 조각의 수준도 매우 높은 작품
들로, 개인의 소장품이었다고 믿기

●
왼쪽부터 〈석조승탑〉, 고려, 높이 274cm, 보물 제135호, 경북대학교박물관
〈석조승탑〉, 고려, 높이 247cm, 보물 제258호, 경북대학교박물관
〈흥법사지 진공대사탑〉, 고려, 높이 291cm, 보물 제365호, 국립중앙박물관

어려울 정도이다. 그중 〈석조비로자나불좌상〉은 보물 제335호로
지정되었고, 석조승탑 2건은 각각 보물 제135호, 제258호로 지정
되어 있다. 일제강점기에 질과 양 면에서 이렇게 뛰어난 석조 문화
재들을 보유한다는 것은 조선총독부박물관 정도가 아니고서는 생
각하기 어렵다.

　현재 국립중앙박물관에는 보물 제365호 〈흥법사지 진공대사
탑〉을 비롯한 수준 높은 석조 문화재들이 전시되고 있다. 이들은 일
제가 그들의 통치 5주년을 기념하는 조선물산공진회를 개최한다는
명목으로 공권력을 동원해 전국 각지에서 옮겨 온 것들이다. 그런데
개인이 총독부에 버금가는 소장품을 모았다는 사실로 보아 당시 오
구라의 재력과 권세를 미루어 짐작할 수 있다. 한 가지 안타까운 것

은 이 우수한 문화재들이 모두 어디에서 가져온 것인지 누구의 승탑인지 알 도리가 없다는 것이다. 총독부박물관이 수집한 것들은 그나마 어디에 있는 어느 절터에서 가져온 누구의 승탑인지 밝혀져 있는 경우가 많고, 당시에도 일반 대중에 공개되어 있는 상태였지만, 무단으로 반출한 오구라의 수집품들은 정확한 원 출처를 알 수가 없어 문화재로서의 역사적 가치를 많이 상실하고 말았다. 원래 고승의 덕을 기리기 위해 만든 승탑과 부처의 가르침을 상징하던 〈석조비로자나불좌상〉이 아무나 들어가 볼 수 없는 사유지에 놓여 오직 개인의 집을 장식하기 위한 사치품으로 전락했던 것이다.[3]

불교
조각품

현재 도쿄국립박물관에 소장된 오구라컬렉션 중 불교 조각은 49건으로, 삼국 및 통일신라시대 금동불상들이 많다. 특히 영남지역 출토품들이 많은 편이다. 이는 대구를 중심으로 사업을 확장했던 오구라의 활동 범위와 무관하지 않다. 오구라는 유물을 수집하면서 출토지에 대한 정보가 있는 경우 가능한 한 이를 기록해 두려고 한 것으로 보인다. 오구라컬렉션 불교 조각 가운데 출토된 유적 이름이 기록되었거나, 그렇지 않으면 최소한 출토 지역만이라도 기록되어 있는 것은 31건에 달한다.

〈금동반가사유상(金銅半跏思惟像)〉(TC-669)은 높이 16.3cm의 작은 불상이지만, 오구라컬렉션을 대표하는 작품 중 하나이다. 크기가 작은 반가사유상은 사실적인 표현이 어려운 경우가 많은데,

이 작품은 크기가 작은데도 불구하고 균형감이 뛰어나며 치밀하고도 사실적인 표현이 우수하다. 일본 하네다국제공항에서 도쿄 시내로 들어가는 급행열차인 게이큐라인을 타러 승강장에 들어서면 기둥마다 도쿄국립박물관을 홍보하는 광고판이 붙어 있는 것을 볼 수 있다. 그 기둥 중 하나에는 바로 이 〈금동반가사유상〉의 사진이 큼지막하게 붙어 있다. 도쿄국립박물관에 소장된 한국문화재 중 이 반가사유상이 대표작으로 꼽힌다.

이 사유상은 조선총독부가 한국문화재의 대표작들을 집대성하여 편찬한 도록인『조선고적도보』에도 실려 있다. 그런데『조선고적도보』에는 이 작품이 오구라가 아닌 경성공소원 판사 미야케 조사쿠(三宅長策, 1868-1969)의 소장품으로 나와 있다.[4] 1941년 일본 고고학회에서 펴낸『오구라 다케노스케씨 소장품 전관목록』에 따르면, 이 사유상은 충청남도 공주 부근 산성의 탑 가운데에서 발견되었다고 한다.[5] 구마가야도서관 소장 오구라컬렉션 목록과 1960년 오구라 컬렉션목록에도 미야케의 구장품으로『조선고적도보』에 실려 있다는 기록과 함께 "미야케가 매수(買收)하여 메이지년간(1868-1912)에 일본으로 들여온 것"이라고 적혀 있어, 이 반가사유상의 유통경

『조선고적도보』 제3권에 실린 〈금동반가사유상〉

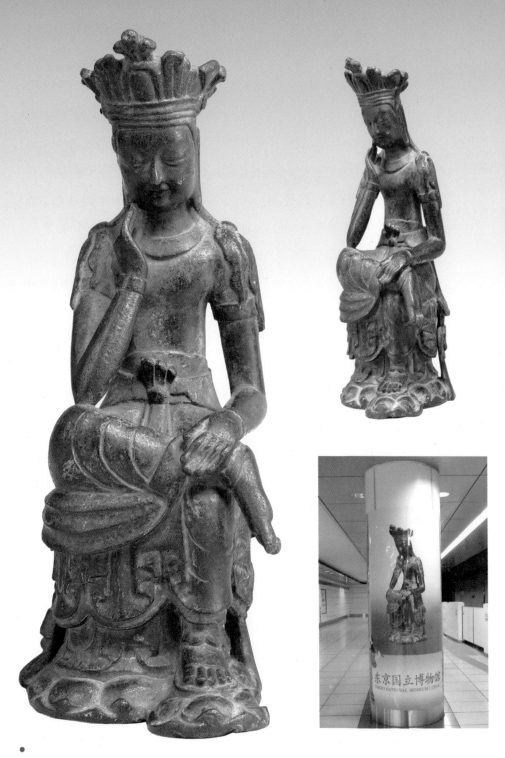

〈금동반가사유상〉, 삼국시대, 높이 16.3cm, 도쿄국립박물관
일본 하네다국제공항 게이큐라인 승강장의 도쿄국립박물관 광고판. 오구라컬렉션의 〈금동반가사유상〉이 대표적인 소장품으로서
광고에 등장하고 있다.

로를 더욱 구체적으로 추정할 수 있게 해 준다.[6] 오구라가 입수한 시기와 관련하여서는 1941년 도쿄에서 열린 소장품 전시 목록에 실린 것으로 보아 적어도 그 이전일 것으로 생각된다.

오구라컬렉션보존회에서 펴낸 목록들 가운데에는 충청남도 은산면 금강사지(忠淸南道 恩山面 金剛寺址, 목록에는 '金鋼寺跡'으로 기록)에서 출토되었다는 〈금동약사여래입상(金銅藥師如來立像)〉이 있다. 이 목록들에는 사진이 첨부되어 있지 않기 때문에 현재 도쿄국립박물관 소장품 가운데 어떤 불상인지 정확히 알 수 없었다. 그러나 오구라컬렉션 목록들에 기록된 유물의 크기, 어느 정도 일관성이 보이는 유물들의 게재 순서, 그리고 오구라컬렉션보존회에서 남긴 사진첩 속의 사진 등을 통해 비교해 보면, 도쿄국립박물관 유물번호 TC-664에 해당하는 유물임을 알 수 있다.[7]

금강사지는 2001년 사적 제435호로 지정된 절터로, 충청남도 부여군 은산면 금공리 13-1번지에 있다. 백제의 많은 절터들이 그렇듯, 이 절터와 직접 연관되는 기록이 있는지는 알 수 없다. 절터 이름을 '금강사지'라고 한 것은 '금강사'라는 사찰명이 적힌 와편들이 이곳에서 발견되었기 때문이다.[8] 기와 등 백제시대 유물들이 발굴되었고 가람 배치 역시 백제시대의 특징을 잘 보여주고 있어, 백제 때에 창건된 사찰로 보인다. 오구라컬렉션 목록에는 탑에서 이 상이 출토되었다고 했는데,[9] 현재 금강사지에 탑은 남아 있지 않으며 목탑지의 위치만이 확인되었다. 금강사지에 대한 발굴조사는 1964년과 1965년 국립박물관에 의해 이루어졌으며, 그전까지 이곳에는 경작지와 민가가 들어서 있었다.[10] 초석들이 제자리에 잘 남아 있지 않은 상태여서 절터 구조에 대한 파악이 쉽지 않은 상황이

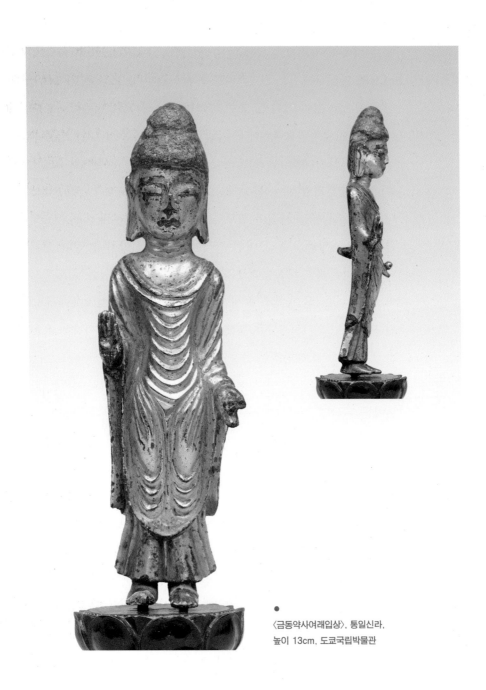

〈금동약사여래입상〉, 통일신라,
높이 13cm, 도쿄국립박물관

었다. 그럼에도 불구하고 탑지에서 유물을 반출했다는 것이 사실이라면, 백제 절터에 대한 상당한 지식을 가진 자가 유물 반출에 관여한 것이 아닌가 추측된다.

금강사지 출토 〈금동약사여래입상〉은 머리 부분을 제외한 상의 앞면에 도금이 아주 잘 남아 있다. 발 아랫부분에는 대좌에 꽂을 때 사용하는 장부가, 뒷면 중앙에는 광배를 부착했던 돌기가 남아 있지만 광배와 대좌는 모두 사라지고 없다. 속을 비우지 않고 통으로 주조하였는데 뒷면은 허리 부근에서 광배를 연결하는 촉을 제외하고는 납작하게 되어 있으며, 도금이 잘 된 앞면과 달리 뒷면은 귀와 목 부분을 제외하고는 도금이 되어 있지 않은 점이 특이하다.[11] 얼굴 모습이나 옷 주름의 표현 등으로 미루어 국립대구박물관 소장 선산 출토 〈금동여래입상〉이나 쓰시마 가이진신사(海神神社) 소장 〈금동여래입상〉과 상통하는 8세기 통일신라시대의 작품으로 보인다. 금강사지에 대한 발굴조사 결과, 백제 때 창건된 사찰이 그 후 어느 시기엔가 크게 피해를 입어 파괴되었고 통일신라시대에 이르러 전면적으로 재건된 것으로 파악되었다. 이 불상이 금강사지에서 출토된 것이 맞다면 통일신라시대에 재건될 당시 매납된 것이 아닌가 생각된다.

〈금동일광삼존불상(金銅一光三尊佛像)〉(TC-654) 역시 진귀한 작품 중 하나이다. 하나의 큰 광배 안에 본존 여래상과 본존불을 보좌하는 두 협시보살까지 모두 포함시킨 삼존불 형식을 보통 '일광삼존불'이라고 한다. 지금까지 알려진 삼국시대 일광삼존불들은 본존과 양협시상 모두 서 있는 자세의 입상인데, 이와 같이 본존이 가부좌를 하고 앉은 좌상인 것은 삼국시대 일광삼존불 중 매우 드문 예라고 할 수

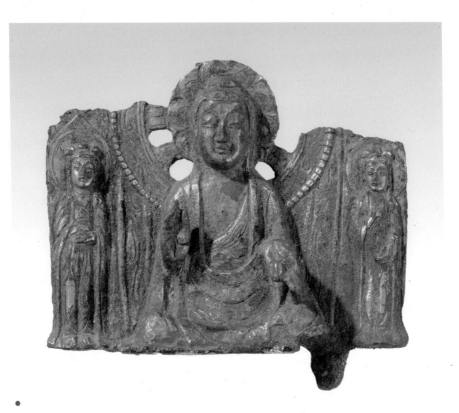

●
〈금동일광삼존불상〉, 삼국시대, 높이 6.4cm, 도쿄국립박물관

있다.

　　이 삼존불 중 오른쪽 협시보살상을 보면 두 손으로 보주를 받들고 있는 점이 독특하다. 이렇게 두 협시보살상 중 한쪽만 보주를 들고 있는 모습은 서산마애삼존불 중 오른쪽 협시상에서도 볼 수 있다. 이렇게 보주를 든 협시보살상의 표현이나 부드러운 조각표현과 표정 등으로 미루어 이 상을 백제의 작품으로 추정하기도 한다.[12]

　　강원도 소재 탑에서 출토되었다고 하는 〈금동여래입상(金銅如來立像)〉(TC-663)은 두광(頭光)과 신광(身光)으로 이루어진 광배를 온

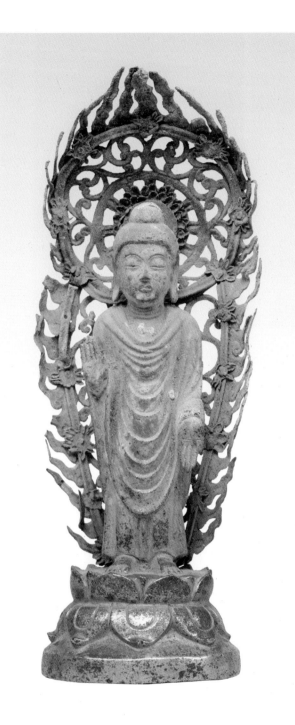

〈금동여래입상〉, 통일신라, 높이 13.9cm,
도쿄국립박물관

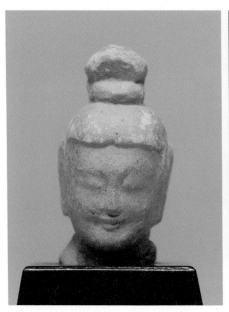
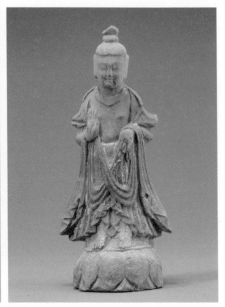

〈보살두〉, 삼국시대, 높이 5.3cm, 도쿄국립박물관　　　〈원오리사지 소조보살입상〉, 삼국시대, 높이 17cm,
국립중앙박물관

전히 가지고 있는 귀한 예이다. 대부분의 금동불들이 원래 대좌와
광배를 모두 갖추어 만들어졌을 것이나 현재까지 완전한 형태로 남
아 있는 것은 드물기 때문이다. 이 상의 광배는 동판을 뚫어 만든 투
조기법을 사용하여 이글거리는 불꽃을 섬세하게 표현했다. 이 외
에도 오구라컬렉션 가운데에는 상 없이 광배만 남아 있는 유물(TC-
702)도 있다.[13]

　　높이 5.3cm의 작은 〈보살두(菩薩頭)〉(TC-684) 1건은 오구라컬
렉션 목록에 출토지가 별도로 표기되어 있지 않다. 그러나 그 재질
과 형태로 보아 원오리사지(元五里寺址)에서 출토된 보살상 가운데
하나로 추정된다. 원오리사지는 평양시의 서북쪽, 평안남도 평원군

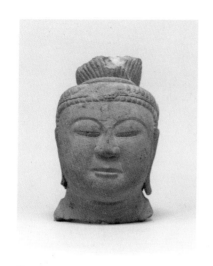

〈소조보살두〉, 통일신라, 높이 32.7cm,
도쿄국립박물관

덕산면 원오리(平原郡 德山面 元五里)에 있
다. 오바 쓰네키치(小場恒吉, 1878-1958)는
1932년 평양 시내 고물상에 나온 소조상
을 구입한 후, 그 출처를 추적한 결과 마침
내 1935년 원오리 절터 출토품이라는 것을
알아냈다고 한다. 2년 후인 1937년 고이즈
미 아키오(小泉顯夫, 1897-1993) 등이 원오
리사지의 일부 건물지를 발굴조사하여 여
래좌상 204편과 보살입상 108편을 추가로
수습하였다. 이를 통해 정식 발굴조사 이
전에도 불보살상들이 수집되고 매매된 것
을 알 수 있다.[14]

또다른 〈소조보살두(塑造菩薩頭)〉(TC-686)는 높이가 32.7cm로
상당히 크다. 이 보살두는 "1918년 7월 평양중학교 교정의 남쪽 모
퉁이에서 출토된 것을 다마스 간이치(田增關一)가 소장하다가 오구
라에게 매각한 유물"이라는 기록이 남아 있다.[15] 다마스는 1924년
과 1925년 '조선총독부 및 소속관서 직원록'에 평양중학교 교원을
지낸 인물로 나와 있다.[16] 그가 구장한 동경(銅鏡)이나 기와 등은 한
국 고대 금석문 자료나 도요문고(東洋文庫) 우메하라 스에지 고고자
료에도 실려 있어, 교원으로 지내면서 주변 지역 고고유물을 수집한
것으로 보인다.

공직에 있던 인물이 문화재 수집에 나선 또다른 사례를 보여주
는 유물로 〈금동비로자나불입상(金銅毘盧舍那佛立像)〉(TC-668)이
있다. 이 불상은 높이가 52.8cm에 달한다. 신체 비례가 다소 비현실

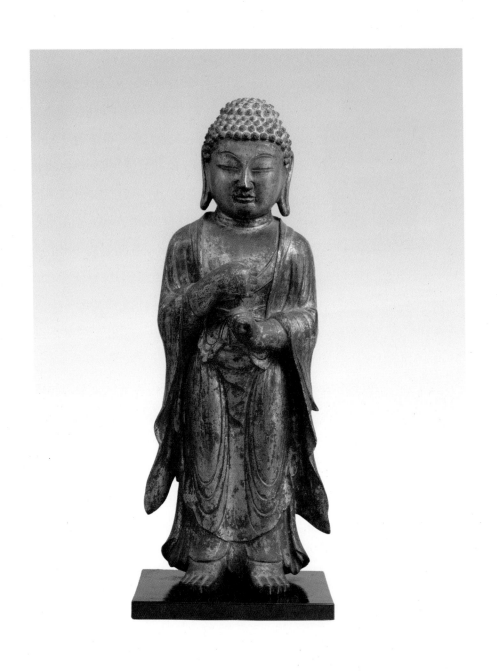

〈금동비로자나불입상〉, 통일신라, 높이 52.8cm, 도쿄국립박물관

〈금동보살입상〉, 고려, 높이 17.8cm, 도쿄국립박물관

적인 감이 있으나 당당한 체구와 뚜렷한 선, 정교한 표현이 돋보이는 우수한 작품으로 오구라컬렉션을 대표하는 유물 중 하나이다. 국립문화재연구소에서 2005년에 오구라컬렉션 조사 결과를 도록으로 간행할 때에 바로 이 작품을 표지에 실었다. 이 불상은 1960년 이전에 간행된 오구라컬렉션 목록에서는 찾아볼 수 없고, 『조선고적도보』 제5권에 고미야 미호마쓰(小宮三保松, 1859-1935)의 소장품으로 나와 있다. 조선 말기 궁내부 차관이었던 고미야는 이왕가박물관 건립과 소장품 수집을 주관했으며 이때 개인소장품도 구입한 것으로 추정된다. 고미야 사후 1936년 그의 소장품은 경성미술구락부에서 경매되었으나, 이 불상은 출품되지 않았다.[17] 아마도 고미야가 이 불상을 일본으로 반출하였고, 이후 오구라컬렉션보존회가 매입한 것이 아닐까 추정된다. 보존회 자료에 따르면 1964년 불상 1점을 30,000엔에 신규 구입했는데, 바로 이 〈금동비로자나불입상〉인 것으로 보인다.

가루베 지온(輕部慈恩, 1897-1970)은 평양과 충청남도 공주에서 교사로 활동하며 학문 연구를 핑계로 공주 송산리 고분을 비롯한 여러 유적들을 사사로이 발굴하여 유물을 은닉하고 반출한 것으로 잘 알려진 인물이다.[18] 그가 일본으로 돌아간 후 저술한 『백제미술』에는 현재 오구라컬렉션에 있는 고려시대 〈금동보살입상(金銅菩薩立

像)〉(TC-670)이 그의 소장품으로 소개되어 있다.[19] 가루베는 이 보
살상이 1931년 가을 공주 대동면(大洞面) 부근에서 출토된 것이라
고 했다. 그의 소장품을 어떻게 오구라가 입수했는지는 정확히 알
수 없으나, 가루베 구장품이 오구라에게 양도되었다는 이야기는
이전부터 널리 전해져 왔다. 입수 시점은 가루베의 저서가 발간된
1946년 이후라고 추정된다.

절터 출토품과
탑에서 나온 사리장엄구

오구라컬렉션 중 절터 출토품으로는 경주 사천왕사지(四天王寺址)에
서 출토되었다는 〈녹유능형전(綠釉菱形塼)〉(TJ-5388)이 있다. 이 전
돌은 한쪽 표면에 두껍게 녹유가 발라져 있으며 현재는 갈라져 금이
많이 가 있는 상태이다. 능형 혹은 갈지(之)자의 형태로 맞물리는 부
분이 둥글게 처리된 것이 특징이다. 1922년 조선총독부에 의해 실
시된 고적조사 보고서에서 당시 일본인 학자들은 '천조형전(千鳥形
塼)'이라고 칭하였으며, 다른 사지(寺址)
에서는 찾아보기 힘든 형태라고 하였다.[20]
1916년 모로가 히데오(諸鹿央雄)가 사천
왕사지를 조사하며 녹유능형전이 처음 보
고되었는데 그에 따르면 서탑지(西塔址)
중앙에 복잡한 당초문의 대형 전(塼)을 놓
고 주변에 이 녹유능형전을 깔았다고 하
였다.[21] 2006년에서 2012년까지 국립경주

●
〈녹유능형전〉, 통일신라, 10.5×9.6cm,
두께 4.3cm, 도쿄국립박물관

문화재연구소가 실시한 발굴조사에서는 동탑지와 서탑지 모두에서 이 녹유능형전이 출토되었다.[22] 이 전돌은 사천왕사지에서 발견되는 독특한 유물로 1954년 이래 오구라의 목록들에도 모두 사천왕사지 출토품임이 기록되어 있다. 1964년 대구의 오구라 자택에서 발견되어 국립경주박물관에 이관된 문화재 가운데에도 이 사천왕사지 출토품과 동일한 녹유능형전 한 점이 포함되어 있어 흥미롭다.

오구라컬렉션 불교 관련 유물 중, 부여 금강사지 탑에서 출토되었다고 전하는 금동불을 포함하여 탑 안에서 반출된 것은 모두 14건이다. 그중 사찰명이나 탑이 세워진 위치를 구체적으로 추정할 수 있는 유물은 10건이다.

국립문화재연구소의 조사에 따르면, 오구라컬렉션의 〈금동사리호(金銅舍利壺)〉(TE-898) 내부에는 "사리호, 다도면, 천불천탑(舍利壺 茶道面 千佛千塔)"이라는 묵서가 적힌 종이가 있었다고 한다.[23] '다도면'이라는 지명과 정확히 맞지는 않으나, 전라남도 나주시 다도면과 나주호를 사이에 둔 도암면(道岩面)에는 '천불천탑'으로 유명한 운주사(雲住寺)가 있다. 운주사에는 21기의 석탑이 있는데, 석탑 내부의 납장품(納藏品)에 대해서는 아직까지 알려진 바가 없다. 다만 폐탑의 부재로 버려져 있는 옥개석들에서 사리공으로 추정되는 구멍이 발견된 바 있기 때문에 운주사에서 〈금동사리호〉가 반출되었을 가능성을 배제할 수 없다.[24]

또 하나의 탑 중 출토품으로 〈금동팔각당형

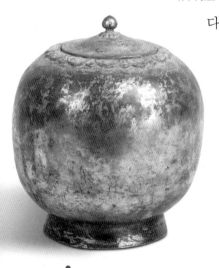

●
〈금동사리호〉, 고려, 전체 높이 13.4cm, 바닥지름 7.8cm, 도쿄국립박물관

사리기(金銅八角堂形舍利器)〉(TJ-5363)가 있다. 이 사리장엄구는 팔각당형(八角堂形), 즉 팔각형의 전각 모습을 하고 있는 점이 특징인데, 우리나라 국보 제208호로 지정된 경상북도 구미 도리사(桃李寺) 세존사리탑(世尊舍利塔) 출토 육각당형(六角堂形) 사리장엄구와 비교되는 작품이다. 오구라컬렉션의 팔각당형사리기의 구조는 기단과 탑신 지붕의 세 부분으로 나눌 수 있는데, 우리나라에서 팔각당형으로 많이 만들어진 석조승탑과 통하는 바가 있다. 몸체 각 여덟 면에는 여덟 구의 무장형 신장상이 음각선으로 새겨져 있다. 팔각지붕 모양의 뚜껑 꼭대기에 보관(寶冠)을 쓴 보살형의 인물상이 무릎을 꿇고 두 손을 모은 합장 자세를 취하고 있는 점도 매우 독특하다.

이 사리장엄구의 출토지에 대하여 1941년 일본고고학회 발간 오구라컬렉션 목록에서는 내용기(內容器)인 〈녹유사리호(綠釉舍利壺)〉와 함께 '전라남도 순천 부근'에서 출토되었다고 적혀 있으며, 1954년 목록에도 '전라남도 순천군 광양'이라고 되어 있다.[25] 1958년 이후 작성된 오구라컬렉션 목록들에서는 '전라남도 광양 탑 중' 또는 '전라남도 광양'이라고 출토지를 밝히고 있다.[26]

출토지가 전라남도 광양에 소재한 탑이라고 기록된 점과 관련하여 전라남도 광양시 옥룡면 운평리에 소재한 보물 제112호 〈중흥산성 삼층석탑〉과 같은 곳에 있었지만 현재는 국립광주박물관으로 옮겨진 국보 제103호 〈중흥산성 쌍사자석등〉이 겪은 일련의 수난에 관한 기록들이 주목된다. 게다가 이 사건에는 오구라 다케노스케도 직접 관련이 있다. 이 두 석조물은 1930년 옥룡보통학교 후원회가 기금조성을 위해 부산의 골동상을 통하여 매각을 시도하였는데, 대

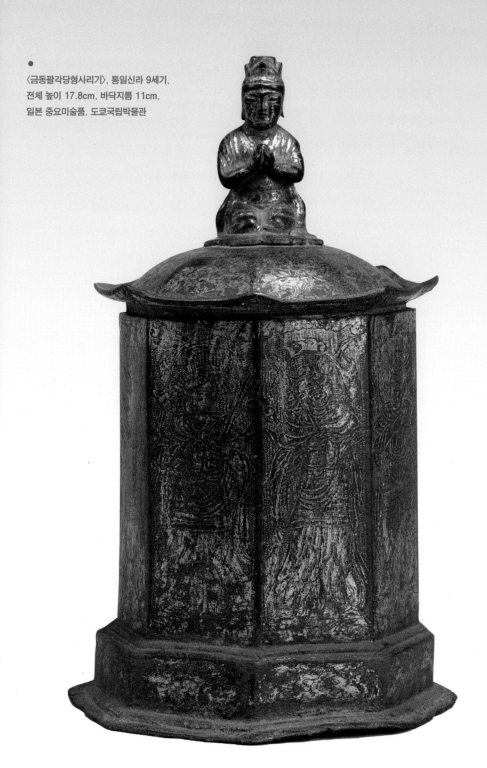

〈금동팔각당형사리기〉, 통일신라 9세기,
전체 높이 17.8cm, 바닥지름 11cm,
일본 중요미술품, 도쿄국립박물관

구의 수집가 이치다 지로(市田次郎)가 구입하기로 약속하였다. 이에
후원회 측이 실제로 판매를 하고자 광양군에 문의한 결과 고적 및
유물보존규칙 위반으로 불가하다는 통보를 받았다. 한편, 탑이 소재
한 토지 소유주는 자신과 상의도 없이 유물 매매 시도가 있자 이를
괘씸하게 생각하여 당국에 유물발견신고를 하였다. 신고를 받고 경
찰이 현장조사를 한 바로 다음날, 누군가가 석탑과 석등을 파괴하고
달아나는 일이 발생했는데 아마도 사리기를 노리고 저지른 범행으
로 보인다. 그 후 토지소유주는 관리에 곤란을 느끼고 석탑 등의 유
물들을 오구라 다케노스케에게 매각하고자 하였다고 한다. 그 후 오
구라가 유물의 관리를 위해 광양읍내로 석탑과 석등의 이전 허가를
청원하는 기록이 있는 것으로 보아 탑의 소유권이 오구라에게 넘어
간 것으로 보인다. 일제강점기 촬영된 유리원판사진을 보면 탑이 파
편 상태로 참혹하게 무너져 내린 것을 볼 수 있다.[27] 지금까지의 자료
만으로는 이 팔각당형 사리장엄구와 이 사건이 직접 연관된다고 단
정하기는 어려우나, 오구라가 깊이 개입된 점을 고려하여 좀 더 관
심을 갖고 연구해 볼 필요가 있다.

도쿄국립박물관 소장 오구라컬렉션 중 일본 중요미술품으로 지
정된 〈금동원통형사리합(金銅圓筒形舍利盒)〉(TJ-5355), 〈은제보탑형
사리기(銀製寶塔形舍利器)〉(TJ-5356), 〈은제난형사리기(銀製卵形舍
利器)〉(TJ-5357), 〈은제유개사리소호(銀製有蓋舍利小壺)〉(TJ-5359),
〈금동경상(金銅經箱)〉(TJ-5360), 그리고 〈동제칠합(銅製漆盒)〉(TJ-
5358)은 일본고고학회가 1941년 발간한 『오구라 다케노스케씨 소장
품 전관목록』에 모두 함께 출토된 일괄품으로 기록되어 있다.[28] 출토
지는 '경주'로만 되어 있지만 '사리용기〔舍利藏器〕'라고 하였으므로

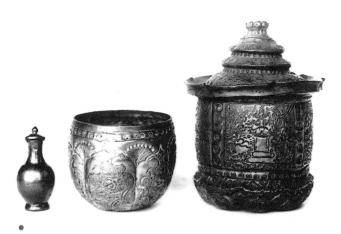

〈금제사리소병〉(『오구라 다케노스케씨 소장품 전관목록(小倉武之助氏所藏品展觀目錄)』,
1941). 가장 왼쪽의 금제사리소병은 지금은 사라지고 없다.

탑에서 출토된 것으로 짐작할 수 있다.[29] 이 목록에는 현재 도쿄국립
박물관에 있는 위의 여섯 점 외에도 현재 그 소재를 알 수 없는 〈금
제사리소병(金製舍利小甁)〉이 일괄품으로 함께 기록되어 있었으며
사진도 함께 실려 있어 그 모습을 알 수 있다.[30] 1954년 발행 목록에
의하면 1950년 도난당해 잃어버렸다고 되어 있다.[31]

　이후 발간된 1958년 발행 추정 목록과 1964년 오구라 다케노스
케 발행으로 되어 있는 목록에는 '경주 석탑 중(慶州石塔中)' 출토된
것으로 기록하여 경주에서 나온 것일 뿐 아니라 '석탑'에서 출토된
것임을 명시하였다.[32]

　그런데 오구라컬렉션이 도쿄국립박물관으로 기증된 시기를 전
후로 하여 발간된 책에서는 이 사리장엄구 출토지에 대해 이전의 목
록에는 없던 새로운 내용이 등장한다. 도쿄국립박물관으로 기증되
기 직전인 1981년 보존회에서 발간한 『오구라컬렉션사진집』에는
이 사리장엄구들의 출토지가 이전의 기록과는 달리 '전 경상북도 남

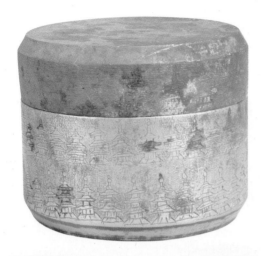

●
〈금동원통형사리합〉, 통일신라, 높이 10.5cm,
지름 12.5cm, 일본 중요미술품, 도쿄국립박물관
〈금동원통형사리합〉 세부

산 출토(傳慶尙北道南山出土)'로 기재되었고, 기증된 이후 1982년 도쿄국립박물관에서 발간한 도록에는 출토지가 '전 경상북도 경주 남산(傳慶尙北道慶州南山)'으로 쓰여 있어 혼란을 주고 있다.[33]

이 사리장엄구 일괄품 중 〈은제보탑형사리기〉와 〈은제난형사리기〉에 대해서는 불국사 삼층석탑(석가탑) 출토 사리장엄구와 용기의 형태, 제작기법, 문양 등 여러 면에서 공통된다는 점이 지적된 연구가 있으며,[34] 어느 석탑 출토품인지에 대해 보다 적극적인 추정을 시도한 연구도 있다.[35]

〈금동원통형사리합〉에는 뚜껑과 몸체에 99기의 작은 삼층탑을 선조(線彫)기법을 이용하여 새겨 넣었고, 그 바탕에는 어자문(魚子文)을 빼곡히 채워 넣었다. 선조기법은 금속 표면에 음각선을 새겨 문양을 그리는 기법이며, 어자문기법은 끝이 오목한 송곳과 같은 도구를 금속 표면에 대고 때려서 작은 음각 원문양을 채워 넣는 기법이다. 어자문기법은 페르시아와 소그드(Sogd) 등의 영향으로 중국 금은기(金銀器)에 유행하였고, 중

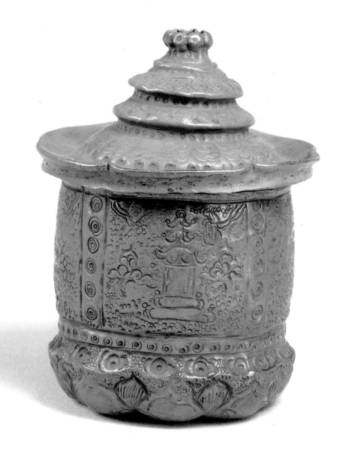

〈은제보탑형사리기〉, 고려, 높이 8.6cm, 지름 6.7cm, 일본 중요미술품, 도쿄국립박물관

국을 통해 한국으로 전래했다고 알려져 있다.[36] 8세기 중반 이후에는
사리장엄구 제작에 선조기법과 어자문기법이 함께 사용된다. 이 사
리합과 유사한 제작기법과 문양을 보여주는 사리장엄구로는 불국
사 삼층석탑에서 출토된 〈금동장방형사리합(金銅長方形舍利盒)〉을
들 수 있다.[37] 용기 표면에 탑을 새겨 넣은 것은 99기의 소탑을 만들
어 봉안하는 대신 용기 표면에 탑의 모양을 장식한 것으로 보인다.
탑을 건립할 때에 작은 탑을 만들어 넣는 것은 주로『무구정광대다

〈은제난형사리기〉, 고려, 높이 4.3cm, 입지름 4.4cm,
일본 중요미술품, 도쿄국립박물관

라니경(無垢淨光大陀羅尼經)』에 근거
한 것으로, 아흔아홉의 탑을 공양하는
것은 구십구억의 무량한 탑을 조성한
것과 같다는 조탑(造塔)의 공덕을 강
조한 것이다.[38]

〈은제보탑형사리기〉와 〈은제난
형사리기〉는 얇은 은판을 두드려 형
태를 만들고 표면에 타출(打出), 선조,
어자문 기법을 복합적으로 사용하여
문양을 넣었다. 〈은제보탑형사리기〉
는 하단부를 타출기법을 사용하여 연화대좌 혹은 기단과 같은 형태
로 만들었다. 그 위 탑신에 해당하는 몸체부분은 네 개의 화면으로
구획하고 향로, 보탑, 피리, 비파 등의 문양을 새겨 넣었으며 바탕에
는 어자문을 채워 넣었다. 각 화면은 이중의 음각선으로 분할되어
있으며 이중 음각선 안에는 삼중의 동심원으로 된 연주문(連珠文)을
채워 넣었다. 몸체 윗부분에는 지붕과 탑 상륜부 모양을 한 뚜껑을
만들었다. 〈은제난형사리기〉는 몸체를 마치 달걀과 같은 둥근 잔 형
태로 만들고, 몸체 외면은 사리기 아래에서 위쪽으로 감싸 올라가는
여섯 잎의 연판 모양으로 구획하였다. 각각의 연판은 잎의 양옆이
뒤집힌 모양으로 만들어 입체감을 주었으며 안쪽은 어자문으로 채
워넣었다. 연판 사이사이에는 12개 내외의 꽃술 문양을 새겼다. 구
연부 바로 아래에는 보탑형사리기와 마찬가지로 이중의 음각선을
가로로 두르고 그 안에 연주문을 넣었다. 난형사리기와 보탑형사리
기 모두 연주문의 원이 두 개 혹은 세 개의 동심원으로 이루어져 있

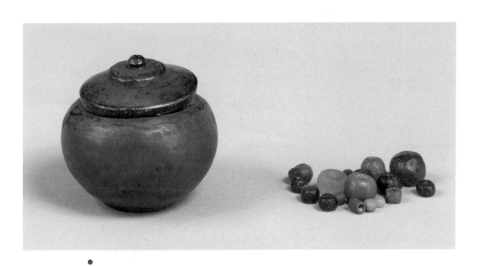

●
〈은제유개사리소호〉, 높이 4.4cm, 동체 지름 5cm, 바닥 지름 2.2cm, 일본 중요미술품, 도쿄국립박물관

다. 두 은제 사리용기는 재료, 기법, 문양 등 여러 가지 면에서 불국
사 삼층석탑 출토 〈은제사리외합〉 및 〈은제완〉과 공통점이 많아 서
로 비교된다.[39]

　〈은제유개사리소호〉는 은으로 만든 배가 부른 단지로 뚜껑에는
단추형의 손잡이가 있고 이중의 단이 있는 모양이다. 불국사 삼층석
탑에서 출토된 사리장엄구 중에서도 유사한 기형과 크기의 은제호
가 있어 비교되기도 하지만 세부적인 모습은 다소 다르다. 각종 구
슬 17개와 함께 있는데 구슬들 역시 이 은제사리호와 함께 출토된
것으로 생각된다.[40]

　〈금동경상〉은 탑에 법신사리(法身舍利)로 봉안한 불교경전을
넣었던 상자로 보인다. 뚜껑을 갖춘 장방형의 금동 상자로 문양은
없으며 금도금이 부분적으로 남아 있다.[41] 〈동제칠합〉은 내부에 칠
을 한 후 날카로운 도구로 긁어 초화문을 장식하였다. 고려시대에

〈금동경상〉, 통일신라, 길이 31.2cm, 일본 중요미술품, 도쿄국립박물관

〈동제칠합〉, 고려, 높이 7cm,
지름 13.4cm, 일본 중요미술품,
도쿄국립박물관

제작된 사리장엄구로 보이며 비슷한 예로는 월정사 팔각구층석탑
에서 출토된 〈청동사리외합(靑銅舍利外盒)〉이 있다. 월정사 탑 출토
품은 지름이 18.4cm로 오구라컬렉션의 동제칠합보다 5cm정도 큰
데 기형은 거의 동일하고 문양이나 장식이 없다.[42] 시대가 다른 유물
들이 한 석탑에서 출토된 일괄출토품으로 되어 있는 것은 탑을 처음
세웠을 때 넣은 사리장엄구와 후대에 중수할 때 넣은 사리장엄구들
이 함께 매납되어 있어 그렇게 된 것이 아닌가 생각할 수 있다.[43]

사찰 소장의
문화재들

오구라컬렉션 불교 관련 유물 가운데 원소장처인 사찰 또는 사지를
파악할 수 있는 경우는 많지 않다. 그러나 불화는 3건 중 2건의 원소
장처를 추적할 수 있다.

〈아미타삼존도(阿彌陀三尊圖)〉(TA-368)는 1958년 추정 목록과
1964년 목록에 '전라남도 보성 대원사(大原寺)'라는 원소장처가 적
혀 있다.[44] 대원사는 전라남도 보성군 문덕면 죽산리 천봉산에 위치
한 사찰로, 고려시대에 크게 중건되었다. 조선 후기인 1731년에는
법당과 암자가 중건되었고 〈아미타삼존상〉이 봉안되는 등 18세기
여러 차례 중창된 기록이 있다.[45] 오구라컬렉션의 〈아미타삼존도〉에
대한 기록은 찾을 수 없으나, 현재 극락전 벽화도 18세기 후반 제작
된 작품들이어서 〈아미타삼존도〉 또한 비슷한 시기에 그려진 작품
으로 파악된다. 유물 보관 상자에 해당 유물과 관련한 정보를 적은
하코가키〔箱書〕에는 이 불화가 1939년 미국 만국박람회에 출품된
것으로 적혀 있으며, 미에현(三重縣) 센주지(專修寺) 구장품으로 알
려져 있다.[46] 대원사는 일제강점기에도 건재하게 명맥을 이어오던
사찰이어서, 이곳에 소장되어 있던 불화가 언제 반출되어 일본 사
찰이 소장하게 되었으며, 또 오구라는 이것을 어떻게 입수하였는지
에 대해서는 좀 더 면밀한 연구가 필요하다.

〈수월관음도(水月觀音圖)〉(TA-369)는 화면 아래 있는 화기(畵記)
를 통해 개목사(開目寺) 소장품이었음을 알 수 있다. 1954년 목록에
는 고려시대의 '관음좌상(觀音坐像)'으로 명시되어 있으며 "개목사

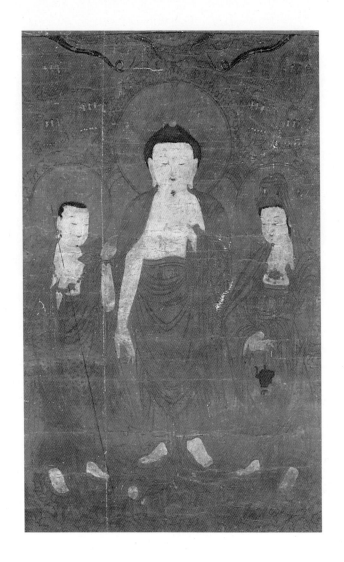

공양결연자명(開目寺供養結緣者名)이 기록되어 있다"고 적혀 있다.[47]

개목사는 경상북도 안동시 서후면 태장리에 있는 사찰로, 관음보살상을 봉안한 원통전(圓通殿)이 중심 불전이다.[48] 개목사는 현재 사적기(寺跡記)가 전하지 않아 〈수월관음도〉에 대한 기록을 찾기 어렵다. 다만 1932년 12월 23일자 『조선총독부관보』에 실린 사찰소유재산

공고에서 개목사 소유 귀중품 목록에 수월관음도가 포함되어 있지
않은 것으로 보아, 1932년 이전에 이미 개목사에서 반출된 것으로
추정된다.[49]

　〈명창칠년명동종(明昌七年銘銅鐘)〉(TE-903)은 종을 치는 부위
인 당좌(撞座)와 비천상(飛天像) 조각 사이에 새겨진 명문을 통해

〈명창칠년명동종〉, 고려 1196년, 높이 50.9cm, 도쿄국립박물관

1196년 덕흥사(德興寺)에 안치된 종이었음을 알 수 있다.[50] 덕흥사는
「태고사사법(太古寺寺法)」에 보이는 함경북도 회령군 팔을면 소풍산
(小豊山)에 위치한 귀주사(歸州寺)의 말사였다고 추측되나 연혁 등은
분명치 않다.[51] 이후 종의 소재에 대해서는 『이분카이힛키쇼〔以文會
筆記抄〕』를 참고할 수 있다. 기록에 따르면 이 종은 아와노쿠니〔阿波
國, 현 도쿠시마현(德島縣)〕의 시시쿠이정(宍喰町) 오야마신사(大山神
社)에 있었다고 한다.[52] 덕흥사에서 오야마신사로 반출된 경위에 대
해서는 왜구에 의해 옮겨졌다는 설이 지역에서 전해지고 있다.[53] 신
사에 안치되어 있던 이 종은 19세기 전반 도쿠시마 번주인 하치스카
나리마사(蜂須賀斉昌, 1795-1859)에 의해 몰수되었다. 이러한 내용
은 1900년대 초 이 종을 소장하고 있던 구메 다미노스케(久米民之助,
1861-1931)의 하코가키〔箱書: 보관상자에 써 넣는 글씨〕를 통해 알 수
있다. 구메는 일본의 중의원을 지낸 실업가로, 오구라가 전기사업을
확장하던 시기인 1918년 금강산과 그 주변을 시찰하고 이듬해 금강
산 전기철도주식회사를 설립한 인물이다. 1920년에 출간된 『조선고
적도보』 제7권에도 이 종이 구메의 소장품으로 실려 있어, 오구라가
소장하기 이전의 유통 경로를 확인할 수 있다.[54]

오구라컬렉션에는 〈화엄사 석경편(華嚴寺石經片)〉 2점이 포함
되어 있다. 화엄사 석경은 전라남도 구례군 화엄사의 장륙전(丈六
殿)을 장엄하고 있던 것이다. 임진왜란 때 장륙전이 소실된 이후 화
엄석경은 장륙전 자리에 새로 지어진 각황전(覺皇殿)에 일제강점기
까지 돌무더기로 쌓여 있다가, 일제 말 각황전 해체 수리의 일환으
로 가야모토 모리토가 중심이 되어 석경을 정리했다. 이후 6·25전
쟁으로 인해 포장된 상자가 파손되었으며 1961년 9월 재정리되었

다.[55] 2001년 화엄사 석경 탁본과 관련된 기사에서는 석경편에 남아 있는 일본어의 흔적을 통해 1935년과 1938년 두 차례에 걸쳐 상태가 좋은 상당량의 석경이 반출된 것으로 보도되었다.[56] 오구라가 가야모토를 통해 화엄사 석경편을 입수했을 가능성을 생각해볼 수 있다.[57] (김동현)

## 불교 전적

오구라컬렉션의 불교 전적으로는 11세기 초에 간행된 〈일체여래심비밀전신사리보협인다라니경(一切如來心秘密全身舍利寶篋印陀羅尼經)〉(TB-1472)(이하 〈보협인다라니경〉), 14세기 초에 간행된 〈대불정수능엄경(大佛頂首楞嚴經)〉(TB-1473), 해인사 소장의 고려대장경판을 후대에 인출한 〈인명정리문론본(因明正理門論本)〉(TB-1474), 〈반야심경(般若心經)〉(TB-1475) 등 목판본 4건 5점과 고려 후기에 필사된 것으로 보이는 〈법화경〉의 감지금니(紺紙金泥) 사경 1점, 감지은니(紺紙銀泥) 사경 1점, 백지금니(白紙金泥) 사경 1건 2점, 〈대불정수능엄경〉의 감지금니 사경 1점 등 사경 5점, 그리고 신라시대의 명문 기와와 지리산 화엄사 금당에 봉안되어 있던 통일신라시대의 화엄경 석경편(石經片)들의 탁본을 모은 탁본첩 1점 등이 있다. 이와 함께 〈화엄사 석경편〉 1건 2점도 소장되어 있다. 이 중 사경 5점은 본래 권자본(卷子本)이던 것을 후대에 일부 잘라 내어 절첩본(折帖本) 혹은 비첩본(碑帖本) 형식으로 편집한 것으로 모두 각권의 앞뒤 부분이 결락되어 있는 잔권(殘卷), 단간(斷簡)들이다. 제작자와 제작시기 등도 알려져 있지 않다.

『일체여래심비밀전신사리보협인다라니경』, 고려 1007년, 경전 전체 길이 6.8×239.1cm, 목축 7.5×0.35cm, 도쿄국립박물관

　　이에 비해 목판본은 대부분 본래의 상태를 잘 보존하고 있으며, 특히 〈보협인다라니경〉과 〈대불정수능엄경〉은 간기가 온전하게 남아 있어 제작 배경과 제작자를 알 수 있을 뿐 아니라 동일한 판본 중 가장 오래된 것으로서 사상사와 서지학 등의 측면에서 중요한 의미를 갖는 문헌이다.

　　〈보협인다라니경〉은 간기에 의하면 고려 목종 10년(1007)에 개성 부근에 있던 총지사(摠持寺)의 주지 홍철(弘哲)이 발원하여 제작한 것으로, 현존하는 가장 오래된 고려시대 목판본이자 가장 오래된 보협인다라니경이다. 두루마리 형태의 권자본이며 인쇄상태 등으로 볼 때 판각 당시 혹은 그로부터 얼마 지나지 않은 시기에 인출된 것으로 보인다. 일반적으로, 보협인다라니경은 무구정광다라니경과 함께 불탑의 건립 및 탑 내부에 다라니경의 봉안을 권장하는 경전인데, 무구정광다라니경이 주로 통일신라 때의 탑들에 봉안된 것과 달

리 보협인다라니경은 고려시대의 탑들에 봉안되었다. 그러나 오구라컬렉션 소장 〈보협인다라니경〉의 출처 관련 정보는 전해지고 있지 않다.

이 총지사본 〈보협인다라니경〉은 956년에 중국의 오월국(吳越國)에서 간행된 책과 형태와 형식 면에서 매우 유사하다. 오월국본과 마찬가지로 서두의 간기(刊記)에 이어서 변상도와 본문이 이어지는 형식을 하고 있고, 서체와 변상도의 내용도 비슷하다. 하지만 본문을 1행 8자로 한 오월국본과 달리 1행 9자이며, 서체와 그림도 오월국본보다 발전된 모습이 보이고 있다. 오월국과 불교 교류가 활발하였던 960년대에 전래된 오월국본을 저본으로 하면서 이를 발전시켜 제작한 것을 알 수 있다. 동일한 총지사본 보협인다라니경 1점이 국내에도 소장되어 있었지만 근래에는 그 소재가 확인되지 않고 있어, 현재 확인되는 고려 초 인출본은 오구라컬렉션의 것이 유일하다. 한편 12세기 중엽에 납입된 불상의 복장물 중에서 낱장의 종이에 동일한 판목을 찍은 것이 발견되기도 하였다.

〈대불정수능엄경〉은 간기에 의하면 고려 충선왕 복위 원년(1309)에 국대부인(國大夫人) 정(鄭)씨 등의 후원을 받아 작은 글씨의 판본을 만들고 150질을 인출하였다고 하는데, 인쇄 및 제본 상태로 볼 때 목판 제작과 동시에 인출한 150질 중의 하나로 생각된다. 10권 전체가 온전하게 남아 있으며, 남아 있는 예가 많지 않은 호접장본(胡蝶裝本)이다. 동일한 판목으로 인출한 판본이 국내에서도 확인되었지만 판각 당시가 아닌 후대인 조선시대 초기에 인출한 것이다. 능엄경으로도 불리는 대불정수능엄경은 마음의 작용 및 그 본질에 대하여 논의하고 있는 경전이다. 11세기 후반 이후 고려

〈화엄사 석경편〉, 통일신라 8세기, 왼쪽부터 10.4×12.9cm, 13.5×11.2cm, 도쿄국립박물관

불교계, 특히 선종에서 중시되었으며, 13세기 이후에는 유학자들 사이에서도 널리 읽혔다. 가지고 다니기 편리하도록 특별히 작은 글자의 판본을 만든 것도 이 책이 많은 사람들에게 폭넓게 읽혔음을 보여주는 것이라고 할 수 있다.

한편 〈화엄사 석경편〉은 통일신라 시기의 화엄경의 실물 자료로서 중요한 의미가 있다. 8세기 후반에 제작되어 화엄사 금당을 장엄했던 것으로 생각되는 화엄경 석경은 후대의 화재로 손상되어 현재는 1만여 점의 석경편으로 전하고 있는데, 근래의 조사에 의하면 이 석경편은 80권본의 신역(新譯) 화엄경을 변상도와 함께 새긴 것으로, 형식이나 내용에 있어 현재 전하는 여러 사본이나 판본들과는 다른 모습들이 보이고 있다. 8세기 당시에 유통되던 화엄경의 실제 모습을 전하는 자료로서 특별한 의미가 있다고 할 수 있다.

(최연식)

# 주

1    오구라 다케노스케 스스로는 그의 수집활동 목적을 "조선의 옛 기물(古器古物)을 계
     통적으로 정비·보존"하여 일본고대사와 극동퉁구스족 문화연구에 공헌하는 것이라
     표현했다. 小倉武之助 編, 「古代の日鮮關係」, 『小倉コレクション目錄』(小倉武之助,
     1964), p. 21.

2    거리문화시민연대, 『대구 新 택리지』(북랜드, 2007), p. 429.

3    현재 경북대학교박물관에 소장된 보물 제135호 승탑의 경우 강원도 원주시 거돈사
     지에서 이전되었다는 전언이 있어 좀 더 상세한 연구가 필요할 것으로 생각된다. 「(彙
     報) 昭和十年朝鮮總督府寶物古蹟天然記念物保存會總會と指定豫定物件」, 『靑丘
     學叢』24(京城: 靑丘學會, 1936. 5), p. 182; 정규홍, 『경북지역의 문화재수난과 국외반
     출사』(경상북도·우리문화재찾기운동본부, 2013), pp. 724-725. 그러나 조각 수법이나
     양식상으로는 오히려 고달사지에 있는 2기의 승탑과 매우 유사하다. 엄기표, 『신라와
     고려시대 석조부도』(학연문화사, 2003), pp. 354-357.

4    『朝鮮古蹟圖譜』3(朝鮮總督府, 1916), p. 388, 도 1387-1388; 정규홍, 『유랑의 문화재:
     제자리를 떠난 문화재들에 대한 보고서』(학연문화사, 2009), p. 133.

5    日本考古學會 編, 『小倉武之助氏所藏品展觀目錄』(日本考古學會, 1941), p. 20. 이
     1941년 일본고고학회 목록에서는 '탑중'이라고만 하였으나 1964년 목록에서는 '석
     탑'이라고 하였다. 小倉武之助 編, 『小倉コレクション目錄』(小倉武之助, 1964), p.
     102.

6    小倉武之助 編, 『小倉コレクション目錄』(小倉武之助, 간행년 미상), p. 85; 大韓民國
     政府 編, 『東京國立博物館收藏品(朝鮮)目錄 及 小倉코렉숀目錄』(大韓民國政府,
     1960), p. 521.

7    小倉武之助 編, 『小倉コレクション目錄』(小倉武之助, 1964), p. 102; 小倉コレクション
     保存會 編, 『小倉コレクション寫眞集』5卷(小倉コレクション保存會, 간행년 미상).

8    금강사지의 축조시기에 관한 여러 이견들에 관하여 趙源昌, 「부여 금강사의 축조시
     기와 당탑지 기단구조의 특성」, 『文化史學』第36號(한국문화사학회, 2011. 12), p. 25,
     주9 참조.

9    小倉武之助 編, 『小倉コレクション目錄』(小倉武之助, 1964), p. 102.

10   尹武炳, 『金剛寺: 扶餘郡 恩山面 琴公里 百濟寺址發掘報告』(國立博物館, 1969).

11   국립중앙박물관 편저, 『영원한 생명의 울림 통일신라 조각』(국립중앙박물관, 2008), p.
     373 도 79 도판설명.

12   이 상을 백제작으로 추정한 연구는 다음 참조. 김리나, 『한국고대 불교조각사 연구』,
     新修版(일조각, 2015), pp. 136-138.

13   국립문화재연구소, 『일본 도쿄국립박물관 소장 오구라컬렉션 한국문화재』(국립문화

재연구소, 2005), 도 443.

14 文明大, 「元五里寺址 塑佛像의 研究」, 『美術史學硏究』150(韓國美術史學會, 1981. 6), pp. 58-70; 小泉顯夫, 「泥佛出土地元五里廢寺址の調査」, 『昭和十二年度古蹟調査報告』(朝鮮古蹟研究會, 1938), pp. 63-79.

15 국립문화재연구소의 도판설명에는 '다오쿠리 간이치(田瞮關一)'라고 적혀 있으나 오기(誤記)인 것으로 판단된다.

16 국사편찬위원회 한국사 데이터베이스: http://db.history.go.kr/

17 고미야 미호마쓰의 한국미술품 수집에 대해서는 정규홍, 『유랑의 문화재: 제자리를 떠난 문화재들에 대한 보고서』(학연문화사, 2009), pp. 280-283 참조.

18 崔淳雨, 『崔淳雨全集』5 短想, 隨筆(學古齋, 1992), pp. 371-372; 이구열 지음, 『한국문화재 수난사』(돌베개, 1996), p. 199; 윤용혁, 「가루베 지온(輕部慈恩)의 백제고분 조사와 유물의 문제」, 『가루베 지온(輕部慈恩)의 백제연구』(서경문화사, 2010), pp. 94-102.

19 輕部慈恩, 『(會津八一博士監修東洋美術叢刊)百濟美術』(東京: 寶雲社, 1946), p. 148, 도 19-1.

20 小泉顯夫·梅原末治·藤田亮策, 『大正十一年度古蹟調査報告』第一冊 慶尙南北道忠淸南道古蹟調査報告(朝鮮總督府, 1931), pp. 22-23.

21 서탑지 발견 녹유능형전에 대한 모로가 히데오의 보고내용은 위의 글 p. 22에 인용되어 있다. 모로가의 1916년 조사에 관하여는 다음의 글 참조. 谷井濟一, 「(彙報)朝鮮慶州發見釉塼」, 『考古學雜誌』第6卷 第8號(日本考古學會, 1916), pp. 479-480.

22 국립경주문화재연구소, 『四天王寺』 II 回廊外廓 발굴조사보고서(국립경주문화재연구소, 2013), p. 273, p. 469의 유물번호 271, 274, 275 참조.

23 국립문화재연구소, 『일본 도쿄국립박물관 소장 오구라컬렉션 한국문화재』(국립문화재연구소, 2005), p. 411, 도 600.

24 천득염, 「운주사의 석탑」, 『雲住寺: 石塔·石佛 精密實測調査報告書』(雲住寺·和順郡, 2007), p. 58.

25 1941년 목록에는 〈녹유사리호〉와 함께 실린 사진이 나오며 1954년 목록을 통해 이 사리호가 도난당했음을 알 수 있다. 日本考古學會, 『小倉武之助氏所藏品展觀目錄』(日本考古學會, 1941), p. 21; 小倉家, 『家藏美術工藝·考古品目錄』(小倉家, 1954), p. 40. 출토지가 '순천'이라고 되어있는 점에 주목하여 본다면 순천에 있는 석탑 가운데 금둔사(金芚寺) 삼층석탑과 이 사리기 표면에 조식(彫飾)된 도상과의 연관성이 언급된 바 있어 흥미를 끈다. 국립중앙박물관 편저, 『영원한 생명의 울림 통일신라 조각』(국립중앙박물관, 2008), p. 403 도 139 도판설명.

26 小倉武之助, 『小倉コレクション目錄』(1958?), p. 58; 小倉武之助 編, 『小倉コレクション目錄』(小倉武之助, 1964), p. 72.

27 이 사건들에 대한 기록은 다음 참조. 金禧庚 編, 『韓國塔婆研究資料』(考古美術同人

會, 1968), pp. 257-264; 黃壽永, 『日帝期文化財被害資料』(韓國美術史學會, 1973), pp. 246-249, 265-267. 도괴된 탑의 유리원판 사진은 다음 참조. 국립광주박물관, 『光陽』, 남도문화전 II(국립광주박물관, 2011), p. 94, pl. 82.

28 日本考古學會, 『小倉武之助氏所藏品展観目錄』(日本考古學會, 1941), p. 21.

29 1954년 '小倉家' 발행 목록에는 '사리용기(舍利容器)'라고 하고 '慶北慶州' 출토로 기록하였으며, 하나의 일련번호 아래에 일괄품으로 수록하였다. 小倉家, 『家藏美術 工藝・考古品目錄』(小倉家, 1954), pp. 40-41.

30 日本考古學會, 앞의 책, 圖版第七.

31 小倉家, 위와 같음. 1958년 추정 목록과 1964년 목록에는 도난당한 뒤 동일한 형태의 것을 주조하였다고 적혀 있으나, 이렇게 복제된 〈금제사리소병〉의 소재도 현재 파악 할 수 없다. 小倉武之助, 『小倉コレクション目録』(1958?), pp. 58-60; 小倉武之助 編, 『小倉コレクション目録』(小倉武之助, 1964), pp. 72-74.

32 小倉武之助, 『小倉コレクション目録』(1958?), pp. 58-60; 小倉武之助 編, 『小倉コレ クション目録』(小倉武之助, 1964), pp. 72-74.

33 小倉コレクション保存會 編, 『小倉コレクション寫眞集』(小倉コレクション保存會, 1981), p. 115; 東京國立博物館 編, 『寄贈小倉コレクション目録』(東京: 東京國立博物 館, 1982), p. 210.

34 주경미는 불국사 삼층석탑 불사리장엄구와 오구라컬렉션 사리용구가 동시대의 동일 제작공방에서 제작되었을 가능성이 상당히 높다고 하였다. 또 이러한 경우가 쌍탑 출 토품일 경우를 제외하고는 거의 없어 두 사리장엄구의 제작기법 및 문양상의 유사성 이 상당히 독특한 현상이라고 보았다. 周炅美, 「통일신라시대의 金工技法 硏究-佛 舍利莊嚴具를 중심으로」, 『신라문화제학술발표논문집』 第24號(동국대학교 신라문화 연구소, 2003), pp. 292-294.

35 한정호는 「불국사무구정광탑중수기」의 내용과 관련하여 이 사리장엄구 일괄품 출토 지의 추정을 시도하였다. 한정호, 「〈佛國寺无垢淨光塔重修記〉와 小倉컬렉션 傳 경 주 남산출토 사리장엄구」, 『美術史論壇』 第27號(한국미술연구소, 2008), pp. 39-65.

36 李蘭暎, 「魚子文 技法」, 『震檀學報』 71·72 (震檀學會, 1991), pp. 187-209.

37 周炅美, 앞의 논문, p. 292.

38 『무구정경』과 공양탑의 봉안에 관하여 다음 참조. 강우방, 『한국 불교의 사리장엄』(열 화당, 1993), pp. 25-27.

39 두 은제 사리용기의 제작시기를 추정하는 데 있어 가장 참고가 되는 것은 이와 여러 면 에서 공통점을 지닌 불국사 삼층석탑 출토의 〈은제사리외합〉 및 〈은제완〉이다. 이 두 유물은 기존에 대체로 통일신라시대 탑의 건립과 함께 제작된 것이라 파악되어 왔다. 그러나 불국사 삼층석탑 사리장엄구 제작시기에 대해서는 형식이 다른 몇 가지 세트 가 동시에 봉안된 점과 각 세트별로 기술적 차이가 있는 점을 들어 고려시대에 중수되 면서 사리기가 추가된 것이 아닐까 하는 문제제기가 있었다. 金妍秀, 「統一新羅時代

舍利莊嚴에 관한 研究」(서울大學校 大學院 考古美術史學科 碩士學位論文, 1992), pp. 39-43. 최근 공개된 불국사삼층석탑 출토 '墨書紙片' 중 1038년에 작성된 「불국사서석탑중수형지기(佛國寺西石塔重修形止記)」에 의하면 〈은제사리외합〉 및 〈은제완〉 두 점은 고려시대에 탑을 중수하면서 새로 봉안한 유물일 가능성이 높다. 김연수, 「석가탑 내 발견 사리장엄구 고찰」, 『불국사 석가탑 유물』 3. 사리기·공양품(국립중앙박물관·대한불교조계종 불교중앙박물관, 2009), pp. 167-170; 주경미, 「新羅舍利莊嚴方式의 형성과 변천」, 『신라문화』 43(동국대학교신라문화연구소, 2014), p. 193.

40  국립문화재연구소, 『일본 도쿄국립박물관 소장 오구라컬렉션 한국문화재』(국립문화재연구소, 2005), p. 410, 도 597; 『佛舍利と宝珠』(奈良國立博物館, 2001), p. 197.

41  국립문화재연구소, 앞의 책, p. 414, 도 607.

42  위의 책, p. 411, 도 599; 월정사성보박물관, 『월정사성보박물관도록』(월정사성보박물관, 2002), pp. 34-35, 도판 8.

43  창건 당시의 사리장엄구와 중수과정에서 추가로 납입된 사리장엄구가 함께 발견되는 예들은 실제 종종 있어 왔다. 김연수, 앞의 논문, pp. 165-172 참조.

44  小倉武之助, 『小倉コレクション目録』(1958?), p. 88; 小倉武之助 編, 『小倉コレクション目録』(小倉武之助, 1964), p. 105.

45  朝鮮總督府內務部地方局, 『朝鮮寺刹史料』上(朝鮮總督府, 1911), pp. 306-307; 문화재청·성보문화재연구원 편, 『한국의 사찰벽화: 사찰건축물 벽화조사보고서-전라남도』(문화재청·성보문화재연구원, 2013), pp. 187-188.

46  湊信幸, 「小倉コレクション李朝絵画目録」, 『MUSEUM』 372(東京國立博物館, 1982), p. 29.

47  小倉家, 『家藏美術工藝·考古品目錄』(小倉家, 1954), p. 70.

48  개목사는 고운사(孤雲寺)의 말사로, 원통전은 조선 초기인 1459년에 건립되었으며 천 개의 눈을 가졌다는 관음보살에 대한 믿음과 눈병이 없어진다는 소문으로 사세(寺勢)가 매우 번성하였다. 경일대학교 한울건축문화유산연구소, 『개목사 원통전 정밀실측 조사 보고서』(문화재청, 2007), pp. 81-83.

49  『朝鮮總督府官報』 第1789號(1932. 12. 23), p. 229.

50  "명창 7년(1196) 병진 4월에 김종일이 무게 67근의 동종을 주조하여 덕흥사에 안치하였다(明昌七年丙辰四月日鑄成金鐘一重六十七斤德興寺懸排普勸丹那同共一心聖躬 萬歲上棟樑戶長金仁鳳副棟樑延甫慶讚棟香孝)."

51  최응천, 「일본에 있는 한국문화재(10)」, 『박물관신문』 250(국립중앙박물관, 1992. 6), p. 16.

52  坪井良平 著, 『朝鮮鐘』(東京: 角川書店, 1974), p. 150.

53  岡田一郎, 「宍喰町の寺社·石佛·遺跡の實態調査」, 『郷土研究発表会紀要』 第20號 綜合學術調査報告: 宍喰町及びその周邊(德島: 阿波學會, 1974. 3), pp. 129-136.

54  朝鮮總督府, 『朝鮮古蹟圖譜』七(朝鮮總督府, 1920), pp. 847-848 도 3121-3122.

55  鄭明鎬 · 申榮勳,「華嚴石經調査整理略報」,『考古美術』第六卷 第九號(通卷第六十二號) 智異山 華嚴寺 特輯(考古美術同人會, 1965. 9), p. 6.

56  정재왈,「화엄사 '화엄석경' 탁본 완성」,『중앙일보』(2001. 8. 2), p. 14.

57  『가장미술공예·고고품목록』의 작성자에 대해서는 早乙女雅博,「新羅·伽倻の冠」,『MUSEUM』第372號(東京: 美術出版社, 1982. 3), p. 14 주 8; 李素玲,「東京國立博物館所藏の朝鮮半島由來の文化財―小倉コレクション」,『韓國·朝鮮文化財返還問題連絡會議年譜』2013(東京: 韓國·朝鮮文化財返還問題連絡會議, 2013. 7. 1), p. 9 참조.

# 공예

오구라컬렉션에서 도자기는 절반 이상을 차지하는 고고유물 다음으로 많은 양이다. 도자기는 문화재 중 가장 먼저 수집 대상이 되었다. 고려시대 무덤에서 파낸 청자부터 민간에서 사용하던 백자까지 수집자의 취향을 반영한 다양한 컬렉션이 모였다가 또 흩어졌다. 그런 만큼 손에 넣고 또 손에서 떠나보내기까지 많은 사연이 남아 있는 것도 도자기이다. 오구라의 도자 컬렉션 역시 그러하다.

도굴된
청자

도자기에 정통했던 고야마 후지오(小山富士夫, 1900-1975)는 『세계도기전집(世界陶器全集)』에 실린 그의 글 「고려도자서설(高麗陶磁序說)」에서 고려청자를 "쓸쓸한 조선 역사에 피어난 아름다운 꽃 … 고요하고 아름다운 고려청자를 보고 있자면 어떻게 이런 게 태어났

는지 이상하게 생각될 정도"라고 적었다.¹ 계속해서 글을 읽어 가다 보면 이번에는 현실과 마주하게 된다. 고려청자를 향한 열띤 수집욕, 그에 따른 도굴과 매매가 바로 그것이다.

대표적인 일본인 고려청자 수집가를 꼽으라면 이토 히로부미(伊藤博文, 1841-1909)를 빼놓을 수 없다. '이등박문'이라고도 불리는 그가 유명한 청자 수집가였음을 아는 사람은 많지 않다. 당시 한국에서는 고려인삼과 도자기가 특산품으로 주목받았다. 이토는 수많은 고려청자를 수집하여 한 번에 많게는 수십 점씩 일본 천황과 귀족에게 헌상했다. 이토가 천황에게 헌상한 청자 103점 중 97점은 1965년 한일협정이 체결된 후, 이듬해 반환되었는데, 그 중 하나가 현재 국립중앙박물관에 있는 보물 제452호 〈청자구룡형주자(靑磁龜龍形注子)〉이다.

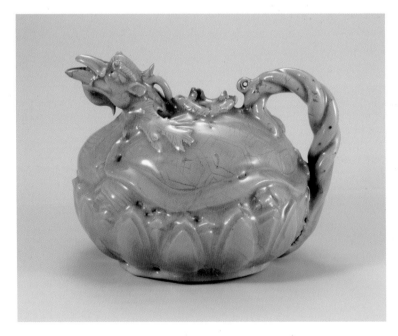

●
〈청자구룡형주자〉,
고려, 높이 14.3cm,
입지름 4.6cm,
바닥지름 10.4cm,
보물 제452호,
국립중앙박물관

당시 시중에 유통된 청자의 대부분은 도굴품이었다. 이는 일본인 수집가와 연구자들도 인정하고 있던 부분이다. 일부 오래된 사찰에 청자가 전해 내려왔다거나 고려시대 당시 일본으로 건너갔던 것이 현지에 남아 있는 경우도 있었지만, 거의 전부가 도굴품이라고 해도 과언은 아니었다. 이왕가박물관 관장을 역임했던 스에마쓰 구마히코(末松熊彦)가 전하는 고종과 이토 히로부미의 일화에서도 이를 확인할 수 있다. 그에 따르면, 고종은 청자를 보고 어디의 것인지 물었고 이토가 고려시대의 것이라 답변을 하니 다시 고종은 이러한 것은 조선에 없다고 대답했다. 이에 이토는 청자가 도굴품이라고 설명할 수 없는 까닭에 침묵했다는 것이다.[2]

고종이 정말 청자를 몰랐는지에 대해서는 다소 의문이다. 1890년대 후반 의료 선교사 알렌(Horace N. Allen, 1858-1932)이 갑신정변 때 중상을 입은 민영익(閔泳翊, 1860-1914)을 치료해준 것에 대한 감사의 뜻으로 고종이 "작은 회색 접시"라고 부른 〈청자음각당초문접시〉를 하사했다는 기록이 있기 때문이다.[3]

이왕가박물관은 1908년 상반기부터 개관을 준비하며 진열품 수집을 시작했다. 당시는 개성과 강화도를 중심으로 일본인들이 주도하여 고려자기와 동기(銅器)들을 대량으로 도굴하고 거래하던 시기였다. 1909년 11월에 박물관이 일반 관람을 허용한 이후에도 전시품 수집은 계속되었는데, 고려자기는 1,100여 점으로 도자기 중 절반이 넘는 비율을 차지하였다. 청자의 대부분은 개성 부근 출토품으로 기록되어 있어, 당시 고려시대 고분의 도굴과 매매가 성행했음을 방증한다.[4] 통감부가 국가 예산으로 청자를 집중적으로 사들이는 과정에서 우수한 청자에는 그만큼의 값을 쳐주며 자연스럽게 청

〈청자음각보상화당초문대접〉, 고려 12-13세기, 높이 8.4cm, 입지름 19.4cm,
바닥지름 5.8cm, 도쿄국립박물관

자의 가격이 전반적으로 오르기도 하였다. 이때 고가로 사들인 청자 중 하나가 현재 국립중앙박물관 소장 〈청자상감진사채포도동자문표형주자승반(靑磁象嵌辰砂彩葡萄童子文瓢形注子承盤)〉이다.[5]

당시 '고려청자광'이라는 말이 있을 정도로 청자만을 집중적으로 수집했던 사람들도 많았지만, 오구라는 그 정도로 청자에만 집중하지는 않았다. 특정 장르에 치중하지 않고 골고루 문화재를 수집했던 그의 수집관에 따른 것으로 추정된다.

그럼에도 그 역시 〈청자음각보상화당초문대접(靑磁陰刻寶相花唐草文大楪)〉(TG-2752)과 〈청자상감동화국당초문유병(靑磁象嵌銅畵菊唐草文油甁)〉(TG-2776)을 비롯한 상당량의 청자를 수집했다. 단정한 느낌의 〈청자음각보상화당초문대접〉은 12-13세기 제작된 것으로, 바닥에는 규석받침 자국이 있다. 소성시 바닥에 모래가 들러붙는 것을 막기 위해 바닥에 괸 차돌 조각의 흔적으로, 전성기 고급 청자의 제작 기법을 반영한다. 〈청자상감동화국당초문유병〉 역시 정교한 당초문이 시문된 고급품으로, 동화기법으로 화심(花心)을 장식하였다.[6]

한 가지 흥미로운 사실은 오구라컬렉션의 청자 중에는 향로, 주자, 합 등의 본체나 뚜껑만 남아 있는 것이 많다는 점이다. 〈청자사자편(靑磁獅子片)〉(TG-2753)은 본래 향로의 뚜껑 장식이었던 것으로 추정

〈청자상감동화국당초문유병〉, 고려 13세기, 높이 4cm, 입지름 2.5cm,
바닥지름 4.4cm, 도쿄국립박물관

〈청자사자편〉, 고려 13세기, 잔존 높이 14.4cm,
도쿄국립박물관

된다. 보통 문화재가 일부만 남게 될 경우 그 가치 역시 거의 사라진다고 볼 수 있지만, 오구라는 이 사자편에 나무 받침대까지 붙여 나름대로 하나의 작품으로서 아꼈던 것으로 보인다. 이 받침대에는 "개성 출토(開城出土)"라고 쓰여 있는데, 아마도 개성 일대 고려 고분이 다수 도굴되는 과정에서 출토된 것으로 추정된다. 이처럼 일부만 남아 있는 청자는 두 가지로 해석할 수 있다. 먼저 당시 파편이나 기물의 일부분만 남아도 가치를 인정받고 거래가 이루어졌을 가능성이다. 시간이 흐를수록 늘어나는 청자의 수요에 비해 대부분의 고려 고분이 도굴되어 버려 공급이 원활하지 못한 상황에서라면 충분히 가능성이 있는 일이다. 또 하나는 오구라의 도자컬렉션이 한국에서 일본 도쿄로, 도쿄에서 대공습을 겪고 다시 지바현으로 옮기는 과정에서 일부가 멸실되었을 가능성이다. 초반에는 계획적으로 안전하게 물건을 옮겼겠지만, 도쿄 대공습과 패전을 연달아 겪으며 일부를 잃어버리거나 특히 충격에 약한 도자기가 훼손되었을 가능성이 있다. 어느 쪽이든 우리로서는 안타까운 일이다.

계룡산

철화분청

분청사기는 주로 15-16세기 제작되었다. 회색 혹은 회흑색의 태토 위에 백토를 덧발라 장식한 것이 특징이며, 표면 장식은 상감, 인화, 조화, 박지, 철화, 귀얄, 분장의 일곱 가지 기법을 기본으로 한다. 우리가 흔히 분청사기라고 하면 떠올리는 이미지, 큰 붓으로 그릇 표면을 슥슥 칠하거나 백토물에 텀벙 담갔다가 막 꺼낸 것 같은 대접, 삐뚤빼뚤 자유분방하게 물고기나 꽃 등을 그려 넣은 병들이 이러한 기법으로 제작된 것이다.

이러한 분청사기는 일본에서도 일찍부터 미시마[三島]로 불리며 주목받았다. 오구라컬렉션에도 미시마 또는 호리미시마[彫三島], 하케미시마[刷毛三島]와 같은 이름으로 분청사기 20건이 포함되어 있다. 그 중 주목되는 것이 "계류산(溪流山) 출토"로 기재된 〈분청사기철화연화어문병(粉靑沙器鐵畵蓮花魚文甁)〉(TG-2795)이다. 아마도 계룡산(鷄龍山)을 잘못 쓴 것으로 생각되는 이 분청사기는 비교적 이른 시기 작성된 목록에서부터 출토지가 함께 기록되어 있다. 계룡산은 일찍부터 철화분청사기 산지로 유명했던 계룡산 학봉리 요지를 가리키는 것으로 추정된다.

계룡산 학봉리 요지는 현재 충청남도 공주시 반포면 학봉리 일대에 위치한다. 지금까지 총 15개의 가마터가 확인되었으며, 1990년 사적 제333호로 지정되었다. 요지의 존재는 일제강점기부터 널리 알려져, 공식 조사 또는 사적(私的) 답사가 여러 차례 이루어졌다. 1927년 조선총독부 촉탁 노모리 겐(野守健)과 고용원 간다 소조(神

〈분청사기철화연화어문병〉, 조선 15-16세기, 높이 28.8cm, 입지름 6.5cm, 바닥지름 8.2cm, 도쿄국립박물관

田惣藏)가 최초의 공식 조사를 실시하여 1928년 발간된『소화2년도 고적조사보고』에 조사 결과를 보고했다.[7] 학봉리 요지에서 도자기 편을 멋대로 캐내 골동상에 판매하는 자들이 기승을 부린다는 사실이 조선총독부에 보고되며 한발 늦게 정식 조사에 착수한 결과였다. 실제로 사적인 조사는 그보다 훨씬 일찍부터 시작되어, 1924-25년 이미 아사카와 노리타카(淺川伯敎)와 아사카와 다쿠미(淺川巧) 형제, 고모리 시노부(小林忍), 나카오 만조(中尾万人) 등 한국 미술에 관심이 많았던 이들이 계룡산 가마터에 다녀갔다. 급기야는 학봉리 요지 출토품 중 소성 중에 찌그러진 것이나 파편들조차 도쿄, 나고야, 오사카 등에서 고가로 거래되었다고 한다.

이 〈분청사기철화연화어문병〉에는 이름 그대로 연지어문(蓮池魚文)이 새겨져 있다. 연지문 계열은 포류수금문(蒲柳水禽文), 즉 버드나무가 흐드러진 연못가에 새들이 노니는 모습을 묘사한 문양에서 파생된 것으로, 학봉리 출토품에는 물고기가 연꽃 줄기를 물고 있거나 바라보고 있는 연지어문이 가장 많이 보인다. 철화분청사기의 연지어문은 세련미나 격조는 다소 떨어지나 대담한 표현과 자유분방한 구성이 돋보인다고 평가되고 있다.[8] 이러한 특유의 한국적 미감은 수백 년이 지난 지금도 사랑받으며 꾸준히 만들어지고 있는데, 2014년 8월 프란치스코 교황이 방한했을 당시 충청남도 방문 기념 선물로 선정되기도 하였다.

다만 한 가지 아쉬운 점은 이 어문병이 계룡산 출토품이라는 점과 별개로 오구라가 이것을 어떻게 입수하게 되었는지는 불분명하다는 것이다. 계룡산 학봉리 출토품으로 기록되어 있는 〈분청사기철화모란문병(粉靑沙器鐵畵牡丹文甁)〉(TG-2796) 역시 그러하다. 그

외에도 〈분청사기경주장흥고명대접(粉靑沙器慶州長興庫銘大楪)〉(TG-2783)은 경남 울산시 두동면 고지평 요지 출토품, 〈분청사기언양인수부명대접(粉靑沙器彦陽仁壽府銘大楪)〉(TG-2782)은 경남 울산시 언양읍 하잠리 요지 출토품으로 추정되고 있다.[9] 이러한 분청사기는 각 요지에서 발굴 혹은 도굴되어 거래된 것일 가능성이 있다. 학봉리 요지 출토품은 이미 파편들조차 활발하게 거래되고 있었던 만큼, 오구라가 시장에 나와 있던 것을 매입했을 가능성이 높다. 〈분청사기내섬시명대접(粉靑沙器內贍寺銘大楪)〉(TG-2785)이 그러한 대표적인 사례이다. 이 분청사기는 1941년 발간된 문명상회(文明商會)의 도록인 『조선명도도감(朝鮮名陶圖鑑)』에 게재되어 있어, 오구라

〈분청사기언양인수부명대접〉, 조선 15세기, 높이 6.3cm, 입지름 20cm, 바닥 지름 6.3cm, 도쿄국립박물관

가 문명상회와 직접 거래하거나 또는 다른 일본인 소장자를 거쳐 매입한 것으로 추정되고 있다.

소장자가 바뀐
백자

일찍부터 문화재 시장에서 주목받은 청자에 비해 백자는 상대적으로 늦은 시점인 1930년대 이후 활발하게 유통되기 시작하였다.[10] 오구라 역시 백자를 상당수 수집했는데, 도자 컬렉션의 절반이 넘는다. 백자는 그 수가 많은 만큼 병, 호, 접시, 수반, 합, 주자, 연적에 명기로 사용된 인물상까지 다양한 기종으로 구성되어 있다. 장식 기법 역시 다양하며, 〈백자음각파상선문내자시명발(白磁陰刻波狀線文內資寺銘鉢)〉(TG-2803)과 같이 조선 초기 백자로는 드물게 관사(官司)명이 새겨진 것도 한 점 포함되어 있다.[11] 한편으로, 도자의 유통 경로와 소유자 변경에 대해 가장 많은 정보를 알 수 있는 것도 바로 이 백자들이다. 오구라가 수집한 도자기 중 상당수가 1930-40년대에 발간된 도록에는 오구라가 아닌 다른 사람의 소장품으로 적혀 있다. 생각해 보면 나름의 감식안을 갖추고 오랜 기간 수집을 했던 그의 눈에 든 물건이라면, 이미 다른 누군가도 탐냈거나 어쩌면 한번은 손에 넣었다 내놓은 것일지도 모른다.

그의 소장품과 관련해 자주 이름이 언급되는 인물 가운데 함석태(咸錫泰, 1889-?)가 있다. 함석태는 평안북도 영변 출신으로 우리나라 최초의 치과의사였다. 1912년에 일본치과의학전문학교를 졸업하고 현재의 서울 삼각지 근처에 한성치과의원을 개원한 그는 병

원을 운영하며 틈틈이 문화재를 수집했다. 한국 최초의 근대적 화랑인 조선미술관(朝鮮美術館)의 설립자이자 전시기획자였던 오봉빈(吳鳳彬, 1893-?)은 함석태의 성격과 소장품을 들어, "모든 일을 물샐틈 없게 하는 꼼꼼한 성격의 소유자로, 모으는 서화골동 전부가 기기묘묘하면서도 실적(實的)인 좋은 물건들"이라고 평했다.[12] 당시 유명 소장가가 그러했듯 그도 소장품을 공개하여, 1935년 발행된『조선고적도보』제15권에 〈백자양각매접문팔각주자(白磁陽刻梅蝶文八角注子)〉(TG-2819), 〈백자청화용형연적(白磁青畵龍形硯滴)〉(TG-2836), 〈백자양각십장생문화형잔(白磁陽刻十長生文花形盞)〉(TG-2816)이 '함석태 소장'으로 실려 있다.[13] 지금은 모두 오구라컬렉션에 속해 있는 것들인데, 오구라가 직접 또는 중간 소장자를 거쳐 1935년 이후에 입수한 것으로 보인다. 함석태는 해방 1년 전에 고향으로 돌아갔으며 그의 컬렉션은 북한 정권에 몰수되었다고 전해진다. 심지어 그의 몰년도 알 수 없는 상황에서 컬렉션이 어떠한 방식으로 흩어졌는지 현재로서는 알 길이 없다.

함석태와 오구라가 직접 거래했다고는 단언할 수 없는데, 그 근거 중 하나가 바로 〈백자양각십장생문화형잔〉이다. 1935년에 함석태 소장으로 공개되었으나, 불과 5년 뒤인 1940년에 발간된『조선고서화골동품목록(朝鮮古書畵骨董品目錄)』에는 박창훈(朴昌薫, 1897-1951)의 소장품으로 또 한 번 세상에 나타났기 때문이다.

박창훈은 일제강점기에 유명 외과의로 활동하며 고미술품을 수집했는데, 수집활동을 본격적으로 하여 오세창, 함석태, 손재형 등과 함께 주요 소장가로 손꼽힐 정도였다. 그러나 그는 당시 급변하는 정세 속에서 대규모의 컬렉션을 유지하기 힘들다고 판단했던 듯

〈백자양각십장생문화형잔〉, 조선 19세기, 높이 6.3cm, 입지름 13.7cm×10.1cm, 바닥지름 5cm, 도쿄국립박물관

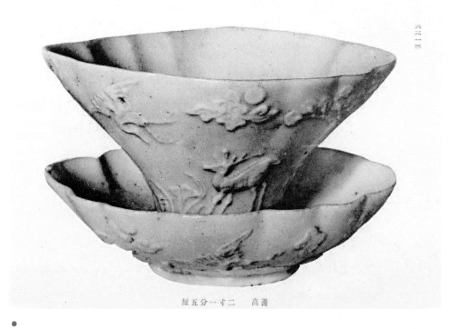

『조선고적도보』 제15권(1935)에 실린 〈백자양각십장생문화형잔〉. 잔과 함께 지금은 사라지고 없는 화형 잔 받침이 세트를 이루었음을 알 수 있다.

하다. 표면적으로는 자녀 교육비를 마련하고 또 중요미술품을 독점할 염치가 없으니 이를 분양하겠다는 이유를 들어 600점 가량 되는 대량의 소장품을 두 차례에 걸쳐 경성미술구락부 경매를 통해 처분했기 때문이다. 당시에도 이는 대형 사건이었는지 오봉빈은 그의 소장품 처분을 아쉬워하는 글을 『동아일보』에 기고하였다.[14] 오구라는 아마도 1940년에서 1945년 사이 일본에 돌아가기 전의 어느 시점에 박창훈컬렉션 중 하나였던 이 백자잔을 입수한 것으로 보인다.

시중에 나와 여럿의 손을 옮겨 다녔던 문화재들은 유통 과정에서 일부 혹은 전체가 멸실되는 일이 많은데, 이 잔 역시 그러했다. 보통 이러한 형식의 잔은 잔 받침과 짝을 이루어 사용된다. 실제로 1935년 『조선고적도보』에 실린 사진에는 잔 받침이 함께 찍혀 있어, 원래는 세트였음을 알 수 있다. 그런데 1940년 경매 도록에는 잔만 실려 있으며, 현재 오구라컬렉션에도 잔만 남아 있다. 세트를 굳이 나눠서 팔았을 가능성은 낮기 때문에, 함석태에서 박창훈으로 소유권이 넘어가는 과정에서 깨지거나 잃어버렸을 것으로 추정된다.

한편, 이 백자잔을 직접 조사한 국립문화재연구소는 구연부가 너울너울 꽃잎처럼 펼쳐져 있는 화려한 기형과 외면에 십장생을 섬세하게 압인 양각한 문양 표현, 탁월한 유색을 근거로 왕실에서 사용된 술잔으로 추정하고 있다.[15] 이 백자잔 외에도 〈백자육상궁계축삼둑명접시(白磁毓祥宮癸丑三斗銘楪匙)〉(TG-2811) 역시 왕실과 관련된 것으로 보인다. 정제된 기형에 백색의 유약이 고루 시유된 접시로, 굽 둘레를 따라 한글로 '육샹궁계특삼둑'이라고 새겨져 있다. 육상궁(毓祥宮)은 숙종의 후궁이자 영조의 친어머니인 숙빈 최씨의 신위를 모신 건물이다. 육상묘(毓祥廟)에서 1753년 육상궁으로 개칭

된 이곳은 고종 19년(1882)의 화재로 소실되어 이듬해 재건되었다.
이 접시는 바로 이 육상궁에서 사용된 것으로 추정된다.

왕실의 물건이 시중에 나와 마침내 오구라 손에 들어가게 된 것
은 이 도자기들만이 아니다. 목칠공예품에서도 이와 유사한 사례가
다수 확인된다. (남은실)

주칠이 된
목칠공예품

오구라컬렉션의 목칠공예품들은 통일신라부터 일제강점기까지의
최상품 유물들이다. 외국의 유수 박물관에서 간혹 볼 수 있는 위작
이 전혀 없다는 점이 특징이다. 유물들 대부분의 보존상태가 양호하
고 한국의 전통양식을 지니고 있다. 그중 주칠이 된 흥미로운 유물 3

건을 먼저 살펴보고자 한다. 특히, 이 유물들은 왕실과 밀접한 관련성을 보인다.

〈주칠십이각풍혈반(朱漆十二角風穴盤)〉(TH-441)은 12각 상판에 8각판 다리를 가졌으며 주칠로 장식된 소반이다. 다리의 각 면에는 방형, 원형, 만(卍)자, 여의두문(如意頭文)을 투각하여 장식적 효과와 더불어 이동 시 손을 넣어 잡을 수 있도록 하였다. 다리 아래쪽 모서리마다 감잡이를 대었다. 일견 평범해 보이는 소반이지만 오구라컬렉션 목록에 "건청궁(乾淸宮)에 있었던 것으로 민비 암살 후에 방에 있던 것을 가지고 왔다고 전한다"라고 기록되어 있다는 점이 주목된다. 기록의 사실여부를 떠나 명성황후를 시해하고 그 곳에서 가져온 왕실용품의 내력을 적어 넣은 것은 매우 특이한 점이다. 아마 이러한 기록은 을미사변(1895) 이후, 고종이 러시아공사관으로 피신을 가면서 왕실의 물건들이 궐밖으로 유출되었던 상황을 반영한 것으로 이해할 수 있다.

〈주칠십이각풍혈반〉에 비해 좀더 화려하고 장식적인 소반으로는 〈주칠용문소반(朱漆龍文小盤)〉(TH-443)이 있다. 이 소반은 원형 상판에 음각선을 한 줄 두르고 여의주를 희롱하는 한 쌍의 용문양이 장식되어 주목된다. 상판 아래 당초문을 투각한 초엽(蕉葉)이 있고 다리의 종아리 상하에는 당초문을 투각 기법으로 장식한 아가(兒架)를 댔다. 특히 초엽의 전후면에 "성수(聖壽)"자를, 좌우에는 "만세(萬歲)"자를 넣어 궁중에서 사용한 수라상임을 알 수 있다. 초엽과 다리의 화려한 투각장식은 민간의 호족반과는 구별되는 궐반의 특징이기도 하다. 임금의 수라상에는 모두 세 개의 소반이 사용되는데, 이와 같은 작은 소반은 곁반으로 사용되었을 것으로 추정된다.

〈주칠십이각풍혈반〉, 조선 19세기 말,
높이 26.8cm, 상판 지름 37cm,
도쿄국립박물관

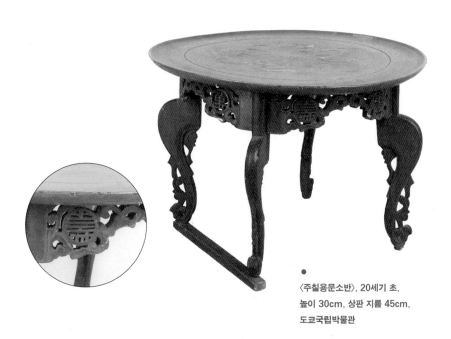

〈주칠용문소반〉, 20세기 초,
높이 30cm, 상판 지름 45cm,
도쿄국립박물관

마지막으로 오구라컬렉션에는 주칠이 되어진 〈인궤(印櫃)〉(TH-436)가 소장되어 있다. 이 유물은 기존의 오구라컬렉션 목록부터 국립문화재연구소의 도록까지 인상(印箱) 또는 인궤 등으로 소개되어왔지만 전체적인 형태, 제작기법, 장석의 모양으로 판단할 때 민간이나 관청에서 사용된 인궤가 아니라 왕실의 어보를 보관했던 보록(寶盝)으로 판단된다. 현재 보록의 상태는 불량하나 전형적으로 궁중 인궤 형태를 갖추고 있다. 몸체는 백골에 상어피를 붙이고 그 위에 주칠을 하였다. 각 모서리

〈인궤〉, 조선 18세기, 너비 25cm, 길이 25cm, 높이 31cm, 도쿄국립박물관

마다 당초문이 장식된 불로초형 감잡이를 대어 각 면의 짜임을 단단하게 하였다. 뚜껑은 모깎기를 하였고 거북형태의 꼭지(紐)가 붙어 있다. 일반적으로 궁중유물은 하사품이나 공주나 옹주, 왕자 등의 혼례로 인한 경우를 제외하고는 궐외로 나올 수 없었다. 그러나 우리나라는 20세기를 전후하여 사회가 혼란해지고 일제강점기와 6·25전쟁을 거치면서 상당수의 궁중유물이 궐 밖으로 유출되었다. 위에서 언급한 왕실관련 목공예품은 일제강점기의 시대상을 반영하는 유물들로 볼 수 있다.

한편, 오구라컬렉션에는 품격이 높고 국내에는 드문 주칠목공예품이 남아있다. 그 비율이 아름다운 〈주칠삼층장(朱漆三層欌)〉(TH-445)은 상하에 여닫이 장문을, 중앙에 2단 서랍을 설치한 3

층장이다. 몸체보다 천판이 튀어나오고 각 사면의 모서리를 둥글게 다듬은 족두리 천판에 오금 당판(唐板)을 하였는데 이는 경기도 지역에서 제작된 장의 특징이다. 네 기둥은 천판의 틀에 내다지 장부로 짜여졌고, 천판과 내면 바닥에는 중앙에 횡대를 끼워 바닥널을 두 쪽으로 나누어 끼워 힘을 받도록 하는 등 단단하게 제작되었다. 정교한 짜임과 두리기둥, 울거미에는 흑칠을, 알갱이에는 주칠을 한 점, 자물쇠 앞바탕에 인동초를 투조한 것 등으로 미루어 경공장(京工匠) 제품으로 보인다. 문판이 기둥에 붙어 있어 활짝 열어젖힐 수 있으며 문을 열면 내부에 턱이 없어 서책을 넣고 꺼내기 쉬운 책장 형

●
동양관에서 전시 중인 〈주칠삼층장〉,
19세기말-20세기 초, 너비 63.3cm,
길이 38.0cm, 높이 175.3cm,
도쿄국립박물관(국외소재문화재재단
촬영)

식을 갖추고 있다. 이와 같은 형식의 책장 역시 국내에 남아있는 것이 거의 없다.

　다리 위에 벼루상자가 얹힌 〈주칠연상(朱漆硯箱)〉(TH-438) 또한 전래품이 거의 없어 주목된다. 4개의 호랑이 다리는 짧지만 그 비율이 좋으며 다리 사이에는 당초문이 조각되어 있다. 벼루상자의 사면을 연주형 동자주(童子柱)로 구획하고 각 칸에는 안상문(眼象文)을 정교하게 음각하였다. 벼루칸은 이중 뚜껑으로 되어 있는데, 속뚜껑은 벼루칸에 꼭 맞도록 한 널뚜껑이며, 그 위로 내려 씌우도록 한 상자형 뚜껑을 덮었다. 조선시대 선비들이 즐겨 사용한 연상은 간단한 사각상자로 자연적인 나무결을 그대로 살리거나 먹감나무로 쌈질한 것, 또는 대나무편으로 겉면을 장식〔竹粧〕한 것이 대부분이다. 이에 반해 이 〈주칠연상〉은 매우 정교하며 붉은색으로 칠해져 있어 솜씨있는 장인이 제작한 주문품으로 생각된다. (김삼대자)

# 주

1  小山富士夫, 「高麗陶磁序說」, 『世界陶器全集 第13 朝鮮上代·高麗篇』(1955).

2  浅川伯教, 「朝鮮の美術工芸に就いての回顧」, 『朝鮮の回顧』(1945).

3  이보아, 『루브르는 프랑스 박물관인가』(민연, 2002).

4  박혜상, 『한국 근대기 고려청자의 미술품 인식 형성과 확산』(이화여자대학교 대학원 미술사학과 석사학위논문, 2010), p. 80.

5  목수현, 「일제하 이왕가박물관(李王家博物館)의 식민지적 성격」, 『미술사학연구』 227호(2000), p. 88.

6  국립문화재연구소, 『일본 도쿄국립박물관 소장 오구라컬렉션 한국문화재』(2005), p. 448.

7  朝鮮總督府, 『昭和二年度朝鮮古蹟調査報告』第一冊(朝鮮總督府, 1929).

8  이애령, 「학봉리 분청사기의 문양종류」, 『계룡산 도자기』(국립중앙박물관, 2008).

9  東京国立博物館, 『東京国立博物館図版目録 : 朝鮮陶磁篇(青磁·粉青·白磁)』(2007), p. 144.

10  정규홍, 『유랑의 문화재』(학연문화사, 2009), p. 79.

11  국립문화재연구소, 위의 책(2005), p. 460.

12  오봉빈, 「서화골동의 수장가-박창훈씨 소장품 매각을 기(機)로」, 『동아일보』(1940. 5. 1).

13  朝鮮總督府, 『朝鮮古蹟圖譜』15(朝鮮總督府, 1935).

14  오봉빈, 앞의 기사.

15  국립문화재연구소, 위의 책(2005), p. 469.

# 복식

2013년 도쿄국립박물관 동양관에서는 왕의 관인 익선관(翼善冠)을 비롯한 조선왕실복식들이 공개되어 국내외 많은 이들의 주목을 받았다. 유리장 안에 전시된 동다리[狹袖], 당의(唐衣), 치마, 용봉문두정투구(龍鳳文頭釘冑)와 갑옷 등은 모두 오구라컬렉션의 유물이었

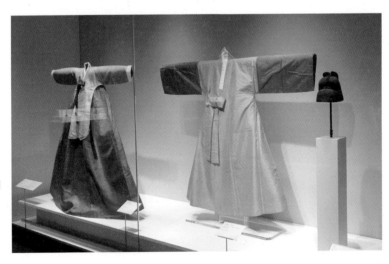

도쿄국립박물관 동양관의 오구라컬렉션 복식 진열장(왼쪽부터 당의와 치마, 동다리, 익선관) (2013년 10월 국외소재문화재재단 촬영)

오구라컬렉션 목록 중 왕실 관련 기록

다. 이후 한 국내 민간단체에서는 익선관 및 용봉문두정투구와 갑
옷이 고종(高宗, 1852-1919, 재위 1863-1907)의 것이라고 주장하며 왕
실복식의 반환을 도쿄국립박물관에 요청하는 조정신청을 제출하기
도 했다. 그렇다면 왕실의 복식과 고종의 익선관이 어떻게 오구라
다케노스케의 손에 들어간 것일까.

　　오구라컬렉션 목록 중 비교적 이른 시기에 작성된 목록을 살펴보
면, 복식 명칭 아래 각 유물에 대한 정보들이 간략하게 적혀 있다.[1] 그
런데 그중에 익선관, 동다리, 직령(直領), 홍색광다회(紅色廣多繪), 목
화(木靴)에는 "이태왕소용품(李太王所用品)"이라는 짧은 글이, 당의,
치마, 속곳, 수주머니〔繡囊〕 등에는 "이왕비소용품(李王妃所用品)"이
라는 기록이 발견되었다. 이태왕은 조선 제26대 왕이자 대한제국 제

1대 황제인 고종을 의미하며, 이왕비는 순종(純宗, 1874-1926, 재위 1907-1910)의 황후인 순정효황후(純貞孝皇后) 윤씨(1894-1966)를 지칭한다.

익선관과
동다리

목록에 적힌 고종 관계 복식 유물은 〈익선관〉(TI-446), 〈동다리〉(TI-432, TI-433), 〈직령〉(TI-429), 〈홍색광다회〉(TK-3445), 〈목화〉(TI-448) 5건이다. 그중 가장 눈에 띄는 〈익선관〉은 왕과 왕세자의 일상복인 곤룡포에 쓰는 관모이다. 그러나 오구라컬렉션 목록에는 익선

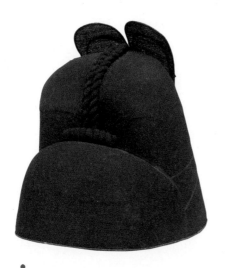

〈익선관〉, 조선 19-20세기, 높이 19cm, 도쿄국립박물관

고종·순종의 상복착용 사진, 조선 1880년경, 국립현대미술관

〈(전 고종) 익선관〉, 19세기 말-20세기 초,
자색비단, 높이 18cm, 지름 17cm,
세종대학교박물관

관이라는 유물명 대신 "자지견관(紫地絹冠)"으로 기록하고 있다. 관의 몸체는 2단으로 턱이 있는데, 앞쪽보다 뒤쪽이 높으며 뒤에는 매미날개 모양의 소각(小角) 2개가 위쪽을 향해 달려 있다.[2] 매미는 환생을 상징하는 곤충으로, 우렁찬 울음소리는 장수와 천하를 다스릴 수 있는 지혜를 의미한다.[3] 상단 몸체의 중앙부에는 진보라색 비단실(絹絲)을 굵게 꼬아 두 줄로 장식했다. 현재 국내에 남아 있는 익선관은 세종대학교 박물관의 〈(전 고종) 익선관〉과 국립고궁박물관의 〈익선관〉 정도이다. 이들과 오구라컬렉션의 익선관을 비교했을 때, 전체적인 형태와 크기, 재질이 유사하지만, 보라색과 자색의 색깔차이가 나타난다.[4]

오구라컬렉션의 〈동다리〉는 1건 2점으로 황색 동다리 안쪽으로 속두루마기가 들어 있다. 이 복식은 기존 오구라컬렉션 목록에서 "장의(長衣)"로 칭해지다가 1982년 도쿄국립박물관 목록에서 "담홍지쌍룡원문문사장의(淡紅地雙龍圓文紋紗長衣)"와 "황지쌍룡원문문사장의(黃地雙龍圓文紋紗長衣)"로 각각 구별되어 기록되었다. 본래 동다리는 소매에 길과는 다른 색을 덧달았다고 해서 붙여진 이름으로 소매가 좁아 협수(狹袖)라고도 한다. 동다리는 전체적으로 두루마기 형태와 비슷하나, 뒷중심에 트임을 주어 활동하기 편하게 하였다. 오구라컬렉션의 〈동다리〉 역시 황색 갑사(甲紗) 길 좌우로 홍색 소매를 덧달았고 길과 소매에 쌍룡원문(雙龍圓文)이 직조되어 있다. 쌍룡원문은 원 안에 두 마리의 용이 여의보주를 사이에 두고 좌우에

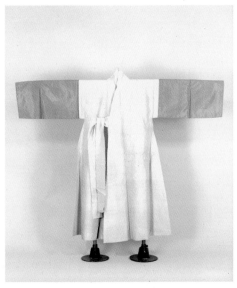
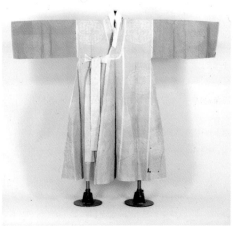

〈동다리〉, 조선 19세기, 동다리(왼쪽) 길이 123.5cm, 두루마기 길이 126.5cm, 도쿄국립박물관
동다리와 그 안쪽에 두루마기가 함께 있다.

있는 문양으로 왕실의 대표적인 복식장식 문양이다. 이와 유사한 동
다리는 군복착용 철종어진에서 확인되어 왕이 이러한 형태의 동다
리를 착용했음을 알 수 있다.[5]

이왕비소용품과 관계가 있는 유물로는 〈당의〉(TI-434), 〈치마〉
(TI-435, TI-436), 〈속곳〉(TI-437, TI-438), 〈수주머니〉(TI-445) 등으로
이들 복식유물 역시 왕실유물일 가능성이 높다.[6]

용봉문두정투구와
갑옷

오구라컬렉션에서 단연 주목되는 유물은 〈용봉문두정투구〉와 〈용
봉문두정갑옷〉(TK-3445)이다. 오구라컬렉션 목록에는 투구와 갑옷

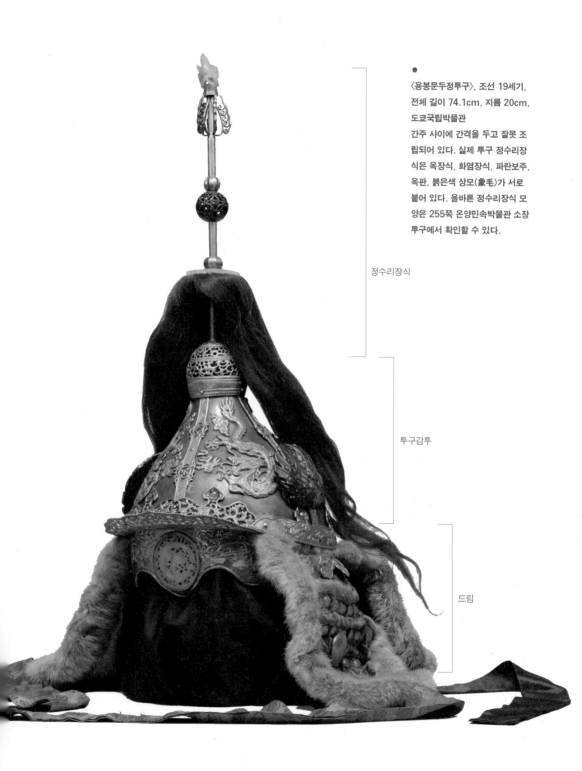

정수리장식

투구감투

드림

●

〈용봉문두정투구〉, 조선 19세기,
전체 길이 74.1cm, 지름 20cm,
도쿄국립박물관

간주 사이에 간격을 두고 잘못 조
립되어 있다. 실제 투구 정수리장
식은 옥장식, 화염장식, 파란보주,
옥판, 붉은색 상모(象毛)가 서로
붙어 있다. 올바른 정수리장식 모
양은 255쪽 온양민속박물관 소장
투구에서 확인할 수 있다.

복식

을 "금은장갑주(金銀裝甲冑)"라고 기록했고 이왕가에서 나왔다는 설명[李王家傳來品]이 첨부되어 있다.[7] 오구라컬렉션의 갑주는 두정(頭釘)이 일정 간격으로 박혀 있는 두정갑주로, 용, 봉황, 호랑이, 구름 등으로 화려하게 장식되어 있다. 언뜻 보아도 많은 시간과 공력을 들여 제작했음을 알 수 있다.

투구는 머리를 감싸고 보호하는 투구감투와 그 위로 기다란 간주(幹株)가 있는 정수리장식, 그리고 투구 아래쪽의 드림(옆드림과 뒷드림) 세 부분으로 구성되어 있다.[8] 투구의 앞면은 가운데 선을 기준으로 용이 마주보는 모양의 놋쇠장식이 있고, 뒷면 역시 가운데 선을 기준으로 양쪽에 날개를 펴고 하강하는 봉황이 서로 마주보고 있다. 투구의 좌우에는 파란(琺瑯) 기법을 사용하여 푸른색과 녹색으로 장식한 봉황이 붙어 있다. 이마가리개 중앙에는 용 문양이 투조된 둥근 옥판(玉板)이 부착되어 있다. 간주는 위에서부터 조류 형태의 옥장식, 파란 화염장식, 파란 보주장식, 옥판, 붉은 털(象毛)로 장식되었다. 옆드림과 뒷드림에는 지름 1.1cm의 두정이 박혀 있으며 각 드림의 상단에는 여의두문(如意頭文) 장식이 붙어 있다.

갑옷의 겉감은 붉은색 우단(羽緞)이며 안쪽에는 푸른색 비단을 댔다. 둥글게 파인 깃의 주위에는 상무문(尙武紋)의 일종인 잎새 장식[澤瀉葉] 23개가 붙어 있고 어깨의 용 장식은 백옥 여의주를 향해 입을 벌리고 있는 형태로 네 마디로 분리되어 있다. 깃은 맞깃이며 호박단추 3개를 달아 여미도록 했다. 앞길 아래쪽에는 오조룡(五爪龍)이 화염문과 운문에 휩싸인 여의주를 바라보는 형태로 좌우 대칭으로 부착되어 있고, 뒷길 아래쪽에는 초화원형문 아래 호랑이 놋쇠장식이 좌우에 배치되어 있다. 갑옷의 앞뒷면과 투구의 드림에는 일

〈용봉문두정갑옷〉, 조선 19세기,
길이 95cm, 도쿄국립박물관
뒷길 양쪽에는 금동고리를 달아
허리띠를 통과시켰다.

정한 간격으로 검은색 추상 문양인 쌍만자형(雙卍字形)대접문이 직
조되어 있어 매우 특이한데 이러한 예는 흔치 않다.

　　오구라컬렉션의 투구와 갑옷은 전투용이 아니라 의례용으로 착
용했던 것이다. 과연 이 갑주는 오구라컬렉션의 기록처럼 조선왕실
에서 나온 것일까. 만약 그렇다면 익선관처럼 고종의 것이었을까.

　　조선왕실에서는 왕을 위한 '금갑(金甲)'이나 '어갑주(御甲冑)'
를 제작했고, 왕은 이러한 갑주를 의례용으로 착용하거나 공을 세운
신하들에게 하사했다. 조선왕조실록에는 세종(世宗, 1397-1450, 재
위 1418-1450)과 중종(中宗, 1488-1544, 재위 1506-1544)이 대열(大閱)
에서 금갑을 착용했다는 기록이 남아 있다.[9] 또한 영조(英祖, 1694-
1776, 재위 1724-1776)와 정조(正祖, 1752-1800, 재위 1776-1800)는 강
무열병(講武閱兵)을 할 때 의례용 갑주를 착용했던 것으로 알려졌다.
효종(孝宗, 1619-1659, 재위 1649-1659)은 금은을 박아 넣은 어갑주를

장수에게 하사하기도 했고, 정조 또한 화성 행차 중에 지방관 조심태(趙心泰)에게 금갑을 내렸다.[10] 그러나 실록에는 금갑이나 어갑주에 대한 구체적인 서술이 없어 세부장식이나 제작 수량 등을 알 수 없다.

오구라컬렉션의 갑주가 왕실소용인지가 분명하지 않은 가운데, 이 갑주와 유사한 갑주는 어디에, 얼마나 남아있는지 살펴볼 필요가 있다. 용과 봉황, 투구 하단에 5개의 꽃잎이 있는 작은 꽃, 이마가리개의 원형 옥판 등이 장식된 오구라컬렉션의 투구와 비슷한 형태의 용봉문두정투구는 온양민속박물관, 러시아 표트르대제 인류학민족학박물관, 미국 브루클린박물관과 뉴어크박물관, 독일 라이프치히 그라시민속박물관, 오스트리아 빈예술사박물관 등에 약 10여 개 이상이 소장되어 있다. 다른 갑주와의 비교는 오구라컬렉션 갑주의 특징을 분명하게 하고 그 가치를 가늠하도록 도울 것이다.

먼저 온양민속박물관에 소장된 투구를 오구라컬렉션의 투구와 비교하면 전체적인 형태나 문양이 유사하나 세부에서 차이가 나타난다. 가장 큰 차이를 보이는 것은 용의 발톱 개수로, 온양민속박물관 소장 투구의 용은 4조룡이지만 오구라컬렉션 투구의 용은 5조룡이다.[11] 투구 양쪽에 부착된 봉황장식과 간주의 화염장식은 놋쇠로 제작되어 파란으로 장식된 오구라컬렉션의 것과는 구별된다. 온양민속박물관 투구의 바탕에는 은입사장식이 되어 있으며, 용과 봉황 등 세부장식의 배치와 마감이 더 정교한 편이다.

오스트리아 빈예술사박물관과 미국 뉴어크박물관에 소장된 용봉문두정투구와 갑옷은 조선왕실에서 외국 인사에게 선물로 증정한 것이다. 조선은 1876년(고종 13) 강화도조약 이후 서양의 국가들

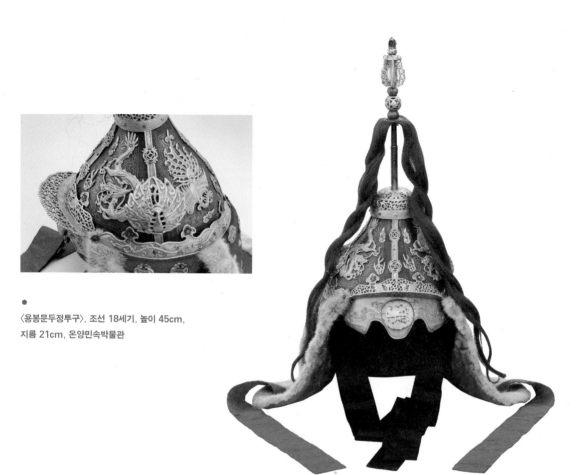

〈용봉문두정투구〉, 조선 18세기, 높이 45cm,
지름 21cm, 온양민속박물관

과 국교를 맺었고 외국인 사절단과 왕래하면서 우의의 표현으로 왕
실의 물품을 선물하기도 했다. 왕실에서 제작된 갑주 역시 그중 하
나였다. 오스트리아 빈예술사박물관 소장 용봉문두정투구와 갑옷
은 고종이 오스트리아 황제인 프란츠 요제프(Franz Joseph I, 재위
1848-1916)에게 선물한 것이라는 기록이 남아 있다.[12] 또한 미국 뉴
어크박물관 소장 갑주는 미국의 유명한 사업가인 에드워드 헨리 해
리먼(Edward Henry Harriman, 1848-1909)이 조선왕실로부터 하사받
은 물품이었다고 한다.[13] 철도사업을 경영했던 해리먼은 1897년 태
평양연합철도회사의 회장이 되어 전미 지역의 철도사업에 막강한

복식

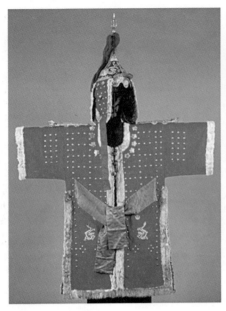

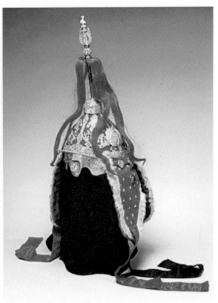

〈용문두정갑옷〉, 조선 19-20세기, 길이 108cm, 품 63cm, 뉴어크박물관

〈용봉문두정투구〉, 조선 19-20세기, 높이 37.2cm, 지름 21.5cm, 뉴어크박물관

김규진, 〈고종어사진〉, 조선 19-20세기, 33×22.9cm, 뉴어크박물관

영향력을 미쳤다. 그는 한반도와 만주, 러시아를 잇는 철도사업을 구상했던 만큼 동아시아 지역 철도사업에도 관심이 컸다. 그는 1905년 일본에 두 달간 체류하였고, 그 기간 동안 조선과 중국을 방문하기도 했다.[14] 해리먼은 1905년 9월 28일 베이징을 떠나 제물포에 들어왔고, 서울에서는 경복궁에서 열린 연회에 참석했다. 당시 해리먼은 한중일을 오가며 고위관료들과 정치적, 사업적 모임을 가졌는데, 그때 조선왕실로부터 투구를 선물 받았을 가능성이 높다. 나아가 해리먼은 고종의 어사진도 소장하고 있었기 때문에, 고종으로부터 직접 투구를 선물 받았을 수도 있다. 현재 뉴어크박물관에서는 이 투구를 황실의 투구[Imperial Helmet]라 부르고 있다. 4조룡이 장식된 이 투구는 감투 부분에 붉은 색이 칠해진 점과 이마가리개 중앙에 동물문이 투조된 사각옥판이 부착된 점이 특징이다. 투구 양측에는 온양민속박물관의 것처럼 놋쇠봉황장식을 갖추었고 간주 끝에는 해오라기 모양의 옥장식이 달려있다. 뉴어크박물관 소장 갑옷 역시 오구라컬렉션의 것과 전체적으로 유사하지만 두정 간격의 밀도가 떨어지고 화염여의주문 장식이 용문장식 위쪽에 달려 있다.

　　이처럼 빈예술사박물관과 뉴어크박물관에 소장된 조선의 갑주는 왕실이 장수에게 어갑주를 하사했던 전통의 연장선상에서 외국의 왕이나 귀빈에게 선물된 것임을 알 수 있다. 고종 2년(1865)의 기록에는 "덕흥대원군(德興大院君)의 집이 무너진 채로 보수를 하지 못하자 어갑주전(御甲冑錢) 5,000냥을 획하(劃下)하여 수리하였다"는 내용이 있다.[15] 이는 당시 어갑주 제작을 위해 왕실에서 적어도 5,000냥 이상의 자금을 보유했음을 시사한다. 고가의 왕실 투구와 갑옷은 외국인 명사나 외국 정부에 전하는 매우 진귀한 선물

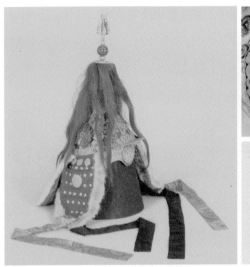

●
〈용봉문두정투구〉(OAs 7757a), 조선 19세기, 높이 55.6cm, 지름 29.7cm,
라이프치히 그라시민속박물관

이었을 것이다.

　한편 독일 라이프치히 그라시민속박물관이나 러시아 표트르대
제 인류학민족학박물관 소장 갑주는 20세기를 전후한 정치·경제적
혼란 속에 왕실 물품들이 궐 밖으로 유출되었음을 보여주는 사례이
다. 특히 1895년 명성황후가 시해되고 고종이 러시아공사관으로 피
해 있던 시기에, 왕실 관계자들은 생활을 유지하기 위해 자신들이
소장한 고급물품을 내놓았다고 한다. 독일 함부르크의 상인인 쟁어
(H. Sänger)는 동아시아에서 사업을 하며 한국문화재를 다수 구매했
고, 이를 1902년 라이프치히 그라시민속박물관에 매도했다.[16] 쟁어
가 박물관과 주고받았던 편지를 보면 이러한 복식이나 장신구들이
왕실 재산의 일부였음을 알 수 있다.

● OAs 7760a 투구의 양쪽 봉황장식

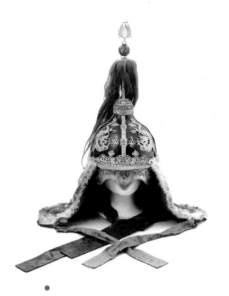

● 〈용봉문두정투구〉(OAs 7760a),
조선 19세기, 높이 56.2cm,
지름 27.5cm,
라이프치히 그라시민속박물관

● OAs 7756a 투구의
이마가리개

● 〈용봉문두정투구〉(OAs 7756a),
조선 19세기, 높이 53.5cm,
지름 27cm,
라이프치히 그라시민속박물관

쟁어컬렉션에는 오구라컬렉션의 복식과 흡사한 동다리와 치마
뿐만 아니라 용봉문두정투구와 갑옷 등이 여러 점 포함되어 있다.[17] 6
건의 용봉문두정투구 중 유물번호 OAs 7757a 투구는 오구라컬렉션
의 것과 가장 유사하다. 이 투구는 이마가리개에 용 모양을 투조한 원
형 옥판이 있고 투구 좌우에는 파란장식 봉황이 붙어 있으며, 간주에
는 파란보주 및 닭 모양의 옥장식이 있다. 투구 앞면의 용문장식이 공
간에 비해 큰 편이어서 운문(雲文) 장식이 사라지고 용의 꼬리가 감
투 공간을 넘어 반구형 장식 하단까지 이어진다.

또한 녹색어피로 된 투구(OAs 7760a)의 경우도 투구 양옆에 파란
장식 봉황, 연꽃과 해오라기가 혼합된 모양의 옥장식, 파란보주가 있
다. 이마가리개 중앙에는 놋쇠투조봉황문이 장식되어 있다.

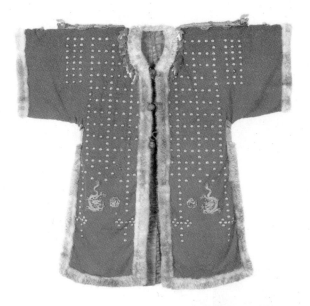

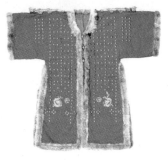

〈용문두정갑옷〉(OAs 7757f),
조선 19세기, 길이 100cm, 품 59cm,
라이프치히 그라시민속박물관

〈용문두정갑옷〉(OAs 7758d),
조선 19세기, 길이 102.5cm,
품 57cm,
라이프치히 그라시민속박물관

전술한 두 건의 투구는 양쪽에 봉황장식이 남아 있지만 전래되는 과정에서 봉황장식이 사라진 투구도 있다. 유물번호 OAs 7756a, OAs 7758a, OAs 7759a, OAs 7761a 투구는 현재 봉황장식이 분실된 상태이다. 이들 투구는 이마가리개에 봉황이 투조된 원형의 놋쇠장식이 있다는 점과 투구 간주 끝에 간단하게 옥구슬 장식이 있는 점이 공통적이다. 네 건의 투구는 놋쇠장식들이 거의 동일해 같은 공방이나 장인이 만들었다고 볼 수 있을 정도이다. 오구라컬렉션 투구의 간주 끝에 조류형 옥장식이 있었던 것처럼, 조선 말 투구 간주의

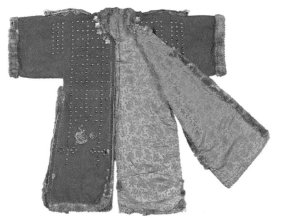

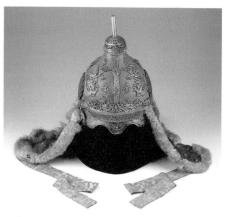

〈용문두정갑옷〉, 조선 19세기, 길이 108cm,
품 67cm, 표트르대제 인류학민족학박물관

〈용봉문두정투구〉, 조선 18-19세기, 높이 27cm,
지름 21cm, 표트르대제 인류학민족학박물관

옥장식은 닭모양, 연꽃 속 해오라기모양, 구슬모양 등 다양한 형태임을 알 수 있다. 간주 상단의 옥장식은 조선시대 립(笠)의 정수리 장식인 옥로(玉鷺) 장식에서 출발한 것이라 여겨진다.[18] 투구의 옥장식 역시 본래는 조류를 형상화했었는데 조선 말로 가면서 산이나 단순한 구슬 장식으로 변형되었던 것으로 보인다.

쟁어컬렉션의 갑옷(OAs 7757f) 역시 오구라컬렉션의 갑옷과 비슷하다. 견룡장식, 호박단추, 택사엽, 앞길의 오조룡과 여의주 무늬, 뒷길의 호랑이문 장식판은 동일하며, 뒷길에는 금동고리를 달아 허리띠인 포백대(布帛帶)를 통과할 수 있게 했다. 다만 오구라컬렉션 갑주를 장식하고 있는 흑색의 특이한 원형추상문은 없다. 쟁어컬렉션의 다른 갑옷(OAs 7758d)에는 오른쪽 길 안쪽에 붉은 실로 '금영(禁營)'이라는 수가 놓여 있다. 금영은 조선 후기 국왕의 호위와 수도 방어를 위해 중앙에 설치되었던 군영인 금위영(禁衛營)을 의미한다. 따라서 이 갑옷은 금위영의 장수가 착용했던 것으로 생각된다.

러시아 표트르대제 인류학민족학박물관에서도 쟁어컬렉션의 녹색투구와 동일한 투구가 발견된다. 비록 간주는 분실되었지만 녹색어피, 오조룡, 파란 기법의 공작장식은 그대로 남아 있다.[19] 갑옷은 어깨의 용장식이 세 마디라는 점에서는 차이가 있지만, 용문과 두정, 잎새 장식 등이 비슷하다.[20] 이 투구와 갑옷은 1890년대 한국을 방문한 카르네예프(V. P. Karneev), 루벤초프(Lubentsov) 등의 여행가들이 수집한 것으로, 하바로프스크에 위치한 러시아지리학회 아무르분소 박물관에 기증되었다. 그 후 1937년 이 투구를 비롯한 군복

〔표 1〕 글에서 언급된 각 소장기관의 투구 비교

| | | 도쿄국립박물관 오구라컬렉션 | 온양민속 박물관 | 뉴어크 박물관 | 라이프치히 그라시 민속박물관 | 표트르대제 인류학 민족학박물관 |
|---|---|---|---|---|---|---|
| 용문장식 | | 5조룡 | 4조룡 | 4조룡 | 5조룡 | 5조룡 |
| 측면 봉황 장식 | | 파란 | 놋쇠 | 놋쇠 | 파란 2 분실 4 | 파란 |
| 투구색 및 재질 | | 흑색 가죽 | 흑색 가죽 | 붉은색 가죽 | 흑색가죽 4 녹색어피 2 | 녹색 어피 |
| 이마가리개 장식 및 재질 | | 용문/옥 | 동물문/옥 | 동물문/옥 (사각형) | 용문/옥 봉황문/놋쇠 | 봉황문/놋쇠 |
| 간 주 | 옥장식 | 조류 | 옥장식 분실 | 해오라기 | 닭형, 연꽃잎 속의 해오라기, 구슬형 | 간주분실 |
| | 화염 | 갖춤 | 갖춤 | 갖춤 | 갖춤 | |
| | 보주 | 파란 | 놋쇠 | 놋쇠 | 파란 | |
| 입수경로 | | 오구라컬렉션 목록에 "이왕가전래품" 으로 기록 | | 1905년, 조선왕실에서 미국 사업가 해리만에 하사 1934년, 해리만부인 기증 | 1902년 쟁어로부터 구입 | 1890년대 러시아 여행자, 민속학자가 수집하여 기증 |

컬렉션은 표트르대제 박물관으로 이관되었다.

독일과 러시아 등지의 박물관에 소장된 조선의 투구와 갑옷을 통해 19세기 말 용봉문갑주가 시장에 유통되어 거래되었음을 확인할 수 있다. 독일인 쟁어와 러시아에서 온 여행가처럼 화려한 갑주에 관심을 가졌던 외국인들은 기념품이나 선물, 민속인류학 자료로서 이를 구매했다.

지금까지 오구라컬렉션 갑주와 국내외 갑주를 비교하면서 19세기 의례용 투구와 갑옷이 상당수 제작되었음을 확인할 수 있었다. 조선 후기, 장인들은 갑주를 제작하며 전체적인 외관과 문양은 왕실의 규범을 따랐지만 장식 등 일부분은 조금씩 다르게 제작하였다. 파란을 입힌 보주나 봉황장식, 용과 봉황 주변 운문의 위치, 옥장식 등은 개별 장인의 개성이나 기량에 따라 다를 수 있으며 나중에 추가로 부착했을 가능성도 있다.

놋쇠로만 장식된 온양민속박물관과 뉴어크박물관의 투구와 달리, 오구라컬렉션의 투구는 보주와 측면 봉황장식에 파란을 더해 보다 화려해졌다. 이를 통해 오구라컬렉션의 투구는 놋쇠로만 장식된 전통적 양식의 투구보다는 후대에 제작되었을 것으로 생각된다. 파란장식이 더해진 투구는 라이프치히 그라시민속박물관과 표트르대제 인류학민족학박물관에서 확인되었다. 오구라컬렉션의 투구는 아마도 이들 투구들과 비슷한 시기에 제작된 것으로 보인다. 오구라컬렉션의 갑주는 지금까지 비교한 국내외 두정갑주와 전체적으로 비슷하지만 붉은색 우단에 일정간격으로 쌍만자형대접문이 직조된 점과 투구 측면 봉황장식에서 봉황의 머리가 뒤를 향하고 있는 점에서 차이를 보인다.

오구라가 조선에 와서 유물을 본격적으로 모은 시기는 1920년 대였다. 이 시기 왕실문화재와 관련해 1924년 10월 29일자『동아일보』에서 흥미로운 기사를 찾을 수 있다.[21]

"덕수궁에 보존되었던 왕실유물이 땅으로 새었는지 하늘로 올라갔는지 사라져서 재작년에 남은 물건을 창덕궁으로 옮기고 재고품목록을 만들었지만 이 역시 점차 없어졌다."

오구라컬렉션의 〈익선관〉과 〈동다리〉는 고종의 것이며, 용봉문 두정갑주는 컬렉션 목록의 기록처럼 조선왕실 복식이었을 가능성이 크다. 20세기 초 왕실복식과 장신구들은 쟁어컬렉션이 보여주듯 궐 밖으로 나와 거래되거나 뉴어크박물관 갑주의 예처럼 귀빈에게 선물되었다. 앞으로 각 복식과 갑주에 대해 보다 심화된 연구가 기대된다. (오다연)

# 주

1 『오구라컬렉션 목록』(1964).

2 문화재청 궁중유물전시관,『朝鮮朝後期宮中服飾 – 英王服飾中心』(1999), p. 239.

3 문화재청 무형문화재과,『문화재대관: 복식 자수편』(2006), p. 27.

4 오구라컬렉션의 익선관과 국내 익선관과의 비교는 유송옥 한국궁중복식연구원장의 자문을 통해 확인하였다.

5 유송옥,『조선왕조궁중의궤복식』(수학사, 1991), 원색그림 4-3참조.

6 여성 복식부분은 유송옥 원장의 자문을 바탕으로 하였다. 이 유물들이 황후의 복식이었는지는 심화연구가 필요하다.

7 『오구라컬렉션 목록』(1960) 참조.

8 박가영,『조선시대의 갑주』(서울대학교 박사학위논문, 2003), PP. 91-97.

9 『세종실록』6년(1424) 9월 24일자 2번째 기사;『중종실록』31년(1536) 8월 8일자 기사.

10 『효종실록』5년(1654) 2월 26일자 기사;『정조실록』14년(1790) 2월 10일자 기사;정조의 갑주착용에 대해서는 숭의여자대학교 박가영 교수의 자문을 바탕으로 하였다.『원행을묘정리의궤』(1795),『정조국장도감의궤』(1800).

11 온양민속박물관에서는 이 투구가 영조의 유품으로 세자 시절 의례에서 사용했던 것으로 설명하고 있다.

12 이 갑주에 대해서는 이강칠,「韓國의 甲冑(3) – 頭釘甲을 중심으로」,『미술사학연구』제145호(1980), pp. 2-9 참조. 갑옷: 융, 단, 길이 103cm, 화장 65cm/ 투구: 은입사, 금속, 높이 45cm, 지름 21cm. 빈예술사박물관의 투구는 논문에 실려 있는 사진이 흑백이어서 세부를 확인하기 어렵다.

13 뉴어크박물관 투구(Imperial Helmet with Phoenix Finial), 1905, Gift of the estate of Mrs. Edward Henry Harriman, 1934 34.229A; 해리만의 부인은 이 갑주를 1934년 뉴어크박물관에 기증하였다.

14 George Kennan, *E. H. Harriman's Far Eastern Plans* (New York: The Country Life Press, 1917), pp. 18-19.

15 『고종실록』2년(1865) 1월 10일자 기사.

16 국립문화재연구소,『독일 라이프치히 그라시민속박물관 소장 한국문화재』(2013), p. 26.

17 갑옷과 투구, 유물번호 OAs 7756a-c, OAs 7758a-c, OAs 7761a-c, 국립문화재연구소,『독일 라이프치히 그라시민속박물관 소장 한국문화재』(2013), pp. 570-571, 578-581, 584-585.

18 옥장식 부분은 박가영 교수의 자문을 바탕으로 서술하였다.

19 국립문화재연구소,『러시아 표트르대제 인류학민족학박물관 소장 한국문화재』

(2004), p. 196. 유물번호 5508-09B.

20　국립문화재연구소, 『러시아 표트르대제 인류학민족학박물관 소장 한국문화재』(2004),
　　p. 245 참조.

21　『동아일보』 1924년 10월 29일 2면 1단 참조.

# 회화

오구라컬렉션의 일반 회화는 총 66건이다.[1] 회화컬렉션은 오구라가 수집한 고고유물이나 도자 등 다른 분야 컬렉션과 비교할 때, 수량이 많은 편은 아니다. 그러나 현재 남아 있는 그림들이 오구라가 수집한 회화의 전부는 아니다. 해방 이후, 오구라는 석물과 함께 그림 병풍 등 부피가 큰 회화를 대구박물관에 기증하거나 자택에 남겨 두었다. 또한 1956년 오구라컬렉션보존회 창립을 준비할 당시 회화의 수량은 총 93건이었다.[2] 이를 통해 오구라가 수집했던 그림은 백여 점에 달함을 알 수 있다. 일제강점기에 일본인들이 대체로 도자기 중심으로 한국문화재를 수집한 점을 고려하면, 오구라가 그림을 백여 점 모은 사실은 특이하다고 할 수 있다.

오구라의 회화컬렉션은 조선 전 시기를 아우르는 산수화와 영모화, 화조화, 인물화, 풍속화 등 다양한 화목(畵目)의 그림으로 구성되어 있다. 그중 조선 전기 작품으로는 강희안(姜希顔, 1417-1464) 전칭의 〈산수도〉, 강희안의 동생인 강희맹(姜希孟, 1424-1483) 전칭의

〈독조도(獨釣圖)〉, 이상좌(李上佐, 1465?-1546 이후)의 전칭작 등이 있다. 사대부화가인 강희안, 강희맹 형제와 화원화가인 이상좌의 작품은 국내에도 전하는 예가 많지 않다. 조선 전기에 제작된 이들의 그림은 왜란과 호란을 거치면서 불타거나 뿔뿔이 흩어졌기 때문이다. 그렇기 때문에 이들이 제작했다는 그림은 계속해서 진위 논쟁의 대상이었고, 그 화가의 화풍과 유사한 그림, 즉 전칭작으로 불리고 있다. 그렇다면 오구라는 이들 그림을 조선 전기 유명화가의 진작으로 인식하며 입수했던 것일까.

### 전칭 강희안, 강희맹 형제의
### 산수화

깊은 산중, 한 척의 배가 강기슭의 집을 향해 다가가고 있다. 배의 양 끝에는 노를 젓는 사공과 고사(高士)가 앉아 있다. 앞마당을 쓸고 있던 시동은 배가 들어오는 것을 보고 집안 사람들을 불렀고 집안에 있던 노인은 어린 시동의 부축을 받아 문 밖으로 막 나오고 있다. 개 한 마리도 반갑게 꼬리를 흔들며 곧 도착할 이를 반기고 있다.[3]

이는 오구라컬렉션에 소장된 〈산수도〉(TA-371)의 내용이다. 이 그림은 현재 조선 전기의 사대부화가인 강희안의 작품으로 전칭되고 있다. 그러나 1980년 오구라컬렉션보존회의 사진집에는 이 그림이 "필자 미상의 산수화, 조선 초기작"으로 언급되어 있고, 1980년 이전에 작성된 오구라컬렉션 목록들에는 연대 표시도 없이 필자 미상의 산수화로만 기록되었다. 실제로 그림 자체에는 화가나 제작연도를 알 수 있는 묵서 또는 인장(印章)이 전혀 없다. 그렇다면 강희안

山水 李朝初期 仁齋筆

●
전 강희안의 〈산수도〉
하코가키.
하코가키는 그림
보관상자에 쓰여 있는
글로, 그림에 대한
정보를 제공한다.

●
전 강희안, 〈산수도〉, 조선, 견본수묵담채, 96.5×52.5cm, 도쿄국립박물관

이라는 화가 이름은 언제 누구에 의해 붙여진 것일까.

이 그림이 강희안 작품으로 일컬어지기 시작한 것은 1981년에 도쿄국립박물관으로 기증되는 시점을 전후해서이다. 강희안의 이름은 기증 이후 발간된 도쿄국립박물관 목록에서 처음으로 등장하는데, 이는 아마도 그림을 보관했던 상자에 쓰여 있는 글인 하코가키〔箱書〕 때문이었을 것이다. 일반적으로 하코가키에는 화가나 소장자, 감상자, 인장 등이 쓰여 있어 그림과 관련된 정보를 얻을 수 있다. 이 그림의 하코가키에는 묵(墨)으로 "산수화. 조선 초기 인재의 그림이라고 전함〔山水 李朝初期傳仁齋筆〕"이라고 적혀 있고, 덧붙여 "인재 그림으로 전함. 이왕가박물관장인 스에마쓰씨 소장〔傳仁齋畵 故李王家博物館長末松氏 所藏〕"이라는 글귀가 있다.⁴ 인재(仁齋)는 강희안의 호이며, 스에마쓰씨는 이왕가박물관에서 20여 년을 근무하면서 박물관 진열품 수집에 주도적 역할을 했던 스에마쓰 구마히코를 말한다.⁵ 그는 많은 고미술품을 접했을 뿐만 아니라 감정에도 탁월했다. 그러나 이 하코가키는 스에마쓰 본인이 적은 것이 아니고 그림을 옮기는 과정에서 후대의 누군가가 기록한 것이다. 때문에 그 내용을 전적으로 신뢰하기는 어렵다.

그렇다면 〈산수도〉는 강희안의 그림일까. 그림은 그려진 방식이나 회화요소의 배치, 구도, 필치나 먹의 운용 등을 통해 특정 화가나 제작된 시기 등 많은 것을 알려준다. 따라서 〈산수도〉를 강희안의 다른 그림들과 비교해 보면, 이 그림의 화가가 강희안인지를 추론할 수 있다. 그러나 아쉽게도 그의 진작이라 할 수 있는 기준작은 남아 있지 않다.⁶ 국립중앙박물관에 소장된 〈고사관수도(高士觀水圖)〉를 비롯하여 〈절매삽병도(折梅揷瓶圖)〉, 〈소동개문도(小童開門

전 강희안, 〈고사관수도〉, 조선 15세기, 지본수묵,
23.4×15.7cm, 국립중앙박물관

전 강희안, 〈소동개문도〉, 조선 15세기, 견본담채, 23.1×17.2cm,
국립중앙박물관

圖)〉, 〈고사도교도(高士渡橋圖)〉 등의 작은 그림들이 강희안 전칭작
으로 전해지고 있는 정도이다.

　　그중 〈고사관수도〉는 화면 왼편에 찍혀 있는 인재(仁齋)라는 커
다란 도장 때문에 오래전부터 강희안의 그림으로 알려졌다는 점에
서 다른 전칭작들과 구별된다. 그러나 그림에 나타나는 절파 화풍
때문에 그림의 제작 시기와 화가에 대해 논쟁이 불거졌다. 절파 화
풍은 중국 저장성(浙江省)에서 시작된 그림 양식으로, 명(明)대 화가
인 대진(戴進, 1388-1462)에서 비롯되어 16세기 저장성의 장로(張路,

1464-1538)와 장숭(張嵩, 1506-1566) 등 직업화가에 의해 정형화되었다. 절파화가들은 인물이나 이야기적 요소 등을 전경에 배치하고 각진 윤곽선과 빠른 붓질로 거칠게 주제를 표현하였다. 또한 대각선 구도를 주로 사용하고 묵의 농담 대비를 강하게 하여 화면의 극적인 느낌을 주기도 했다. 이러한 절파 화풍은 우리나라에 전래되어 16세기 후반부터 17세기까지 유행했다. 따라서 15세기 중반에 활동했던 강희안이 절파 양식을 수용해서 〈고사관수도〉를 제작했을 가능성은 희박하다는 주장이 제기되었다.[7] 이러한 주장에 대해 〈고사관수도〉의 연원을 명대 초기 절파 화풍이 아닌 선종화를 비롯한 수묵도석인물화 계통의 영향으로 보는 견해도 있다.[8]

오구라컬렉션의 〈산수도〉는 위에서 언급한 강희안의 전칭작들과 구분된다. 〈산수도〉는 인물과 가옥을 정교하게 그리고 채색한 중국 남송(南宋)대 원체(院體) 화풍의 〈소동개문도〉류의 그림도 아니며, 조방한 붓질과 흑백의 대비가 대담한 〈고사관수도〉류의 그림도 아니다. 〈산수도〉는 조선 전기 산수화의 삼단 구성에 비해 근경(近景)의 비중이 크다. 특히 인물들이 이야기를 만들어내고 있는 점은 조선 전기의 산수화에서는 보기 드문 장면이다. 그림에 보이는 바위의 각진 윤곽선, 암석의 질감을 표현한 대각선 덧칠, 끊어지는 필선으로 표현한 나뭇가지, 강안의 수초 표현 등은 절파 화풍의 전형적인 요소이다. 더불어 전경(前景)과 중경(中景) 사이에 개울을 그려 공간을 일차적으로 닫은 표현 방식이나, 중경에 지붕만 보이는 가옥들, 원산(遠山) 왼편에 그려진 빈 정자와 윤곽선만 선염된 원산 등은 17세기 조선 그림에서 자주 등장하는 회화적 요소이다. 조선 전기의 화법과 중기의 화법이 혼재된 이 그림은 적어도 16세기 중반 이후의

전 강희맹, 〈독조도〉, 조선 15세기, 지본수묵, 132×86cm, 도쿄국립박물관

작품으로 추정된다.

　흥미롭게도 오구라컬렉션에는 강희안의 동생인 강희맹의 산수화도 한 점 소장되어 있다. 그림 앞쪽으로 커다란 나무 두 그루가 솟아올라 있고, 그 아래 흐르는 강 위에는 배 한 척이 떠 있다. 배에는 한 명의 고사가 등을 보인 채 먼 곳을 바라보며 홀로 앉아 있다.

　이 그림은 1954년 오구라컬렉션 목록에서부터 도쿄국립박물관의 기증목록까지 계속해서 "강희맹의 독조도(獨釣圖)"로 기록되었다. 화면 오른쪽 위로 강희맹이 적은 것으로 보이는 오언시가 있는데, 마지막에 쓰인 운송거사(雲松居士)는 강희맹의 호이다. 강희맹은 사숙재(私淑齋), 국오(菊塢), 만송강(萬松岡) 등의 호를 사용했는데, 운송거사는 말년의 호로 생각된다. 따라서 오구라는 수집 당시부터 이 그림을 강희맹의 작품으로 인식했을 가능성이 높다.

　시의 내용은 다음과 같다.[9]

　　갈대 꽃 속 배 띄우니 마음은 푸른 물 위 만리를 달리는데
　　바위 앞 두 고목은 봄이 와도 성근 잎만 나올 뿐이네.

　시의 내용이 회화적 언어와 완벽하게 조응해, 시와 그림이 매우 밀접한 관계임을 알 수 있다. 배에 앉은 이는 생계형 어부가 아닌, 도포를 입고 사색에 잠겨 있는 고사(高士)이다. 쓸쓸해 보이는 선비의 모습과 봄이 와도 싹을 틔우지 못하는 두 그루의 고목은 상심이나 좌절의 감정과 연결된다. 홍선표는 그림의 제시가 바탕 종이와 동시대 것임을 확인하고 강희맹이 벼슬에서 물러나 지금의 시흥에 위치한 금양별업에서 이 제시를 남긴 것으로 추정했다.[10] 그러나 강희맹

이 제시를 썼다고 해서 반드시 그림을 그렸다고는 볼 수 없다. 강희맹의 『사숙재전집(私淑齋全集)』에서 그림 제작과 관련된 글들을 살펴보면, 강희맹은 산수(인물)화보다는 사군자나 화훼도를 주로 그렸다. 또한 강희맹은 친형인 강희안과 화원화가인 배련(裴連) 등의 그림을 비롯하여 일암상인(一菴上人) 등 개인이 소장한 그림에 제발을 다수 남겼기 때문에, 〈독조도〉 역시 다른 화가의 그림에 시만 써준 경우일 가능성도 있다.[11] 따라서 〈독조도〉의 화가를 강희맹으로 단정하기보다는 동시대 화가로 넓혀 생각할 필요가 있다.

〈독조도〉는 전술한 강희안 전칭의 〈산수도〉와 달리 여러 화풍이 혼재된 그림이다. 안휘준은 나무의 형태와 묘사법은 원대 이곽파인 이간(李衎, 1245-1320)의 〈고목죽석도(枯木竹石圖)〉와 그의 아들인 이사행(李思行)의 영향을, 중경의 토파와 근경의 언덕 표현은 남송 원체풍 및 명대 절파풍의 영향을 받았다고 지적했다.[12] 〈독조도〉에서 보이는 전경의 강조나 각진 바위 표현, 간략화된 중경의 강안 표현은 일견 절파적 요소로 보이는데, 이는 〈고사관수도〉와 유사한 부분이다. 그러나 절파 화풍 이전 단계로 보이는 표현들도 많다. 고목 뒤의 대나무숲과 강안의 수초는 세부가 구체적으로 표현된 것으로 보아 절파적 요소와는 거리가 있다. 농묵으로 그린 나뭇가지 일부와 바위는 흑백 대비가 강한 절파풍에 가깝지만, 후에 덧칠된 것으로 밝혀졌다.[13] 또한 전경의 나무 두 그루가 절파 화법이 아닌 해조묘(蟹爪描)로 표현된 점 역시 그림의 제작 시기를 더 이전으로 추정할 수 있는 요소이다. 해조묘는 게 발톱처럼 나뭇가지를 묘사하는 필법으로, 조선 초기 안견파 산수화의 수목표현에서 자주 사용되었다.[14] 이와 같이 그림의 제발 및 회화적 요소를 고려할 때, 〈독조도〉는 15세기 후반에

제작되었을 가능성이 크다.

오구라는 조선이나 일본의 누군가가 소장했던 이 그림을 조선
전기의 화가, 강희맹의 작품으로 생각하며 수집하였고 이후 다종의
오구라컬렉션 목록에서는 이 그림의 화가를 강희맹으로 적시하고
있다. (오다연)

## 이상좌의
## 전칭작들과 위작들

조선 초기의 그림은 전해지는 것이 매우 드물다. 국내외에 소장된
14세기 이후의 불화를 제외하고 16세기까지의 회화사는 거의 공
백에 가깝다. 안견(安堅, 15세기)이나 강희안 같이 시대를 대표하
는 이름난 화가의 경우도 한두 작품으로 그들의 화경(畵境)을 이해
하고 짐작할 따름이다. 안견의 경우 1447년이라는 간기가 있는 일
본 덴리대(天理大)도서관 소장 〈몽유도원도(夢遊桃源圖)〉와 석농(石
農) 김광국(金光國, 1727-1797)이 수집한 두 화첩에 속한 간송미술
관 소장 〈추림촌거(秋林村居)〉, 국립중앙박물관 소장 《화원별집(畵
苑別集)》내 〈설천도(雪天圖)〉를 제외하면, 《사시팔경도첩(四時八景
圖帖)》과 《소상팔경도첩(瀟湘八景圖帖)》 등은 전칭을 면하기 힘들다.
하지만 이들 전칭작들도 간과하거나 소홀히 다루어져서는 안 된다.
전칭 작품이 많다는 것은 화단에서 점하는 화가의 위상을 대변하는
것이며, 이들 전칭작들의 공통분모를 통해 불투명하게나마 화가의
실루엣 즉 윤곽을 살필 수 있기 때문이다.

안견에 이어 16세기 전반에 활동이 두드러진 화원인 이상좌(李

上佐, 1465?-1546 이후)는 자가 공우(公祐)이며 호는 학포(學圃)로 본관이 전주이다. 그는 이의석(李宜碩)의 사노(私奴) 출신으로 그림을 잘 그린 덕분에 면천되어 화원이 된 것으로 전한다. 상좌란 이름이 본명인지 분명하지 않으나 예명일 가능성이 크다.

이상좌의 집안은 이숭효(李崇孝, 생몰년 미상), 이흥효(李興孝, 1537-1593) 형제, 이정(李楨, 1578-1607) 등 조선 초기부터 중기 화단에 걸쳐 대물림해 내로라하는 다수의 화원을 배출하였다. 그러나 이상좌 이래의 가계에 대해서는 문헌마다 조금씩 다르게 기술하고 있다. 먼저 허균(許筠, 1569-1618)의 『성소부부고(惺所覆瓿稿)』 중 「이정애사(李楨哀辭)」에는 이정의 부친이 이숭효, 조부가 이배련(李陪連)이며 증조부가 이소불(李小佛)로 4대에 걸쳐 그림으로 명성을 떨친 것(擅名)으로 기록되어 있으나 이상좌에 대한 언급은 없다. 허균의 기록에 앞서 어숙권(魚叔權, 생몰년 미상)의 『패관잡기(稗官雜記)』에서는 이흥효가 이상좌의 아들로 언급되었다. 이러한 허균과 어숙권의 기록을 바탕으로, 이배련과 이상좌를 동일인물로 보기도 한다. 반면, 남태응(南泰膺, 1687-1751)의 『청죽화사(聽竹畵史)』에서는 이정을 이상좌의 아들로 기록했다. 조선 후기의 학자인 이긍익(李肯翊, 1736-1806)은 『연려실기술(燃藜室記述)』 중 「문예전고(文藝典故)」에서 어숙권과 남태응 기록의 차이점을 밝히기도 하였다.

한편 이상좌 집안의 4대 가계를 추정해볼 수 있는 또 하나의 기록으로 이동주(李東洲, 1917-1997)가 소개한 미국 하버드대학교 옌칭도서관 소장 『의과방목(醫科榜目)』이 있다. 여기에는 1605년 의과에 급제한 견후증(堅後曾)이란 인물에 대해 다음과 같이 명기하고 있어 주목된다.

"후민(後閔)의 아우로 장인은 이홍효. 처조부는 자실(自實)로 다른 책[一本]에서는 배련(陪蓮)이라 함. 처증조부는 배련(培蓮)으로 다른 책에서는 소불이라 함. 천녕인(川寧人)."

이 기록만 보면 이배련이 이자실과 동일 인물인지, 아니면 이소불과 동일 인물인지가 불분명하다. 그러나 이를 허균의 기록과 함께 살피면, 이배련이 일본 지온인(知恩院)에 소장된〈도갑사관세음보살32응신도(道岬寺觀世音菩薩三十二應身圖)〉(1550년)를 그린 이자실과 같은 사람이고, 그 윗대가 이소불인 것으로 생각된다. 허균의『성소부부고』에서도 이배련이 중국의 오도자(吳道子)나 이공린(李公麟)에 비견될 만큼 불화에 뛰어났던 화가로 서술되어 있어, 이자실과의 연관성이 확인된다. 지금까지의 기록을 모두 종합할 때 이소불-이배련(=이자실)-이숭효-이정의 4대가 성립되며, 이정의 증조부인 이소불은 이상좌로 비정될 수 있다.

『조선왕조실록』에는 이상좌가 어진 및 공신초상 제작에 참여한 사실이 기록되어 있다. 특히 1540년대에 활약상이 두드러진다. 1545년(인종 원년) 이상좌는 이암(李巖, 1507-1566)과 함께 중종의 어용추화(御容追畵)에 참여했고 1546년(명종 원년)에는 원종공신도상을 제작하였다. 1549년(명종 4년), 성종의 10남인 이성군(利城君) 이관(李慣, 1489-1552)이 앞의 중종 어진 추화를 담당한 이상좌가 실제와 비슷하게 그리지 못함을 추고하여 죄를 다스리길 아뢰자 인종이 근거할 만한 그림도 없고 잠시 본 외모에 기억을 더듬어 그린 것이라며 변호해 추고를 물리친 내용이 있다.

이상좌는 1543년 간행된 유향(劉向)의『열녀전(烈女傳)』언해본

전 이상좌, 〈송하보월도〉, 조선 15세기 말-16세기 전반, 견본담채,
190.6×82.3cm, 국립중앙박물관

에 고개지(顧愷之)의 그림을 다시 그
려, 그가 초상화 등 인물화에 능했음
을 알 수 있다. 또한 이상좌는 신숙주
(申叔舟, 1417-1475)의 손자인 신종호
(申從濩, 1456-1497)가 사랑했고, 거
문고를 잘 타기로 명성이 높았던 기
녀 상림춘(上林春)이 고희(古稀)를 기
념하고자 부탁한 그림을 그려주었다.
상림춘은 오래 간직해 온 신종호의
시를 소재로 한 이상좌의 그림에 여
러 고관들의 시를 받아 함께 꾸며 두
루마리를 만들었다고 한다. 그렇다면
현재 남아있는 이상좌의 그림은 어
떠한 것들일일까. 오구라컬렉션 소
장 이상좌 전칭작들을 언급하기 앞
서 국내에 있는 그의 전칭작을 살펴
보겠다.

이상좌의 유작으로 먼저 국립중
앙박물관에 소장된 남송(南宋) 원체
(院體) 화풍이 강한 〈송하보월도(松
下步月圖)〉를 꼽을 수 있다.[17] 이상좌
의 그림에 대해 줄기차게 관심을 보
인 이동주는 일찍이 〈송하보월도〉를
이상좌의 유작으로 간주했다.[18] 한편

전 이상좌, 〈박주수어도〉, 조선 15세기 말, 견본담채, 18.7×15.4cm, 국립중앙박물관

1975년, 허영환은 이 그림을 실사한 대만의 미술사학자 푸신(傅申)의 견해를 인용해, 이 그림이 비단과 물감 그리고 구도와 화법의 측면에서 남송의 화원화가인 마원(馬遠, 약 1140-1225)의 그림과 유사하다고 밝혔다.[19] 이로 인해 한때는 이 그림의 필자가 모호해졌다. 그러나 이동주는 이미 1972년 국립중앙박물관에서 개최된 '한국명화근오백년전' 학술강연회에서 〈송하보월도〉를 마원을 모방한 이상좌의 기준작으로 언급했다.[20] 그는 그림의 형식이 마원에 연원을 둔 것이 분명하나 세부는 송죽매(松竹梅) 삼청(三淸)을 적극적으로 원용하는 등 소재에서 마원과 차이가 있음을 지적했다.[21]

〈송하보월도〉와 함께 〈어가한면도(漁暇閑眠圖)〉란 명칭으로 가장 먼저 도록에 게재된 〈박주수어도(泊舟數魚圖)〉는 18세기 후반 김광국이 만든 《화원별첩》에 속한 것으로, 이상좌의 기준작으로 알려졌다.[22] 〈박주수어도〉에서 동자는 졸고 있는 것처럼 보이나 자세히 보면 이 그림이 속한 화첩 서두에 명기된 작품 제목처럼 동자가 어망 안에 손을 넣고 잡은 물고기를 헤아리고 있다.

호암미술관이 소장한 《이상좌불화첩》(보물 제593호)에는 허목(許

왼쪽부터 전 이상좌, 〈군현자명〉, 조선 15-16세기, 견본수묵, 28.2×24.2cm, 간송미술관
전 이상좌, 〈기려도〉, 조선 15-16세기, 견본수묵, 18.7×20.3cm, 개인 소장(이동주 구장)

穆, 1595-1682)의 제발이 남아 있다. 이 화첩은 허목의 『기언(記言)』에
기록된 나한도 범주로 추정되는 일련의 그림 중 5점만 남은 불화묵초
(佛畵墨草)로 생각된다.

　　간송미술관에 소장된 〈군현자명(群賢煮茗)〉은 현존하는 그림 중
가장 오래된 차(茶) 그림이어서 더욱 흥미롭다. 소품이나 구성의 묘,
인물 묘사의 적확함, 유려한 필선은 화가의 기량을 잘 말해 준다. 이
그림과 더불어 〈기려도(騎驢圖)〉의 인물 표현은 화본풍으로, 이들 모
두는 필치와 묘사 기법 전반이 유사하다.

　　〈군현자명〉과 〈기려도〉의 인물 표현은 조선 중기 화가인 이경
윤(李慶胤, 1545-1611)의 이른바 소경산수화(小景山水畵) 및 조선 중
기의 것으로 보이는 이화여자대학교박물관 소장 〈백자청화송죽인

●
왼쪽부터 전 이상좌, 〈주유도〉, 조선 15-16세기, 견본담채, 155×86.5cm, 일본 사천자 소장
전 이상좌, 〈월하방우도〉, 조선 15-16세기, 견본담채, 155×86.5cm, 일본 사천자 소장

물문호(白磁靑畫松竹人物文壺)〉(보물 제644호)의 인물 표현과도 비슷
하다.[23] 이들 이상좌 관련 작품에서는 조선 중기에 앞선 선구적인 면
들을 확인할 수 있다. 앞에서 언급한 이자실의 〈도갑사관세음보살
32응신도〉에서도 비슷한 인물 표현을 볼 수 있다. 이상좌가 표현한
인물은 "산수화와 인물화에서 당시에 가장 뛰어났다〔冠絶一時〕"는
『패관잡기』의 구절을 떠오르게 한다.

이상좌의 전칭작 중 몇 점은 일본에 소재해 있고, 이들 작품은 도록을 통해 알려졌다. 그러나 이들 작품에 대해서는 지금까지 이렇다 할 구체적인 논의가 시도되지 않았다. 이는 단순히 정보 부족이나 무관심의 차원은 아니다. 보다 근본적인 이유는 다른 곳에 있다. 그것은 다름 아닌 이 작품들의 진위 문제 때문이다. 그림을 접한 학자들은 이 점 때문에 이 작품들을 논의의 대상으로 간주한 것이다.

〈주유도(舟遊圖)〉와 〈월하방우도(月下訪友圖)〉는 사천자(泗川子) 김용두(金龍斗)의 소장품으로 국내와 일본의 특별전을 통해 공개된 바 있다. 이상좌 전칭의 두 그림은 대련으로 현존상태가 양호한 대작이다. 비단에 가늘고 유려한 필선으로 산수를 그리고 전반적으로 담채를 쓰되 산의 일부분이나 나무 등에는 청록을 사용했다. 배를 타고 있는 고사(高士)나 친구를 찾아가는 인물 등의 주제 및 화풍에서는 시대성이 감지되며 이상좌 전칭작 중에 작품의 됨됨이, 즉 화격 면에서 주목된다. 나아가 동시대 화풍을 이해하는 데 시사하는 바가 크다.

한편, 상호 친연성이 감지되는 일련의 도석인물화들이 이상좌의 그림으로 전칭된다. 이들 작품은 비교적 화면이 크고, 채색 없이 수묵만을 사용하되 농묵(濃墨)의 강한 필치가 공통적이다. 일찍이 『조선고적도보』에도 게재되었고 유복렬의 『한국회화대관』에도 전칭 참고품으로 실린 박재표(朴在杓) 구장의 〈노엽달마도(蘆葉達磨圖)〉를 비롯해 일본 도쿄국립박물관에 소장된 오구라컬렉션의 〈우중맹호도(雨中猛虎圖)〉와 〈하마선인도(蝦蟆仙人圖)〉, 도쿄예술대학 소장 〈나한도〉 등 도석인물화들이 이 범주에 속한다.

이들 그림에는 거의 예외 없이 화면에 같은 서체로 쓴 "학포(學

● 전 이상좌, 〈하마선인도〉, 조선, 마본수묵, 127.5×53.1cm, 도쿄국립박물관

圖)"라는 관지(款識)가 있으며, 화면 바탕은 대체로 마본(麻本)이며 갈색으로 어둡게 퇴색된 상태이다. 아울러 농묵으로 그린 점도 공통적이다. 이 일련의 그림들은 동일인의 솜씨로 보인다. 이동주는 이 그림들이 『조선고적도보』 간행 이전인 1920-30년대에 대구에 거주한 모씨(某氏)에 의해 일괄로 제작되었음을 밝혔다.[24] 이 일련의 대작들의 진위 여부는 국내외를 막론하고 하나같이 부정적이다.

수묵만으로 제작한 불화는 고려시대 그려진 〈오백나한도(五百羅漢圖)〉로, 현재 국내외에 몇 점이 남아 있다.[25] 이러한 수묵 도석인물화 전통은 조선 초로 이어졌을 수 있다. 남송 선종화와 통하는 이들 그림은 송말(宋末) 원초(元初, 13세기 후반) 선승화가인 목계(牧谿)를 떠오르게 한다.

바위에 기대앉은 하마선인을 그린 오구라컬렉션 소장 〈하마선인도〉(TA-374) 역시 이상좌의 그림으로 알려진 일련의 대형 도석인물화와 크게 다르지 않다. 이 그림을 이상좌가 그렸을 가능성은 매우 희박하다. 여기에서 일본에 전하는 일련의 여타 선종화 범주들과의 관련이 궁금해진다. 커다란 절벽을 한쪽에 배치하고 그 앞에 인물을 그린 구도는 도쿄국

전 이상좌, 〈우중맹호도〉, 조선, 마본수묵, 131×78.5cm,
도쿄국립박물관

립박물관에 소장되어 있는 남송 양해(梁楷, 13세기)의 유명한 〈출산석가도(出山釋迦圖)〉의 구도와 통한다. 역시 도쿄국립박물관 소장으로 잘 알려진 석각(石恪, 10세기 후반) 전칭이나 13세기 그림으로 간주되는 〈이조조심도(二祖調心圖)〉와 원나라 안휘(顔輝, 14세기)의 〈한산습득도(寒山拾得圖)〉와 비교해 보면, 필치나 화풍에서는 차이가 분명하나 먹 위주의 선묘와 번짐, 소재와 화면 구성 측면에서 미약하지만 연결되는 부분이 있음을 알 수 있다. 이들과의 영향을 감안하더라도, 조선시대 우리 옛 그림과의 연결점은 또 다른 문제이다. 과연 이 그림이 우리 옛 그림일까 하는 생각마저 든다.

오구라컬렉션 소장 〈우중맹호도(雨中猛虎圖)〉(TA-373)는 영모보다는 도석인물화 범주로 분류된다. 호랑이뿐만 아니라 용도 함께 그려져 대련으로 제작되었을 가능성도 배제할 수 없으나, 전하는 것은 이 한 폭뿐이다. 또한 이 그림은 주제와 수묵화법 측면에서 목계와의 친연성을 읽을 수 있다. 목계의 그림으로 전하는 용호(龍虎)

쌍폭은 일본 내에서 몇 건이 알려져 있다. 그의 그림은 중국보다는 오히려 일본에서 더 선호되어 유작(遺作)이 다수 남아 있으며, 일본 화가들에 의해 방작과 모작이 적지 않게 이어졌다. 화면 위쪽 여백에 사선의 선묘로 나타낸 비바람 묘사는 〈송하보월도〉의 바람에 날리는 솔잎과 통하는 면도 있다. 하지만 날카로운 이를 드러내고 45도 방향으로 눈을 치뜬 호랑이의 신경질적인 표정과 당당한 자세는 조선의 익살이 짙게 밴 까치호랑이 그림이나 조선 후기 김홍도풍의 맹호도가 지닌 품위나 당당함과는 거리가 멀다. 〈우중맹호도〉의 호랑이는 매우 낯선 미감(美感)으로 생경하게 다가온다. (이원복)

전칭 김홍도의
신선도

조선 후기, 직업 화가들은 유명 화가들의 작품을 모본(模本)으로 하여 모방작을 제작하였다. 회화가 주문화를 넘어 상점에서 거래되는 상품이 되면서, 일부 직업 화가 및 판매자들은 더 많은 수익을 내고자 유명 화가의 관서를 쓰거나 인장을 찍어 위작을 생산했다. 이러한 위작들 중에는 가끔씩 좌우가 바뀐 그림들이 있다.

오구라컬렉션의 〈피리 부는 신선〉(TA-403)은 김홍도(金弘道, 1745-1806 이후)의 전칭작으로 알려져 있다. 조선 후기의 대표적인 화가인 김홍도는 산수화, 기록화, 인물화, 풍속화 등 다양한 장르의 그림에 뛰어나 그의 그림은 왕실뿐 아니라 많은 이들에게 사랑받았다. 김홍도의 신선도가 유행하면서 이를 따라 그린 그림들이 나타나는데 재미있게도 비슷하면서 조금씩 다른 모방작들을 통해 위작이

김홍도, 〈선록도〉, 조선 1779년, 견본채색,
131.5×57.6cm, 국립중앙박물관

전 김홍도, 〈선인도〉,
스에마쓰 구장,
소재 불명(『末松家御所
藏品賣入目錄』(1934))

전 김홍도, 〈피리 부는 신선〉,
조선 19-20세기, 지본담채, 99.8×43cm
도쿄국립박물관

생산되는 과정을 짐작할 수 있다.

〈피리부는 신선〉의 모본으로 생각되는 그림은 국립중앙박물
관에 소장된 〈선록도(仙鹿圖)〉이다. 피리를 부는 동자의 표정과 손
동작은 비교적 사실적이고, 동자 뒤쪽의 사슴 역시 뿔이나 털의 표
현이 섬세하다. 그림의 오른쪽 상단에는 화가의 제발이 적혀 있는
데 김홍도가 그림을 좋아하는 역관 용눌(用訥) 이민식(李敏植, 1755-
?)에게 이 그림을 그려 줬다는 내용이다.[26] 제발 끝에 적힌 "士能(사

능)"은 신선도를 다작한 30대의 김홍도가 사용했던 호이다. 화가의 제발 왼편으로는 조선 후기 사대부 화가이자 예단의 수장이었던 표암(豹菴) 강세황(姜世晃, 1713-1791)이 쓴 화평(畵評)이 남아 있다. 김홍도는 〈선록도〉와 같은 신선도를 병풍뿐 아니라 단독 작품으로도 제작했다. 그리고 그의 그림은 많은 사람들에게 감상되면서 직업 화가들에게 큰 영향을 미쳤다.

스에마쓰 구마히코가 소장했다가, 스에마쓰 사후 경성미술구락부 경매에 나왔던 〈선인도〉는 국립중앙박물관본을 바탕으로 한 모방작이다.[27] 이 그림은 동자와 사슴을 따라 그리면서 제발까지도 베꼈다. 그러나 스에마쓰 구장본은 인물과 사슴이 엉성하게 그려져 동자의 앳됨이나 사슴의 당당함을 찾아볼 수 없다. 또한 김홍도의 필선에서 느껴지는 숙련됨과 단단함이 없어, 필선이 경직되고 묵선도 퍼져 보인다. 재미있는 점은 상단에 적힌 강세황과 김홍도의 제발 순서가 바뀌었는데, 한 사람이 두 개의 제발을 옮겨 적으면서 좌우가 바뀐 것으로 생각된다.

마지막으로 오구라컬렉션의 〈피리 부는 신선〉은 제발 없이 동자와 사슴만이 화면을 채우고 있다. 무엇보다 눈에 띄는 것은 그림의 좌우가 바뀌어 동자와 사슴이 왼편을 향해 서 있는 점이다. 또한 동자의 옷 주름이 지나치게 구불거리고 상의의 윤곽선이 하의의 윤곽선보다 굵게 표현되어 어색하다. 동자 뒤쪽의 사슴은 평면적으로 그려져 동물의 생기가 느껴지지 않는다. 특히 사슴 등줄기의 묵점은 국립중앙박물관본과 달리 매우 도식화되었음을 확인할 수 있다. 나아가 이 그림에는 사능보다 김홍도의 호로 더 잘 알려진 단원(檀園)이 적혀 있고 그 아래에 도장이 찍혀 있다. 아마도 그림의 제작자나

판매자가 김홍도의 이름을 이용해 의도적으로 가짜 그림을 만들고자 했던 것으로 추측된다.

　동일한 주제를 따라 그리면서도 제발의 좌우를 바꿔 쓰고, 나아가 도상의 좌우까지 바꾼 점은 흥미로운 부분이다. 오구라컬렉션의 〈피리 부는 신선〉에서 알 수 있듯, 복잡한 요소들이 생략되고 그림의 바탕은 비단에서 종이로 바뀌었다. 아마도 이러한 좌우반전 및 단순화 경향은 인기 작품들의 판화 제작과 관련이 있을 것이라 생각된다.

　　장승업의
　　영모화

오구라컬렉션 가운데 화조화와 영모화는 34건으로, 전체 회화의 절반을 차지한다. 동물 그림 중 단연 눈에 띄는 것은 오원(吾園) 장승업(張承業, 1843-1897)의 〈묘도(猫圖)〉(TA-419)이다. 조선 말기에 직업화가로 활동했던 장승업은 고사인물화 및 화조영모화 등을 다작했다. 그는 이 그림에서 가을날 고목 주변을 뛰노는 고양이 세 마리를 포착하여 각 고양이의 특징을 잘 잡아냈다. 윤곽선을 사용하지 않고 먹으로 바로 그리는 몰골법(沒骨法)을 써 거침없이 나무와 사물을 나타냈고 푸른색과 갈색, 붉은색의 담묵으로 점을 찍듯 단풍을 표현했다. 이처럼 조방하고 생동감 넘치는 표현 기법은 장승업의 개성을 잘 보여 준다. 이를 오구라컬렉션 소장 변상벽(卞相璧, 1730-?)의 〈고양이와 참새〉(TA-387)와 비교하면 장승업의 거침없는 필치가 더욱 두드러진다. 조선 후기, 화원화가로 활동한 변상벽은

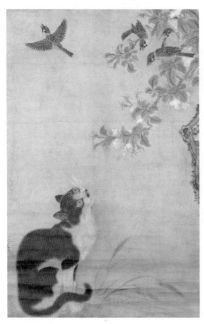

변상벽, 〈고양이와 참새〉, 조선 18세기,
견본채색, 54.6×34.9cm, 도쿄국립박물관

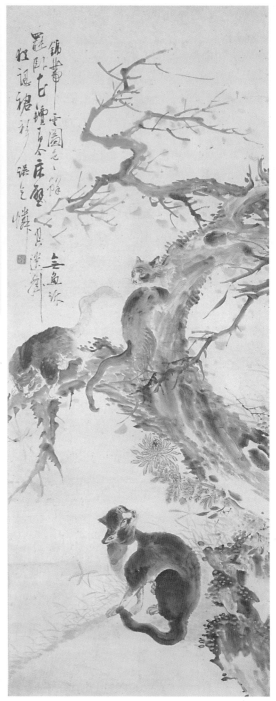

장승업, 〈묘도〉, 조선 19세기, 지본수묵담채,
136.8×53cm, 도쿄국립박물관

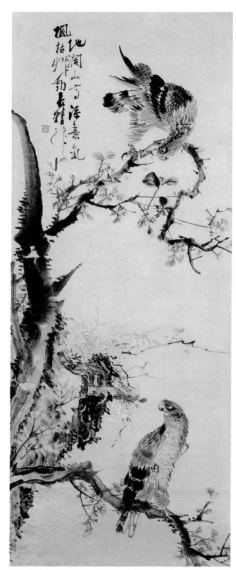

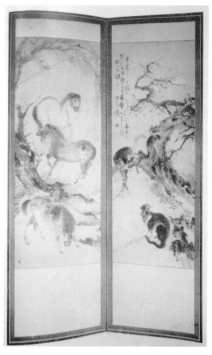

●
『부내고경당소장품매입도록(府內古經堂所藏品賣立圖錄)』
에 수록된 이병직 구장 장승업 〈묘도〉. 당시에는 〈삼준〉과
세트를 이루어 두 폭의 가리개 형식을 취하고 있었음을
알 수 있다.

●
장승업, 〈호취도〉, 조선 19세기, 지본수묵담채,
135cm×55cm, 삼성미술관 리움

　　윤곽선을 세밀하게 그리고 내부를 정교하게 채색한 구륵법(鉤勒法)
을 사용하여 고양이의 털이나 나뭇잎사귀 등을 매우 세세히 표현했
다. 그러나 장승업의 그림에 비해서는 정적인 느낌이 강하다.
　　〈묘도〉의 왼쪽 상단에 적힌 제시는 몽인(夢人) 정학교(丁學敎,

1832-1914)가 쓴 것으로 알려져 있는데, 변화무쌍한 서체는 그림의 활발함과 잘 어우러진다. 정학교는 글을 쓰지 못하는 장승업을 대신해 장승업의 그림에 많은 제발을 남겼다. 이원복은 이 그림이 삼성미술관 리움 소장의 〈호취도(豪鷲圖)〉와 동일한 시기에 세트로 제작된 것으로 보았다.²⁸ 종이 크기나 장승업의 개성 있는 필치가 유사할뿐만 아니라 그림 위쪽에 정학교의 제발이 적혀 있기 때문이다.

　장승업의 〈묘도〉는 본래 송은(松隱) 이병직(李秉直, 1896-1973)의 소장품이었다. 이병직은 조선 말기 고종을 시중했던 환관이자 대지주로, 우수한 서화를 상당수 수집했다. 그는 옛것을 좋아해 자신의 서재에 추사 김정희가 쓴 글씨인 '고경당(古經堂)'을 걸어 놓았다고한다.²⁹ 1941년에 이병직은 〈묘도〉를 경매에 내놓았다.³⁰ 당시 이병직소장품 경매도록인 『부내고경당소장품매입도록(府內古經堂所藏品賣立圖錄)』에 이 그림이 〈삼준(三駿)〉과 함께 두 폭의 가리개 형식으로수록되어 있는 점이 흥미롭다. 이후 두 그림은 어느 시점에 분리되어 각각 족자로 만들어졌고, 〈묘도〉는 오구라에게로, 〈삼준〉은 일본의 유현재(幽玄齋) 컬렉션으로 들어갔다.³¹ 〈삼준〉 역시 나무를 중심으로 주변에 세 마리의 말을 배치했고 몰골법으로 각 말의 특징을 잘나타냈다.

　조선 후기에 장승업의 화조영모화는 매우 인기가 많았다. 그는광통교의 화방에서 주문화를 제작했고, 많은 직업화가들에게 영향을 미쳤다. 오구라컬렉션에 소장된 장승업의 전칭작 〈사슴(鹿)〉(TA-420), 〈흰 매(白鷹)〉(TA-428), 〈한 쌍의 새(花鳥對聯)〉(TA-421) 등은 조선 말기 장승업 화풍의 유행상을 잘 보여준다. 이 그림들은 모두 장승업의 그림을 모방한 작품이며 장승업의 진작인 〈묘도〉와 뚜렷한

전 장승업, 〈사슴〉, 조선 19-20세기,
지본수묵채색, 42.9×30.3cm, 도쿄국립박물관

전 장승업, 〈흰 매〉, 조선 19-20세기,
지본수묵채색, 114.8×40.5cm,
도쿄국립박물관

전 장승업, 〈한 쌍의 새〉, 조선 19-20세기,
지본채색, 115.5×40.6cm,
도쿄국립박물관

차이를 보인다. 각 영모화에서 나무 위에 앉은 새와 매, 사슴 등은 매
우 어색하게 표현되었고, 채색 기법도 수준이 낮아 동물의 생동감이
느껴지지 않는다. 또한 새의 경직된 자세, 아래쪽으로 늘어지는 나뭇
가지의 부자연스러움, 꽃과 나뭇잎의 패턴화, 동물과 주변 경물의 평
면적 느낌 등은 원본을 보며 연습한 모방 화가의 특징이기도 하다.

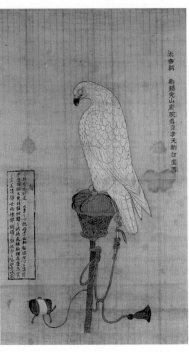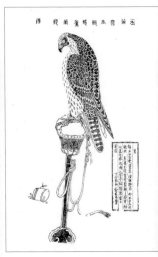

〈태조대왕어사노화해청도〉, 조선 18세기,
국립광주박물관(광주 13201), 전주이씨
양도공파가 기증한 목판의 도안이다.

필자미상, 〈흰 매와 푸른 매〉, 시대미상, 지본채색, 97.1×52.3cm, 도쿄국립박물관

〈흰 매〉와 〈한 쌍의 새〉에는 그림 한쪽에 유사한 서체로 칠언시가 적
혀있고 그 아래 "오원화(吾園畵)"라는 관서와 "장승업인", "오원", 두
개의 도장이 찍혀 있다. 이러한 관서와 낙관으로 미루어 직업화가가
의도적으로 장승업 작품으로 위조하고자 했음을 알 수 있다.

　　흥미롭게도 오구라컬렉션에는 장승업 전칭의 〈흰 매〉를 포함하
여 〈흰 매와 푸른 매[白鷹 蒼鷹]〉, 이수민의 〈송응도(松鷹圖)〉, 지인을
위해 그려준 양기훈의 〈응도(鷹圖)〉까지 다양한 매 그림들이 포함되
어 있다. 매 그림은 용맹과 주인에 대한 충성과 절개 등을 상징하여
조선시대에 많이 제작되었으며 일본에서도 오랫동안 사랑받았다.
이러한 전통으로 볼 때 매는 오구라가 특히 좋아했던 주제일 가능성

도 있다.

필자미상의 〈흰 매와 푸른 매〉(TA-428)는 횃대 위에 앉아 있는 매를 그린 것으로, 쌍을 이룬 듯 마주보는 구도이다. 그림 오른편에는 태종(太宗, 1367-1422, 재위 1400-1418)이 '완산부원군 이천우(李天祐, ?-1417)에게 하사한 창응(蒼鷹)과 백응(白鷹) 그림'이라는 내용의 글이 목판으로 찍혀있다. 이천우는 태조 이성계의 이복 형인 이원계(李元桂, 1330-1388)의 아들로, 태종의 사촌 형제이다. 조선 전기, 왕실과 사대부가에서는 매사냥을 즐겨하여 매를 애완동물로 키웠다. 이러한 분위기 속에서 태종은 좋은 매를 사촌 형제에게 하사한 것이다.

횃대 위에 앉은 매그림은 해청도(海靑圖)의 전통과 밀접한 관계가 있다. 명 황실에서는 한반도에서 서식하는 매인 해청(海靑)의 우수함을 알고 매년 이를 공물로 요구했다. 세종은 명에 진헌하기 위해 도화서 화원들에게 일곱 등급의 해청을 그리게 했으며 각 도의 관청에서는 사실적인 해청도를 바탕으로 매를 포획했다.[32] 이러한 배경에서 매의 특징을 잘 묘사한 해청도류가 제작되면서 횃대에 앉아 있는 매를 그린 가응도(架鷹圖)류도 그려졌다.[33] 조선 초기의 가응도는 종실 화가 이암(李巖, 1507-1566)의 〈가응도〉를 통해 그 전통을 확인할 수 있다. 〈가응도〉의 기본 도상은 오구라컬렉션의 매 그림과 거의 유사하다.

태종이 이천우에게 하사한 매 그림은 18세기에 목판으로 제작되었는데, 그 판본인 백송해청(白松海靑)과 노화해청(蘆花海靑)이 국립광주박물관에 소장되어 있다. 오구라컬렉션의 〈흰 매와 푸른 매〉는 국립광주박물관본과 비슷하지만 매와 횃대 표현에서 생략된 부분들이 보여 이러한 류의 목판화가 배포된 이후에 제작된 그림으로

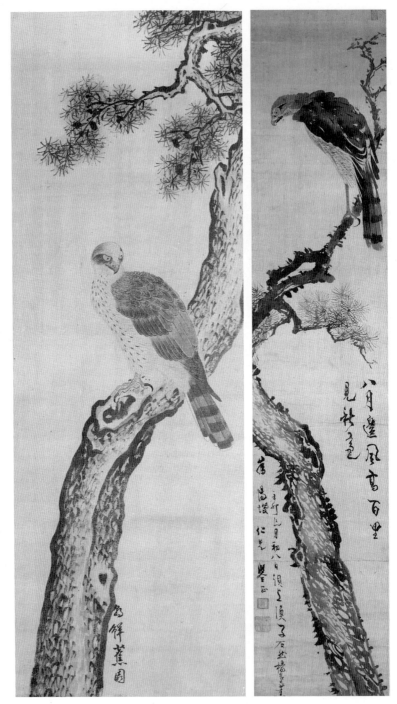

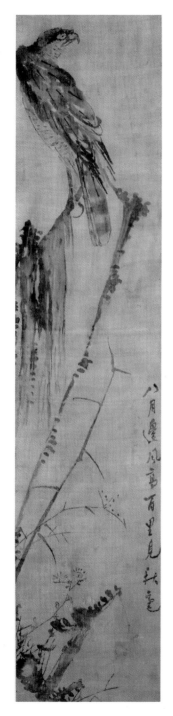

추정된다.[34]

18세기에 이르면 자연을 배경으로 한 매그림이 제작되었는데 주로 바다 위 암석이나 커다란 나무가 등장한다. 오구라컬렉션 소장 이수민(李壽民, 1783 - 1839)의 〈송응도(松鷹圖)〉(TA-408)는 소나무 위에 앉아 있는 매를 그린 조선 후기의 전형적인 매그림이다. 이수민은 19세기 전반에 활동한 화원으로, 30년 넘게 도화서에서 근무했다. 〈송응도〉의 소나무 둥치 아래쪽에는 "조선초원(朝鮮焦園)"이라는 화가의 관서가 남아 있다. 화가가 굳이 자신의 호인 초원(焦園)과 함께 '조선'이라는 국적을 명시한 것으로 보아, 이 그림은 일본인 수요를 대상으로 그려졌을 가능성이 크다. 이 그림이 1939년 일본인 소장가 11명의 소장품 경매에 출품되었던 사실 역시 구장자가 일본인이었음을 말해 준다. 이수민의 매 그림은 19세기 왜관에서 제작된 수출화에 영향을 미쳤는데, 일본 유현재컬렉션에도 이와 거의 흡사한 송응도가 소장되어 있다.[35]

평양 출신의 직업화가였던 양기훈(楊基薰, 1843-1908)의 〈응도(鷹圖)〉(TA-422)는 앞의 이수

양기훈, 《화조도육폭병풍》 중 〈응도〉, 19세기, 견본수묵, 132×28cm, 고려대학교박물관

민 그림과 동일한 주제 및 유사한 구도를 사용했다. 그러나 가로가 좁아지고 세로가 길어진 화폭과 화면 위쪽에서 아래를 내려다보는 매의 표현으로 상승감과 매의 기운이 더욱 강하게 느껴진다. 양기훈은 장승업과 동시대 화가로, 영모화의 표현에 장승업의 영향을 받았다. 그는 윤곽선을 그리지 않고 먹의 농담만으로 매를 표현했고, 이수민보다 거칠게 나무를 그렸다. 화면 아래쪽 오른편에는 "팔월 변방의 바람이 높고 백 리 밖에서도 가을 터럭이 보이네[八月邊風高 百里見秋毫]"라는 오언시가 적혀 있는데, 이는 이백(李白)의 시를 부분 인용한 것이다.[36] 고려대학교박물관 소장 양기훈의《화조도육폭병풍〔花鳥圖六曲屛〕》중 한 폭인 매 그림에도 이와 똑같은 제시가 적혀 있는데 양기훈이 매 그림에 이 시를 반복적으로 사용했던 것으로 생각된다.[37] 소나무 왼편 아래쪽에 적힌 관기를 통해, 1891년 양기훈이 양파(陽坡)라는 호를 사용하는 지인을 위해 이 그림을 제작했던 것을 알 수 있다.[38]

　오구라가 수집했던 조선의 회화 수십여 점은 소장처인 도쿄국립박물관에서 좀처럼 전시된 적이 없다. 그림의 보존, 진위 문제 등 여러 이유가 있겠지만, 조선의 다양한 그림들이 가끔씩은 진열장에 나와 자신만의 이야기를 감상자에게 전할 수 있기를 기대해 본다.

(오다연)

1 오구라컬렉션에는 불화(佛畫) 3점이 포함되어 있다. 이 불화에 대한 내용은 본책, 불교 문화재 장에서 다루었다.

2 송원, 「내가 걸어온 고미술계 30년: 大邱 市立博物館 所藏重要文化財 多量盜難事件의 全貌」, 『월간문화재』(1974), pp. 12-22; 小倉コレクション保存會 편, 「재단법인 소창컬렉션보존회의 설립 건」, 『小倉コレクション保存會 關係資料』(1980) 참조.

3 국립문화재연구소 도록에서는 이 그림이 벼슬을 사직하고 전원으로 귀향하는 도잠(陶潛, 365-422)을 그린 것이라고 설명하여 〈귀거래도(歸去來圖)〉라는 제목을 붙이기도 하였다. 그러나 그림의 내용이 명확하지 않은 관계로 이 글에서도 〈산수도〉로 부르고자 한다.

4 湊信幸, 「小倉コレクション李朝絵画目録」, 『MUSEUM』 372(東京國立博物館, 1982), p. 29 참조.

5 『조선중앙일보』(1933. 9. 6).

6 홍선표, 「仁齋 姜希顔의 '高士觀水圖' 硏究」, 『정신문화연구』 겨울호(1985).

7 장진성, 「강희안 필 〈고사관수도〉의 작자 및 연대문제」, 『미술사와 시각문화』 8호(사회평론, 2009) 참조.

8 홍선표, 「15·16세기 조선화단의 중국화 인식과 수용태도 – 명나라와의 관계 변화를 중심으로」, 『조선 회화』(한국미술연구소, 2014), pp. 134-136.

9 "舟在蘆花裡 滄江萬里心 巖前兩喬木 春到不成陰." 제화시의 탈초와 번역을 도와주신 고전번역원 서정문 수석연구위원께 감사드린다.

10 홍선표, 「조선전기 경기지역 연고 문인화가들의 회화활동」, 『조선 회화』(한국미술연구소, 2014), p. 80.

11 강희맹, 「次一菴八景圖屛剛中韻」, 「月城李子野得亡兄仁齋畫十二紙 分付平生契友 題額僕亦受兩紙 詩未成 子野下世 題以歸之 以無負其意於冥漠也」, 『(國譯)私淑齋全集』(강성창, 2009).

12 안휘준, 『한국회화사』(시공사, 2000), pp. 575-576; 張辰城, 「奇妙的相遇 :浙派與十五至十六世紀的韓國繪畫」, 『浙派追索』(臺灣: 國立古宮博物院, 2008), p. 226.

13 주 10과 같음.

14 안휘준, 『한국회화사 연구』(시공사, 2000) pp. 328-329, 569-575.

15 이동주, 『우리 옛 그림의 아름다움, 전통회화의 감상과 흐름』(시공사, 1996), p. 124, 도판 71, 71-1.

16 이 불화의 모사복원기념으로 원광대학교 靈巖文化院에서 개최한 국제학술대회(2005. 11. 11) 발표요지인 '『道岬寺 觀世音菩薩32應身圖』의 예술세계'(한국종교사학회, 2005) 참조.

17 이원복, 「〈松下步月圖〉에 관한 검토-이상좌 전칭작과 송하보월도의 제 문제」 上·下,

『古美術저널』제5 ·6(2002, 1-4); -, 「학포 이상좌의 〈군현자명〉」, 『박물관신문』 제387호(2003. 11), p. 2.

18 이동주, 『한국회화소사』(서문당, 1972), p. 126.

19 허영환, 「松下步月圖와 對月圖」, 『박물관신문』 제47호(1975. 3), p. 4.

20 이동주, 「조선의 산수화 – 한국명화 근오백년전에 즈음하여-」, 『우리나라의 옛 그림』 (학고재, 1995), pp. 362-415.

21 주 15 참조.

22 『李王家博物館所藏品繪畵之部』(李王職, 1933), 도판 10, 11; 『朝鮮古蹟圖譜』 14권 (朝鮮總督府藏版, 1934), pp. 1957-1950, 도판 5860, 5861.

23 姜敬淑, 「朝鮮初期白磁의 文樣과 朝鮮初 · 中期 繪畵와의 關係-靑華白磁弘治二年銘松竹文壺와 梨大所藏靑華白磁松竹人物文壺를중심으로」, 『梨花史學硏究』 제13, 14합집(이화사학연구소, 1983. 6), pp. 63-81.

24 이를 지면상에 언급한 적은 없으나 1987년 국립중앙박물관에서 구 총독부 건물로 이전개관 1주년 기념전으로 개최한 '근대회화백년전'(1987. 10. 20-11. 15)을 준비하는 과정에서 동 전시의 자문위원(관외 5인, 관내 4인)으로 위원장인 이동주 선생과 근 1년에 걸친 자문과정에서 듣게 되었다. 이는 이상좌만이 아니라 『조선고적도보』에 박재표 소장으로 게재된 강희안의 〈산수도〉도 같은 계열이다. 다만 이 그림은 오구라 구장으로 화면이 마본이 아닌 비단이나 종이인 강희안과 강희맹 그림들과는 별개이다. 그러나 이들 그림들도 이를 그린 화가들의 진작으로 단정할 수는 없다.

25 吳世昌著, 金鍾太譯, 「羅漢畵像沿革攷」, 『美術資料』 제31호(국립중앙박물관, 1982. 12), pp. 57-81; 柳麻理, 「高麗時代 五百羅漢硏究」, 『韓國佛敎美術史論』(민족사, 1987), pp. 249-288.

26 진준현, 『단원 김홍도 연구』(일지사, 1999), pp. 103-104, 438-439.

27 『末松家御所藏品賣入目錄』(京城美術俱樂部, 1934).

28 이원복, 「오원 장승업의 회화세계」, 『간송문화』 53(1997), pp. 42-46.

29 정규홍, 『유랑의 문화재』(학연문화사, 2009), pp. 217-219.

30 『府內古經當所藏品賣立圖錄』(1941) 참조. 국립중앙도서관본에는 아래쪽에 연필로 1,100이라 적혀 있는데 이는 낙찰가를 뜻할 가능성이 크다.

31 김상엽, 「근대 서화가 松隱 李秉直의 생애와 수장활동」, 『東洋古典硏究』 41(2010), p. 498; 幽玄齋, 『韓國古書畵圖錄』(幽玄齋, 1996), p. 79의 도판 168.

32 「도화원에 명하여 각종의 매를 그려 각도에 나누어 보내게 하다」, 『세종실록』 9년 (1427) 2월 21일; 「해청의 그림 1백 장을 각도에 반사하였으니, 익혀보고 진헌에 쓸 매를 잡아 올리게 하다」, 『세종실록』 11년(1429) 7월 23일자 참조.

33 오다연, 「이암의 가응도: 해청도의 전통과 새로운 상징」, 『미술사와 시각문화』 11(미술사와 시각문화, 2012) 참조.

34 오다연, 위의 논문, pp. 72-73. 목판에 써 있는 글은 1747년(영조 27)에 유최기(兪最基, 1689-1768)가 쓴 발문이다.

35 박성희, 「18·19세기 동래 왜관 수출화의 제작과 유통 虎圖와 鷹圖를 중심으로」, 『미술사논단』 32(2010. 12), p. 95 참조; 幽玄齋選, 『韓國古書畵圖錄』(幽玄齋, 1996), p. 279의 도판 384.

36 이는 본래 이백의 원시 「觀放白鷹」 중 1구와 4구를 인용한 것이다. "八月邊風高 胡鷹白錦毛 孤飛一片雪 百里見秋毫."

37 高麗大學校博物館, 『古繪畵 名品圖錄』(高麗大學校博物館, 1989), 도판 174.

38 "辛卯三月初八日浿上漁子石然楊基薰爲陽坡仁兄鑒正."

부록

## 오구라 다케노스케(小倉武之助) 연보

| | |
|---|---|
| 1870년 8월 12일 | 일본 지바현 인바군 구즈미촌 쓰치무로 843(현 나리타시 쓰치무로)에서 출생 |
| 1875년(6세) | 오무로소학교 입학 |
| 1879년(10세) | 오무로소학교 졸업 |
| 1881년(12세) | 오무로소학교 고등과 2학년 졸업 |
| 1883년(14세) | 호쿠소에이칸의숙 수학 |
| 1887년(18세) | 카이세이학교 입학 |
| 1889년(20세) 4월 | 도쿄고등중학교(현 규세이제일고등학교) 입학 |
| 1893년(24세) 7월 | 도쿄고등중학교 졸업 |
| 1893년(24세) 7월 | 도쿄제국대학 법과대학 영법과(현 동대 법학부) 입학 |
| 1896년(27세) 6월 | 도쿄제국대학 졸업, 법학사 취득 |
| 1896년 6월 | 닛폰우선주식회사 입사 |
| 1897년(28세) | 결혼 |
| 1901년(32세) | 도쿄위생회사 뇌물 수수혐의로 이치가야에서 감옥생활 |
| 1903년(34세) | 조선경부철도주식회사 입사 |
| 1904년(35세) | 한국(대구지역)으로 건너와 경부철도 대구출장소에서 근무 |
| 1904년 10월 | 조선경부철도주식회사 본사 근무발령으로 도쿄로 전근 |
| 1905년(36세) 1월 | 한국으로 다시 건너와 경부철도 퇴사 |
| 1907년(38세) 여름 | 대구에 제연합자회사 창립 |
| 1909년(40세) 7, 8월 | 대구전기회사 설립 출원 |
| 1911년(42세) 8월 28일 | 대구전기주식회사 창립총회 후 사장에 취임 |
| 1918년(49세) 5월 | 대구전기주식회사 외 전기회사를 대흥전기주식회사로 합병하고 사장 역임 |
| 1934년(65세) | 선남은행, 대구증권주식회사, 대광흥업주식회사 등을 설립하여 금융, 전기사업에 전력을 기울임 |
| 1945년 10월 20일 | 일본으로 귀국 |
| 1958년(89세) | 재단법인오구라컬렉션보존회를 설립하고 이사장에 취임 |
| 1964년(95세) 12월 26일 | 사망 |
| 1981년 3월 19일 | 재단법인오구라컬렉션보존회의 해산 신청 |
| 1981년 3월 26일 | 재단법인오구라컬렉션보존회 해산 |
| 1981년 7월 10일 | 도쿄국립박물관에 오구라컬렉션 기증 |
| 1982년 3월 2일-4월 4일 | 도쿄국립박물관에서 특별전시 "기증 오구라컬렉션" 개최 |

## 도쿄국립박물관 소장 오구라컬렉션 총목록

| 연번 | 구분 | 유물 명칭 | 시대 | 크기(cm) | 도쿄국립박물관 유물번호 | 비고/도판 페이지 |
|------|------|-----------|------|----------|------------------------|------------------|
| 001 | 고고유물 | 석창<br>石槍 | 新石器時代 | 長 8.4 | TJ-4923 | |
| 002 | | 타제석촉<br>打製石鏃 | 新石器時代 | 長 2.6 / 2.7 /<br>1.6, 1.7 | TJ-4924<br>TJ-4925<br>TJ-4926 | |
| 003 | | 간돌화살촉<br>磨製石鏃 | 靑銅器時代 | 長 10.4, 3.4 | TJ-4927 | |
| 004 | | 간돌화살촉<br>磨製石鏃 | 靑銅器時代 | 長 8.4 | TJ-4928 | |
| 005 | | 간돌화살촉<br>磨製石鏃 | 靑銅器時代 | 長 6.0, 5.5 | TJ-4929 | |
| 006 | | 간돌화살촉<br>磨製石鏃 | 靑銅器時代 | 長 2.8 | TJ-4930 | |
| 007 | | 간돌검<br>磨製石劍 | 靑銅器時代 | 長 30.0 | TJ-4931 | |
| 008 | | 간돌검<br>磨製石劍 | 靑銅器時代 | 長 41.2, 16.3 | TJ-4932 | |
| 009 | | 바퀴날도끼<br>環狀石斧 | 靑銅器時代 | 徑 8.6 | TJ-4933 | |
| 010 | | 이형곡옥異形曲玉<br>환옥丸玉 | 靑銅器時代 | 2.6×2.4<br>徑 1.2 | TJ-4936<br>TJ-4934 | |
| 011 | | 돌구슬<br>石製飾玉 | 靑銅器時代 | 長 2.8 | TJ-4935 | |
| 012 | | 방추차<br>紡錘車 | 靑銅器時代 | 徑 3.5 | TJ-4938 | |
| 013 | | 굽다리접시<br>高坏 | 靑銅器時代 | 高 9.8 口徑 9.5<br>底徑 6.8 | TJ-4937 | |
| 014 | | 견갑형동기<br>肩甲形銅器 | 靑銅器時代 | 長 23.8<br>幅 17.8 | TJ-4939 | 日本 重要美術品<br>p. 152 |
| 015 | | 화살촉<br>銅鏃 | 靑銅器時代 | 長 4.3, 4.9 | TJ-4940 | |
| 016 | | 동제고리<br>銅製環 | 靑銅器~初期鐵器<br>時代 | 徑 7.6 | TJ-4942 | |
| 017 | | 잔줄무늬거울<br>多鈕細文鏡 | 初期鐵器時代<br>(紀元前 2~1世紀) | 徑 14.3 | TJ-4943 | 日本 重要美術品 |

* 이 목록은 국립문화재연구소 발간 『도쿄국립박물관 소장 오구라컬렉션 한국문화재』(2005)를 바탕으로
  작성하였다.

| 연번 | 구분 | 유물 명칭 | 시대 | 크기(cm) | 도쿄국립박물관 유물번호 | 비고/도판 페이지 |
|---|---|---|---|---|---|---|
| 018 | 고고유물 | 잔줄무늬거울편<br>多鈕細文鏡片 | 初期鐵器時代 | 殘長 9.2 | TJ-4944 | |
| 019 | | 투겁창<br>銅鉾 | 青銅器~初期鐵器<br>時代 / 戰國~前漢 | 長 15.0 / 11.7 | TJ-4941<br>TJ-4959 | |
| 020 | | 좁은놋단검<br>細形銅劍 | 初期鐵器時代 | 長 31.2 / 27.3 | TJ-4945<br>TJ-4946 | p. 158 |
| 021 | | 창고달<br>銅鐏 | 初期鐵器時代 | 長 8.2<br>鑿部徑 3.5 | TJ-4948 | 日本 重要美術品 |
| 022 | | 꺾창<br>銅戈 | 初期鐵器時代 | 長 19.9<br>幅 5.9 | TJ-4947 | 日本 重要美術品 |
| 023 | | 꺾창<br>銅戈 | 初期鐵器時代 | 長 26.5<br>幅 8.7 | TJ-4954 | |
| 024 | | 바리<br>鉢 | 初期鐵器時代 | 高 8.3 口徑 12.2<br>底徑 6.0 | TJ-4951 | |
| 025 | | 마탁<br>銅馬鐸 | 初期鐵器時代 | 高 4.7, 5.4 | TJ-4949 | p. 161 |
| 026 | | 원형장식<br>圓形飾金具 | 初期鐵器時代 | 高 1.9<br>徑 7.4 | TJ-4950 | |
| 027 | | 방울<br>銅鈴 | 初期鐵器時代 | 長 5.5<br>幅 2.3 | TJ-4952 | |
| 028 | | 칼집금구<br>青銅劍鞘金具 | 初期鐵器時代 | 11.3×5.3<br>11.4×4.9 | TJ-4953 | |
| 029 | | 칼집금구<br>劍鞘金具 | 初期鐵器時代 | 長 7.9 | TJ-4958 | |
| 030 | | 수레굴대끝씌우개<br>車輪頭裝飾 | 初期鐵器時代 | 高 11.0, 11.4<br>下部直徑 7.0, 7.0 | TJ-4955 | |
| 031 | | 을자형금구<br>青銅乙字形金具 | 初期鐵器時代 | 殘長 12.8~14.7 | TJ-4956 | |
| 032 | | 검파두식<br>銀製劍把頭飾 | 初期鐵器時代 | 高 4.4<br>長 7.0 | TJ-4957 | |
| 033 | | 호랑이모양띠고리<br>青銅虎形帶鉤 | 初期鐵器時代 | 長 8.5 | TJ-4961 | |
| 034 | | 빗솔자루<br>鍍金銀刷毛柄 | 初期鐵器時代 | 長 12.8 | TJ-4962 | |
| 035 | | 수레굴대끝<br>象嵌車軸頭 | 初期鐵器時代 | 高 3.8<br>徑 3.3 | TJ-4963 | |
| 036 | | 벌레모양금구<br>金銅虫形金具 | 初期鐵器時代 | 長 1.9~2.4 | TJ-4964 | |
| 037 | | 은상감창고달<br>銀象嵌銅鐏 | 初期鐵器時代<br>(戰國~前漢) | 長 12.0 | TJ-4960 | |
| 038 | | 향로<br>香爐 | 初期鐵器時代 | 全高 21.0 | TJ-4965 | |

| 연번 | 구분 | 유물 명칭 | 시대 | 크기(cm) | 도쿄국립박물관 유물번호 | 비고/도판 페이지 |
|---|---|---|---|---|---|---|
| 039 | 고고유물 | 칠상편<br>漆床片 | | 殘長 63.6<br>殘幅 16.6 厚 1.0 | TJ-4966 | |
| 040 | | 칠우<br>漆盂 | | 高 15.8<br>徑 28.5 | TJ-4967 | |
| 041 | | 칠기편<br>漆器片 | | 殘長 7.5 | TJ-4970 | |
| 042 | | 칠이배<br>漆耳杯 | | 高 4.2 長 13.0<br>幅 9.2<br>長 12.5 幅 7.9 | TJ-4968<br>TJ-4969 | |
| 043 | | 칠이배편<br>漆耳杯片 | | 殘長 4.5 | TJ-4971 | |
| 044 | | 흑칠상자<br>黑漆箱子 | | 全高 21.8 長 33.0<br>幅 16.5 | TJ-4972 | |
| 045 | | 칠반<br>漆盤 | | 高 2.0, 口徑 17.8 | TJ-4973 | |
| 046 | | 동제솥 銅鍑<br>동제시루 銅甑 | | 全高 21.1 鍑高 11.8<br>甑高 10.4 | TJ-4974 | 日本 重要美術品 |
| 047 | | 원통형동기<br>圓筒形銅器 | | 高 16.4 徑 10.5 | TJ-4975 | |
| 048 | | 녹유박산향로<br>綠釉博山香爐 | | 高 20.2 底徑 19.0 | TJ-4976 | |
| 049 | | 녹유부뚜막<br>綠釉竈 | | 高 15.7 | TJ-4977 | |
| 050 | | 녹유새<br>綠釉鳥 | | 高 9.8<br>長 14.8 | TJ-4978 | |
| 051 | | 녹유항아리<br>綠釉小壺 | | 高 3.2 口徑 4.4<br>底徑 2.7 | TJ-4979 | |
| 052 | | 항아리<br>壺 | | 高 28.7 口徑 17.5 | TJ-4980 | |
| 053 | | 초엽문경<br>草葉文鏡 | 前漢 | 徑 13.8 | TJ-4981 | |
| 054 | | 소명경<br>昭明鏡 | 前漢 | 徑 8.7 | TJ-4982 | |
| 055 | | 방격규구와문경<br>方格規矩渦文鏡 | 前漢 | 徑 8.7 | TJ-4983 | |
| 056 | | 방격규구조문경<br>方格規矩鳥文鏡 | | 徑 15.7 | TJ-4984 | |
| 057 | | 군의고관쌍기명<br>君宜高官銘 雙夔鏡 | | 徑 9.1 | TJ-4985 | |
| 058 | | 신수경<br>神獸鏡 | 後漢 | 徑 15.0 | TJ-4986 | |

| 연번 | 구분 | 유물 명칭 | 시대 | 크기(cm) | 도쿄국립박물관 유물번호 | 비고/도판 페이지 |
|---|---|---|---|---|---|---|
| 059 | 고고유물 | 화살촉<br>銅鏃 | | 長 12.7~18.7 | TJ-4987 | |
| 060 | | 화살촉<br>銅鏃 | | 長 6.0 | TJ-4988 | |
| 061 | | 쇠뇌<br>弩機 | | 殘長 51.8 | TJ-4989 | |
| 062 | | 검손잡이<br>劍把 | | 殘長 19.8 | TJ-4990 | |
| 063 | | 검부속구<br>金銅劍附屬具 | | 長 5.7<br>幅 2.3 | TJ-4991 | |
| 064 | | 금동테장식<br>金銅釦 | | 長 9.8, 10.0 | TJ-5002 | |
| 065 | | 고리<br>銅製環 | | 徑 2.2 | TJ-4992 | |
| 066 | | 팔찌<br>銀製釧 | | 徑 6.2 | TJ-4993 | |
| 067 | | 금동고리<br>金銅環 | | 徑 7.5~7.7 / 8.1 | TJ-4994<br>TJ-4995 | |
| 068 | | 띠고리<br>銀象嵌帶鉤 | | 長 16.6 | TJ-4998 | |
| 069 | | 띠고리<br>帶鉤 | | 長 16.2 最大幅 1.7 | TJ-5001 | |
| 070 | | 띠고리<br>帶鉤 | | 長 8.5<br>幅 3.4 | TJ-5000 | |
| 071 | | 띠고리<br>銀象嵌帶鉤 | | 長 9.0 | TJ-4999 | |
| 072 | | 띠고리<br>金銀象嵌帶鉤 | | 長 3.9<br>幅 1.8 | TJ-4997 | |
| 073 | | 용머리편<br>龍頭片 | | 殘長 3.4 | TJ-4996 | |
| 074 | | 일산살꼭지<br>蓋弓帽 | | 長 10.7 / 3.9 | TJ-5003<br>TJ-5004 | |
| 075 | | 일산살꼭지<br>蓋弓帽 | | 長 9.2 | TJ-5005 | |
| 076 | | 마면<br>銅製馬面 | 紀元前後 | 長 21.3<br>幅 6.1 | TJ-5006 | |
| 077 | | 벌레모양장식구<br>金銅蟲形裝具 | | 長 8.2<br>幅 3.6 | TJ-5009 | |
| 078 | | 장식못<br>金銅笠形飾鋲 | | 徑 3.7 | TJ-5007 | |

| 연번 | 구분 | 유물 명칭 | 시대 | 크기(cm) | 도쿄국립박물관 유물번호 | 비고/도판 페이지 |
|---|---|---|---|---|---|---|
| 079 | 고고유물 | 장식못<br>金銅四葉文裝具 | | 長 7.0 | TJ-5008 | |
| 080 | | 새모양장식구<br>金銅裝具 | | 12.0×11.0 | TJ-5010 | |
| 081 | | 동마<br>銅馬 | | 高 6.0<br>長 5.2 | TJ-5011 | |
| 082 | | 구장수<br>鳩杖首 | | 高 4.4<br>長 6.2 | TJ-5012 | |
| 083 | | 유리제사자<br>琉璃製獅子 | | 長 4.2 | TJ-5449 | |
| 084 | | 도장<br>銅印 | | 1.3×1.3<br>1.5×1.5 | TJ-5014 | |
| 085 | | 도장<br>金銅印 銅印 石印 | | 0.8×0.9<br>1.4×1.4, 1.4×1.4 | TJ-5013<br>TJ-5015<br>TJ-5016 | |
| 086 | | 옥고리<br>玉環 | | 徑 5.8 | TJ-5017 | |
| 087 | | 패옥<br>佩玉 | | 長 3.5 | TJ-5018 | |
| 088 | | 구슬<br>玉類 | | 徑 0.5~1.2 | TJ-5023<br>TJ-5020<br>TJ-5019<br>TJ-5021 | |
| 089 | | 구슬<br>玉類 | | 徑 0.8~1.4 | TJ-5022 | |
| 090 | | 귀걸이<br>耳璫 | | 長 1.1~1.6 | TJ-5024<br>TJ-5025<br>TJ-5026 | |
| 091 | | 패옥<br>佩玉 | | 長 3.3, 2.2, 2.3 | TJ-5027 | |
| 092 | | 벼루편硯斷片<br>갈돌硏石 | | 硏石 3.3×3.3<br>硯幅 5.5 | TJ-5028 | |
| 093 | | 오수전범<br>五銖錢范 | | 10.2×9.9×6.2 | TJ-5029 | |
| 094 | | 문양전<br>玉兎搗藥文塼 | | 24.4×16.3×5.1 | TJ-5030 | |
| 095 | | 연목와<br>椽木瓦 | | 徑 15.4 | TJ-5031 | |
| 096 | | 명문전<br>銘文塼 | 348年 | 16.3×24.4×5.4 | TJ-5032 | |
| 097 | | 금동관모<br>金銅透彫冠帽 | 三國(新羅)<br>5~6世紀 | 高 41.8<br>幅 21.2 | TJ-5033 | 日本 重要文化財<br>p. 75 |

| 연번 | 구분 | 유물 명칭 | 시대 | 크기(cm) | 도쿄국립박물관 유물번호 | 비고/도판 페이지 |
|---|---|---|---|---|---|---|
| 098 | 고고유물 | 새날개모양관식<br>金銅鳥翼形冠飾 | 三國(新羅)<br>5~6世紀 | 長 38.9<br>幅 22.0 | TJ-5034 | 日本 重要文化財 |
| 099 | | 금동신발<br>金銅透彫飾履 | 三國(新羅) | 長 28.3 | TJ-5038 | 日本 重要文化財 |
| 100 | | 굵은고리귀걸이<br>金製太環耳飾 | 三國(新羅)<br>5~6世紀 | 長 7.2,<br>主環徑 3.0 | TJ-5035 | 日本 重要文化財 |
| 101 | | 팔찌<br>銀製釧 | 三國(新羅)<br>6世紀 | 徑 7.5 | TJ-5036 | 日本 重要文化財 |
| 102 | | 팔가리개<br>金銅臂甲 | 三國(新羅) | 長 37.7 幅 16.8 | TJ-5037 | 日本 重要文化財 |
| 103 | | 환두대도<br>單龍文環頭大刀 | 三國(新羅) | 殘長 28.6<br>環横徑 7.1 | TJ-5039 | 日本 重要文化財 |
| 104 | | 관모형복발<br>冠帽形覆鉢 | 三國 | 高 8.7<br>徑 12.2×7.6 | TJ-5040 | |
| 105 | | 투구<br>遮陽冑 | 三國<br>5世紀 | 殘高 20.0<br>徑 31.0×23.1 | TJ-5041 | p. 163 |
| 106 | | 관모형복발<br>冠帽形覆鉢 | 三國<br>5世紀 | 高 9.9<br>徑 14.0×10.8 | TJ-5043 | |
| 107 | | 갑옷<br>鐵製短甲 | 三國<br>5世紀 | 高 44.0 幅 43.6 | TJ-5042 | p. 165 |
| 108 | | 원두대도<br>圓頭大刀 | 三國 | 長 93.3 | TJ-5044 | p. 167 |
| 109 | | 안장금구<br>金銅透彫鞍金具 | 三國 | 前輪幅 40.7<br>後輪幅 50.3 | TJ-5045 | |
| 110 | | 종형행엽<br>鐵地金銅裝鍾形杏葉 | 三國 | 長 10.0 | TJ-5046 | 日本 重要美術品 |
| 111 | | 운주<br>鐵地金銅裝貝製雲珠 | 三國 | 徑 9.6 | TJ-5047 | 日本 重要美術品 |
| 112 | | 안교편<br>木製鞍橋片 | 三國 | 殘長 32.5<br>厚 1.5 | TJ-5048 | 日本 重要美術品 |
| 113 | | 행엽<br>鐵地金銅裝心葉形透彫<br>杏葉 | 三國 | 殘長 8.5<br>徑 11.8 | TJ-5049 | 日本 重要美術品 |
| 114 | | 환두도<br>三葉文環頭刀 | 三國 | 長 19.3<br>環頭徑 1.8 | TJ-5051 | 日本 重要美術品 |
| 115 | | 운주<br>金銅雲珠 | 三國<br>5~6世紀 | 徑 3.8 | TJ-5050 | 日本 重要美術品 |
| 116 | | 별모양장식<br>星形裝具 | 三國 | 長 2.7<br>環徑 1.5 | TJ-5052 | 日本 重要美術品 |
| 117 | | 금제수식<br>金製垂飾 | 三國(新羅)<br>5世紀 | 長 12.4 | TJ-5053 | |

| 연번 | 구분 | 유물 명칭 | 시대 | 크기(cm) | 도쿄국립박물관 유물번호 | 비고/도판 페이지 |
|---|---|---|---|---|---|---|
| 118 | 고고유물 | 금제수식<br>金製垂飾 | 三國(新羅)<br>5世紀 | 球體徑 0.7 | TJ-5054 | p. 181 |
| 119 | | 가슴걸이장식<br>金製胸飾金具 | 三國(新羅)<br>5世紀 | 長 6.1<br>幅 0.7 | TJ-5055 | p. 181 |
| 120 | | 칼장식<br>金製刀裝具 | 三國(新羅)<br>5世紀 | 長 2.5<br>幅 2.7 | TJ-5056 | |
| 121 | | 칼장식<br>金製刀裝具 | 三國(新羅)<br>5世紀 | 長 2.2, 2.0 | TJ-5057 | p. 181 |
| 122 | | 곡옥<br>曲玉 | 三國(新羅)<br>5世紀 | 長 4.7 | TJ-5058 | p. 181 |
| 123 | | 구슬<br>蜻蛉玉 | 三國(新羅)<br>5世紀 | 徑 1.8 | TJ-5059 | |
| 124 | | 옥충날개편<br>玉蟲翼片 | 三國(新羅)<br>5世紀 | 殘長 0.2~2.4 | TJ-5060 | |
| 125 | | 금제관<br>金製冠 | 三國<br>6世紀 | 高 13.2<br>徑 17.1 | TJ-5061 | 日本 重要美術品<br>p. 172 |
| 126 | | 금동관<br>金銅冠 | 三國(新羅) | 高 20.2 徑 16.2<br>垂飾長 28.8 | TJ-5062 | |
| 127 | | 금동관<br>金銅冠 | 三國(新羅)<br>5世紀 | 高 23.9 | TJ-5063 | |
| 128 | | 금동관편<br>金銅冠片 | 三國<br>5世紀 | 殘高 13.0 | TJ-5064 | |
| 129 | | 금동관편<br>金銅冠片 | 三國 | 殘高 36.5 | TJ-5065 | |
| 130 | | 금동관편<br>金銅冠片 | 三國<br>6世紀 | | TJ-5066 | |
| 131 | | 새날개형관장식<br>銀製鳥翼形冠飾 | 三國 | 長 30.0 | TJ-5067 | |
| 132 | | 봉황형장식금구<br>金銅鳳凰形飾金具 | 三國 | 4.2×3.9 | TJ-5070 | |
| 133 | | 금제수식<br>金製垂飾 | 三國(新羅)<br>6世紀 | 長 14.4 | TJ-5068 | |
| 134 | | 금제수식<br>金製垂飾 | 三國 | 長 25.0 | TJ-5069 | |
| 135 | | 굵은고리귀걸이<br>金製太環耳飾 | 三國(新羅)<br>6世紀 | 長 8.9 | TJ-5071 | |
| 136 | | 가는고리귀걸이<br>金製細環耳飾 | 三國(新羅)<br>5世紀 | 長 4.8 | TJ-5073 | |
| 137 | | 가는고리귀걸이<br>金製細環耳飾 | 三國(新羅)<br>5世紀 | 長 5.3 | TJ-5077 | |
| 138 | | 가는고리귀걸이<br>金製細環耳飾 | 三國(新羅)<br>5~6世紀 | 長 5.3 | TJ-5074 | |

| 연번 | 구분 | 유물 명칭 | 시대 | 크기(cm) | 도쿄국립박물관 유물번호 | 비고/도판 페이지 |
|---|---|---|---|---|---|---|
| 139 | 고고유물 | 가는고리귀걸이<br>金製細環耳飾 | 三國(新羅)<br>6世紀 | 長 6.1 | TJ-5075 | |
| 140 | | 가는고리귀걸이<br>金製細環耳飾 | 三國(新羅)<br>6世紀 | 長 7.4 | TJ-5076 | |
| 141 | | 가는고리귀걸이<br>金製細環耳飾 | 三國(伽倻)<br>6世紀 | 長 9.4 | TJ-5072 | |
| 142 | | 가는고리귀걸이<br>金製細環耳飾 | 三國(伽倻)<br>6世紀 | 長 6.4 | TJ-5078 | |
| 143 | | 가는고리귀걸이<br>金製細環耳飾 | 三國(伽倻)<br>6世紀 | 長 5.6 | TJ-5079 | |
| 144 | | 가는고리<br>金銅細環 | 三國 | 徑 2.9~3.5 | TJ-5080 | |
| 145 | | 가는고리<br>金銅細環 | 三國 | 長 2.8 | TJ-5081 | |
| 146 | | 가는고리<br>金銅細環 | 三國 | 徑 2.0~2.2 | TJ-5082 | |
| 147 | | 금제수식<br>金製垂飾 | 三國 | 徑 0.9~1.0 | TJ-5083 | |
| 148 | | 금은제수식<br>金銀製垂飾 | 三國<br>6世紀 | 徑 0.7~1.0 | TJ-5084 | |
| 149 | | 금제곡옥<br>金製曲玉 | 三國 | 長 2.8 | TJ-5085 | |
| 150 | | 금제곡옥<br>金製曲玉 | 三國 | 長 2.4 | TJ-5087 | |
| 151 | | 금제곡옥<br>金製曲玉 | 三國 | 長 2.3 | TJ-5086 | |
| 152 | | 금동곡옥<br>金銅曲玉 | 三國 | 長 3.2, 2.6 | TJ-5089<br>TJ-5088 | |
| 153 | | 금동수식<br>金銅空玉 | 三國 | 徑 0.8~1.5 | TJ-5090 | |
| 154 | | 금제수식<br>金製垂飾 | 三國 | 長 1.8, 1.2 | TJ-5091 | |
| 155 | | 금모 金帽<br>구슬 蜻蛉玉 | 三國 | 長 5.5 | TJ-5092<br>TJ-5224 | |
| 156 | | 금모<br>金帽 | 三國 | 長 1.6 | TJ-5093 | |
| 157 | | 팔찌<br>金製釧 | 三國(新羅)<br>6世紀 | 徑 6.0,<br>幅 0.4 | TJ-5094 | |
| 158 | | 팔찌<br>銀製釧 | 三國(新羅)<br>6世紀 | 徑 8.2×7.5,<br>8.1×7.4, 8.0×7.8 | TJ-5095 | |
| 159 | | 팔찌<br>銀製釧 | 三國<br>6世紀 | 徑 8.3×5.8,<br>7.6×6.9, 7.9×7.1 | TJ-5096 | |

| 연번 | 구분 | 유물 명칭 | 시대 | 크기(cm) | 도쿄국립박물관 유물번호 | 비고/도판 페이지 |
|---|---|---|---|---|---|---|
| 160 | 고고유물 | 팔찌<br>銀製釧 | 三國(新羅)<br>6世紀 | 周緣長 20.3 | TJ-5097 | |
| 161 | | 팔찌<br>銀製釧 | 三國 | 徑 7.2×6.4 | TJ-5098 | |
| 162 | | 팔찌<br>銅地銀裝釧 | 三國 | 徑 7.3×7.1<br>7.4×7.2 | TJ-5099 | |
| 163 | | 허리띠장식<br>金銅雙葉文透彫帶金具 | 三國<br>5世紀 | 銙板 3.9×2.9<br>飾幅 3.2 | TJ-5101 | |
| 164 | | 허리띠장식<br>銀製帶金具 | 三國(新羅)<br>6世紀 | 銙板 2.5×2.8<br>垂飾幅 3.3 | TJ-5102 | |
| 165 | | 허리띠장식<br>金銅龍文透彫帶金具 | 三國<br>4~5世紀 | 4.5×3.7 | TJ-5100 | |
| 166 | | 허리띠장식<br>銀製帶金具 | 三國 | 銙板 3.2×3.5<br>修飾幅 4.3 | TJ-5103 | |
| 167 | | 허리띠장식<br>銀製帶金具 | 三國 | 銙板 2.5×2.4<br>修飾幅 3.1 | TJ-5104 | |
| 168 | | 허리띠장식<br>金銅心葉形帶金具 | 三國<br>4~5世紀 | 幅 3.5 | TJ-5105 | |
| 169 | | 허리띠장식<br>金銅鳳凰文透彫帶金具 | 三國<br>4~5世紀 | 銙板橫 3.5~4.2<br>銙板縱 2.5~2.9 | TJ-5106 | |
| 170 | | 허리띠장식<br>金銅鳳凰文透彫帶金具 | 三國 | 橫 5.1 | TJ-5107 | |
| 171 | | 허리띠장식<br>金銅龍文透彫帶金具 | 三國<br>4~5世紀 | 5.4×3.3 | TJ-5108 | |
| 172 | | 허리띠장식<br>銀製鳳凰文透彫帶金具 | 三國<br>5世紀 | 銙板橫 3.4×7.1<br>銙板縱 1.8×2.7<br>帶端金具長 8.2<br>心葉型銙板橫 4.2 | TJ-5109 | |
| 173 | | 허리띠장식<br>金銅鬼面帶金具 | 三國 | 2.1×2.0 | TJ-5110 | |
| 174 | | 허리띠장식<br>金銅獸面帶金具 | 三國 | 2.1×2.1 | TJ-5111 | |
| 175 | | 허리띠장식<br>銅地銀裝心葉形帶金具 | 三國 | 長 3.7<br>幅 2.8 | TJ-5113 | |
| 176 | | 허리띠장식<br>金銅獸面帶金具 | 三國 | 2.6×2.9 | TJ-5112 | |
| 177 | | 허리띠장식<br>金銅心葉形帶金具 | 三國 | 長 3.4 | TJ-5114 | |
| 178 | | 허리띠장식<br>金銅透彫帶金具 | 三國 | 鉸具長 10.5<br>鉈尾長 10.1 | TJ-5115 | |
| 179 | | 허리띠장식<br>金銀製帶金具 | 三國 | 鉸具長 11.9<br>鉈尾長 18.5 | TJ-5116 | |

| 연번 | 구분 | 유물 명칭 | 시대 | 크기(cm) | 도쿄국립박물관 유물번호 | 비고/도판 페이지 |
|---|---|---|---|---|---|---|
| 180 | 고고유물 | 허리띠장식<br>銀製帶金具 | 三國<br>6世紀 | 鉸具長 12.1<br>鉈尾長 17.0 | TJ-5117 | |
| 181 | | 허리띠장식<br>金銅帶金具 | 三國<br>6世紀 | 鉸具長 11.9<br>鉈尾長 13.1 | TJ-5118 | |
| 182 | | 허리띠장식<br>銀製帶金具 | 三國 | 鉸具長 15.2<br>鉈尾長 18.1 | TJ-5119 | |
| 183 | | 말모양띠고리<br>銅製馬形帶鉤 | 三國 | 長 7.4~10.1 | TJ-5120 | |
| 184 | | 허리띠장식<br>銅地金銀裝飾金具 | 三國 | 2.1×3.0 | TJ-5121 | |
| 185 | | 허리띠장식<br>銅地銀裝鬼面帶金具 | 三國 | 殘長 3.6<br>幅 2.7 | TJ-5122 | |
| 186 | | 허리띠장식<br>金銅帶金具 | 三國 | 3.7×3.2 | TJ-5123 | |
| 187 | | 허리띠장식<br>銀製腰佩 | 三國<br>6世紀 | 長 70.0 | TJ-5124 | |
| 188 | | 허리띠장식<br>銀製腰佩 | 三國 | 幅 7.0 | TJ-5125 | |
| 189 | | 허리띠장식<br>銀製透彫金具附佩礪 | 三國<br>6世紀 | 全長 53.5<br>砥石長 27.5 | TJ-5126 | 日本 重要美術品 |
| 190 | | 허리띠장식<br>銀製透彫佩礪金具 | 三國<br>6世紀 | 全長 32.0<br>裝飾部長 7.2 | TJ-5127 | |
| 191 | | 허리띠장식<br>銀製魚佩 | 三國 | 長 8.5, 10.5 | TJ-5128 | |
| 192 | | 동제고리 銅製環<br>은제고리 銀製環 | 三國 | 徑 2.1, 2.6, 2.0 | TJ-5129<br>TJ-5130<br>TJ-5131 | |
| 193 | | 은제고리 銀製環<br>은제금구편<br>銀製金具片 | 三國 | 徑 2.0<br>殘長 2.5 | TJ-5132<br>TJ-5142 | |
| 194 | | 금제장식<br>金製飾金具 | 三國 | 長 3.0 | TJ-5133 | |
| 195 | | 금동장식<br>金銅四葉座金具<br>金銅龍文透彫金具 | 三國 | 長 3.1<br>殘長 5.6, 5.4 | TJ-5134<br>TJ-5136 | |
| 196 | | 금동장식<br>金銅遊環附座金具 | 三國 | 徑 2.6 | TJ-5135 | |
| 197 | | 운주형금구<br>金銅龍文透彫雲珠形<br>金具 | 三國 | 高 4.8 徑 6.1<br>高 12.1 徑 16.4 | TJ-5137 | |
| 198 | | 장식못<br>金銅飾鋲 | 三國 | 徑 6.5 | TJ-5138 | |

| 연번 | 구분 | 유물 명칭 | 시대 | 크기(cm) | 도쿄국립박물관 유물번호 | 비고/도판 페이지 |
|------|------|-----------|------|----------|------------------------|------------------|
| 199 | 고고유물 | 수식<br>金銅心葉形垂飾 | 三國 | 殘長 2.5~3.8 | TJ-5139 | |
| 200 | | 금구편<br>鐵地金銅裝金具片<br>동제금구편<br>銅製金具片 | 三國 | 殘長 1.8~2.0<br>殘長 2.7, 1.2 | TJ-5140<br>TJ-5143 | |
| 201 | | 장식금구편<br>金銅透彫飾金具 | 三國 | 殘長 1.9 | TJ-5141 | |
| 202 | | 장식금구<br>金銅六花形裝具 | 三國 | 徑 7.9 | TJ-5144 | |
| 203 | | 장식금구<br>金銅六花形裝具 | 三國 | 徑 1.8~2.4 | TJ-5145 | |
| 204 | | 장식일괄<br>金銅瓔珞附圓形裝具 | 三國(高句麗)<br>5世紀 | 徑 1.5~2.7 | TJ-5146 | |
| 205 | | 꽃모양장식<br>金銅六花形飾鋲 | 三國 | 徑 5.2 | TJ-5147 | |
| 206 | | 곡옥<br>曲玉 | 三國 | 長 2.8, 4.3 | TJ-5152<br>TJ-5148 | |
| 207 | | 곡옥<br>曲玉 | 三國 | 長 6.6, 6.2 | TJ-5150<br>TJ-5149 | |
| 208 | | 곡옥<br>曲玉 | 三國 | 長 1.9~7.0 | TJ-5151 | |
| 209 | | 곡옥 曲玉<br>토제곡옥 土製曲玉 | 三國 | 長 3.5, 8.5 | TJ-5153<br>TJ-5168 | |
| 210 | | 곡옥<br>曲玉 | 三國 | 長 2.9<br>長 2.2~3.2 | TJ-5162<br>TJ-5154<br>TJ-5161<br>TJ-5166 | |
| 211 | | 곡옥<br>曲玉 | 三國 | 長 1.6~3.9 | TJ-5155 | |
| 212 | | 곡옥<br>曲玉 | 三國 | 長 1.0~2.4 | TJ-5167<br>TJ-5159<br>TJ-5160<br>TJ-5156<br>TJ-5169 | |
| 213 | | 곡옥<br>曲玉 | 三國 | 長 3.0~4.9 | TJ-5157<br>TJ-5163<br>TJ-5165<br>TJ-5164 | |
| 214 | | 곡옥<br>曲玉 | 三國 | 長 3.6, 3.2 | TJ-5158 | |
| 215 | | 곡옥<br>曲玉 | 三國 | 長 3.8 | TJ-5456 | |

| 연번 | 구분 | 유물 명칭 | 시대 | 크기(cm) | 도쿄국립박물관 유물번호 | 비고/도판 페이지 |
|---|---|---|---|---|---|---|
| 216 | 고고유물 | 관옥 管玉 | 三國 | 長 0.8~2.4 | TJ-5183 TJ-5171 TJ-5181 TJ-5170 | |
| 217 | | 관옥 管玉 | 三國 | 長 2.9~5.6 | TJ-5172 | |
| 218 | | 관옥 管玉 | 三國 | 長 1.2~4.1, 2.4, 2.3 | TJ-5173 TJ-5174 | |
| 219 | | 관옥 管玉 | 三國 | 長 0.5~2.2 | TJ-5175 | |
| 220 | | 관옥 管玉 | 三國 | 長 2.3~3.3 | TJ-5176 TJ-5180 TJ-5179 | |
| 221 | | 관옥 管玉 | 三國 | 長 1.1~5.2 | TJ-5177 TJ-5178 | |
| 222 | | 관옥 管玉 | 三國 | 長 0.8~1.6 | TJ-5182 | |
| 223 | | 구슬 玉類 | 三國 | 長 0.8~1.7 徑 0.7~1.2 | TJ-5190 TJ-5188 TJ-5185 TJ-5189 TJ-5186 TJ-5184 | |
| 224 | | 다면옥 多面玉 | 三國 | 長 0.6~3.5 徑 0.9~2.4 | TJ-5187 | |
| 225 | | 구슬 玉類 | 三國 | 徑 0.8~1.3 | TJ-5194 TJ-5191 TJ-5196 TJ-5199 TJ-5197 | |
| 226 | | 대추옥 棗玉 | 三國 | 長 3.4, 3.1 | TJ-5192 TJ-5193 | |
| 227 | | 구슬 玉類 | 三國 | 徑 0.5~1.4 | TJ-5195 TJ-5203 TJ-5207 TJ-5210 TJ-5211 TJ-5200 TJ-5201 TJ-5205 | |
| 228 | | 구슬 玉類 | 三國 | 徑 0.9~1.4 | TJ-5198 | |
| 229 | | 구슬 玉類 | 三國 | 徑 0.9~1.2 | TJ-5202 | |

| 연번 | 구분 | 유물 명칭 | 시대 | 크기(cm) | 도쿄국립박물관 유물번호 | 비고/도판 페이지 |
|---|---|---|---|---|---|---|
| 230 | 고고유물 | 구슬<br>玉類 | 三國 | 徑 0.9~1.4 | TJ-5204 | |
| 231 | | 구슬<br>玉類 | 三國 | 徑 0.5~1.0 | TJ-5206 | |
| 232 | | 구슬<br>玉類 | 三國 | 徑 2.9, 1.1~1.7 | TJ-5221<br>TJ-5208<br>TJ-5223<br>TJ-5222 | |
| 233 | | 구슬<br>玉類 | 三國 | 徑 0.3~1.4 | TJ-5209 | |
| 234 | | 구슬<br>玉類 | 三國 | 曲玉長 1.8<br>小玉徑 0.2~0.4 | TJ-5212 | |
| 235 | | 구슬<br>玉類 | 三國 | 徑 0.2~0.6 | TJ-5213 | |
| 236 | | 구슬<br>玉類 | 三國 | 徑 0.2~0.7 | TJ-5214 | |
| 237 | | 구슬<br>玉類 | 三國 | 徑 0.9~1.6 | TJ-5219<br>TJ-5215<br>TJ-5218<br>TJ-5220<br>TJ-5216<br>TJ-5217 | |
| 238 | | 구슬<br>蜻蛉玉 | 三國 | 徑 2.0, 3.0 | TJ-5225 | |
| 239 | | 투구<br>鐵地金銅裝冑 | 三國 | 殘高 25.2<br>徑 22.0 | TJ-5226 | |
| 240 | | 비늘갑옷<br>札甲 | 三國 | 長 4.0~10.6<br>幅 2.2~4.0 | TJ-5227 | |
| 241 | | 단봉문환두대도<br>單鳳文環頭大刀 | 三國 | 殘長 31.7<br>環徑 5.1 | TJ-5228 | |
| 242 | | 용봉문환두대도<br>龍鳳文環頭大刀 | 三國 | 殘長 20.7<br>環徑 6.0 | TJ-5231 | |
| 243 | | 단봉문환두병두<br>單鳳文環頭柄頭 | 三國 | 殘長 7.9<br>環徑 6.5 | TJ-5230 | |
| 244 | | 귀문환두병두<br>鬼文環頭柄頭 | 三國 | 環徑 5.5 | TJ-5234 | |
| 245 | | 단봉문환두대도<br>單鳳文環頭大刀 | 三國 | 長 81.2<br>環徑 4.9 | TJ-5229 | |
| 246 | | 귀문환두대도<br>鬼文環頭大刀 | 三國 | 長 83.5<br>環徑 5.5 | TJ-5233 | |
| 247 | | 쌍용문환두병두<br>雙龍文環頭柄頭 | 三國 | 殘長 8.0<br>環徑 7.0 | TJ-5232 | |

| 연번 | 구분 | 유물 명칭 | 시대 | 크기(cm) | 도쿄국립박물관 유물번호 | 비고/도판 페이지 |
|---|---|---|---|---|---|---|
| 248 | 고고유물 | 수면문원두병두<br>獸面文圓頭柄頭 | 三國 | 殘長 6.0 | TJ-5235 | |
| 249 | | 삼루환두병두<br>三累環頭柄頭 | 三國 | 殘長 7.0 | TJ-5236 | |
| 250 | | 소환두대도<br>素環頭大刀 | 三國 | 殘長 29.2<br>環徑 7.9 | TJ-5237 | |
| 251 | | 소환두도<br>素環頭刀 | 三國 | 殘長 20.8 | TJ-5239 | |
| 252 | | 소환두대도<br>素環頭大刀 | 三國 | 殘長 8.6<br>環徑 6.2 | TJ-5238 | |
| 253 | | 칼장식<br>鐵地銀裝刀裝具 | 三國 | 徑 6.3 | TJ-5247 | |
| 254 | | 소환두<br>素環頭 | 三國 | 殘長 4.7 | TJ-5240 | |
| 255 | | 금동칼<br>金銅小刀 | 三國 | 刀身長 8.5 | TJ-5241 | |
| 256 | | 칼장식<br>金銀製刀裝具 | 三國 | 長 1.0~3.4<br>幅 0.9×4.0~1.2×3.1 | TJ-5242 | |
| 257 | | 칼장식<br>銀製刀裝具 | 三國 | 殘長 50.0 | TJ-5243 | |
| 258 | | 칼장식<br>銀製刀裝具 | 三國 | 長 2.4<br>幅 3.6×1.6 | TJ-5244 | |
| 259 | | 칼장식<br>鐵地銀裝刀裝具 | 三國 | 徑 5.7 | TJ-5245 | |
| 260 | | 칼장식<br>鐵地銀裝刀裝具 | 三國 | 徑 5.5 | TJ-5246 | |
| 261 | | 칼집금구편<br>鞘金具片 | 三國 | 殘長 17.6 | TJ-5248 | |
| 262 | | 칼장식<br>金銀製刀子裝具 | 三國 | 長 0.9~4.0 | TJ-5249 | |
| 263 | | 화살통장식<br>鐵地銀裝矢箙裝飾金具 | 三國 | 長 4.2 | TJ-5250 | |
| 264 | | 화살통장식<br>鐵地金銅矢箙裝飾金具 | 三國 | 長 3.5~4.0<br>幅 1.5~1.6 | TJ-5253 | |
| 265 | | 화살통장식<br>鐵地銀裝矢箙裝飾金具 | 三國 | 長 4.0<br>幅 2.2 | TJ-5251 | |
| 266 | | 화살통장식<br>鐵地銀裝矢箙裝飾金具 | 三國 | 長 4.3<br>幅 2.2<br>厚 0.2 | TJ-5252 | |
| 267 | | 안교금구<br>金銅鞍金具片 | 三國 | 最大幅 42.5 | TJ-5254 | |

| 연번 | 구분 | 유물 명칭 | 시대 | 크기(cm) | 도쿄국립박물관 유물번호 | 비고/도판 페이지 |
|---|---|---|---|---|---|---|
| 268 | 고고유물 | 안교금구<br>金銅鞍金具覆輪片 | 三國 | 殘長 4.8~14.4 | TJ-5255 | |
| 269 | | 등자<br>木心鐵裝輪鐙 | 三國 | 長 34.4<br>幅 19.3 | TJ-5256 | |
| 270 | | 등자<br>鐵製輪鐙 | 三國 | 長 22.1<br>幅 16.2 | TJ-5257 | |
| 271 | | 재갈<br>鐵地金銅裝楕圓形鏡板 | 三國 | 殘長 7.2<br>幅 9.5 | TJ-5258 | |
| 272 | | 재갈<br>鐵地金銅裝f字形鏡板 | 三國 | 長 14.5<br>幅 8.0 | TJ-5259 | |
| 273 | | 재갈<br>鐵地金銅裝f字形透彫鏡板 | 三國 | 長 13.9 | TJ-5260 | |
| 274 | | 재갈<br>鐵製轡 | 三國 | 鏡板長 18.5 | TJ-5261 | |
| 275 | | 재갈<br>鐵製轡 | 三國 | 長 17.0 | TJ-5262 | |
| 276 | | 재갈<br>鐵製轡片 | 三國 | 長 7.0, 4.2 | TJ-5264 | |
| 277 | | 재갈<br>鐵製轡片 | 三國 | 長 6.1, 5.7 | TJ-5263 | |
| 278 | | 재갈<br>鐵地銅裝楕圓形鏡板 | 三國 | 10.8×8.5 | TJ-5265 | |
| 279 | | 행엽<br>鐵地金銅裝劍菱形杏葉 | 三國 | 殘長 6.1~13.2 | TJ-5266 | |
| 280 | | 행엽<br>鐵地銀裝心葉形杏葉 | 三國 | 長 6.7<br>幅 6.9 | TJ-5268 | |
| 281 | | 행엽<br>鐵地銀裝心葉形杏葉 | 三國 | 長 6.8<br>幅 7.3 | TJ-5269 | |
| 282 | | 행엽<br>鐵地銀裝劍菱形杏葉 | 三國 | 長 19.3<br>幅 9.6 | TJ-5270 | |
| 283 | | 행엽<br>鐵地金銅裝劍菱形杏葉片 | 三國 | 殘長 13.8<br>幅 10.4 | TJ-5271 | |
| 284 | | 행엽<br>鐵地金銅裝劍菱形杏葉 | 三國 | 長 23.2 | TJ-5272 | |
| 285 | | 행엽<br>銅製五鈴杏葉 | 三國 | 長 10.3<br>幅 8.3 | TJ-5273 | |

| 연번 | 구분 | 유물 명칭 | 시대 | 크기(cm) | 도쿄국립박물관 유물번호 | 비고/도판 페이지 |
|---|---|---|---|---|---|---|
| 286 | 고고유물 | 행엽<br>鐵地金銅裝花瓣形杏葉 | 三國 | 長 8.3 | TJ-5274 | |
| 287 | | 행엽<br>鐵地金銅裝杏葉片 | 三國 | 殘長 4.3, 3.8 | TJ-5275 | |
| 288 | | 행엽 鐵地金銅裝杏葉<br>운주편 雲珠片 | 三國 | 杏葉殘長 12.0<br>雲珠殘長 4.8 | TJ-5276 | |
| 289 | | 운주편<br>金銅雲珠片 | 三國 | 長 8.5 | TJ-5267 | |
| 290 | | 운주<br>鐵地金裝雲珠 | 三國 | 徑 8.7 | TJ-5277 | |
| 291 | | 운주<br>鐵地銀裝雲珠 | 三國 | 徑 5.8 | TJ-5278 | |
| 292 | | 운주<br>鐵地金銅裝雲珠 | 三國 | 殘高 7.6<br>徑 19.6 | TJ-5279 | |
| 293 | | 운주<br>鐵地金銅裝雲珠 | 三國 | 高 3.2<br>徑 7.8 | TJ-5280 | |
| 294 | | 금동금구<br>金銅金具 | 三國 | 長 3.0 | TJ-5281 | |
| 295 | | 금동금구<br>金銅圓頭金具 | 三國 | 長 13.5 | TJ-5282 | |
| 296 | | 금동품<br>金銅圓頭金具 | 三國 | 高 1.4<br>徑 3.0 | TJ-5283 | |
| 297 | | 금동관상금구편<br>金銅管狀金具片 | 三國 | 殘長 1.1~2.6 | TJ-5284 | |
| 298 | | 띠고리<br>金銅透彫鉸具 | 三國 | 長 10.0<br>鉸具徑 4.5 | TJ-5285 | |
| 299 | | 띠고리<br>金銅鉸具 | 三國 | 長 3.2~4.6 | TJ-5286 | |
| 300 | | 띠고리<br>銅製鉸具 | 三國 | 長 2.6 | TJ-5287 | |
| 301 | | 띠고리<br>鐵製鉸具 | 三國 | 長 8.0 | TJ-5288 | |
| 302 | | 육엽화형장식판<br>六葉花形裝飾版<br>금동귀면문령<br>金銅鬼面文鈴 | 三國 | 鈴長 5.2<br>徑 3.3×3.6<br>花形裝飾徑 3.4 | TJ-5434 | |
| 303 | | 마탁<br>銅製小馬鐸 | 三國 | 長 4.8~5.9 | TJ- 5289 | |
| 304 | | 마탁<br>銅製馬鐸 | 三國 | 長 10.9<br>最大幅 7.7 | TJ-5290 | |

| 연번 | 구분 | 유물 명칭 | 시대 | 크기(cm) | 도쿄국립박물관 유물번호 | 비고/도판 페이지 |
|---|---|---|---|---|---|---|
| 305 | 고고유물 | 마탁<br>銅製馬鐸 | 三國 | 長 10.7 | TJ-5291 | |
| 306 | | 마탁<br>銅製馬鐸 | 三國 | 長 10.0, 10.4 | TJ-5292 | |
| 307 | | 마탁<br>銅製馬鐸 | 三國 | 長 15.0 | TJ-5293 | |
| 308 | | 마탁<br>銅製馬鐸 | 三國 | 長 17.0 | TJ-5294 | |
| 309 | | 마탁편<br>銅製馬鐸片 | 三國 | 殘長 5.0 | TJ-5295 | |
| 310 | | 방울<br>銅製環鈴 | 三國 | 最大幅 11.3<br>鈴徑 3.6 | TJ-5296 | |
| 311 | | 방울<br>銅製三環鈴 | 三國 | 最大幅 10.9<br>鈴徑 3.6 | TJ-5298 | |
| 312 | | 방울<br>銅製三環鈴 | 三國 | 長 9.8<br>鈴徑 3.3 | TJ-5297 | |
| 313 | | 방울<br>銀製鈴 | 三國 | 徑 3.3~3.4 | TJ-5302 | |
| 314 | | 방울<br>金製鈴 | 三國 | 徑 1.3, 1.5 | TJ-5299 | |
| 315 | | 방울<br>金銅鈴 | 三國 | 徑 1.7 | TJ-5301 | |
| 316 | | 말방울<br>金銅馬鈴 | 三國 | 徑 8.5, 7.0 | TJ-5300 | |
| 317 | | 말방울<br>銅製馬鈴 | 三國 | 高 7.7<br>徑 7.6 | TJ-5303 | |
| 318 | | 말방울<br>銅製馬鈴 | 三國 | 徑 5.1, 5.0 | TJ-5305 | |
| 319 | | 말방울<br>銅製馬鈴 | 三國(伽倻)<br>5世紀 | 徑 4.2~8.3 | TJ-5304 | |
| 320 | | 방울<br>金銅鈴<br>銅製鈴 | 時代未詳 | 徑 1.9~3.3 | TJ-5435<br>TJ-5436<br>TJ-5437<br>TJ-5438 | |
| 321 | | 동제탁<br>銅製鐸 | 時代未詳 | 高 5.1~8.0 | TJ-5439<br>TJ-5440<br>TJ-5441<br>TJ-5442 | |
| 322 | | 금상감동괴<br>金象嵌銅魁 | 三國(高句麗)<br>4世紀 | 高 7.3<br>口徑 9.0 | TJ-5306 | |
| 323 | | 초두<br>銅製鐎斗 | 三國 | 高 25.9<br>口徑 18.3 | TJ-5309 | |

| 연번 | 구분 | 유물 명칭 | 시대 | 크기(cm) | 도쿄국립박물관<br>유물번호 | 비고/도판 페이지 |
|---|---|---|---|---|---|---|
| 324 | 고고유물 | 초두<br>銅製鐎斗 | 三國 | 高 13.0<br>長 40.9 口徑 14.8 | TJ-5308 | |
| 325 | | 초두<br>銅製鐎斗 | 三國 | 全高 17.5<br>長 39.9 口徑 6.6 | TJ-5307 | |
| 326 | | 다리미<br>銅製熨斗 | 三國 | 長 20.9<br>口徑 12.6 | TJ-5310 | |
| 327 | | 솥<br>銅製鍑 | 三國 | 全高 17.3 | TJ-5311 | |
| 328 | | 합<br>靑銅盒 | 三國 | 全高 13.5, 17.1 | TJ-5312 | |
| 329 | | 완<br>銅製盌 | 三國 | 高 5.6 口徑 12.2<br>底徑 8.0 | TJ-5313 | |
| 330 | | 완<br>銅製盌 | 三國 | 高 6.2 口徑 15.6<br>底徑 10.2 | TJ-5314 | |
| 331 | | 완<br>銅製盌 | 三國 | 高 4.8 口徑 10.1<br>底徑 3.7 | TJ-5315 | |
| 332 | | 합<br>金銅盒 | 三國 | 全高 11.1<br>口徑 9.1 | TJ-5316 | |
| 333 | | 수대경<br>獸帶鏡 | 三國 | 徑 17.8 | TJ-5317 | |
| 334 | | 토우장식고배<br>裝飾附高坏 | 三國(新羅)<br>5世紀 | 全高 21.7 | TJ-5318 | |
| 335 | | 토우장식뚜껑<br>裝飾附蓋 | 三國 | 高 7.3<br>口徑 15.1 | TJ-5319 | |
| 336 | | 토우장식굽다리접시<br>人物裝飾附高杯 | 三國 | 全高 23.3 | TJ-5320 | |
| 337 | | 토우장식굽다리접시<br>水禽裝飾附高坏 | 三國 | 高 18.3 | TJ-5321 | |
| 338 | | 파수달린굽다리접시<br>把手附高杯 | 三國<br>5世紀 | 高 8.4 口徑 10.8<br>底徑 6.8 | TJ-5322 | |
| 339 | | 영락달린굽다리접시<br>瓔珞附高杯 | 三國 | 全高 17.5 | TJ-5323 | |
| 340 | | 영락달린굽다리접시<br>瓔珞附高杯 | 三國 | 高 7.3 口徑 7.2<br>底徑 5.2 | TJ-5324 | |
| 341 | | 잔형토기<br>盞形土器 | 三國 | 高 15.7<br>底徑 12.0 | TJ-5325 | |
| 342 | | 잔형토기<br>盞形土器 | 三國 | 高 13.0 最大徑 18.0<br>底徑 11.5 | TJ-5326 | |
| 343 | | 손잡이항아리<br>把手附壺 | 三國 | 高 13.2 口徑 12.0<br>底徑 14.3 | TJ-5327 | |

| 연번 | 구분 | 유물 명칭 | 시대 | 크기(cm) | 도쿄국립박물관 유물번호 | 비고/도판 페이지 |
|---|---|---|---|---|---|---|
| 344 | 고고유물 | 굽다리항아리<br>臺附小壺 | 三國 | 高 5.5 口徑 5.4<br>底徑 4.8 | TJ-5328 | |
| 345 | | 컵형토기<br>把手附深鉢 | 三國 | 高 11.3 口徑 5.4<br>底徑 6.5 | TJ-5329 | |
| 346 | | 구슬든 항아리<br>鈴附壺 | 三國 | 高 13.8 口徑 6.2<br>底徑 4.2 | TJ-5330 | |
| 347 | | 표주박형토기<br>瓢形盌 | 三國 | 高 5.9<br>長 13.3 | TJ-5331 | |
| 348 | | 이배<br>耳杯 | 三國 | 高 6.2~7.0<br>底幅 5.0 | TJ-5332 | |
| 349 | | 뿔잔<br>角杯 | 三國(新羅)<br>5世紀 | 高 11.0<br>口徑 5.5~6.0 | TJ-5333 | |
| 350 | | 마형토기<br>馬形土器 | 三國 | 高 15.8 長 20.8<br>底徑 9.5 | TJ-5334 | |
| 351 | | 마형토기<br>馬形土器 | 三國 | 高 12.5 長 12.8<br>低徑 8.0 | TJ-5335 | |
| 352 | | 동물형토기<br>瓔珞附獸形土器 | 三國 | 高 15.8 長 20.3 | TJ-5336 | 日本 重要美術品 |
| 353 | | 오리형토기<br>鴨形土器 | 三國 | 高 16.0 長 13.8<br>底徑 9.0 | TJ-5337 | 日本 重要美術品 |
| 354 | | 오리형토기<br>鴨形土器 | 三國<br>5世紀 | 高 12.3 長 20.5 | TJ-5338 | |
| 355 | | 수레모양토기<br>車輪附雙口土器 | 三國 | 高 15.6 | TJ-5339 | 日本 重要美術品 |
| 356 | | 수레모양토기<br>車輪附雙角形土器 | 三國 | 高 20.3<br>底徑 11.4 | TJ-5340 | 日本 重要美術品 |
| 357 | | 집모양토기<br>家形土器 | 三國 | 高 17.5 | TJ-5341 | 日本 重要美術品 |
| 358 | | 뿔잔받침<br>角杯臺 | 三國 | 高 22.6<br>底徑 18.3 | TJ-5342 | 日本 重要美術品 |
| 359 | | 기마인물형토우<br>騎馬人物形土偶 | 三國 | 高 8.0<br>長 9.3 | TJ-5343 | 日本 重要美術品 |
| 360 | | 소모양토우<br>牛形土偶 | 三國 | 高 14.0<br>長 19.2 | TJ-5344 | |
| 361 | | 마형토우<br>馬形土偶 | 三國 | 高 16.2<br>最大幅 19.3 | TJ-5345 | |
| 362 | | 인물형토우<br>人物形土偶 | 三國 | 高 17.5, 24.2, 9.5 | TJ-5346 | |
| 363 | | 인물형토우<br>人物形土偶<br>거북형토우 龜形土偶 | 三國 | 高 4.4~6.4 | TJ-5347 | |

| 연번 | 구분 | 유물 명칭 | 시대 | 크기(cm) | 도쿄국립박물관 유물번호 | 비고/도판 페이지 |
|------|------|-----------|------|----------|----------------------|-----------------|
| 364 | 고고유물 | 네발달린항아리<br>四足土器 | 三國 | 高 22.2<br>口徑 9.2 | TJ-5348 | |
| 365 | | 녹유병<br>綠釉瓶 | 三國 | 高 29.5 口徑 8.8<br>底徑 12.3 | TJ-5349 | |
| 366 | | 수막새<br>圓瓦當 | 三國(高句麗) | 徑 13.9~16.6 | TJ-5350 | |
| 367 | | 수막새<br>鬼面文圓瓦當 | 三國(高句麗) | 徑 18.3 | TJ-5351 | |
| 368 | | 암막새<br>鬼面文平瓦當 | 三國(高句麗) | 殘長 23.5<br>幅 6.3 | TJ-5352 | |
| 369 | | 평기와<br>平瓦 | 三國(高句麗) | 殘長 22.9<br>殘幅 19.8 | TJ-5353 | |
| 370 | | 수막새<br>圓瓦當 | 三國 | 徑 15.3<br>殘長 10.5 | TJ-5354 | |
| 371 | | 도장<br>古印 | 三國~高麗 | 2.8×2.7, 3.3×3.0 | TJ-5444<br>TJ-5445 | |
| 372 | | 소병<br>小瓶 | 統一新羅 | 高 7.0 口徑 4.9<br>底徑 6.0 | TJ-5375 | |
| 373 | | 목긴항아리<br>長頸壺 | 統一新羅 | 高 19.0 口徑 13.2<br>底徑 13.3 | TJ-5376 | |
| 374 | | 뼈단지<br>把手附骨壺 | 統一新羅 | 全高 24.6 口徑 9.8<br>底徑 9.5 | TJ-5377 | |
| 375 | | 뼈단지<br>骨壺 | 統一新羅 | 全高 24.2<br>蓋徑 16.5 | TJ-5378 | |
| 376 | | 굽다리항아리<br>有蓋臺附壺 | 統一新羅 | 全高 10.0 蓋徑 9.3<br>底徑 7.2 | TJ-5379 | |
| 377 | | 녹유항아리<br>綠釉壺 | 統一新羅<br>7世紀 | 高 7.0 口徑 9.2<br>底徑 7.7 | TJ-5380 | |
| 378 | | 녹유사리호<br>綠釉舍利壺 | 統一新羅 | 全高 4.4 蓋徑 2.0<br>底徑 2.6 | TJ-5381 | |
| 379 | | 소형합<br>小形盒 | 統一新羅 | 全高 6.8 蓋徑 5.6<br>低徑 3.6 | TJ-5382 | |
| 380 | | 항아리<br>小壺 | 統一新羅 | 高 6.4 口徑 3.7<br>底徑 3.5 | TJ-5383 | |
| 381 | | 줄무늬소병<br>小瓶 | 統一新羅 | 高 9.0 口徑 4.5<br>底徑 4.9 | TJ-5384 | |
| 382 | | 벼루<br>圓面硯 | 統一新羅 | 高 8.3 最大徑 16.8<br>底徑 15.5 | TJ-5385 | |
| 383 | | 피리<br>陶製笛 | 統一新羅 | 長 40.5 | TJ-5386 | |
| 384 | | 질나발<br>陶製壎 | 統一新羅 | 徑 7.5 | TJ-5387 | |

| 연번 | 구분 | 유물 명칭 | 시대 | 크기(cm) | 도쿄국립박물관 유물번호 | 비고/도판 페이지 |
|---|---|---|---|---|---|---|
| 385 | 고고유물 | 녹유전<br>綠釉千鳥形塼 | 統一新羅 | 10.5×9.6<br>厚 4.3 | TJ-5388 | p. 200 |
| 386 | | 보상화문전<br>寶相華文塼 | 統一新羅 | 31.0×30.5<br>厚 7.0 | TJ-5389 | |
| 387 | | 수막새<br>圓瓦當 | 統一新羅 | 徑 13.0~15.3 | TJ-5394 | |
| 388 | | 암막새<br>平瓦當 | 統一新羅 | 長 11.5~19.0<br>幅 4.5~6.0 | TJ-5395 | |
| 389 | | 타원와당<br>楕圓瓦當 | 統一新羅 | 徑 17.3×11.7 | TJ-5396 | |
| 390 | | 귀면와<br>鬼面瓦 | 統一新羅 | 高 28.0<br>幅 21.5 | TJ-5397 | |
| 391 | | 거북모양뚜껑<br>龜形蓋 | 時代未詳 | 高 8.6<br>口徑 16.5 | TJ-5476 | |
| 392 | | 토제마<br>土製馬 | 時代未詳 | 高 9.4<br>長 19.3 | TJ-5477 | |
| 393 | | 토제원판<br>土製有孔圓板 | 時代未詳 | 徑 6.3<br>厚 0.4 | TJ-5475 | |
| 394 | | 인화문토제구슬<br>印花文土製珠 | 時代未詳 | 徑 1.8 | TJ-5471 | |
| 395 | | 인화문토제구슬<br>印花文土製珠 | 時代未詳 | 徑 2.8<br>長 3.2<br>長 2.6 | TJ-5472<br>TJ-5474<br>TJ-5473 | |
| 396 | | 벽돌<br>塼 | 時代未詳 | 31.3×31.6<br>厚 6.7 | TJ-5478 | |
| 397 | | 대당평백제국비명탁본<br>大唐平百濟國碑銘拓本 | 三國(百濟) 660年,<br>20世紀 拓本 | 138.3×51.0 | TB-1469 | |
| 398 | | 기와탁본첩<br>瓦拓本帖 | 統一新羅 8~9世紀,<br>20世紀 拓本 | | TB-1471 | |
| 399 | | 오리형석제품<br>鴨形石製品 | 時代未詳 | 長 4.6<br>幅 1.3 | TJ-5448 | |
| 400 | | 석양<br>石羊 | 時代未詳 | 高 5.2 長 8.5<br>幅 5.8 | TJ-5446 | |
| 401 | | 석수<br>石獸 | 時代未詳 | 高 4.8 長 8.4<br>幅 6.4 | TJ-5447 | |
| 402 | | 석제완<br>石製盌 | 時代未詳 | 高 4.3<br>口徑 10.8 | TJ-5451 | |
| 403 | | 석제추<br>石製錘 | 時代未詳 | 長 6.4 | TJ-5452 | |
| 404 | | 석제판<br>石製板 | 時代未詳 | 7.0×5.8 | TJ-5453 | |

| 연번 | 구분 | 유물 명칭 | 시대 | 크기(cm) | 도쿄국립박물관 유물번호 | 비고/도판 페이지 |
|---|---|---|---|---|---|---|
| 405 | 고고유물 | 석제품<br>石製品 | 時代未詳 | 高 2.2<br>徑 2.2 | TJ-5454 | |
| 406 | | 유리구슬<br>琉璃玉 | 時代未詳 | 徑 0.3~1.2 | TG-2883<br>TG-2884<br>TG-2885 | |
| 407 | | 유리구슬<br>琉璃玉 | 時代未詳 | 徑 0.5~0.6,<br>0.3~0.6, 0.7~1.3 | TJ-2886<br>TJ-2887<br>TJ-2889 | |
| 408 | | 유리구슬<br>琉璃玉 | 時代未詳 | 徑 1.0~1.3 | TJ-2888 | |
| 409 | | 유리구슬<br>琉璃玉 | 時代未詳 | 徑 0.7~1.2 | TJ-2890 | |
| 410 | | 유리구슬<br>琉璃玉 | 時代未詳 | 徑 0.7~1.5 | TJ-5464 | |
| 411 | | 연리문구슬<br>練理文珠 | 時代未詳 | 徑 1.8, 1.6 | TJ-5374 | |
| 412 | | 표형옥<br>瓢形玉 | 高麗 | 長 2.0~2.5 | TJ-5457<br>TJ-5458<br>TJ-5459 | |
| 413 | | 밀감옥<br>蜜柑玉 | 時代未詳 | 徑 3.6 | TJ-5460 | |
| 414 | | 환옥<br>環玉 | 時代未詳 | 徑 1.3 | TJ-5461 | |
| 415 | | 환옥 丸玉<br>관옥 管玉 | 時代未詳 | 徑 2.3, 1.9 | TJ-5462 | |
| 416 | | 다면옥<br>多面玉 | 時代未詳 | 1.2×1.2 | TJ-5463 | |
| 417 | | 관옥<br>管玉 | 時代未詳 | 長 3.3<br>幅 1.2 | TJ-5465 | |
| 418 | | 구슬<br>玉類 | 時代未詳 | 長 1.1~1.8 | TJ-5466 | |
| 419 | | 다면옥<br>多面玉 | 時代未詳 | 長 1.8 | TJ-5467 | |
| 420 | | 구슬<br>玉類 | 時代未詳 | 徑 1.7 | TJ-5468 | |
| 421 | | 관옥편<br>管玉片 | 時代未詳 | 殘長 1.3 | TJ-5469 | |
| 422 | | 구슬<br>玉類 | 時代未詳 | 徑 0.9 | TJ-5470 | |
| 423 | 불교조각 | 금동일광삼존불상<br>金銅一光三尊佛像 | 三國(百濟)<br>7世紀 | 高 6.4 | TC-654 | p. 194 |

| 연번 | 구분 | 유물 명칭 | 시대 | 크기(cm) | 도쿄국립박물관 유물번호 | 비고/도판 페이지 |
|---|---|---|---|---|---|---|
| 424 | 불교조각 | 청동삼존불입상<br>青銅三尊佛立像 | 三國<br>7世紀(?) | 高 5.2 | TC-655 | |
| 425 | | 청동이존불입상<br>青銅二尊佛立像 | 三國<br>7世紀(?) | 高 4.2 | TC-655 | |
| 426 | | 금동불좌상<br>金銅佛坐像 | 三國<br>7世紀(?) | 高 6.7 | TC-656 | |
| 427 | | 금동미륵보살반가사유상<br>金銅彌勒菩薩半跏思惟像 | 三國<br>7世紀 | 高 16.3 | TC-669 | p. 190 |
| 428 | | 소조보살두<br>塑造菩薩頭 | 三國(高句麗)<br>6世紀 | 高 5.3 | TC-684 | p. 196 |
| 429 | | 금동약사불입상<br>金銅藥師佛立像 | 三國<br>7世紀 | 高 13.3 | TC-660 | |
| 430 | | 금동약사불입상<br>金銅藥師佛立像 | 三國<br>7世紀 | 高 14.8 | TC-661 | |
| 431 | | 금동약사불입상<br>金銅藥師佛立像 | 三國<br>7世紀 | 高 12.0 | TC-659 | |
| 432 | | 금동보살입상<br>金銅菩薩立像 | 高麗 | 高 17.8 | TC-670 | p. 199 |
| 433 | | 금동보살입상<br>金銅菩薩立像 | 三國<br>7世紀 | 高 21.2 | TC-672 | |
| 434 | | 금동보살입상<br>金銅菩薩立像 | 三國<br>7世紀 | 高 14.3 | TC-673 | |
| 435 | | 금동보살입상<br>金銅菩薩立像 | 三國<br>7世紀(?) | 高 13.8 | TC-674 | |
| 436 | | 금동탄생불상<br>金銅誕生佛像 | 三國<br>7世紀 | 高 12.5 | TC-658 | |
| 437 | | 금강역사입상<br>金剛力士立像 | 統一新羅<br>8世紀 | 高 7.3 | TC-696 | |
| 438 | | 금동신장입상<br>金銅神將立像 | 高麗<br>10~12世紀 | 高 12.7 | TC-689 | |
| 439 | | 금동공양인좌상<br>金銅供養人坐像 | 統一新羅<br>8世紀 | 高 6.5 | TC-701 | |
| 440 | | 금동불입상<br>金銅佛立像 | 統一新羅 | 高 17.7 | TC-662 | |
| 441 | | 금동보살입상<br>金銅菩薩立像 | 統一新羅<br>8世紀 | 高 13.8 | TC-675 | |
| 442 | | 도제보살두<br>陶製菩薩頭 | 三國 末~<br>統一新羅(?) | 高 5.2 | TC-685 | |
| 443 | | 금동광배<br>金銅光背 | 統一新羅 | 8.0×8.3 | TC-702 | |
| 444 | | 금동불입상<br>金銅佛立像 | 統一新羅<br>8世紀 | 高 13.9 | TC-663 | p. 195 |

| 연번 | 구분 | 유물 명칭 | 시대 | 크기(cm) | 도쿄국립박물관 유물번호 | 비고/도판 페이지 |
|---|---|---|---|---|---|---|
| 445 | 불교조각 | 금동불입상<br>金銅佛立像 | 統一新羅<br>8世紀 | 高 19.8 | TC-665 | |
| 446 | | 금동불입상<br>金銅佛立像 | 統一新羅<br>8~9世紀 | 高 16.4 | TC-666 | |
| 447 | | 금동약사불입상<br>金銅藥師佛立像 | 統一新羅<br>8世紀 | 高 13.0 | TC-664 | p. 192 |
| 448 | | 석조불입상<br>石造佛入像 | 統一新羅<br>9世紀 | 高 29.1 | TC-667 | |
| 449 | | 금동비로자나불입상<br>金銅毘盧舍那佛立像 | 統一新羅<br>9世紀 | 高 52.8 | TC-668 | p. 198 |
| 450 | | 청동불좌상<br>靑銅佛坐像 | 統一新羅<br>8世紀 | 高 5.8 | TC-657 | |
| 451 | | 금동사비관음보살입상<br>金銅四臂觀音菩薩立像 | 統一新羅<br>9世紀 | 高 13.2 | TC-671 | |
| 452 | | 소조보살두<br>塑造菩薩頭 | 統一新羅<br>8世紀(?) | 高 32.7 | TC-686 | p. 197 |
| 453 | | 금동보살입상<br>金銅菩薩立像 | 統一新羅<br>8世紀 | 高 16.8 | TC-678 | |
| 454 | | 금동보살입상<br>金銅菩薩立像 | 統一新羅<br>8世紀(?) | 高 18.9 | TC-679 | |
| 455 | | 금동보살입상<br>金銅菩薩立像 | 統一新羅<br>7~8世紀(?) | 高 16.5 | TC-676 | |
| 456 | | 금동관음보살입상<br>金銅觀音菩薩立像 | 統一新羅<br>8世紀 | 高 14.8 | TC-677 | |
| 457 | | 금동공양보살좌상<br>金銅供養菩薩坐像 | 統一新羅<br>8~9世紀 | 高 5.3 | TC-680 | |
| 458 | | 금동신장입상<br>金銅神將立像 | 高麗<br>10~11世紀 | 高 22.0 | TC-690 | |
| 459 | | 금동신장입상<br>金銅神將立像 | 高麗<br>10~11世紀 | 高 4.5 | TC-693 | |
| 460 | | 금동신장입상<br>金銅神將立像 | 高麗 | 高 4.4 | TC-692 | |
| 461 | | 금동신장입상<br>金銅神將立像 | 高麗 | 高 5.2 | TC-694 | |
| 462 | | 금동신장좌상<br>金銅神將坐像 | 高麗 | 高 3.1 | TC-695 | |
| 463 | | 문수보살좌상<br>文殊菩薩坐像 | 高麗 | 高 7.6 | TC-681 | |
| 464 | | 금동금강역사상<br>金銅金剛力士像 | 統一新羅<br>8~9世紀 | 高 5.7 | TC-698 | |
| 465 | | 금동금강역사상<br>金銅金剛力士像 | 統一新羅<br>8~9世紀 | 高 5.1 | TC-699 | |

| 연번 | 구분 | 유물 명칭 | 시대 | 크기(cm) | 도쿄국립박물관 유물번호 | 비고/도판 페이지 |
|---|---|---|---|---|---|---|
| 466 | 불교조각 | 금동금강역사상<br>金銅金剛力士像 | 統一新羅<br>8~9世紀 | 高 5.8 | TC-697 | |
| 467 | | 금동공작명왕좌상<br>金銅孔雀明王坐像 | 統一新羅<br>9世紀 | 高 7.1 | TC-687 | |
| 468 | | 금동가릉빈가상<br>金銅迦陵頻伽像 | 統一新羅<br>8世紀(?) | 高 17.8 | TC-700 | |
| 469 | | 금동비사문천입상<br>金銅毘沙門天立像 | 統一新羅<br>9世紀 | 高 8.3 | TC-691 | |
| 470 | | 동판금강야차명왕상<br>銅板金剛夜叉明王像 | 統一新羅<br>9世紀 | 高 10.8 | TC-688 | |
| 471 | | 청동보살좌상<br>青銅菩薩坐像 | 高麗<br>12世紀 | 高 24.1 | TC-683 | |
| 472 | | 금동영륭원년명보살좌상<br>金銅永隆元年銘菩薩坐像 | 五代 閩<br>939年 | 高 10.9 | TC-682 | |
| 473 | 금속공예 | 금동수면문장식<br>金銅獸面文裝飾 | 統一新羅 | 幅 4.7 | TE-927 | |
| 474 | | 금동장검호수<br>金銅裝劍護手 | 統一新羅 | 幅 7.1 | TE-928 | |
| 475 | | 금동방울모양검호수<br>金銅六鈴劍護手 | 時代未詳 | 長 13.4<br>幅 10.6 | TJ-5423 | |
| 476 | | 청동사자장식<br>青銅獅子裝飾 | 統一新羅 | 高 3.3 | TJ-5431 | |
| 477 | | 금동사엽문원형금구<br>金銅四葉文圓形金具 | 統一新羅 | 徑 8.1 | TJ-5408 | |
| 478 | | 동제원판상금구<br>銅製圓板狀金具 | 時代未詳 | 徑 3.5~8.7 | TJ-5409 | |
| 479 | | 동제귀면금구<br>銅製鬼面金具<br>금동귀면문포수장식<br>金銅鬼面文鋪首裝飾 | 統一新羅 | 2.8×2.7, 6.3×5.5,<br>4.7×4.0, 3.5×2.9,<br>3.5×2.8 | TJ-5410<br>TJ-5411<br>TJ-5412 | |
| 480 | | 금동풍탁<br>金銅風鐸 | 統一新羅 | 高 20.5<br>徑 7.3×6.2 | TJ-5369 | |
| 481 | | 금동인면금구<br>金銅人面金具 | 高麗 | 長 4.7 | TJ-5413 | |
| 482 | | 동제대금구<br>銅製帶金具 | 統一新羅 | 鉸具 2.5×5.6<br>銙板長 5.5<br>鉸具長 6.4 | TJ-5425<br>TJ-5424 | |
| 483 | | 금동대금구<br>金銅帶金具 | 高麗 | 帶端金具 5.1×3.6<br>銙板 4.0×3.6 | TE-858 | |
| 484 | | 금동과<br>金銅銙 | 高麗 | 4.3×3.6 | TE-859 | |

| 연번 | 구분 | 유물 명칭 | 시대 | 크기(cm) | 도쿄국립박물관 유물번호 | 비고/도판 페이지 |
|---|---|---|---|---|---|---|
| 485 | 금속공예 | 금동교구<br>金銅鉸具 | 高麗<br>11~12世紀 | 8.0×3.4 | TE-860 | |
| 486 | | 금동장식판<br>金銅裝飾板 | 高麗<br>11~12世紀 | 長 10.8 | TE-868 | |
| 487 | | 금동과<br>金銅銙 | 高麗 | 1.7×1.6 | TE-873 | |
| 488 | | 은제금구<br>銀製金具 | 高麗 | 幅 2.8 | TE-867 | |
| 489 | | 동제어패<br>銅製魚佩 | 高麗 | 長 6.8, 7.9 | TJ-5426 | |
| 490 | | 은제어패<br>銀製魚佩 | 高麗 | 長 17.5 | TJ-5427 | |
| 491 | | 금동수식<br>金銅垂飾 | 高麗 | 長 7.8<br>環徑 5.3 | TE-869 | |
| 492 | | 금동포도모양수식<br>金銅葡萄形垂飾 | 高麗 | 長 5.7 | TE-870 | |
| 493 | | 금동방울형범자문수식<br>金銅鈴形梵字文垂飾 | 高麗 | 徑 3.1 | TE-871 | |
| 494 | | 뿔모양수식<br>角形垂飾 | 高麗 | 長 5.7, 5.4, 8.3,<br>5.1, 7.0 | TE-872<br>TJ-5428<br>TE-874<br>TE-875 | |
| 495 | | 금동장도집<br>金銅粧刀鞘 | 高麗 | 長 25.1 | TE-864 | |
| 496 | | 동제도자집<br>銅製刀子鞘 | 高麗 | 長 19.3 | TE-865 | |
| 497 | | 금동장도집<br>金銅粧刀鞘 | 高麗<br>12~13世紀 | 長 19.5 | TE-866 | |
| 498 | | 은제장도집뚜껑<br>銀製粧刀鞘蓋 | 高麗 | 殘長 6.1 | TE-850 | |
| 499 | | 동제고리<br>銅製環 | 高麗 | 徑 6.5, 4.0 | TE-878<br>TE-879 | |
| 500 | | 철제자<br>鐵製尺 | 高麗 | 長 50.7<br>幅 2.0 | TE-945 | |
| 501 | | 화조팔화형동경<br>花鳥八花形銅鏡 | 高麗 | 徑 10.4 | TE-882 | |
| 502 | | 동경<br>銅鏡 | 高麗 | 徑 9.6 | TE-883 | |
| 503 | | 동경<br>銅鏡 | 高麗 | 徑 13.3 | TE-884 | |
| 504 | | 연화당초문동경<br>蓮花唐草文銅鏡 | 時代未詳 | 徑 8.9 | TE-929 | |

| 연번 | 구분 | 유물 명칭 | 시대 | 크기(cm) | 도쿄국립박물관 유물번호 | 비고/도판 페이지 |
|---|---|---|---|---|---|---|
| 505 | 금속공예 | 동경<br>素文銅鏡 | 高麗 | 徑 11.0 | TE-881 | |
| 506 | | 동제병경<br>銅製柄鏡 | 高麗 | 長 11.4<br>徑 7.7 | TE-886 | |
| 507 | | 동경<br>銅鏡 | 高麗 | 徑 8.2 | TE-885 | |
| 508 | | 동경<br>銅鏡 | 高麗 | 徑 7.9 | TE-887 | |
| 509 | | 은제호부<br>銀製護符 | 高麗 | 6.5×5.0<br>厚 0.9 | TE-862 | |
| 510 | | 동제범자문호부<br>銅製梵字文護符 | 高麗 | 徑 7.9<br>厚 0.9 | TE-863 | |
| 511 | | 청동주자<br>靑銅注子 | 高麗 | 高 27.0 | TE-891 | |
| 512 | | 청동투조능화반<br>靑銅透彫菱花盤 | 高麗 | 高 5.0<br>徑 47.5 | TE-938 | |
| 513 | | 은제도금탁잔<br>銀製鍍金托盞 | 高麗 | 盞: 高 7.0<br>口徑 7.6 低徑 4.0<br>托: 高 6.4 徑 15.0 | TE-826 | |
| 514 | | 금동국화형합<br>金銅菊花形盒 | 高麗 | 全高 2.8<br>徑 4.8 | TE-939 | |
| 515 | | 은제도금국화형합<br>銀製鍍金菊花形盒 | 高麗 | 全高 3.2<br>徑 4.7 | TE-827 | |
| 516 | | 동제합<br>銅製盒 | 高麗 | 高 7.8<br>徑 17.4 | TE-940 | |
| 517 | | 은제귀때발<br>銀製注口鉢 | 時代未詳 | 高 5.4 口徑 17.6<br>底徑 11.5 | TE-936 | |
| 518 | | 은제완<br>銀製碗 | 高麗 | 高 6.8<br>口徑 8.3 | TE-894 | |
| 519 | | 청동완<br>靑銅碗 | 高麗 | 高 4.7<br>口徑 7.2 | TE-893 | |
| 520 | | 청동호<br>靑銅壺 | 高麗 | 高 8.8 口徑 20.4<br>低徑 18.0 | TE-890 | |
| 521 | | 주석발<br>朱錫鉢 | 時代未詳 | 高 5.6 口徑 14.6<br>低徑 4.8 | TE-889 | |
| 522 | | 청동향완<br>靑銅香垸 | 高麗 | 高 12.8 口徑 11.8<br>低徑 8.7 | TE-892 | |
| 523 | | 청동정병<br>靑銅淨瓶 | 高麗 | 高 12.1 低徑 3.0 | TE-896 | |
| 524 | | 은제숟가락<br>銀製匙 | 高麗 | 長 28.0 | TE-820 | |

| 연번 | 구분 | 유물 명칭 | 시대 | 크기(cm) | 도쿄국립박물관 유물번호 | 비고/도판 페이지 |
|------|------|-----------|------|----------|------------------------|------------------|
| 525 | 금속공예 | 청동숟가락<br>靑銅匙 | 高麗 | 長 11.0 | TE-821 | |
| 526 | | 청동젓가락<br>靑銅箸 | 高麗 | 長 24.9, 26.6, 25.6 | TE-825<br>TE-823<br>TE-822 | |
| 527 | | 청동은장젓가락<br>靑銅銀裝箸 | 高麗 | 長 17.8, 12.5 | TE-824 | |
| 528 | | 은제귀걸이<br>銅製耳飾 | 高麗 | 長 7.4 | TE-829 | |
| 529 | | 은제도금팔찌<br>銀製鍍金腕釧 | 高麗 | 外徑 8.6<br>內徑 5.6 | TE-830 | |
| 530 | | 금동장식구<br>金銅裝飾具 | 高麗 | 1.6×1.6,<br>2.4×1.9 | TE-832<br>TE-831 | |
| 531 | | 동제봉황모양장식<br>銅製鳳凰裝飾 | 高麗 | 高 1.9<br>長 4.5 | TE-876 | |
| 532 | | 금동동곳<br>金銅釵 | 高麗 | 長 5.4, 4.2 | TE-834 | |
| 533 | | 은제도금동곳<br>銀製鍍金釵 | 高麗 | 長 4.5, 5.8 | TE-837<br>TE-836 | |
| 534 | | 청동동곳<br>靑銅釵 | 高麗 | 長 4.8, 6.5, 6.9,<br>7.0, 7.5 | TE-835 | |
| 535 | | 금동뒤꽂이<br>金銅笄 | 高麗 | 長 10.9 | TE-838 | |
| 536 | | 청동비녀<br>靑銅簪 | 高麗 | 長 11.5 | TE-833 | |
| 537 | | 청동비녀<br>靑銅簪 | 高麗 | 長 16.8 | TE-839 | |
| 538 | | 금동뒤꽂이<br>金銅笄 | 高麗 | 長 6.7 | TE-880 | |
| 539 | | 은제뒤꽂이<br>銀製笄 | 高麗 | 長 4.7 | TJ-5430 | |
| 540 | | 금동바늘통<br>金銅針筒 | 高麗 | 長 11.6 | TE-852 | |
| 541 | | 금동바늘통<br>金銅針筒 | 高麗 | 長 7.1 | TE-856 | |
| 542 | | 은제도금바늘통<br>銀製鍍金針筒 | 高麗 | 長 7.0 | TE-853 | |
| 543 | | 은제바늘통<br>銀製針筒 | 高麗 | 長 7.6 | TE-854 | |
| 544 | | 은제바늘통<br>銀製針筒 | 高麗 | 長 6.5<br>幅 1.3 | TE-855 | |

| 연번 | 구분 | 유물 명칭 | 시대 | 크기(cm) | 도쿄국립박물관 유물번호 | 비고/도판 페이지 |
|---|---|---|---|---|---|---|
| 545 | 금속공예 | 은제바늘통편<br>銀製針筒片 | 高麗 | 殘長 4.5 | TE-851 | |
| 546 | | 은제부채·<br>부채장식구<br>銀製扇裝飾具 | 高麗 | 殘長 31.0 | TE-857 | |
| 547 | | 청동고리<br>靑銅環 | 高麗 | 徑 2.7 | TE-877 | |
| 548 | | 청동족집게<br>靑銅毛拔 | 高麗 | 長 9.8 | TE-840 | |
| 549 | | 청동귀이개<br>靑銅耳搔 | 高麗 | 長 9.5<br>幅 0.6 | TE-841 | |
| 550 | | 청동귀이개<br>靑銅耳搔 | 高麗 | 長 8.4 | TE-843 | |
| 551 | | 동제도금족집게<br>銅製鍍金毛拔 | 高麗 | 長 11.2 | TE-842 | |
| 552 | | 청동족집게<br>靑銅毛拔 | 高麗 | 長 13.1 | TE-844 | |
| 553 | | 빗편<br>櫛片 | 高麗 | 長 5.8, 12.2 | TE-846<br>TE-847 | |
| 554 | | 청동삭도<br>靑銅削刀 | 高麗 | 長 8.7 | TE-845 | |
| 555 | | 청동가위편<br>靑銅鋏片 | 高麗 | 長 5.2, 長 10.7 | TE-848<br>TE-849 | |
| 556 | | 청동도장<br>靑銅印 | 高麗 | 高 4.0, 3.9, 3.4 | TE-906<br>TE-907<br>TE-908 | |
| 557 | | 청동추<br>靑銅錘 | 朝鮮 | 高 4.8, 4.8, 4.6,<br>3.7 | TE-909 | |
| 558 | | 청동촛대<br>靑銅燭臺 | 高麗 | 高 49.5<br>低徑 18.6 | TE-912 | |
| 559 | | 청동촛대부속구<br>靑銅燭臺附屬具 | 高麗 | 高 9.2<br>幅 3.5 | TE-910 | |
| 560 | | 청동촛대부속구<br>靑銅燭臺附屬具 | 高麗 | 高 14.5 | TE-911 | |
| 561 | | 동제조식간두<br>銅製鳥飾竿頭 | 高麗 | 長 10.2 幅 9.3<br>長 14.9 幅 11.0 | TE-905<br>TE-904 | |
| 562 | | 동제말<br>銅製馬 | 高麗 | 長 8.0<br>高 3.7 | TE-931 | |
| 563 | | 동제말<br>銅製馬 | 朝鮮 | 長 22.1 高 19.2 | TE-932 | |
| 564 | | 철제말<br>鐵製馬 | 時代未詳 | 長 13.0 高 9.8 | TE-933 | |

| 연번 | 구분 | 유물 명칭 | 시대 | 크기(cm) | 도쿄국립박물관 유물번호 | 비고/도판 페이지 |
|---|---|---|---|---|---|---|
| 565 | 금속공예 | 철제말<br>鐵製馬 | 時代未詳 | 長 23.7<br>高 12.5 | TE-934 | |
| 566 | | 구형금구<br>龜形金具 | 時代未詳 | 高 1.8<br>長 4.1 | TJ-5432 | |
| 567 | | 금동소합<br>金銅小盒 | 時代未詳 | 4.4×3.7×1.4 | TE-941 | |
| 568 | | 영락십칠년명은제합<br>永樂十七年銘銀製盒 | 朝鮮<br>1419年 | 高 9.8<br>徑 19.8 | TE-917 | |
| 569 | | 유제조반기<br>鍮製早飯器 | 朝鮮<br>17~18世紀 | 高 6.3<br>徑 12.4 | TE-942 | |
| 570 | | 동제원통형합<br>銅製圓筒形盒 | 朝鮮 | 高 17.3<br>底徑 16.4 | TE-944 | |
| 571 | | 철제삼족화로<br>鐵製三足火爐 | 高麗~朝鮮 | 高 16.5 | TJ-5443 | |
| 572 | | 병부삼족무쇠솥<br>柄附三足鐵鼎 | 朝鮮<br>18世紀 | 高 16.0<br>口徑 14.8 | TE-922 | |
| 573 | | 동종<br>銅鐘 | 時代未詳 | 高 9.5<br>徑 7.3 | TE-930 | |
| 574 | | 동제사각향로<br>銅製有蓋四角香爐 | 時代未詳 | 高 8.2 | TE-935 | |
| 575 | | 동제주자<br>銅製注子 | 時代未詳 | 高 25.9 | TE-937 | |
| 576 | | 은제팔찌<br>銀製腕釧 | 朝鮮<br>19~20世紀 初 | 徑 8.4 | TE-914 | |
| 577 | | 금동진주반지<br>金銅眞珠斑指輪 | 朝鮮 | 徑 3.3 | TE-915 | |
| 578 | | 동제담뱃대<br>銅製煙竹 | 朝鮮<br>17~19世紀 | 長 7.6, 17.6, 25.1 | TE-925<br>TE-924<br>TE-926 | |
| 579 | | 은제금상감바늘통<br>銀製金象嵌針筒 | 朝鮮<br>18世紀 | 長 9.3 | TE-913 | |
| 580 | | 동제금상감팔각연초합<br>銅製金象嵌八角煙草盒 | 朝鮮<br>18世紀 | 高 6.1<br>徑 8.8 | TE-919 | |
| 581 | | 철제은입사연초합<br>鐵製銀入絲煙草盒 | 朝鮮 18世紀 末<br>~19世紀 初 | 高 4.3<br>徑 9.1 | TE-920 | |
| 582 | | 금동봉두형고리장식<br>金銅鳳頭形環裝飾 | 朝鮮<br>18世紀 | 殘長 5.0 | TE-916 | |
| 583 | | 금동인장<br>金銅印章 | 朝鮮<br>18~19世紀 | 6.0×6.0×5.2 | TE-923 | |
| 584 | | 철제등채<br>鐵製藤策 | 朝鮮<br>16世紀 | 長 58.5 | TE-921 | |

| 연번 | 구분 | 유물 명칭 | 시대 | 크기(cm) | 도쿄국립박물관 유물번호 | 비고/도판 페이지 |
|---|---|---|---|---|---|---|
| 585 | 금속공예 | 장식금구<br>裝飾金具 | 時代未詳 | 長 5.2 | TJ-5407 | |
| 586 | | 금동심엽형금구편<br>金銅心葉形金具片 | 時代未詳 | 長 9.0<br>幅 7.8 | TJ-5433 | |
| 587 | | 금동투조장식구<br>金銅透彫裝飾具 | 時代未詳 | 長 4.6, 2.1 | TJ-5415 | |
| 588 | | 금동관형금구<br>金銅管形金具 | 時代未詳 | 長 4.9<br>徑 1.3 | TJ-5416 | |
| 589 | | 금동식금구편<br>金銅飾金具片 | 時代未詳 | 殘長 3.2 | TJ-5418 | |
| 590 | | 금동금구편<br>金銅金具片 | 時代未詳 | 殘長 1.9 | TJ-5419 | |
| 591 | | 은제차륜형식금구<br>銀製車輪形飾金具 | 時代未詳 | 徑 2.6 | TJ-5420 | |
| 592 | | 은제금구<br>銀製金具 | 時代未詳 | 長 9.6 | TJ-5421 | |
| 593 | | 동제봉상금구<br>銅製棒狀金具 | 時代未詳 | 長 19.5 | TJ-5422 | |
| 594 | | 금동원통형사리합<br>金銅圓筒形舍利盒 | 統一新羅<br>8世紀 | 高 10.5<br>直徑 12.5 | TJ-5355 | 日本 重要美術品<br>p. 206 |
| 595 | | 은제보탑형사리기<br>銀製寶塔形舍利器 | 統一新羅<br>8世紀 | 高 8.6<br>直徑 6.7 | TJ-5356 | 日本 重要美術品<br>p. 207 |
| 596 | | 은제난형사리기<br>銀製卵形舍利器 | 統一新羅<br>8世紀 | 高 4.3<br>口徑 4.4 | TJ-5357 | 日本 重要美術品<br>p. 208 |
| 597 | | 은제유개사리소호<br>銀製有蓋舍利小壺<br>각종 구슬<br>各種玉 | 統一新羅<br>8世紀 | 高 4.4 胴徑 5.0<br>底徑 2.2 | TJ-5359 | 日本 重要美術品<br>p. 209 |
| 598 | | 금동팔각당형사리기<br>金銅八角堂形舍利器 | 統一新羅<br>9世紀 | 全高 17.8<br>底徑 11.0 | TJ-5363 | 日本 重要美術品<br>p. 203 |
| 599 | | 동제칠합<br>銅製漆盒 | 高麗 | 高 7.0<br>徑 13.4 | TJ-5358 | 日本 重要美術品<br>p. 210 |
| 600 | | 금동사리호<br>金銅舍利壺 | 高麗 | 全高 13.4<br>底徑 7.8 | TE-898 | p. 201 |
| 601 | | 은제사리병<br>銀製舍利瓶 | 高麗 | 全高 9.2<br>口徑 2.3 底徑 2.3 | TE-897 | |
| 602 | | 금동사리소호<br>金銅舍利小壺 | 高麗 | 高 3.0 口徑 3.8<br>底徑 4.0 | TE-895 | |
| 603 | | 사리용기<br>舍利容器 | | 金銅: 高 2.5 徑 3.2<br>銀: 高 3.3, 徑 3.0<br>靑銅: 高 7.8<br>口徑 4.2 | TJ-5365<br>TJ-5366<br>TJ-5364 | |

| 연번 | 구분 | 유물 명칭 | 시대 | 크기(cm) | 도쿄국립박물관 유물번호 | 비고/도판 페이지 |
|---|---|---|---|---|---|---|
| 604 | 금속공예 | 금동사리합<br>金銅舍利盒 | 朝鮮 | 高 10.3 口徑 6.8<br>底徑 5.5 | TE-943 | |
| 605 | | 금동금구<br>金銅金具 | 高麗 | 長 5.3 | TJ-5414 | |
| 606 | | 금동동자문경갑편<br>金銅童子文經匣片 | 高麗<br>12~13世紀 | 長 4.5<br>幅 5.7 | TE-861 | |
| 607 | | 금동경상자<br>金銅經箱 | 統一新羅<br>9世紀 | 長 31.2 | TJ-5360 | 日本 重要美術品<br>p. 210 |
| 608 | | 동제경통<br>銅製經筒 | 高麗 | 長 7.9, 6.7 | TE-888 | |
| 609 | | 동제석장두<br>銅製錫杖頭 | 高麗 | 高 15.5 | TE-899 | |
| 610 | | 동제오고령<br>銅製五鈷鈴 | 高麗<br>14世紀 | 高 23.0 | TE-900 | |
| 611 | | 금동오고저<br>金銅五鈷杵 | 高麗<br>14世紀 | 長 13.0, 15.9 | TE-946<br>TE-947 | |
| 612 | | 동종<br>銅鐘 | 高麗<br>14世紀 | 高 12.6 | TE-901 | |
| 613 | | 명창칠년명동종<br>明昌七年銘銅鐘 | 高麗<br>1196年 | 高 50.9 | TE-903 | p. 214 |
| 614 | | 청동탑<br>靑銅塔 | 高麗 | 全高 27.7 | TJ-5367 | |
| 615 | | 소조탑<br>塑造塔 | 高麗 | 高 7.7~8.8<br>基壇幅 3.0~3.5 | TJ-5392 | |
| 616 | | 오층탑<br>五層塔 | 高麗 | 高 15.7 | TJ-5390 | |
| 617 | 유리공예 | 유리주자<br>琉璃注子 | 高麗 | 高 15.7<br>口徑 5.6 | TJ-5400 | |
| 618 | | 유리잔<br>琉璃杯 | 高麗 | 高 6.6 口徑 10.8<br>低徑 3.7 | TJ-5401 | |
| 619 | | 유리잔<br>琉璃杯 | 高麗 | 高 3.4 口徑 5.4<br>底徑 2.3 | TJ-5373 | |
| 620 | | 유리잔<br>琉璃杯 | 高麗 | 高 2.7 口徑 3.7<br>低徑 1.7 | TG-2876 | |
| 621 | | 유리잔<br>琉璃杯 | 高麗 | 高 3.4 口徑 3.8<br>低徑 2.8 高 3.9<br>口徑 4.7 低徑 3.1 | TG-2875 | |
| 622 | | 유리병 琉璃瓶 | 高麗 | 高 13.6 口徑 2.4 | TG-2877 | |
| 623 | | 유리장식 琉璃裝飾 | | 殘長 3.9 | TG-2882 | |
| 624 | | 유리대식<br>琉璃帶飾 | 高麗 | 長方形<br>5.4×4.4, 4.0×2.3<br>半環形 4.2×2.4 | TJ-5399 | |

| 연번 | 구분 | 유물 명칭 | 시대 | 크기(cm) | 도쿄국립박물관<br>유물번호 | 비고/도판 페이지 |
|---|---|---|---|---|---|---|
| 625 | 목·지공예 | 은평탈육각합<br>銀平脫六角盒 | 統一新羅 | 高 7.0<br>徑 11.2×7.5 | TJ-5370 | 日本 重要美術品 |
| 626 | | 흑칠소합<br>黑漆小盒 | 統一新羅 | 高 3.9<br>徑 7.1 | TJ-5371 | |
| 627 | | 목제소호<br>木製小壺 | 統一新羅 | 殘高 2.5<br>底徑 2.4 | TJ-5372 | |
| 628 | | 주칠합<br>朱漆盒 | 高麗 | 高 4.0<br>徑 4.7 | TH-419 | |
| 629 | | 주칠기편<br>朱漆器片 | 高麗 | 殘高 2.7<br>底徑 3.2 | TH-420 | |
| 630 | | 홍칠십이각풍혈반<br>紅漆十二角風穴盤 | 朝鮮<br>19世紀 末 | 高 26.8<br>盤面徑 37.0 | TH-441 | p. 241 |
| 631 | | 홍칠십이각반<br>紅漆十二角盤 | 19世紀 末~<br>20世紀 初 | 高 25.9<br>盤面徑 40.2 | TH-442 | |
| 632 | | 주칠용문소반<br>朱漆龍文小盤 | 20世紀 初 | 高 30.0<br>盤面徑 45.0 | TH-443 | p. 241 |
| 633 | | 십이각통각반<br>十二角筒脚盤 | 朝鮮<br>19世紀 末 | 高 24.8<br>盤面徑 38.2 | TH-453 | |
| 634 | | 나전흑칠산수문반<br>螺鈿黑漆山水文盤 | 20世紀 初 | 53.2×40.4×29.6 | TH-428 | |
| 635 | | 칠회연당문다반<br>漆繪蓮塘文茶盤 | 20世紀 初 | 72.5×56.0×16.4 | TH-450 | |
| 636 | | 함지<br>木製容器 | 朝鮮<br>19世紀 末 | 高 10.6<br>口徑 33.4×34.0 | TH-449 | |
| 637 | | 표주박<br>瓢子 | 朝鮮<br>19世紀 | 高 3.1<br>長 11.5 | TH-459 | |
| 638 | | 나전포도동자문옷상자<br>螺鈿葡萄童子文衣箱 | 朝鮮<br>17~18世紀 | 76.2×47.0×17.2 | TH-421 | |
| 639 | | 나전사군자문상자<br>螺鈿四君子文箱 | 朝鮮<br>17~18世紀 | 37.0×37.0×10.3 | TH-425 | |
| 640 | | 나전송죽모란당초문옷상자<br>螺鈿松竹牧丹唐草文衣箱 | 朝鮮<br>19世紀 | 74.5×44.3×21.5 | TH-424 | |
| 641 | | 나전대모연당초문합<br>螺鈿玳瑁蓮唐草文函 | 朝鮮<br>16~17世紀 | 32.7×21.8×21.9 | TH-422 | |
| 642 | | 나전봉황문합<br>螺鈿鳳凰文函 | 朝鮮<br>18~19世紀 | 65.6×36.6×14.8 | TH-426 | |
| 643 | | 나전사군자문빗접<br>螺鈿四君子文梳函 | 朝鮮<br>18世紀 | 25.1×31.9×25.8 | TH-423 | |
| 644 | | 화각상자<br>華角箱子 | 朝鮮<br>19~10世紀 | 41.3×24.0×21.0 | TH-429 | |
| 645 | | 화각합<br>華角盒 | 朝鮮<br>19~20世紀 | 高 4.6<br>徑 8.8 | TH-432 | |

| 연번 | 구분 | 유물 명칭 | 시대 | 크기(cm) | 도쿄국립박물관 유물번호 | 비고/도판 페이지 |
|---|---|---|---|---|---|---|
| 646 | 목·지공예 | 화각면경<br>華角面鏡 | 19世紀 末~<br>20世紀 初 | 徑 8.1×6.2, 5.2 | TH-430<br>TH-431 | |
| 647 | | 화각합죽선<br>華角合竹扇 | 朝鮮<br>19世紀 | 長 21.2(紅紙),<br>23.3(黃紗),<br>21.5(紅紙) | TH-433<br>TH-434<br>TH-435 | |
| 648 | | 홍칠인궤<br>紅漆印櫃 | 朝鮮<br>18世紀 | 25.0×25.0×31.0 | TH-436 | p. 242 |
| 649 | | 홍칠연상<br>紅漆硯床 | 朝鮮<br>18世紀 | 33.3×20.4×20.6 | TH-438 | |
| 650 | | 홍칠빗접<br>紅漆梳函 | 朝鮮<br>19世紀 | 21.8×32.4×27.5 | TH-439 | |
| 651 | | 홍칠함<br>紅漆函 | 朝鮮<br>18世紀 | 11.5×36.2×23.2 | TH-440 | |
| 652 | | 홍칠대야<br>紅漆盥 | 朝鮮<br>19世紀 | 高 8.1 口徑 30.3<br>底徑 10.0 | TH-454 | |
| 653 | | 서안<br>書案 | 朝鮮<br>18世紀 | 65.7×34.1× 28.6 | TH-444 | |
| 654 | | 주칠삼층장<br>朱漆三層欌 | 朝鮮<br>19世紀 | 78.3×42.7× 114.7 | TH-446 | |
| 655 | | 탁자장<br>卓子欌 | 19世紀 末~<br>20世紀 初 | 63.3×38.0× 175.3 | TH-445 | |
| 656 | | 6곡 나전병풍<br>螺鈿屛風 | 19世紀 末~<br>20世紀 初 | 122.2×96.2 | TH-427 | |
| 657 | | 지태흑칠새우문오합<br>紙胎黑漆鰕文五盒 | 高麗 | 圓形: 高 3.2<br>口徑 10.0<br>半花形: 高 2.8~3.0<br>徑 12.7×6.8 | TH-417 | |
| 658 | | 지태흑칠반화형합<br>紙胎黑漆半花形盒 | 高麗 | 高 5.7<br>徑 9.7×5.7 | TH-418 | |
| 659 | | 지호반<br>紙糊盤 | 朝鮮<br>19世紀 | 高 14.6<br>盤面徑 38.9 | TH-452 | |
| 660 | | 주칠지승쟁반<br>朱漆紙繩錚盤 | 19世紀 末<br>~20世紀 初 | 高 2.1<br>徑 22.7 | TH-460 | |
| 661 | | 지승반짇그릇<br>紙繩器 | 朝鮮<br>19世紀 | 高 7.5<br>口徑 23.7 | TH-451 | |
| 662 | | 지태나전반짇그릇<br>紙胎螺鈿器 | 19世紀 末<br>~20世紀 初 | 高 8.5<br>口徑 38.2 | TH-455 | |
| 663 | | 대나무각게수리<br>竹製天眼廚 | 20世紀 初 | 43.0×26.5×31.1 | TH-437 | |
| 664 | | 왕골합<br>莞草盒 | 20世紀 初 | 高 5.2<br>徑 9.2 | TH-456 | |

| 연번 | 구분 | 유물 명칭 | 시대 | 크기(cm) | 도쿄국립박물관 유물번호 | 비고/도판 페이지 |
|---|---|---|---|---|---|---|
| 665 | 목·지공예 | 등피합<br>藤皮盒 | 20世紀 初 | 高 6.0 口徑 5.5<br>底徑 4.8 | TH-457 | |
| 666 | 도자 | 동물머리장식편병<br>陶器獸首飾扁瓶 | 高麗<br>11~12世紀 | 高 32.4 口徑 6.0<br>底徑 13.8 | TG-2742 | |
| 667 | | 과형매병<br>陶器瓜形梅瓶 | 高麗<br>11~12世紀 | 高 35.4 口徑 5.5<br>底徑 10.8 | TG-2743 | |
| 668 | | 광구과형호<br>陶器廣口瓜形壺 | 高麗<br>11~12世紀 | 高 11.8 口徑 6.1<br>底徑 6.6 | TG-2744 | |
| 669 | | 흑유백상감초화문과형유병<br>黑釉白象嵌草花文瓜形油瓶 | 高麗<br>13~14世紀 | 高 3.9 口徑 2.2<br>底徑 4.2 | TG-2772 | |
| 670 | | 청자호<br>青磁壺 | 高麗<br>11~12世紀 | 高 23.5 口徑 9.0<br>底徑 8.8 | TG-2780 | |
| 671 | | 청자침형병<br>青磁砧形瓶 | 高麗<br>12世紀 | 高 16.4 口徑 6.6<br>底徑 6.3 | TG-2745 | |
| 672 | | 청자과형주자<br>青磁瓜形注子 | 高麗<br>12世紀 | 殘高 7.5 口徑 2.8<br>底徑 4.6 | TG-2746 | |
| 673 | | 청자음각앵무문화형대접<br>青磁陰刻鸚鵡文花形大楪 | 高麗<br>11~12世紀 | 高 7.6 口徑 19.1<br>底徑 6.2 | TG-2747 | |
| 674 | | 청자동물형연적<br>青磁獸形硯滴 | 高麗<br>12世紀(?) | 高 8.6 | TG-2748 | |
| 675 | | 청자사자편<br>青磁獅子片 | 高麗<br>13世紀 | 殘高 14.4 | TG-2753 | p. 230 |
| 676 | | 청자연판장식향로<br>青磁蓮瓣裝飾香爐 | 高麗<br>12世紀(?) | 高 12.5<br>底幅 13.3×13.0 | TG-2749 | |
| 677 | | 청자원앙장식향로<br>뚜껑<br>青磁鴛鴦裝飾香爐蓋 | 高麗<br>12世紀 | 高 13.2 | TG-2750 | |
| 678 | | 청자음각초화문화형탁잔<br>青磁陰刻草花文花形托盞 | 高麗<br>12世紀 | 全高 11.4<br>盞: 高 6.0 口徑 7.8<br>底徑 4.0 托: 高 5.5<br>徑 13.5 底徑 8.2 | TG-2751 | |
| 679 | | 청자음각보상화당초문대접<br>青磁陰刻寶相華唐草文大楪 | 高麗<br>12~13世紀 | 高 8.4 口徑 19.4<br>底徑 5.8 | TG-2752 | p.228 |
| 680 | | 청자퇴화철화화문접시<br>青磁堆花鐵畵花文楪匙 | 高麗<br>12~13世紀 | 高 3.2~3.4<br>口徑 11.4 底徑 4.8 | TG-2754 | |
| 681 | | 청자퇴화철화화문탁잔<br>青磁堆花鐵畵花文托盞 | 高麗<br>12~13世紀 | 全高 10.9<br>盞: 高 6.5<br>口徑 7.4 底徑 3.2<br>托: 高 5.3 徑 13.0<br>底徑 6.7 | TG-2755 | |
| 682 | | 청자퇴화철화음각화문병<br>青磁堆花鐵畵陰刻花文瓶 | 高麗<br>12~13世紀 | 高 17.8 口徑 4.8<br>底徑 5.6 | TG-2756 | |

| 연번 | 구분 | 유물 명칭 | 시대 | 크기(cm) | 도쿄국립박물관 유물번호 | 비고/도판 페이지 |
|---|---|---|---|---|---|---|
| 683 | 도자 | 청자퇴화철화초화문병<br>靑磁堆花鐵畵草花文甁 | 高麗<br>13世紀 | 高 30.0 口徑 6.4<br>底徑 11.0 | TG-2757 | |
| 684 | | 청자상감국화문장경병<br>靑磁象嵌菊花文長頸甁 | 高麗<br>12~13世紀 | 高 31.5 口徑 3.3<br>底徑 10.3 | TG-2758 | |
| 685 | | 청자상감국접문병<br>靑磁象嵌菊蝶文甁 | 高麗<br>13世紀 | 高 32.0 口徑 4.8<br>底徑 9.5 | TG-2759 | |
| 686 | | 청자상감운학문병<br>靑磁象嵌雲鶴文甁 | 高麗<br>12~13世紀 | 高 22.7 口徑 4.6<br>底徑 6.8 | TG-2760 | |
| 687 | | 청자상감초화포류문매병<br>靑磁象嵌草花蒲柳文梅甁 | 高麗<br>13世紀 | 高 32.3 口徑 5.2<br>底徑 11.2 | TG-2761 | |
| 688 | | 청자상감동화국당초문유병<br>靑磁象嵌銅畵菊唐草文油甁 | 高麗<br>13世紀 | 高 4.0 口徑 2.5<br>底徑 4.4 | TG-2776 | |
| 689 | | 청자상감동화용문병<br>靑磁象嵌銅畵龍文甁 | 高麗<br>13~14世紀 | 高 36.2 口徑 9.2<br>底徑 11.5 | TG-2777 | |
| 690 | | 청자상감국화문잔<br>靑磁象嵌菊花文盞 | 高麗<br>12~13世紀 | 高 5.5 口徑 7.2<br>底徑 3.6 | TG-2763 | |
| 691 | | 청자상감용봉문합<br>靑磁象嵌龍鳳文盒 | 高麗<br>13世紀 | 全高 4.1 胴徑 8.0 | TG-2764 | |
| 692 | | 청자상감연화문합신<br>靑磁象嵌蓮花文盒身 | 高麗<br>13世紀 | 高 2.5<br>胴徑 9.3 | TG-2765 | |
| 693 | | 청자상감국화문합<br>靑磁象嵌菊花文盒 | 高麗<br>12~13世紀 | 全高 2.4<br>胴徑 4.3 | TG-2762 | |
| 694 | | 청자상감운룡문합<br>靑磁象嵌雲龍文盒 | 高麗<br>13世紀 | 全高 13.3<br>蓋徑 19.5 底徑 7.0 | TG-2768 | |
| 695 | | 청자상감국화문화형잔<br>靑磁象嵌菊花文花形盞 | 高麗<br>13世紀 | 高 7.3 口徑 7.4<br>底徑 3.8 | TG-2770 | |
| 696 | | 청자상감국화문화형잔<br>靑磁象嵌菊花文花形盞 | 高麗<br>13世紀 | 高 7.2 口徑 8.2<br>底徑 3.2 | TG-2771 | |
| 697 | | 청자상감운학문소호<br>靑磁象嵌雲鶴文小壺 | 高麗<br>13世紀 | 高 4.8 口徑 3.0<br>底徑 3.5 | TG-2769 | |
| 698 | | 청자상감'임신'명포류<br>수금문대접<br>靑磁象嵌'壬申'銘蒲柳水<br>禽文大楪 | 高麗<br>1272年·1332年 | 高 8.6 口徑 19.8<br>底徑 7.0 | TG-2766 | |
| 699 | | 청자상감'임오'명포류<br>수금문대접<br>靑磁象嵌'壬午'銘蒲柳水<br>禽文大楪 | 高麗<br>1282年·1342年 | 高 7.4 口徑 18.8<br>底徑 6.2 | TG-2767 | |
| 700 | | 청자상감운봉문대접<br>靑磁象嵌雲鳳文大楪 | 高麗<br>13世紀 | 高 7.2 口徑 21.6<br>底徑 7.0 | TG-2773 | |
| 701 | | 청자상감연당초문대접<br>靑磁象嵌蓮唐草文大楪 | 高麗<br>14世紀 | 高 9.3 口徑 20.0<br>底徑 6.5 | TG-2774 | |

| 연번 | 구분 | 유물 명칭 | 시대 | 크기(cm) | 도쿄국립박물관 유물번호 | 비고/도판 페이지 |
|---|---|---|---|---|---|---|
| 702 | 도자 | 청자상감유문매병<br>青磁象嵌柳文梅瓶 | 高麗 末~朝鮮 初<br>14~15世紀 | 高 23.3 口徑 6.2<br>底徑 12.5 | TG-2775 | |
| 703 | | 청자철화시명유문병<br>青磁鐵畵詩銘柳文瓶 | 高麗<br>12~13世紀 | 高 31.0 口徑 5.1<br>底徑 9.9 | TG-2778 | |
| 704 | | 청자철채상감삼엽문매병<br>青磁鐵彩象嵌蔘葉文梅瓶 | 高麗<br>12~13世紀 | 高 27.7 口徑 4.6<br>底徑 10.8 | TG-2779 | |
| 705 | | 흑유철화'임오'명초화문잔대<br>黑釉鐵畵'壬午'銘草花文盞臺 | 高麗<br>1162·1342年 | 高 4.1<br>徑 6.0 | TG-2781 | |
| 706 | | 분청사기'언양인수부'명대접<br>粉青沙器'彦陽仁壽府'銘大楪 | 朝鮮<br>15世紀 | 高 6.3 口徑 20.0<br>底徑 6.3 | TG-2782 | p. 234 |
| 707 | | 분청사기'경주장흥고'명대접<br>粉青沙器'慶州長興庫'銘大楪 | 朝鮮<br>15世紀 | 高 8.9 口徑 18.8<br>底徑 7.0 | TG-2783 | |
| 708 | | 분청사기'내섬시'명대접<br>粉青沙器'內贍寺'銘大楪 | 朝鮮<br>15世紀 | 高 7.9 口徑 17.9<br>底徑 6.0 | TG-2785 | |
| 709 | | 분청사기'함안'명발<br>粉青沙器'咸安'銘鉢 | 朝鮮<br>15世紀 | 高 9.6 口徑 16.4<br>底徑 7.0 | TG-2786 | |
| 710 | | 분청사기'밀양장흥고'명완<br>粉青沙器'密陽長興庫'銘盌 | 朝鮮<br>15世紀 | 高 4.5 口徑 11.4<br>底徑 5.4 | TG-2784 | |
| 711 | | 분청사기귀얄문완<br>粉青沙器귀얄文盌 | 朝鮮<br>15~16世紀 | 高 7.2 口徑 12.4<br>底徑 5.5 | TG-2798 | |
| 712 | | 분청사기조화와선문완<br>粉青沙器彫花渦線文盌 | 朝鮮<br>15世紀 | 高 4.1 口徑 13.6<br>底徑 4.8 | TG-2799 | |
| 713 | | 분청사기인화국화문호<br>粉青沙器印花菊花文壺 | 時代未詳 | 高 31.0 口徑 18.1<br>底徑 15.3 | TG-2787 | |
| 714 | | 분청사기상감원문호<br>粉青沙器象嵌圓文壺 | 朝鮮<br>15世紀 | 高 9.4 口徑 6.5<br>底徑 5.0 | TG-2790 | |
| 715 | | 분청사기조화연당초문호<br>粉青沙器彫花蓮唐草文壺 | 時代未詳 | 高 36.8 口徑 15.5<br>底徑 16.9 | TG-2792 | |
| 716 | | 분청사기박지모란문호<br>粉青沙器剝地牡丹文壺 | 朝鮮<br>15世紀 | 高 31.6 口徑 12.2<br>底徑 11.8 | TG-2793 | |
| 717 | | 분청사기인화국화문병<br>粉青沙器印花菊花文瓶 | 朝鮮<br>15世紀 | 高 14.2 口徑 3.6<br>底徑 5.2 | TG-2788 | |
| 718 | | 분청사기상감격자문병<br>粉青沙器象嵌格子文瓶 | 朝鮮<br>15世紀 | 高 11.1 口徑 3.0<br>底徑 5.4 | TG-2789 | |
| 719 | | 분청사기조화모란문편병<br>粉青沙器彫花牡丹文扁瓶 | 朝鮮<br>15世紀 | 高 23.0 口徑 4.8<br>底徑 8.6 | TG-2794 | |

| 연번 | 구분 | 유물 명칭 | 시대 | 크기(cm) | 도쿄국립박물관 유물번호 | 비고/도판 페이지 |
|---|---|---|---|---|---|---|
| 720 | 도자 | 분청사기철화연화어문병<br>粉靑沙器鐵畵蓮花魚文瓶 | 朝鮮<br>15~16世紀 | 高 28.8 口徑 6.5<br>底徑 8.2 | TG-2795 | p. 232 |
| 721 | | 분청사기철화모란문병<br>粉靑沙器鐵畵牡丹文瓶 | 朝鮮<br>15~16世紀 | 高 29.5 口徑 6.5<br>底徑 7.0 | TG-2796 | |
| 722 | | 분청사기인화원권문합<br>粉靑沙器印花圓圈文盒 | 朝鮮<br>1522~1566年 | 高 14.7 蓋徑 15.8<br>底徑 6.2 | TG-2791 | |
| 723 | | 분청사기덤벙문잔<br>粉靑沙器粉粧文盞 | 朝鮮<br>16世紀 | 高 6.1<br>口徑 9.4 底徑 4.3 | TG-2800 | |
| 724 | | 분청사기덤벙문접시<br>粉靑沙器粉粧文楪匙 | 朝鮮<br>15~16世紀 | 高 3.5<br>口徑 11.8 底徑 3.8 | TG-2801 | |
| 725 | | 분청사기철화'가정'명와편<br>粉靑沙器鐵畵'嘉靖'銘瓦片 | 朝鮮 16世紀 嘉靖<br>(1522~1566年) | 殘長 23.4<br>殘幅 13.3 | TG-2797 | |
| 726 | | 백자음각파상선문'내자<br>시'명발<br>白磁陰刻波狀線文'內資<br>寺'銘鉢 | 朝鮮<br>15~16世紀 | 高 7.3 口徑 15.4<br>底徑 6.8 | TG-2803 | |
| 727 | | 백자발<br>白磁鉢 | 朝鮮<br>16世紀 | 高 7.2 口徑 13.4<br>底徑 5.0 | TG-2807 | |
| 728 | | 백자발<br>白磁鉢 | 朝鮮<br>16世紀 | 高 8.4 口徑 15.5<br>底徑 6.2 | TG-2808 | |
| 729 | | 백자발<br>白磁鉢 | 朝鮮<br>18~19世紀 | 高 7.5 口徑 15.5<br>底徑 7.3 | TG-2809 | |
| 730 | | 백자사이태호<br>白磁四耳胎壺 | 時代未詳 | 總高 31.5 口徑 14.5<br>底徑 14.5 | TG-2804 | |
| 731 | | 백자호<br>白磁壺 | 朝鮮<br>16~17世紀 | 高 10.4 口徑 9.0<br>底徑 5.8 | TG-2810 | |
| 732 | | 백자청화조접문양이호<br>白磁靑畵花鳥蝶文兩耳壺 | 朝鮮<br>18世紀 | 高 34.5 口徑 15.8<br>底徑 15.2 | TG-2825 | |
| 733 | | 백자청화초화문호<br>白磁靑畵草花文壺 | 朝鮮<br>19世紀 | 高 26.2 口徑 11.4<br>底徑 12.2 | TG-2844 | |
| 734 | | 백자청화초화문호<br>白磁靑畵草花文壺 | 20世紀 前半 | 高 10.8 口徑 6.5<br>底徑 7.8 | TG-2837 | |
| 735 | | 백자청화포도문호<br>白磁靑畵葡萄文壺 | 20世紀 前半 | 高 10.7 口徑 12.2<br>底徑 11.4 | TG-2838 | |
| 736 | | 백자상감모란당초문병<br>白磁象嵌牡丹唐草文瓶 | 朝鮮<br>15世紀 | 高 17.3 口徑 4.2<br>底徑 | TG-2802 | |
| 737 | | 백자청화매화조접초충<br>문각병<br>白磁靑畵梅花鳥蝶草蟲<br>文角瓶 | 朝鮮<br>18世紀 後半 | 高 35.2 口徑 4.7<br>底徑 10.2 | TG-2826 | |
| 738 | | 백자청화산수문사각병<br>白磁靑畵山水文四角瓶 | 朝鮮<br>18世紀 後半 | 高 17.7 口徑 3.0<br>胴幅 10.3×4.7 | TG-2824 | |

| 연번 | 구분 | 유물 명칭 | 시대 | 크기(cm) | 도쿄국립박물관 유물번호 | 비고/도판 페이지 |
|---|---|---|---|---|---|---|
| 739 | 도자 | 백자청화명문통형병<br>白磁青畵銘文筒形瓶 | 朝鮮<br>19世紀 | 高 19.2 口徑 3.8<br>底徑 7.8 | TG-2823 | |
| 740 | | 백자청화화문소병<br>白磁青畵花文小瓶 | 朝鮮<br>19世紀 | 高 6.9 口徑 1.5<br>底徑 2.8 | TG-2828 | |
| 741 | | 백자청화연화어조문병<br>白磁青畵蓮花魚鳥文瓶 | 朝鮮<br>19世紀 | 高 24.0 口徑 4.5<br>底徑 11.2 | TG-2827 | |
| 742 | | 백자청화동채송호문각병<br>白磁青畵銅彩松虎文角瓶 | 20世紀 前半 | 高 30.0 口徑 5.8<br>底徑 9.4 | TG-2845 | |
| 743 | | 백자양각포도문병<br>白磁陽刻葡萄文瓶 | 朝鮮<br>19世紀 | 高 14.7 口徑 2.3<br>底徑 6.0 | TG-2818 | |
| 744 | | 백자사각병<br>白磁四角瓶 | 朝鮮<br>19世紀 | 高 10.2 幅 26×26<br>胴幅 6.4×6.7 | TG-2813 | |
| 745 | | 백자병<br>白磁瓶 | 朝鮮<br>19世紀 | 高 14.1 口徑 2.1<br>底徑 5.0 | TG-2814 | |
| 746 | | 백자병<br>白磁瓶 | 朝鮮<br>19~20世紀 初 | 高 23.8 口徑 7.4<br>底徑 7.0 | TG-2812 | |
| 747 | | 백자'육상궁계축십묘'명접시<br>白磁'육상궁계축십묘'銘楪匙 | 朝鮮<br>19世紀 | 高 3.3 口徑 15.0<br>底徑 9.2 | TG-2811 | p. 239 |
| 748 | | 백자청화파도문'분원기'<br>명구각접시<br>白磁青畵波濤文'分院器'<br>銘九角楪匙 | 朝鮮<br>19世紀 | 高 4.2 口幅 15.2<br>底徑 8.0 | TG-2830 | |
| 749 | | 백자청화접시<br>白磁青畵楪匙 | 朝鮮<br>19世紀 | 高 3.5, 3.0, 5.2,<br>3.9, 3.9,<br>口徑 16.4, 17.2,<br>19.2, 16.2, 15.2<br>底徑 9.0, 8.0, 11.6,<br>8.8, 8.1 | TG-2840-<br>1~5 | |
| 750 | | 백자청화문사각접시<br>白磁青畵文四角楪匙 | 20世紀 前半 | 高 3.0 幅 7.8×8.0 | TG-2841 | |
| 751 | | 백자합<br>白磁盒 | 朝鮮<br>16世紀 | 全高 17.3 蓋徑 15.0<br>底徑 8.0 | TG-2805 | |
| 752 | | 백자양각청화당초문육각합<br>白磁陽刻青畵唐草文六角盒 | 朝鮮<br>19世紀 | 全高 3.1<br>幅 4.2 | TG-2832 | |
| 753 | | 백자청화뇌문사각합<br>白磁青畵雷文四角盒 | 朝鮮<br>19世紀 | 高 3.5<br>幅 3.6 | TG-2833 | |
| 754 | | 백자양각국화문발<br>白磁陽刻菊花文鉢 | 朝鮮<br>19世紀 | 高 7.3 口徑 17.8<br>底徑 8.8 | TG-2817 | |
| 755 | | 백자양각십장생문화형잔<br>白磁陽刻十長生文花形盞 | 朝鮮<br>19世紀 | 高 6.3 口徑 13.7×10.1<br>底徑 5.0 | TG-2816 | p. 237 |

| 연번 | 구분 | 유물 명칭 | 시대 | 크기(cm) | 도쿄국립박물관 유물번호 | 비고/도판 페이지 |
|---|---|---|---|---|---|---|
| 756 | | 백자청화매죽문사각수반<br>白磁靑畵梅竹文四角水盤 | 朝鮮<br>19世紀 | 高 6.6<br>口幅 21.0×14.4<br>底幅 16.1×9.6 | TG-2831 | |
| 757 | 도자 | 백자청화보상화문사각수반<br>白磁靑畵寶相華文四角水盤 | 朝鮮<br>19世紀 | 高 8.1<br>口幅 19.6×15.5<br>底幅 14.5×9.2 | TG-2839 | |
| 758 | | 백자청화연어문반<br>白磁靑畵蓮魚文盤 | 朝鮮<br>19世紀 | 高 2.1 口徑 17.8<br>底徑 15.4 | TG-2829 | |
| 759 | | 백자청화철화시문죽절<br>형주자<br>白磁靑畵鐵畵詩文竹節<br>形注子 | 朝鮮<br>19世紀 | 高 19.2 口徑 3.5<br>底徑 8.5 | TG-2846 | |
| 760 | | 백자양각매접문팔각주자<br>白磁陽刻梅蝶文八角注子 | 朝鮮<br>19世紀 | 全高 10.3 口徑 6.7<br>底徑 6.7 | TG-2819 | |
| 761 | | 백자청화매학문주자<br>白磁靑畵梅鶴文注子 | 朝鮮 19世紀 末<br>~20世紀 初 | 高 8.9 口徑 6.1<br>底徑 6.8 | TG-2834 | |
| 762 | | 백자연적<br>白磁硯滴 | 朝鮮<br>19世紀 | 高 12.2<br>幅 10.8 | TG-2815 | |
| 763 | | 백자우동자형연적<br>白磁牛童子形硯滴 | 朝鮮<br>19世紀 | 高 13.7 長 19.0<br>幅 7.8 | TG-2821 | |
| 764 | | 백자청화해태형연적<br>白磁靑畵獬子形硯滴 | 朝鮮 19世紀 末<br>~20世紀 初 | 高 8.8<br>長 11.2 | TG-2835 | |
| 765 | | 백자청화용형연적<br>白磁靑畵龍形硯滴 | 朝鮮 19世紀 末<br>~20世紀 初 | 高 9.2<br>幅 11.5 | TG-2836 | |
| 766 | | 백자청채구형연적<br>白磁靑彩龜形硯滴 | 朝鮮 19世紀 末<br>~20世紀 初 | 高 4.2<br>長 7.8 | TG-2847 | |
| 767 | | 백자청화길상문사각연적<br>白磁靑畵吉祥文方形硯滴 | 20世紀 前半 | 高 2.0<br>幅 2.1×2.1 | TG-2842 | |
| 768 | | 백자청채철화도형연적<br>白磁靑彩鐵畵桃形硯滴 | 朝鮮 19世紀 末<br>~20世紀 初 | 高 8.0<br>底徑 6.2 | TG-2848 | |
| 769 | | 백자청화초화문지통<br>白磁靑畵草花文紙筒 | 朝鮮<br>18世紀 | 高 14.3 口徑 12.5<br>底徑 9.3 | TG-2822 | |
| 770 | | 백자청화철화십장생문필통<br>白磁靑畵鐵畵十長生文筆筒 | 朝鮮<br>19世紀 | 高 12.7 口徑 9.8<br>底徑 9.4 | TG-2843 | |
| 771 | | 백자제기<br>白磁祭器 | 朝鮮<br>19世紀 | 高 15.1 口徑 19.0<br>底徑 9.7 | TG-2806 | |
| 772 | | 백자향로<br>白磁香爐 | 朝鮮<br>19世紀 | 全高 11.1<br>底徑9.0 | TG-2820 | |
| 773 | | 백자명기<br>白磁明器 | 時代未詳 | 高 10.5<br>幅 4.3 | TG-2856 | |
| 774 | | 백자장기구<br>白磁將棋具 | 朝鮮<br>19世紀 | 高 2.0~2.7<br>幅 2.0~4.3 | TG-2857 | |

| 연번 | 구분 | 유물 명칭 | 시대 | 크기(cm) | 도쿄국립박물관 유물번호 | 비고/도판 페이지 |
|---|---|---|---|---|---|---|
| 775 | | 철유병 鐵釉瓶 | 朝鮮 19世紀 | 高 13.3 口徑 3.8 底徑 5.4 | TG-2849 | |
| 776 | 도자 | 철유도형잔 鐵釉桃形盞 | 朝鮮 19世紀 | 高 4.7 長 9.0 | TG-2852 | |
| 777 | | 흑유호 黑釉壺 | 20世紀 前半 | 高 7.4 口徑 7.0 底徑 5.4 | TG-2851 | |
| 778 | | 흑유병 黑釉瓶 | 20世紀 前半 | 高 9.9 口徑 2.8 底徑 5.0 | TG-2853 | |
| 779 | | 황유발 黃釉鉢 | 20世紀 前半 | 高 8.8 口徑 14.8 底徑 6.0 | TG-2855 | |
| 780 | | 백탁유호 白濁釉壺 | 20世紀 前半 | 高 11.1 口徑 10.4 底徑 6.8 | TG-2850 | |
| 781 | | 백탁유주자 白濁釉注子 | 20世紀 前半 | 高 10.8 口徑 9.8 底徑 6.8 | TG-2854 | |
| 782 | 일반회화 | 귀거래도 歸去來圖 | 朝鮮 | 96.5×52.5 | TA-371 | p. 269 |
| 783 | | 독조도 獨釣圖 | 朝鮮 | 132.0×86.0 | TA-372 | p. 273 |
| 784 | | 설경산수 雪景山水 | 朝鮮 | 30.4×25.6 | TA-380 | |
| 785 | | 산수 山水 | 朝鮮 | 36.9×45.5 | TA-381 | |
| 786 | | 이금산수 泥金山水 | 朝鮮 | 115.5×54.2 | TA-382 | |
| 787 | | 산수 山水 | 朝鮮 | 104.4×49.6 | TA-388 | |
| 788 | | 채신 採薪 | 朝鮮 | 33.0×52.0 | TA-389 | |
| 789 | | 산수 山水 | 朝鮮 | 30.2×20.7 | TA-390 | |
| 790 | | 산수 山水 | 朝鮮 | 56.7×16.8 | TA-391 | |
| 791 | | 관월 觀月 | 朝鮮 | 32.2×27.7 | TA-392 | |
| 792 | | 산수 山水 | 朝鮮 | 17.5×14.0 | TA-395 | |
| 793 | | 산수 山水 | 朝鮮 | 36.3×74.3 | TA-398 | |
| 794 | | 계곡고정 溪谷孤亭 | 朝鮮 | 119.8×56.1 | TA-399 | |
| 795 | | 산수 山水 | 朝鮮 | 55.5×40.0 | TA-400 | |

| 연번 | 구분 | 유물 명칭 | 시대 | 크기(cm) | 도쿄국립박물관 유물번호 | 비고/도판 페이지 |
|---|---|---|---|---|---|---|
| 796 | | 산수<br>山水 | 朝鮮 | 66.8×44.7 | TA-401 | |
| 797 | 일반회화 | 잡화첩<br>雜畵帖 | 朝鮮 | 25.5×36.8 | TA-402 | |
| 798 | | 산수<br>山水 | 朝鮮 | 37.7×18.7 | TA-410 | |
| 799 | | 하경산수<br>夏景山水 | 朝鮮 | 46.5×89.1 | TA-414 | |
| 800 | | 하경산수<br>夏景山水 | 朝鮮 | 88.5×32.0 | TA-417 | |
| 801 | | 백제고도팔경도첩<br>百濟古都八景圖帖 | 20世紀 | 各 26.4×35.2 | TA-425 | |
| 802 | | 한산제승당<br>閑山制勝堂 | 朝鮮 | 30.1×45.5 | TA-396 | |
| 803 | | 주중가효<br>舟中佳肴 | 朝鮮 | 26.1×23.2 | TA-406 | |
| 804 | | 시회풍속<br>詩會風俗 | 朝鮮<br>19世紀 初 | 27.6×45.5 | TA-405 | |
| 805 | | 세검정<br>洗劍亭 | | 32.9×44.1 | TA-409 | |
| 806 | | 풍속<br>風俗 | 朝鮮 | 33.1×89.4 | TA-424 | |
| 807 | | 동래부사접왜사도<br>東萊府使接倭使圖 | 朝鮮<br>19世紀 | 100.3×428.8 | TA-432 | |
| 808 | | 하마선인<br>蝦蟆仙人 | 朝鮮 | 127.5×53.1 | TA-374 | p. 284 |
| 809 | | 기마<br>騎馬 | 朝鮮 | 18.5×26.5 | TA-397 | |
| 810 | | 피리부는 신선<br>仙童吹笛 | 朝鮮 | 99.8×43.0 | TA-403 | p. 287 |
| 811 | | 소식상<br>蘇軾像 | 朝鮮 | 44.1×32.0 | TA-415 | |
| 812 | | 미인<br>美人 | 朝鮮 | 114.2×56.5 | TA-427 | |
| 813 | | 성재수간<br>聲在樹間 | 朝鮮 | 99.4×37.0 | TA-423 | |
| 814 | | 대나무<br>竹 | 朝鮮 | 131.0×55.7 | TA-377 | |
| 815 | | 대나무<br>竹 | 朝鮮 | 109.8×54.7 | TA-378 | |
| 816 | | 설죽<br>雪竹 | 朝鮮 | 120.5×67.4 | TA-393 | |

| 연번 | 구분 | 유물 명칭 | 시대 | 크기(cm) | 도쿄국립박물관 유물번호 | 비고/도판 페이지 |
|---|---|---|---|---|---|---|
| 817 | | 죽석 竹石 | 朝鮮 1844年 | 121.5×30.3 | TA-407 | |
| 818 | 일반회화 | 포도 葡萄 | 朝鮮 | 34.8×28.5 | TA-379 | |
| 819 | | 난초 蘭草 | 朝鮮 | 24.3×17.6 | TA-375 | |
| 820 | | 묵란석첩 墨蘭石帖 | 朝鮮 | 23.3×14.0 | TA-431 | |
| 821 | | 묵란 墨蘭 | 朝鮮 1888年 | 121.3×35.3 | TA-416 | |
| 822 | | 묵매 墨梅 | | 127.8×44.9 | TA-426 | |
| 823 | | 우중맹호 雨中猛虎 | 朝鮮 | 131.0×78.5 | TA-373 | p. 285 |
| 824 | | 조어 藻魚 | 朝鮮 | 21.3×15.0 | TA-376 | |
| 825 | | 화조 花鳥 | 朝鮮 | 111.6×28.0 | TA-383 | |
| 826 | | 나는 새 飛鳥 | 朝鮮 | 10.2×10.1 | TA-433 | |
| 827 | | 시든 연꽃과 해오라기 敗荷白鷺 물고기를 찾는 물새 水禽探魚 | 朝鮮 | 41.3×30.8 41.5×30.4 | TA-384 TA-385 | |
| 828 | | 탄어 吞魚 수우한와 水牛閑臥 패하백로 敗荷白鷺 | 朝鮮 | 各 25.0×16.9 | TA-436 | |
| 829 | | 화조 花鳥 | 朝鮮 | 34.8×41.5 | TA-394 | |
| 830 | | 고양이 猫 | 朝鮮 | 21.4×17.2 | TA-386 | |
| 831 | | 고양이와 참새 飛雀猫 | 朝鮮 | 54.6×34.9 | TA-387 | p. 290 |
| 832 | | 모란과 갈가마귀 牡丹鴨鵡 | 朝鮮 | 130.0×46.4 | TA-404 | |
| 833 | | 모란 아래 한 쌍의 새 牡丹雙鳥 | 朝鮮 | 118.3×27.5 | TA-411 | |
| 834 | | 모란과 나비 花蝶 | 朝鮮 | 124.6×28.3 | TA-412 | |
| 835 | | 모란 아래 고양이와 나비 富貴耄耋 | 朝鮮 | 94.0×29.2 | TA-413 | |

| 연번 | 구분 | 유물 명칭 | 시대 | 크기(cm) | 도쿄국립박물관 유물번호 | 비고/도판 페이지 |
|---|---|---|---|---|---|---|
| 836 | | 흰 매 白鷹와 푸른 매 蒼鷹 | 時代未詳 | 97.1×52.3 | TA-428 | p. 294 |
| 837 | 일반회화 | 소나무와 매 松鷹 | 朝鮮 | 116.2×37.9 | TA-408 | p. 296 |
| 838 | | 매 鷹 | 朝鮮 1891年 | 145.6×29.8 | TA-422 | p. 296 |
| 839 | | 흰 매 白鷹 | 朝鮮 | 114.8×40.5 | TA-418 | p. 293 |
| 840 | | 한 쌍의 새 花鳥對聯 | 朝鮮 | 115.5×40.6 | TA-421 | p. 293 |
| 841 | | 고양이 猫 | 朝鮮 | 136.8×53.0 | TA-419 | p. 290 |
| 842 | | 사슴 鹿 | 朝鮮 | 42.9×30.3 | TA-420 | p. 293 |
| 843 | | 뒹구는 말 袞馬 | 朝鮮 | 16.6×27.5 | TA-434 | |
| 844 | | 매화와 갈가마귀 梅鴨 | 20世紀 初 | 96.9×36.3 | TA-429 | |
| 845 | | 할미새 白頭翁 | 時代未詳 | 70.3×32.9 | TA-430 | |
| 846 | | 화조 花鳥 | 朝鮮 19世紀 | 106.5×27.5 | TA-435 | |
| 847 | 불교회화 | 아미타삼존도 阿彌陀三尊圖 | 朝鮮 18世紀 | 62.8×40.0 | TA-368 | p.212 |
| 848 | | 수월관음도 水月觀音圖 | 朝鮮 18世紀 | 55.6×45.8 | TA-369 | p. 213 |
| 849 | | 수월관음도 水月觀音圖 | 朝鮮 18世紀 | 50.6×35.6 | TA-370 | |
| 850 | 전적 | 일체여래심비밀전신사리보협인다라니경 一切如來心秘密全身舍利寶篋印陀羅尼經 | 高麗 穆宗 10年 (1007) 刊 | 經典 全長: 6.8×239.1 木軸:7.5×0.35 | TB-1472 | p. 217 |
| 851 | | 수능엄경 首楞嚴經 | 高麗 忠宣王 1年 (1309) 刻, 高麗 末 ~朝鮮初期 印出 | 半郭 19.1×11.3 | TB-1473 | |
| 852 | | 반야바라밀다심경 般若波羅蜜多心經 | 高麗 高宗25年 (1238)刻, 1960年代 印出 | 上下 22.8 | TB-1475 | |
| 853 | | 법화경단간 法華經斷簡 二種 | 高麗 13世紀 | 21.6×33.5 | TB-1477 | |
| 854 | | 백지금니묘법연화경 白紙金泥妙法蓮華經 | 高麗 14世紀 | 28.5×10.7 | TB-1478 | |

| 연번 | 구분 | 유물 명칭 | 시대 | 크기(cm) | 도쿄국립박물관 유물번호 | 비고/도판 페이지 |
|---|---|---|---|---|---|---|
| 855 | | 사경단간<br>寫經斷簡 二種 | 高麗<br>14世紀 | 20.4×11.3,<br>21.0×7.5 | TB-1479 | |
| 856 | 전적 | 화엄사 석경편<br>華嚴寺 石經片 | 統一新羅<br>8世紀 末 | 13.5×11.2,<br>10.4×12.9 | TJ-5393 | p. 219 |
| 857 | | 화엄사 석경편 탁본첩<br>華嚴寺 石經片 拓本帖 | 統一新羅8世紀 末刻<br>20世紀 拓本 | 34.8×30.2 | TB-1470 | |
| 858 | | 인명정리문론본<br>因明正理門論本 | 高麗 高宗30年<br>(1243)刻〔後刷〕 | 41.8×12.1 | TB-1474 | |
| 859 | | 군중일기<br>軍中日記 二幅 | 朝鮮<br>16世紀 | 25.5×52.2<br>30.7×36.2 | TB-1484<br>TB-1483 | |
| 860 | | 동경잡기<br>東京雜記 三冊 | 朝鮮<br>19世紀 | 28.5×20.8 | TB-1476 | |
| 861 | | 고종완문<br>高宗完文 | 朝鮮<br>1882年 | 27.5×14.4 | TB-1493 | |
| 862 | | 용면첩<br>龍眠帖 | 朝鮮<br>19世紀 | 28.8×20.8 | TB-1494 | |
| 863 | 서예 | 행서칠언율시축<br>行書七言律詩軸 | 朝鮮 | 34.1×56.5 | TB-1480 | |
| 864 | | 초서칠언절구이수축<br>草書七言絕句二首軸 | 朝鮮 | 42.5×43.0 | TB-1481 | |
| 865 | | 행서칠언율시축<br>行書七言律詩軸 | 朝鮮 | 91.7×38.9 | TB-1482 | |
| 866 | | 행서기보담대사칠어절구축<br>行書寄寶曇大師七言絕句軸 | 朝鮮 | 29.5×24.5 | TB-1485 | |
| 867 | | 초서오언절구축<br>草書五言絕句軸 | 朝鮮 | 37.8×18.7 | TB-1486 | |
| 868 | | 전사팔자축<br>篆書八字軸 | 朝鮮 | 108.7×42.4 | TB-1487 | |
| 869 | | 초서척독축<br>草書尺牘軸 | 朝鮮<br>1697年 | 36.6×45.7 | TB-1488 | |
| 870 | | 해서대아첩<br>楷書大雅帖 | 朝鮮 | 23.5×6.9 | TB-1489 | |
| 871 | | 해서오언고시축<br>楷書五言古詩軸 | 朝鮮 | 26.3×26.2 | TB-1491<br>TB-1492 | |
| 872 | | 행서잡시권<br>行書雜詩卷 | 朝鮮 | 25.1×25.2,<br>25.1×142.9 | TB-1490 | |
| 873 | 복식 | 조복<br>朝服 | 19世紀 末<br>~20世紀 初 | 衣:長 91.5<br>裳:長 70.0 | TI-428 | |
| 874 | | 제복<br>祭服 | 朝鮮<br>19~20世紀 初 | 長 111.0 | TI-431 | |
| 875 | | 직령<br>直領 | 朝鮮<br>19~20世紀 初 | 長 88.5 | TI-429 | |

| 연번 | 구분 | 유물 명칭 | 시대 | 크기(cm) | 도쿄국립박물관 유물번호 | 비고/도판 페이지 |
|---|---|---|---|---|---|---|
| 876 | | 동다리<br>狹袖 | 朝鮮<br>19世紀 | 동다리: 長 123.5<br>두루마기: 長 126.5 | TI-432<br>TI-433 | p. 250 |
| 877 | 복식 | 당의<br>唐衣 | 19世紀 末<br>~20世紀 初 | 長 70.0 | TI-434 | |
| 878 | | 치마<br>裳 | 朝鮮<br>19~20世紀 初 | 紅裳: 長 132.0<br>藍裳: 長 126.0 | TI-435<br>TI-436 | |
| 879 | | 속곳<br>肌袴 | 朝鮮<br>19~20世紀 初 | 長 91.0, 92.0 | TI-437<br>TI-438 | |
| 880 | | 바지<br>袴 | 朝鮮<br>19~20世紀 初 | 長 86.0 | TI-439 | |
| 881 | | 가사<br>袈裟 | 朝鮮<br>19~20世紀 初 | 105.0×200.0 | TI-440 | |
| 882 | | 수<br>綬 | 朝鮮<br>19~20世紀 | 82.0×26.0 | TI-430 | |
| 883 | | 홍색광다회<br>紅色廣多繪 | 朝鮮<br>19世紀 | | TK-3445 | |
| 884 | | 흉배<br>胸背 | 朝鮮<br>19~20世紀 | 單鶴 16.7×20.5<br>雙鶴 18.5×20.8 | TI-441 | |
| 885 | | 연화만초문단<br>蓮花蔓草紋緞 | 朝鮮<br>19~20世紀 | 135.0×80.0 | TI-442 | |
| 886 | | 익선관<br>翼善冠 | 朝鮮<br>19~20世紀 | 高 19.0 | TI-446 | p. 248 |
| 887 | | 탕건<br>宕巾 | 朝鮮<br>19~20世紀 | 高 15.8 | TI-447 | |
| 888 | | 대모갓끈<br>玳瑁笠纓 | 朝鮮<br>19世紀 | 長 75.7 | TK-3446 | |
| 889 | | 용봉문두정투구<br>龍鳳紋頭釘冑 | 朝鮮<br>19世紀 | 全長 74.1<br>經 20.0 | TK-3445 | p. 251 |
| 890 | | 용봉문두정갑옷<br>龍鳳紋頭釘甲 | 朝鮮<br>19世紀 | 長 95.0 | TK-3445 | p. 253 |
| 891 | | 옥제봉황 玉製鳳凰 | 高麗 | 6.0×4.2 | TJ-5398 | |
| 892 | | 밀화쌍국화뒤꽂이<br>蜜花雙菊花簪 | 朝鮮<br>19世紀 | 長 7.0 | TE-918 | |
| 893 | | 민옥비녀<br>珉玉簪 | 朝鮮<br>19世紀 | 長 12.7 | TJ-5455 | |
| 894 | | 패옥<br>佩玉 | 朝鮮<br>19世紀 | 長 53.2, 44.1 | TG-2878 | |
| 895 | | 태극인문보<br>太極引紋褓 | 朝鮮<br>19世紀 末 | 108.0×105.0 | TI-449 | |
| 896 | | 봉황모란문수족자<br>鳳凰牡丹文繡簇子 | 20世紀 初 | 120.0×44.5 | TI-452 | |

| 연번 | 구분 | 유물 명칭 | 시대 | 크기(cm) | 도쿄국립박물관 유물번호 | 비고/도판 페이지 |
|------|------|-----------|------|----------|------------------------|------------------|
| 897 | | 화조팔곡수병풍<br>花鳥八曲繡屛 | 朝鮮<br>19世紀 | 67.0×40.0 | TI-451 | |
| 898 | 복식 | 문방용비<br>文房用箒 | 朝鮮<br>18~19世紀 | 長 18.7 | TH-458 | |
| 899 | | 상아홀<br>象牙笏 | 朝鮮<br>17~19世紀 | 長 30.6, 23.9, 23.5 | TH-448 | |
| 900 | | 마패<br>馬牌 | 朝鮮<br>18世紀 | 徑 8.0 | TH-447 | |
| 901 | | 망포용 용문단<br>蟒袍用 龍紋緞 | 中國, 淸<br>19世紀 | 114.0×78.0 | TI-443 | |
| 902 | | 수방석<br>繡方席 | 中國, 淸 | 45.0×46.0 | TI-444 | |
| 903 | | 수주머니<br>繡囊 | 中國, 淸 | 11.8×10.8 | TI-445 | |
| 904 | | 청대단화<br>淸代緞靴 | 中國, 淸<br>19世紀 | 高 43.2<br>足長 24.3 | TI-448 | |
| 905 | | 화접문수상자<br>花蝶紋繡小箱 | 中國, 淸 | 13.1×5.8×5.5 | TI-450 | |